搖滾樂的再思考

Peter Wicke◎著

郭政倫◎譯

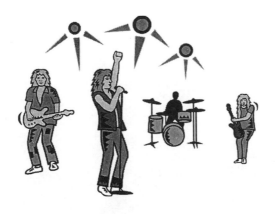

中文版序言

　　如果眞有一種全球性的文化，那麼，搖滾音樂當仁不讓地
將會是其第一個眞正的見證。早在電視影集、體育活動和肥皀
劇，統合聚攏了世界上大多數的人口之前，搖滾音樂就已經爲
全世界的年輕人提供了一種原音重現的原聲帶，把他們的感動
以及挫折困頓，記錄在一道「性、藥物和搖滾樂」的神奇公式
裏。沒有任何的力量能夠打斷它，藉由現代媒體科技的助益，
搖滾音樂找到了它自己的道路，即使是地球上最遙遠的角落亦
然。但更重要的，這個音樂，並不只是爲了穿透世界的其他區
域，便自商業中心的總部往外大肆擴張。雖然它在美國黑白共
處的盎格魯─美國文化，以及搖滾樂全盛時期所降生的英國故
鄉中，牢牢地生了根，但它仍舊點燃了一場由它所面對到的地
方文化的想像力、條件和人才，所燃燒的文化運動。搖滾音樂
曾經是，也仍然是一種既全球性，卻又深植地方的草根性現
象。它讓各地所製造的音樂能夠全球流通，然後再將它們轉
彎，回到地方文化中。

　　正以如此的文化機制促成，並且實現於這本著作。寫在八
○年代的中期，原始的德語版本出版於地球上最遙遠，同時也
最封閉的地點之一──圍牆還沒有倒塌以前的東德。即使是詭

異又暴力的柏林圍牆，也沒辦法抵擋搖滾音樂生根。艾維斯‧普里斯萊（貓王）的、披頭四的、滾石的，以及許許多多其他的音樂，用聲波跨越了這一堵高牆。雖然共產黨的官僚制度企圖圍堵它，但從六〇年代早期開始，東德就開啟了一個活躍的搖滾樂場景。當地搖滾樂的關鍵發展，創造出了更要學習這一音樂起源的需要，並且激發了這本著作的文字誕生。在英語版譯文中，找出了一個把音樂就當成主題的方式，再回來討論它的起源。如此一來，從外部比從內部來看待事物，會更要清楚也更銳利，所謂旁觀者清，或許可以解釋此書英語版本自一九九〇年以來不斷印行，以及其歷久不竭的成就。而這也形成了呈現於此的中文版面貌的基礎。

距離本書首次的發表，已經超過了十年，它現在代表了一種同時也成為過去的一部分的文化過程，縱然這一切都尚未蓋棺論定。新的社會現況，新的媒體，很重要地，還有它那些代表性人物的老化，其兒孫子女創造出他們自己版本的青春和叛逆，在一種曾經僑騙能夠永保年輕的音樂上，撒上了一層時間的銅銹。然而，過去以叛逆為口號發頭的，現在卻是文化建制最牢不可破的一面。它成就了年輕世代新的音樂表達，讓他們的成長模式非常不同於這兒所描述的音樂創造那一代。儘管存在如此的難題，不過在後面的章節文字中，想要進入分析中心的音樂運動的相對距離——一開始是空間上的，現在則是時間上的——，或許可以提供我們今天對於所面臨到的文化過程一種更好的瞭解。

這本書現在有幸介紹給中文的讀者，絕大部分應該感謝文字的譯者，郭政倫先生。因為我完全缺乏對中文的認識，沒辦法判斷作品的好壞，但是他的熱誠、精神和毅力，卻是讓我敬佩的，我抱以我最溫暖的謝意。另外我想要表達我對揚智文化出版公司的感謝，以及他們投注在這個計畫上的努力和信心。

<div align="right">Peter Wicke</div>

序　言

　　身處在伸手不見五指的黑暗當中，猝然的一刹那，一束束強烈刺目的聚光以色彩交錯、繽紛豔麗的冷光，打在樂團的位置上。表演廳因為樂迷們發出如雷轟隆的咆哮聲因而嘎嘎震動，歌手跨上舞台的前方，音樂以叩人心弦的打鼓旋律開動……場景轉至狄斯可舞廳：年輕人的身影狂熱地在忽暗即明的光線中瘋狂擺曳，高分貝的噪音已達到了震耳欲聾的程度。作用在這群人身上的精力彷彿永遠不會枯竭，世界上再也沒有任何事物可以把他們從音樂的投入中給重新清醒過來……場景再轉：一個十四歲大的男孩，緊閉雙眼，頭上還戴著一副轟轟作響的立體聲耳機。環顧四周牆壁，牆上掛滿了海報以及貼紙，唱片則在播放機中旋轉著。只有他那微微搖擺的上半身，才隱約地透露出那股來自訊號接頭和訊號線的事物是如何地使他沈醉其中。

　　誰可以把對這些年輕樂迷的描述，與搖滾樂密不可分的關聯給推得一乾二淨？但到底是什麼隱藏在這種種的繪寫背後？反映在數個場景之中，伴隨在音樂裏的魔力卻又包含了什麼？可以在音樂中發現到什麼樣的現實經驗？那一種的文化價值和意義，被封禁在機械化旋律以及刺耳的聲音內，再透過歌曲傳

遞給廣大的聽眾？

　　這本著作，試著為這些問題提供一個答案。為了要重新建構出多元化的音樂風格出現的脈絡，並且找出在發展史之中，成為帶有獨特意義的載具，它試著考察搖滾樂的社會和文化的起源，把樂迷生活深處的價值具體化。這本書鞭辟入裏地洞察到了搖滾樂的社會基礎，除去了對於歷史的神祕化，還將搖滾樂所反映到的社會運動作了一番澄清。而此本書的主要目的，則是為了在音樂外貌、演奏技巧以及風格的背後，揭穿搖滾樂的一舉一動，完整而又深具意義地分析它。唱片和歌曲並非孤立的客體，它們是整個廣博的文化脈絡的徵狀，它們必須得回返至政治和社會的關係，以及其聽眾所成長的特殊環境。

　　披頭四的一夜成名為二十世紀的音樂文化帶來最為根本的**轉變**。如果使用最廣義的定義的話，現今流通於市面的音樂，百分之八十以上都是搖滾樂的分支之一。單以搖滾樂起源地的英國和美國來看，總計在這個領域之中，每年有一萬支的單曲以及八千張的唱片發行。如果我們假設每張唱片有十首歌的話，那麼每年就將近會出現十萬首曲子。貓王的搖滾演唱會「來自夏威夷的問候」（Aloha from Elvis in Hawaii），在一九七三年的一月，從檀香山國際中心對整個世界衛星實況轉播：人口學者估計世界上有三分之一的人口接收到這一節目訊號。而在倫敦的溫布理球場（Wembley Stadium）和費城的甘迺迪球場（John F. Kennedy Stadium ）同時舉行的十六小時衛星轉播雙演唱會「支援非洲難民義演」（Live Aid）（加上雪梨、莫斯

科、東京、北京、科隆和維也納），據說共有一百五十個國家的近二十億觀眾守候在電視螢光幕面前。因此，如果只把搖滾樂視為一種排他性強烈的青少年音樂，僅和稚氣的青澀時期有所關聯的話，那真是完全地離譜。作為一個與音樂最有緊密接觸的年齡層，雖說年輕人的確形成了搖滾社群的中堅份子，但是在事實上，這個社群的年齡上限仍一直不斷地上升，包括了年輕人一直到現今四十五歲的披頭族這一代。

　　單從目前音樂生產過程中產生的數值所代表的意義看來，搖滾樂就可大聲站出，宣稱負有文化影響的責任，同時也使得它成為更深遠和更基礎的變化標記。這種種的變化，不能單單停止於「青年」問題的化約，更得體的說法，它受到了媒體的影響，是一股由新日常文化所構成塑造出來的總合效果。所以搖滾樂發展的表面，或許會遭受忽視或是遇見到諸多抗爭的阻力，但我們絕對可以肯定的是，它永遠不會停止下來。表演的技巧、燈光的照明、詩歌韻文、政治和影像……，一旦與搖滾樂配對起來，可以創造出許許多多新的藝術實踐。更由於現代大眾傳播的科技基礎，這個實踐，同時也喚醒了一種新的藝術自覺，讓我們不能以先入為主的有色眼光，就一口咬定商業行銷必然是言之無物。更中肯的說法，由於這是搖滾樂某一個部分的獨特性質，逐使得它難以自抑地陷入由媒體所組織出來的文化性大眾過程的科技與經濟條件，同時也在這個過程當中，它本身就變成為一種傳播的媒介。搖滾樂不是一種和日常生活脫節，光享受沉思「藝術」樂趣的客體；搖滾歌曲也絕非冥想

的主體，它們的意義更不局限於隱藏在其背後的「內容」所表現出的「形式」。搖滾樂是一種透過文化的價值和意義，生生不息地循環，一種讓社會經驗可以超越音樂的物質性，進而傳遞下去的大眾媒介。

搖滾歌曲的「內涵」絕不能囿於浮泛膚淺的表演，或者是出現在歌詞之中的字面意義。對於它的聽者而言，這兩個方面只形成了他們自己會主動去關心使用的媒介。他們把歌曲整合到他們的生活之中，將這些挪為象徵使用，去公開他們自己的經驗；從另一個角度看來，就像這些方面賦予了社會的現實經驗一種由感官來傳達的文化形式，進而再影響現實生命。然而，這並不是指歌詞和音樂現在被天馬行空地拼湊到沒有關聯的概念當中，或者說它們已經走到具體形式必須用借花獻佛的方式以求苟存的末路。這個時候，就如同在拼圖遊戲裏，每一片個別的片段只被它的樣子和形式決定了其部分的意義，而當組成整個圖樣時，塊塊的位置卻又是同樣地重要。搖滾音樂的「內容」並不單只是釘死在歌曲的音樂形式中，一方面，樂迷的脈絡決定了它的「內容」，另一方面，它卻又取決於生產和發行的社會關係，以及這些條件所處的機制脈絡。換句話說，這些脈絡成為歌詞內的一種元素，一種從最五花八門的多樣文化象徵中所形成的文化文本元素（影像、科技、潮流時尚、娛樂、消費社會裏的日常用品），而音樂，就是為了說明這個文化文本的媒介。因此，搖滾樂是一種非常複雜的文化形式，包括跳舞、大眾媒體、影像、服飾和音樂在內，都占有同樣重要

的一席之地。這個文化形式是爲了最繽紛多樣的文化活動，而由音樂手段所製造出來的一種社會環境。它的音樂與文體風格的同質性，不管在任何一個時刻，都可以呼應於不同的社會脈絡；就因爲搖滾樂存在有不斷改變的意義，它也總是透過不同的特徵、功能和使用方法而被下定義。想將搖滾樂綁死在嚴格的音樂定義幾乎是不可能的。

因此在以下的文章裏，搖滾音樂將允許爲自己作辯護，使用條理分明的概念和範疇，完完全全地吐露一切眞相。這樣的意圖，是爲了勾勒出搖滾樂的眞實形象，以及它在風格形式的歧異性和令人摒住氣息不敢造次的發展動態中，所表達出來的重要特徵。最適合它的說明方法，就是論說文的體裁，能夠讓人在角度上保持大要而不失其細節，可以經由個別的部分來組成整體的圖象，卻又不若馬賽克鏡般地使人眼花撩亂。當然，這並不表示我將提出一大堆需要讀者再加以證實的報告，或者是支吾其詞的喃喃自語，亦或使用常見搖滾文學無關痛癢的新聞報導。我所試著提供的，是以一個經過理論的、考慮周詳的方式來討論這個主題，從不同的角度來思考我們談論的主體，把所有的素材集中在一次完備的研究當中；而當整體皆結合起來之後，這些研究便會生產出一個有關於這一音樂的正確模型。且因爲它本身發展的不斷變動，我們並不能，也無能爲一種仍然在改變的音樂形式硬掛上任何系統化的方式。基於這個看法，以及多如牛毛的個人專輯、發行日、名稱、風格與潮流（這不再可能是完全明顯的），我不企圖廣納所有的資料和訊

息，同時我也不相信那是必要的。更重要的是揭露那些問題，為搖滾樂的發展歷程提出一個解答，對文化因素以及它所造成的社會環境和矛盾作重新的建構。

「美學」與「社會學」作為副標題的兩個用語，再現了本文看待問題的準則。任何因而預期這是本艱澀的理論建構、寫滿密密麻麻統計數據的讀者，將會大失所望了。一套「搖滾樂的理論」，必須從音樂的現實性中來發展，而這個現實性，是從它興起和演化出新形式的環境裏，去包含音樂、文化以及社會層面的脈絡（統合地來說，還要加上表演風格的多元性）。不可否認地，這個方式需要同樣複雜的觀點，在這個時候，科學的訓練、美學和社會學，便提供了一組合適的理論工具。然而這些工具的用法並不是我們討論的重點；重要的是藉由這些工具的幫助，我所發現到的結果。透過社會學的立場來思考搖滾樂，可以把它的發展看作是樂迷日常生活和休閒的一部分，並且用這樣的方式去理解它。另一方面，美學的理論機器，對於解讀吵鬧的聲音、濃妝豔抹的臉部塗鴉以及低調詭異的打扮，則將大有助益，這允許你一道道地破解嵌合在歌曲內的個人和集體經驗的符碼。但是，即使讀者以這樣的方式，專注在不單純只是音樂事件和編年史之外的複雜關係，你仍然沒辦法，也不會達到一個真正完全理解的詮釋。這一切，不過只是一個為了瞭解什麼樣的東西隨著音樂被創造出來的嘗試罷了。

一如音樂本身是不斷變動的，它的術語當然也是。「搖滾音樂」（rock music）一詞意味了許多不同的事物，而實際上，

它的意義也在它發展的每一個時期中都有所變化。它與其他流行音樂層次，以及其他音樂文化領域的界線，通常是流動不定的。幾年前在德語系國家中廣爲人知的字眼「敲打樂」（beat music），後來卻成爲一個工程上的用語，只能應用在六〇年代早期的英國搖滾樂發展，以及那些後來受到直接影響的團體。簡短式的「搖滾樂」（rock），衍自美國人的說法「美式搖滾樂」（rock'n'roll），只在六〇年代中期的時候通用，本來是爲了特別形容那些從美式搖滾樂風格延伸得來的音樂，後來也慢慢地消失了。同時，搖滾樂從各色各樣的源頭獲得精氣養料的滋潤——甚至是一些不同的傳統，像菲利普‧葛拉斯（Philip Glass）、史提夫‧瑞克（Steve Reich）、艾德加‧佛瑞斯（Edgar Varese）以及約翰‧凱吉（John Cage），或者是非歐洲文化的音樂，以及歐洲的「古典」音樂。在這些不同的源頭之中，搖滾樂，就像先前所提到的一樣，扮演了一個占有優勢，但絕非排斥他者存在的角色。這個字眼本身可以回溯到藍調的語言，以及北美黑人的俚語：「搖滾」（rock）對他們來說，是種完全無傷大雅、意指跳舞的隱喻，但同時也可以是一個相當猥褻的性行爲婉曲語。附帶一提，直到今日，這個暗地裏的模稜兩可性仍然留存於許多的歌詞之中，即使最明顯的性愛意義也同時被稀釋了。

　　不同的情況中，存在了許多不同的詞彙——流行樂（pop）、流行音樂（pop music），搖滾樂（rock & roll，相對於 rock'n' roll）等等——，造成了許許多多的誤解，因爲它們既可以說

是部分的同義字，但各自卻多少又有獨立的意義。為了和諧一致，在往後的文章內，於所有被引述的作者以及音樂家的著作中出現的詞彙，都指涉到相同的意義。在被引述到的脈絡之中，它們的使用總是和搖滾音樂同義。

所有我有幸與會的對談和討論，沖激迸發出了許多重要的想法；我也要感謝那些在非常耗費時間的研究中支持我的人，不論是物質的或是資訊的方面。我也感謝那些耐心聽我講話、回答我種種「古怪」問題的音樂家、業界人士以及樂迷們——尤其感謝他們提供的珍貴記憶。

我想要在這裏感謝以下朋友所提供的支持和鼓勵：Moe Armstrong, Clarence Baker, Chris Bohn, Iain Frith, Reebee Garofalo, Larry Grossberg, Charles Hamm, Nick Hobbs, Peter Hooten, David Horn, Mike Howes, Robert Lloyd, Paul McDonald, Greil Marcus, Richard Middleton, Charles Shaar-Murray, Paul Rutten, Mark E. Smith, Philip Tagg, Geoff Travis, John Walters, Paul Willis, Tony Wilson, ——以及眾多疏漏無法補齊的遺憾。

<div align="right">Peter Wicke</div>

目　錄

「搖翻貝多芬」：

藝術新經驗

　　當搖滾音樂在五〇年代的早期，以美國搖滾樂的形式初次問世時，在這個脈絡上使用「藝術」的字眼，無疑地是該受到天譴的。即使……在今天……它已經獲得了學院派的崇高榮譽，而披頭四的音樂在某個程度上也可以被稱為「古典樂」，但在今日宣稱搖滾樂是一種藝術形式，仍然會招來如火如荼的辯論和阻力。如果對某些人來說，搖滾樂暗示著大眾媒體時代新音樂的創造力，那麼對另一群人而言，它所代表的不過是一次商業取代藝術的現象。姑且就此打住，搖滾樂的真正效果是否應該冠上「藝術」桂冠並不重要。既然它在當代音樂文化的確實地位並不需要這一類的辯白，爭論便更顯得沒有意義。

　　然而，如果我們想要瞭解到底是什麼使得搖滾樂喚醒它的聽眾，以及為何這種音樂在數字的追逐上，變成了現今音樂文化如此的現象，我們就一定得從頭假設：搖滾樂絕不只是一般

社會關係以及經濟機制的表達，而且更重要地，對它的年輕歌迷來說，這是一種「音樂」。它握有的重要性、它所具體化的價值與它所提供的快樂，都讓它的角色契合於美學上的聲音物質（sound material）。即使它沒辦法化約到這個層次，也仍然可以再現一種非常複雜的文化活動形式（也許包括了服裝、髮飾、舞蹈風格和海報收集），而音樂就是所有現象的基礎。麥可·林登（Michael Lydon）相當正確地陳述了：「關於搖滾樂有百萬種理論，研究著它是什麼以及它的意義是什麼，但最明顯的一點卻總是最受到忽略的：它是音樂。」[1] 如此平凡無奇的一個結論，真是言簡意賅。如果真要以文化的向度來瞭解搖滾樂，就必須嚴肅地把它看待成一種音樂，以及接受它是一種正當的藝術形式。

如果做出以下的結論，大概只會帶來一些麻煩：「把那些音樂鑑賞的標準應用到貝多芬身上，將他視為一個象徵，討論出何種的真實意涵包括在貝多芬以及他的傳統之中。」雖然不一定總是這樣詰屈聱牙的術語，但大部分隨著搖滾樂發展的誤解，都根植在企圖將這個音樂概念給轉化成為絕對標準的問題。如果刻意反對這樣的方法，那麼搖滾樂也的確不過是一段沒有意義的噪音，只是為了讓大型商業公司滿足它們的利益渴求，戴上了一副動人的外貌來吸引多愁善感的青少年。然而，這個觀點卻被顛覆了，因為事實上音樂並不是被它的表達手段所定義──嘶吼或者輕柔，簡單或者極度複雜──，反而是透過這些手段所達到的效果才造就的。契合的內容、價值和意

義，只能被那些由貝多芬和其後繼者的傳統所發展的音樂手段來表達的假設，不只與事實相互矛盾，同時也表現了一種非歷史的（ahistorical）與機械式的藝術觀點。藝術的表達手段，絕不能獨立於它們的文化性和功能性脈絡之外。許多的因素都大大地影響了這一點——到底音樂是不是在演奏廳、大眾媒體、特殊的日常活動、受音樂影響的生活型態與需求或者它所生產發行的特殊條件中，可以被更確實地理解——，這些因素不只造成了音樂概念中的歷史變化，也相當程度地影響了接收音樂的態度。自古以來皆是如此，只不過當時這些認知沒有那樣直接，今天這個過程甚至闖進入家居生活，在親子之間創造了劍拔弩張的緊張氣氛。

至此，為了嚴肅地把搖滾樂給看待成一種音樂，我們最好審慎檢閱其深處的音樂概念，而不是硬套用完全無關其文化起源的美學標準和音樂模型。

是的，就是這一群搖滾鬥士、音樂家、新聞記者以及時事評論家們，造成了這場混亂。為了替搖滾樂創造出呼應它的文化地位的聲望，他們將社會上既定的音樂觀點應用到這上頭。比方說在一九六三年，《週日時報》（*The Sunday Times*）的李察·巴克（Richard Buckle）形容披頭四是：「自從貝多芬以來，最偉大的作曲家。」[2] 這個誤解真是無法想像地可怕！兩個南轅北轍的音樂世界，根本就不能以單一標準作衡量。也不會比將搖滾樂視為民間音樂的一種形式更糟了，美國的搖滾樂歷史學家卡爾·貝茲（Carl Belz）認為「搖滾樂是美利堅合眾

國，甚至是全世界民間藝術的悠久傳統。」[3]搖滾樂並不是根據那些民謠音樂的原理，或是布爾喬亞的藝術音樂準則所組織起來的。在反對用這兩種標準來衡量搖滾樂的嘗試中，我們沒有辦法辨別它的音樂個體性，也嚴重地扭曲了我們賴以檢視的看法。弔詭地，同樣的就是這個起源，使得搖滾樂終於可以卸下傳統流行歌曲的包袱，避免再走入人們企圖將它概括在民間音樂類別下的回頭路，或者根據貝多芬式的標準把它宣告成「藝術」。

相反地，雖然搖滾樂在風格的變化浪潮中，發展出許多形形色色的枝節，但是真正位處在搖滾樂發展中心的音樂概念，在非常早期的舞台表演上就被記錄下來，相當明顯地存在於音樂的本身之中。就是一九五六年恰克‧貝瑞（Chuck Berry）的〈搖翻貝多芬〉（Roll Over Beethoven），[4]讓搖滾樂瘋狂的音樂自我意識，找到了一個煽動而且挑釁的表達主題。在歌曲中，音樂的吸引力可比擬爲狂熱和病態，無法避免地會被看成是搖滾樂當時排山倒壑效果的一個喻象。帶點諷刺地說，當搖滾樂宣稱自己擁有同樣的地位及文化契合度，可以和貝多芬及柴科夫斯基之名的藝術鑑賞相提並論時，真令人不禁想起電動點唱機與傲慢的感官刺激之間不知相差萬里遠的極大差異。無疑地，這不只是因爲他們不屑尊敬他們的音樂神祇，就單純地挑釁成人的世界。黑人歌者與吉他手雙重身分的貝瑞先生，在這歌曲之中對他的樂迷呼嘯，在他令人摒息的〈搖翻貝多芬〉裏，聚集了大膽挑戰其他傳統的音樂概念，一種意識到本身新

穎奇妙的音樂想像。

　　搖滾樂真正使人感到新鮮的，是它與大眾傳播方式的關係
——唱片、收音機、電視和電影。美式搖滾樂在這些媒體中找
到了它基本生存之道，也認清這是藝術創作的先決條件。擁有
過去的其他音樂形式都不曾擁有過的商業效果，美式搖滾樂已
經不能再歸類到非裔美國根源的外來性質，即使它始終被這樣
認為。甚至是兩個世代以前的搖擺樂年代（swing era），黑人
樂師及樂隊就已經受到白人觀眾的歡呼喝采，彷彿在這之前，
「白人」與「黑人」音樂早就有了交流，雖說兩者的主張是涇
渭分明的。非裔美國和歐裔美國音樂之間截然不同的發展假
設，並不是接受光以膚色為基礎的真實文化對比，一個第一次
被搖滾樂大步跨過的對比，不單單只是一個用來正當化種族藩
籬的種族主義式爭論（而這現在還一直作用著）。有著隨意所
建構種族藩籬的歷史背景支撐著，美國境內白人和非裔少數族
群之間的關係，是要遠遠複雜於過度化約的「黑／白」二元思
考的。

　　但如真要分析搖滾樂這一陣急促且又迎面襲來的浪潮，倒
不如說它是一九四五年以後發展迅速的大眾媒體一員。搖滾樂
是第一種以唱片大量發行，第一種與電台、電影和電視發展緊
緊扣環在一起的音樂形式。我們可以這麼說，三〇年代的唱片
已經算是非常地成功了，獨立的工業也在這一成功的基礎上建
立了起來。但是它的產品，仍然有很大的一部分是被點唱機商
人或者壟斷的古典音樂購買體系給統統吃下。五〇年代早期，

媒體科技不斷地改革創新，情勢丕變，唱片的價格快速地下滑。

　　一九四八年，哥倫比亞廣播系統（CBS）引介了高臨場感的黑膠唱片（LP），使用乙烯塑膠（有著低噪音和高硬度的雙重特質）來替代蟲膠漆片，將唱片的轉速由每分鐘七十八轉降到三十三又三分之一轉。在這不久之後，美國廣播公司（RCA）也根據了相同的科技，創造出每分鐘四十五轉的單曲唱片，作為他們對黑膠唱片的回應。單曲唱片看準了新興的青少年市場，在青少年零用錢所能負擔的範圍內訂定售價。但是，在媒體科技領域中影響最深遠的發展，大概非二次大戰以後用來錄製音樂的磁帶莫屬了。這個發展，取代了唱片生產中花費不貲的電子錄音法，也允許事後修正錄音必要的工程條件。在一九四七年，搖擺樂吉他手雷斯·保羅（Les Paul）就已經使用了聲音加成（sound-on-sound）的方法，把襯底的音樂以及原先完成的片段，同時地再錄在另一卷磁帶的磁軌上。在多軌錄音中──首先使用在一九五四年，是兩段分開的錄音磁軌（雙軌法），爾後一步步發展到現今二十四、三十二、六十四軌的標準──，這個原理成為錄音室音樂生產的基礎，並且對於音樂的演出有著深遠的影響。直到此時，媒體科技的發展一直都還沒有直接干涉到音樂的結構。它們保持客觀，只允許記錄或者複製表演，雖然說這並不是完全地沒有影響音樂。哈維·傅奎（Harvey Fuqua），五〇年代月光合唱團（Moonglows）的主唱──當時數百個節奏藍調重唱團體之一──現在則是一位製作

人和經理，回想起一九七八年的種種，提供了在多軌錄音未問世之前，錄音間內運作的翔實描述：

> 當時並不像今天有三十二軌或六十四軌的技術。他們會把麥克風放在房間的正中央，大家要環繞著站，樂隊、歌手、所有的人。如果你想要加進一把樂器或是一個歌手，你就必須往前或往後移。你也不需要一套真的鼓在那裏，只要拿一本電話簿猛敲就可以了。一切真是瘋狂。[5]

　　這意味著，當聆聽歌曲的時候，理論上錄音和現場的表演幾乎沒有什麼不同，雖然說實際上唱片的長度和麥克風的錄音特質的確帶來了某些限制，但這只能算是一些小小的外在限制，多軌錄音的技巧依然不折不扣地改良革新了音樂的演出。現今，想將音樂打散成個別的片段，再於最後的混音過程中組合是可行的。不同於一種完全的聲音複製、拍快照式的囫圇吞棗，於是發展出了一套蒙太奇理論。這個必然性，便是音樂性的結果從真實演出和回饋機制之間扯裂開來，兩者只能取其部分，無法兼得。就如喬治・哈里森（George Harrison）說的：「在還沒有聽到錄製好的東西之前，沒有人知道曲子到底是什麼鬼樣子。」[6]

　　音樂家們不需要在同一個檔期錄音，甚至更不用知道對方是誰；音樂的片段可以在不同的時間與遙隔的兩地錄製。保羅・賽門（Paul Simon）與亞特・葛芬柯（Art Garfunkel）的成功作品「拳擊手」（The Boxer），[7] 提供了一個典型的範例：

「它幾乎是在各地錄成的——主旋律在納許維爾，背景音樂在紐約的聖保羅教堂，弦樂在紐約哥倫比亞錄音室，人聲也是在那裏。」[8] 以這個方式創造出來的音樂，自然地會要求不同的表演原理，並且依循新的結構化以及組織化的規則。搖滾樂奠基在音樂生產深遠的改變上，而這一切的基礎，是於五〇年代裏所灑下的種子，首先在搖滾樂身上開花結果。這些新發展的影響一直持續到今天，改變了流行音樂生產和發行的傳統關係（之前是流行音樂界（Tin Pan Alley）內的大發行商所操縱的），也對於人們在日常生活裏和音樂的接觸起了作用。這個音樂的基礎，已經表現在搖滾樂之中，一直為大多數的搖滾樂團和歌手扮演著指涉點的角色。

另外兩個同樣重要的媒體科技革新之處：電視機和可攜式的收音機，後者因為電晶體科技的發明而出現。收音機，曾經是音樂發行中最重要的方式，卻在四〇年代的末期失去了它的聽眾，因為電視機取而代之接收了這些群眾，很快地便被廣泛接受，成為新的家庭娛樂媒介。電視也為音樂的發行提供了新的光明前景，雖然說它剛開始的效果並不直接。戲院，在無法自主的壓力下加入了戰局，只好把自己定位到試著逃出電視螢光幕前新家庭儀式的年輕觀眾。搖滾樂便是這其中的完美助力。電影，已經在三〇年代的暢銷曲發展中舉足輕重的影片，又開始在音樂事業裏扮演了一個具有決定性的角色，但是那些以音樂劇明星（他們的表演經常留下一些令人渴望的記憶）和其音樂為中心的電影則不在此列。如果沒有了影片的一臂之

力，全球銷售奇佳的歌曲〈不停地搖滾〉（Rock Around the Clock）將會是一蹋糊塗；這首歌分別出現在一九五五年的《黑板叢林》（Blackboard Jungle）[9]、一九五六年的《不停地搖滾》[10]和一九五七年的《別敲石頭》（Don't Knock the Rock）[11]等電影當中。事實上，當唱片首次在一九五四年發行時，它的銷售真是乏善可陳。

雖然一開始搖滾樂的出現惹來不少的爭議，但藉著為青少年所製作的節目，電視也被證明是一個適合傳播搖滾樂的理想舞台。擁有每週兩千萬收視觀眾的「美國露天秀」（American Bandstand）——最早是從一九五二年開始，由費城的WFIL-TV播製，一九五七年起，每週六的早上由ABC-TV網路對整個美國播放——，這個節目的商業狀況幾乎是慘不忍睹。三十餘年的歷史中，很難得有著名的搖滾團體或者是音樂家上節目，從恰克‧貝瑞、披頭四到滾石合唱團，甚至是布魯斯‧史賓斯汀（Bruce Springsteen）也沒有。但在一九八一年，華納—亞美斯集團（Warner-Amex Group）（華納傳訊與美國運通的聯合企業）在它自己的有線網路頻道上，以全天候無休無止播放影像片段的形式，設立了音樂電視（MTV）。這個舉動，使得電視機成了音樂發展之中最為重要的因素。

收音機在喪失它傳統的聽眾後，發現自己處於一種真空狀態之中，遂把焦點放在分眾化的音樂興趣和目標團體作為反制，反而找到了定位。透過只為搖滾樂和流行樂量身定作的節目，收音機成為了每日陪伴青少年的友人。當第一顆電池以及

相對便宜的可攜式收音機於一九五四年打進美國市場時，青少年等於在他們手裏握有了一種父母親的魔掌所控制不到的媒體。五〇年代中期開始，單在美國一地，每年就可以賣出好幾千萬台的收音機。藉著這些收音機，青少年第一次可以透過他們自己的音樂興趣主張，擁有完全獨立的媒體選擇。這就證明了形成特定年齡音樂需求的決定性條件，而搖滾樂就在這個環境之中發展。搖滾樂的世界性流行，碰上了四十五轉的單曲唱片以及可攜式的收音機，並不只是單純的巧合而已。

這個爆炸性的大眾媒體發展，預告了音樂的生產、發行、接收與效果中的激烈改變，第一次發生在高度工業化的美國，一個沒有受到二次大戰毀滅性破壞洗禮的國家。恰克·貝瑞的〈搖翻貝多芬〉相當忠實地記錄了這個變化，它並不只是被商業利益給塞滿了膚淺的搖滾樂狂熱，它還可以感覺到所有現存的音樂傳統似乎都是十分值得商榷的。搖滾樂的發展，配合上大眾傳播的視聽科技，以及它所造成文化中的社會變遷，的確顛覆了貝多芬式的美學箴言以及偉大的布爾喬亞音樂傳統。這樣的改變是無遠弗屆的。

布爾喬亞的音樂傳統，基本上是奠基在演唱殿堂沉思的聆聽典型，浸漬在（音樂的）結構細節，並且需要「瞭解透徹」。並不是在家中經由一種媒體所呈現的現實界，便可以將音樂開鑿出許多脈絡。透過媒體，同一個片段的音樂領悟會有不同程度的形容詞：非常投入、需要集中精神、部分專心、游走在聽或不聽之間，甚至是漫不經心，因為音樂是一直地出現

在不同的日常生活脈絡中。

　　布爾喬亞音樂欣賞的傳統標準，於是被迫與如此複雜的關係網絡發生衝突。同時地，流行樂界暢銷曲的契合度，流行音樂傳統的「悅人、通俗而且架構良好的歌曲」[12]，也開始連結到了紐約大型出版帝國和音樂印刷商，漸漸地受到了質疑。這些暢銷曲只摹仿行之有年的成功典範，有時候會運用一些媒體企圖賦予音樂的流行風尚，本身卻變成了沒有意義的機械音樂。然而，大眾媒體錄音室的生產能力突破了音樂符號的限制，很快地，這些錄音室就把作曲家和音樂出版商給遠遠地拋在腦後。傳統的作曲家以及音樂出版商，在音樂生產的過程中變得越來越沒有用處。

　　開始在這個脈絡中發展的音樂概念，被迫和早期有很大的分別。由於新工程化媒體的出現，以及音樂被接收和產生效果的方法改變，它面對了音樂生產和發行條件的不斷變化，現在大多數人接觸音樂的管道，便是透過唱片、收音機和電視機。搖滾樂是這些變化所引起的社會過程產物，一個在音樂文化的社會（生存）條件中，暗示著得作激烈修正的社會過程。為這一段時期下結語，柯特‧布勞科夫（Kurt Blaukopf）正確地說到了「社會整體中音樂行為的演變」。[13] 因為青少年是和音樂最有緊密關聯的年齡團體，這個演變首先在他們使用音樂的方法中突顯。

　　當然這並不是大眾傳播媒體欣欣向榮之際，對於音樂文化定位改變的唯一解釋。這變化的更直接成因，是由於生產過程

的科學化和工程化改良，在一九四五年以後，所有已開發的資本主義國家中，生活與就業條件的改變。其中最重要的指標，大概是價值從工作轉移到休閒，開始尋找那些不可能再於勞動中被發現的種種——生命的目的、個人實現的時機和個人價值——。工業生產逐漸地全自動化，終於扯斷了工人階級和工作之間的緊箍咒。在資本家剝削的架構中，勞動的分工成為例行化的操作，提供了越來越少的機會讓人認同勞動是生命的主要意義。一方面是機器運作、去人格化的手工，而另一方面是高度科技化的專家階級，這樣的兩極化傾向，配合上一直改變的生產結構，排除了個人升遷的可能性。它表現出了赤裸裸的剝削態度，一種不再囿於傳統職業倫理、不再自豪於個人技能、不再於工作中獲得自我實現的剝削。勞動完全地墮落成一種只為了賺錢的活動，可以隨時走人的「零工」，而這是受到這類生產的流動勞力趨勢影響的。以這個方式，所有的生活理想都轉移到了休閒，逐漸地在社會所有階級之間發生，並隨著資本生產工業中消費貨品的膨脹而擴散。於是，「消費社會」（consumer society）的口號被製造出爐了。這個字眼掩飾了娛樂和消費的盲目化，只追求快感的滿足，相信在工作中喪失的目標必須用大量的休閒作為補償。但即使是大衛‧瑞斯曼（David Riesman）——五〇年代於他的書中《孤獨的群眾》（*The Lonely Crowd*）建構出當時最有影響的文化理論——也不得不承認：「工作的瓦解所硬加在休閒上的負荷，簡直是令人無法承擔；休閒本身並不能解救工作，它只會與工作一同沉

淪，只有在工作是有意義的時候，休閒對大多數人也才會有意義。」[14] 話說如此，休閒價值漸漸受到重視的過程，被證明是一種文化現象，它的結果並不局限於缺乏意義和經驗，而造成工作態度的變化以及休閒的補償。休閒跨入個人發展領域的演進結果，越來越被重視，也孕育了文化上的需求。這不僅給了大眾媒體一個新功能，它最後也造成了進入藝術的新類型，被化約成為大眾媒體娛樂不同形式的層次。

搖滾樂也打破了流行音樂形式傳統的機能模式。在以前，流行樂主要是奠基於舞蹈和娛樂上，搖滾樂則是對所有活動，都有著非特定的以及作為襯底的功能。美國的青少年不僅宣稱搖滾樂是「他們」的音樂，他們並且也發現到了這音樂可以不光是一般的襯底聲音，或只是一種單純的運動刺激。他們在其休閒的結構中賜予了搖滾樂一種重要的意義，並在上面投射他們處境的難題。賽門‧佛瑞茲（Simon Frith）用以下作為概論：「青年文化的真相是，年輕人把對工作、家庭和未來的不安，換成了空閒時間。這是因為他們缺乏權力，只好用玩逸的態度答辯人生，在休閒上搞怪。」[15]

藉由美式搖滾樂，流行音樂第一次在文化的指涉系統現身，允許它成為基本的經驗，以一種先前只保留給「正經」藝術的方式，傳達了意義和重要性。唱片以及可攜式收音機，不僅使得音樂於青少年的日常生活中無所不在，也賦予了它一個消解藝術和生活之間藩籬的功能，所以恰克‧貝瑞的〈搖翻貝多芬〉絕對不是一種藝瀆。搖滾樂對它的年輕歌迷的文化契合

度，也就如同貝多芬和柴科夫斯基對他們的成人愛樂者一般。事實上，即使在教育威權以及公眾意見反對這股音樂新風潮之際，就有人開始懷疑了。畢竟，這不是一種陸陸續續、偷偷摸摸地從喇叭中播放出來的風潮。美式搖滾樂以及所有其他以後的搖滾樂形式，對它的年輕聽眾提供了一個重要的與基本的藝術經驗。這不是一種本身就很煽動的叛逆聲音，那樣的事，早就已經存在於爵士樂內，不過是流行音樂形式的一部分罷了。眞正令人驚訝的，是這種音樂現在被年輕世代正經地看待。不同於五〇年代搖滾樂所引發的，對藝術、大眾文化和「高檔」、「低檔」標準的美學辯論，藉由這音樂，藝術被解讀成爲那些日常生活經驗的一部分，賜給人們意義和快樂。或如艾恩・張伯斯（Iain Chambers）所說的：

> 超越枯燥的學校課程、「嚴肅評論」和「優雅品味」的狹隘範圍，流行玩意兒把「文化」給打碎成稍縱即逝的、瞬間的、體驗的、世俗的。它表現出一段被建構的、矛盾的和有爭議的製造日常經驗的歷史：某些「有意義」，某些包含歡樂，某些則是具有價值的。[16]

搖滾樂站在這個造成藝術經驗和日常生活經驗的混雜過程尾端，並且再現了一套新奇又引人矚目的音樂概念。

五〇年代的美式搖滾樂是個起點。接連至此的改變，以人對音樂的關係和它生產發行的科技基礎，大膽地闖進了音樂製作的內部組織，直到了音樂本身的內部結構。雖然搖滾樂是受

到流行樂傳統、非裔美國的藍調以及節奏藍調所扶持成長的，而我們也無法在音樂發展歷程中找出其明確的起始點，但它仍然奠基在一種創新的音樂概念上，讓它可以探索媒體現實的起源。所以連結到搖滾樂的特定藝術經驗，在形式上，會完全不同於布爾喬亞的藝術規範所表現的經驗。不光是由於這份藝術經驗是以它自己的規則，透過工程性的工具所傳達的，也因為這總是關係到那些在許多人日常生活結構中，有意義而且合用的經驗。那麼，隱藏在日常種種背後的意義和重要性——如感官享受、歡樂和幻想——，在搖滾樂當中扮演著吃重的角色，這就不是巧合了。同一時刻，這些因素的音樂實現，依循著某些受到大眾傳播科技所影響的原理。工程性的過程成為了音樂的大好契機。的確，搖滾音樂的美學和音樂特質，有很大的一部分是該感激科技的。

藉由唱片為搖滾樂形成發行的主要手段，變得可以不用記譜法，音符標記法（musical notation）就能創造音樂。「我們不寫歌，我們寫唱片」，[17] 傑瑞·雷伯（Jerry Leiber）與麥克·史托勒（Mike Stoller），這個曾經為貓王譜出許多暢銷曲的寫作小組如是說。寫歌和為唱片錄音畫豆芽菜之間的差別，確實是相當重要的。只有抽象的音樂架構才能以音樂符號的形式被複製。照這樣說來，傳統的流行歌曲，流行樂界的暢銷曲，主要是存於如旋律、和聲與正式結構的音樂參數之中，可以在音樂符號裏周密地運作順暢。相反地，人聲的音質與音域、音調抑揚頓挫的細節、樂器的聲音特質以及節奏韻律的有形存在，

現在都可以利用工程工具作控制，而且有意識地被當作不同的表達層面來使用。這並非只是這些已知原因的美學魅力，它們也連結到了越來越複雜的意義。當接上特殊的效果器時，幾乎是在「低語」的吉他聲音——例如吉米‧罕醉克斯（Jimi Hendrix）的表演——，在如今，它能夠表達出更勝於真正在演奏時的旋律樣式。至於搖滾樂手的歌喉，很有趣的，很多時候並不非常注重它處理不同旋律形式的能力，反而是它的音調及其特殊腔調的風格與肉體的表達。現在，想精確地操縱樂器和人聲的聲音特質，並且複製它們，這是有可能的。音樂演出的焦點漸漸地從書寫的參數、音調、動力和正式發展，從旋律與和聲的方面，轉移到可以複製的聲音表達細節。因此，聲音成為搖滾樂的中心美學範疇。

現今聲音已成了關鍵的因素，工程的設備和過程獲得了一個更具有決定性的角色。它們開始被當作音樂性的素材來使用，甚至它們的缺點——比方說「回饋」（feedback）——也被轉化為演出的必要元素。英國團體平克佛洛依德（Pink Floyd），便是最早幾乎完全不使用任何傳統樂器的搖滾樂團之一。音樂創作的過程，成為一項工程性和科技性任務的程度，在克理斯‧桑加瑞（Chris Tsangarides）所描述的文字中，被栩栩如生地表露出來。他是一位曾和辛奇茲（Thin Lizzy）與蓋瑞‧莫爾（Gary Moore）合作的英國硬式搖滾製作人，他提及：

打個比方説，如果我們要作一場硬搖滾的表演，那我們會為一把基本的旋律吉他聲音作準備。我喜歡設定一組組的擴大器，所有擺置，所有大小，到處檢查並花一段很長的時間把它們給連線起來，管它世界發生什麼鳥事！然後我喜歡把在錄音間的四處擺上擴大器，再分隔開來。然後我就在每個上面作效果：也許某個是合音，另一個是失真，另一個再加上延遲。當我得到一幅設定完畢的圖畫後，就拿麥克風以近音遠音來聽聽看。當我將近音統統調到音響這邊，而另一邊都是遠音，玩一玩這些麥克風找出所想要的聲音。如果我在錄音間內用了八個擴大器，我大概只會放兩個在近端，但我不會把其他的給關掉，因為我要讓流出的聲音回到環繞麥克風的那兒。[18]

　　以這個辦法，每位製作人都會發展出個人的獨門絕活，神祕兮兮地把它給藏起來，允許他自己在藝術生產的過程中，起碼成爲一個有同等立足點的創造者。

　　他的功能並不是只限制在樂器的聲音概念。那主要是留給錄音工程師與技術人員的差事，當製作人爲唱片的生產決定好歌曲正確的工程性實行的基本問題，一些自然地和音樂脈絡上相當有關聯的問題。歌曲，剛開始是錄製成許許多多的音軌，不過只是一些還待剪貼的半成品。但是，最重要地，這使得分別在錄好的音軌上工作，再於混音過程剪接的夢想成爲可能，不管是聲音修補的區段、伴奏的部分，甚至是支持歌曲音樂性

的主要部分中。製作人以及他手下的聲音工程師與技術人員，在這個音樂公式過程之中的創作度，並不會比音樂家們低到那裏去。如爲老鷹合唱團（The Eagles）製作暢銷專輯《亡命之徒》（*Desperado*）[19]的葛林．強斯（Glyn Johns）說：「那麼，當所有人回家之後，你再拿著錄好的東西，把它給完全地改頭換面。」[20]崔佛．洪恩（Trevor Horn）在一九八三年採用高度工程化的聲音概念，應用在英國團體「法蘭基到好萊塢」（Frankie Goes to Hollywood）的作品〈輕鬆〉（Relax）[21]上，使得它成爲英國音樂事業歷史中最偉大的成就，他說得更露骨：「這所有的器材，意味了你可以對聲音作任何變化，甚至你根本就不需要音樂家。但沒有了音樂家，你就會失去表演，失去感情，失去一件唯一帶有魔力的事。」[22]沒有其他製作人比洪恩更適合展示錄音室裏可以達到的成就了，根據〈輕鬆〉原來錄好的基本素材，他一共製造了十七種不同的版本，有些幾乎在本質上根本就不一樣，然後再一張接著一張地發行。以這個方式，製作人的角色也在搖滾樂的歷史上給劃上一筆。甚至像從崔佛．洪恩的錄音室出身的聲音工程師史帝夫．李普生（Steve Lipson），或者和製作人克理斯．湯馬士（Chris Thomas）等人共同製作平克佛洛依德的《月之陰暗面》（*The Dark Side of the Moon*）的艾倫．帕森（Alan Parsons），[23]很早便從默默無名的輔助角色踏上了檯面（後組成（Alan Parsons Project））。

換句話說，音樂演出的過程透過它和科技的連結之後變得十分複雜，它不再只是被某位音樂家以音樂符號的形式所獨享

的。作爲錄音室生產科技的結果，搖滾樂被創造在必然地擁有一種集體特質的基礎上。就拿一齣現場演出爲例，錄音室的條件變得非常輕便，只要團體本身的工程小組能夠配合就好了。在這個脈絡中，音樂要作爲單打獨鬥的傑出藝術性格表達，是不可能的。搖滾樂是一種集體性的表達手段，個別的音樂家只能在集體活動中，和工程人員、製作人、其他音樂家們，一起通力合作。這個集體性的特質，完全不受到商業剝削脈絡中，多了一種附加的個人化，打出一個「幌子」，而集體關係卻看起來好像消失的事實所修正。從階層分明的音樂模型——作曲家在頂端，其餘只是聽命於他在樂譜中所下的指令的參與者——，移轉到一種集體式組織的形式，是源自於搖滾樂的重要概念變化。音樂替集體性的經驗、情感和概念，變成了表達的媒介。它開始進入一種集體特質的關係，同時既存在於生產的過程中，也在青少年休閒的結構裏。在大眾媒體中被創造出來的音樂形式，最後駁斥音樂僅是坦露創作者內部思維的看法，反對它的接收是一種私人的、隱而不彰的，甚至是自言自語的對話，也反對聲音所載的訊息，只是爲了純粹喚醒個別聽者的私密感受。麥可‧瑙曼（Michael Naumann）與包里斯‧潘斯（Boris Penth）在他們對於接受搖滾樂的觀察中：「雖然獻身於音樂的狂熱通常表現在個別的舉止上，但它的消費過程則是透過團體的經驗；歌迷的角色昇華到形而上的脈絡。」[24] 整個讓音樂存在、維持意義並且形成價值的指涉系統已經改變。音樂不再倚靠大眾媒體的發行，現在它本身就成了一種大眾傳播的

形式。

　　以音樂的觀點來看，面對著美國內非裔美國音樂的傳統，搖滾樂的出現作為一種大眾傳播的形式，是受到流行樂發展激烈的重新定位所造成的。甚至連恰克·貝瑞的〈搖翻貝多芬〉根本就是非裔美國人的節奏藍調。源自非裔美國人音樂的形式和風格元素，配合闊步舞（cakewalk）和雷格樂（ragtime），後來是爵士舞的風潮，最晚從十九世紀末起，便使得音樂工業的氣氛活潑了起來。

　　這些元素大量地被白人音樂家採用，脫去原本的意義，改良之後再融入主流的歐洲音樂品味。甚至在爵士樂裏，即使非裔美籍血統的樂師們的確占有一席之地，但是在二次大戰以後，歐裔的音樂習慣便掌握了全局——在紐約，是早期紐奧良爵士的狄西蘭（Dixieland）版本，在芝加哥和所有其他各地，是搖擺樂（swing）。搖滾樂看起來也是在同一條的發展線上，但事實上，它帶來了重大的改變。艾維斯·普里斯萊（Elvis Presley）或比爾·黑利（Bill Haley），他們不再只是擷取節奏藍調的枝節片段，硬套在不同的音樂範疇上作為膚淺的效果。他們的風靡程度，是因為複製了非裔美國音樂所有的特徵功能，包括黑人樂師的演奏風格。他們儘可能地吸收，竟發生了一個和先前狀況截然不同的大逆轉。在過去，白人音樂家改良非裔美國音樂傳統的元素，再融合到本身的美學概念，而現在，他們要試著修潤自己的表演，以符合非裔美國音樂的美學，一直到最後有以百萬富翁身分的黑人歌手與音樂家出現，

如恰克‧貝瑞。

　　這不只是機緣，也不能簡單地歸因到一九四五年以後，少數種族在美國社會裏逐漸改變的地位，搭上了風起雲湧的民權運動架構便車。更可能的是，它作爲黑人長達一世紀之久的社會隔離結果，甚至在現代化都市的環境和街巷中，藍調和節奏藍調也都大量地保存了音樂的集體特質，曾經是所有眞正民謠音樂的一部分。克理斯‧喀特勒（Chris Cutler）正確地探查出這不平凡特質的起源，談到了美國黑人特殊的社會處境，造成種族的隔離：「某方面來說，他們以不成爲過程一分子的『旁觀者』身分，經歷了轉移到資本主義的過渡期。那就是爲什麼他們能夠獨特地體驗和表達了身處於資本社會的中心，卻不意識形態地被併吞的疏離感受，仍然說著同樣的種族語言。」[25]

　　遠離「白人至上」的社會，被放逐到城市的黑暗角落，非裔美國音樂保存了所有將音樂連結到集體和社群經驗的功能，一種共同保有的壓迫經驗。所以音樂家的主體性，他的感情和他的想法，便成了所有美國黑人抒發集體命運的媒介。在這音樂當中，表演吸引了聽眾，要求他主動地參與和直接涉入。爲了達成這一結果所使用的音樂手段，被證明了非常地適合新的大眾媒體生產條件，非裔美國音樂在商業性音樂生產中的地位，在一瞬間幾乎有了個大翻身。一直到這一點，除了那些幾乎不與大眾閱聽人接觸的白人純爵士樂師以外，它仍然只不過是被挪作時髦的效果而抄襲，並沒有眞正地對它的音樂特質有任何理解。

如今，作爲一個新奇的符號以及更符合當代的流行音樂美學，白人音樂家和製作人儘可能地試著融合這些特徵成爲一種純淨的形式。沿著社會和文化因素爲非裔美國音樂的吸引力所鋪設的道路走來，特別對廣大的美國中產階級出身的青少年（我們會在後面的章節探討這些因素）而言，正是音樂的集體特質給了它一個這樣崇高的地位，並且允許它在搖滾樂中成爲往後所有種種的音樂起源。在一開始，搖滾樂不過就是一種由白人音樂家所演奏的黑人音樂。甚至更靠近地檢視搖滾樂的驚人成就，便會發現到它根本是非裔美國的藍調與節奏藍調的白人版，如果說它們不是在五〇年代中期以後，由恰克‧貝瑞、費茲‧多明諾（Fats Domino）、小理查（Little Richard）或波‧迪得利（Bo Diddeley）等黑人歌手所直接帶來的話，最起碼在那個時候，表面上的種族藩籬已經消失在音樂事業之中。甚至是爲貓王在一九五六年帶來商業大突破的〈獵犬〉（Hound Dog），[26] 於三年前也早就被藍調歌手威利梅‧索頓（Willie Mae Thornton）捷足先登。[27] 比爾‧黑利的廣受歡迎，應該感謝黑人音樂家喬‧透納（Joe Turner）的〈搖、響、滾〉（Shake, Rattle and Roll）。[28] 如此例子，不勝枚舉。甚至在這之後，仍然不斷有非裔美國藍調和節奏藍調歌曲的翻唱版本出現，好像搖滾音樂歷史的中心思想就是如此。即使非裔美國音樂的形式和演奏風格，在白人音樂家膚淺的模仿下失去了大半的表達性，但它們仍然爲工程生產限制所造成的音樂演出變化，提供著具有決定性的刺激。

非裔美國音樂的節奏複雜性，大概是它所有的形式和風格中最著名的特色，在這個變化裏扮演了決定性的角色。節奏是作為控制因素的中心音樂元素，並且組織了音樂的行進以及音樂家的演奏。看起來似乎只是不變的公式和模式的複奏，事實上卻是從不同音樂元素所構成的整體節奏細部。建構在短促的語法和模式之間的關係，不能任性地各自為政，彼此還得在它們的節奏關係內產生音樂上的意義，這過程的集體性是非裔美國音樂最重要的美學基礎之一。節奏並不包括那種線性的、獨立的次序和依時間先後行進的音符，但是它被轉譯進入空間的向度，讓每位音樂家都擁有同樣的機會，以基本的韻律脈動、節拍（不論是感覺到的或者是真正敲打）來演奏，所以最後節奏化的結構就成了所有演奏的加成結果。因此，透過這些或多或少的自發反應，一個集體性的音樂事件便和一起被包括的聽眾給創造出來。他們的反應被音樂家所支配，被融合到他們的演奏之中，也被包括在音樂內。整個就是一種音樂家和聽眾之間相互作用的結果，也作用到自己的身上，被不斷地在節奏和運動之間往返的節拍所同步化。音樂只簡單地為這過程形成了一個架構，所以不需要再擔心獨立的和固定的音樂結果會無關於真正的演奏。同樣地，在這類型的音樂之中，「表達」不是特定的美學符碼或者傳統建構原理的功能，不是根據何種內容換置進入音樂結構再由聽者翻譯回來就可以假設他已經理解了。表達是以節奏、聲音、手勢、還有人聲的感官直接性，才能運作。人類聲音的能力，可以直接用沙啞、苦悶的方式，不

論是以無調性的咕嚕喉音，或者是出神忘我的嘶喊，藉以描繪情感的狀態，都能夠使用這生理機能過程扣人心弦的特質，強制地把這些給傳送到聽眾的耳中，這便是非裔美國音樂美學的中心。這聲音的使用，在樂器演奏的技巧上也有對應的手法，主要地是模仿人類喉頭的效果，藉著摩擦而嘎嘎作響的「下流音調」（dirty tones）來複製情感的表達。由於這個理由，用「呈現」（presentation）會比「表達」（expression）來得正確。非裔美國音樂的必然本質，可以在情感、姿態和手勢的集體呈現中被發現。

一旦科技可以用它的「聲音」形式來錄製音樂（而不是譜表上的音符），並且能夠隨心所欲地複製之際，這集體性的演出原理，就在大眾媒體錄音室音樂生產的現存科技基礎上，為它有機成長的進行製造出了必要條件。節奏化結構的聲音、演出之中音樂內容的集體性呈現，是奠基在聲音結構的情感效果（此外，不一定需要和音樂符號有關）這種效果是一種自發性的內在音樂結構，只需持續改變細節而無需對其整體產生質疑——這些特徵理想地呼應了錄音間內蒙太奇式的生產方式。當然，搖滾樂並不是非裔美國音樂的直線式發展。

在一個相當不同的脈絡之中，被青少年的休閒需求以及大眾媒體的社會、經濟和文化定律所創造的，只有合適於錄音室音樂生產工程的風格，那些音樂才有進一步發展的可能。非裔美國音樂原先的節奏複雜度，在搖滾樂之中被大大地簡化了。死命重擊的基本節奏，取代了柔順的輕快搖擺。聲響的精緻

度，讓步於堅持吵鬧激烈的表演下。（非裔美國音樂）所強調的，是在節奏和聲音的感官表現中，而這通常又足夠大聲到讓人起衝突。在搖滾樂內，這類的音調方面都被修正了。然而其他剩下的，則是韻律節奏的基本模式排列，被建構成所有演奏段落的總合以及鼓聲的攏聚。作為被保留的直接感官和身體呈現手段的聲音以及情緒的滿足，「感覺」是這個關鍵。搖滾樂也在那些被集體地理解的音樂向度中，以節奏和聲音再現它的內容。但是在搖滾樂內，這呼應了一個面對大眾傳播科技的走向，奠基在新音樂理解的音樂概念上。

在這方面，搖滾樂站在一個歷史過程的終點，一條音樂功能被分工的概念撕裂的航線上，所以音樂獲得一個擬集體（quasi-collective）的特質。甚至在本世紀交替之際，作曲家通常只寫出概略大體的流行歌曲，把表演的細節全部留給編曲者，讓他們將作品任意切割以配合不同的場所、用途與出版。二〇年代初期，作曲家和作詞家之間的甜蜜關係也潰決了，因為開始有專門負責為這些長得都差不多的歌曲填詞的作家出現。巨大的美國音樂出版商魯莽的生產政策——如電影公司米高梅音樂企業的羅賓斯音樂公司（Robbins Music Corporation）、華納兄弟的出版團體哈姆斯、惠馬克與雷米克（Harms, Witmark & Remick）或者是沙布羅伯恩斯坦和巴迪摩理斯（Shapiro-Bernstein and Buddy Morris）——他們以銷售數字為導向，迫使他們在分工的基礎上，儘可能地合理化提倡專業化的好處。在五〇年代早期這個過程的尾端時，「大部分的

流行歌曲，都是由紐約（暢銷曲工廠）音樂出版商辦公室裏被奴役的作家所寫出來的，他們幾乎就如同裝配線上的工人一般。」[29]

然而，甚至連這些方法也仍然沒有改變傳統的歌曲概念。即使作曲過程之中所有的變化，歌曲仍然被當作是它們創作者的個人表達，雖然「作曲家」一詞不過只是音樂概念裏保護智慧財產權的一個合法名稱罷了。歌手必須提供他的特質，作為個人感情的替代，並且要以主觀的臉部表情，維持歌曲是和聽眾作私人對語的想像。「特別為你」（especially for you）的表情，於是成為精打細算的交易意識形態。當演出者的努力最終只再現了錄音工作室裏集體勞動過程的結果時，這歌曲的概念變得完全地空洞。

音樂演出的功能，脫離了包括音樂的工業音樂生產方法的歌曲概念基礎，再一次地被搖滾樂聚合起來，開啟了新的音樂向度。於這脈絡中，賽門‧佛瑞茲在一篇有關搖滾歌手聲音技巧的討論中，指出了搖滾樂非裔美國根源的地位：「黑人歌手使用這些聲音的技巧，發展出一種結合個體性以及集體性表達的歌曲形式。相反地，在傳統的流行歌曲中，淺哼低唱的感傷者似乎把他們的訊息，只傳達給個別的聽眾——白人流行樂的理想，就是讓大眾傳播感覺像是一場私密的交談，而不是一件公開的盛事。」[30]音樂演出的美學基礎之間的矛盾，處於它被化約成為傳統流行歌曲理想表達的層次，以及它們和大眾媒體接連的真正生產和發行的條件，都被搖滾樂融解了。搖滾樂不

僅影響了音樂演出的過程，以及它的美學基礎，而且也牽涉到了音樂家本身的形象。是搖滾樂最先對業餘人才開放錄音室的。老式風格獨門的專業主義、被訓練能夠閱讀音樂的作曲家、編曲者與音樂家，不再適合新條件了，因爲業餘人才可以更快速地和更簡便地學習調整。一種新的音樂家範疇，如雨後春筍般地冒了出來，克里斯·喀特勒說：

> 錄音科技不只重新統一了現存的範疇，它還造成了一種新的、之前從沒想到的範疇，包含那些不是以音樂家、作曲家身分進入新媒介的人，但就是一些新的；他們會用新的方式來使用新的媒介，他們既不是舊機制的一部分，看起來也和那些機制沒有共通之處；這些人，事實上是被新媒介所創造出來的。[31]

搖滾音樂家再現了一類會使用科技、擴大器、麥克風、特效機器及電腦控制合成器的音樂家。搖滾音樂家通常不會用傳統的方式來學習彈奏他們的樂器，而是學習如何去控制，如何搾乾音調每一分的可能性，並且用非傳統的方式來有創意地使用它。對這樣的音樂家而言，錄音室不再是成功音樂生涯的頂峰，反而只是個起點。

由於天眞了過頭的無憂無慮，這些音樂家最早陷於合成、人工與庸俗的泥沼裏。他們進入一九四五後大眾文化的古怪又閃爍世界，不需要撇清他們的關係，也不用對傳統流行樂理想的擬藝術行爲（quasi-artistic behaviour）臉紅。由於對這個充

滿全彩雜誌、廣告、電影、電視、偵探小說系列、唱片、可口可樂和熱狗的商業世界的批評，所以在同一時間，日常事件大眾經驗美學符碼的誕生，就經常地被忽略了。這套符碼在透過大眾媒體的管道傳送以後，變得比較適合於短暫的藝術工程生產及藝術的使用，更勝於傳統流行歌曲的「心靈」和「感情」的偽個人表達（pseudo-individual expression）。特別對於它的知識份子鬥士而言，搖滾樂總被看成是一種商業大眾文化的藝術對比，一個總是暴露在同樣誤解的觀點。藉由要正經看待搖滾樂是真正影響範圍中的一種文化現象，而避免作出一些以藝術眼光來看是沒有用的結論，不管在搖滾樂無法逃脫的商品特質，還是它也表現出的商業成就的基礎上，一套美學的符碼必須環繞著這音樂被建構，而這是搖滾歌曲也難以真正呼應到的。強·藍道（Jon Landau），同時是著名製作人，也是最有影響的美國搖滾樂批評家說：「對我而言，搖滾樂的藝術標準，就是音樂家創造出個人的、幾乎隱私的宇宙，然後再把它完全表達出來的最大能力。」[32]

　　藍道的評論背後，隱藏著「藝術作品」意識形態的學院派教條。根據這些教條，本真的搖滾樂（authentic rock）應該是和純商業有別的，而且它不同於大眾文化的「合成」跡象，但不和真正的搖滾樂經驗相反。約翰·藍儂（John Lennon）——他的歌曲通常被拿來當作這個命題的佐證——曾在無數的訪談中，激烈地拒絕承認他歌曲中總可以被讀到的「深層意義」。

為了表達我自己……我可以寫〈工作中的西班牙人〉（Spaniard in the Work）或是〈文字集〉（In His Own Write），一些可以表達我個人情感的個人故事。我有些不同的歌曲描寫約翰·藍儂，像為肉類市場寫歌的藍儂，我不認為這些——歌詞或是任何東西——有什麼深度。它們不過都是個笑話而已。[33]

藍儂對那些抱著矯飾的藝術美學概念，企圖咬住他歌曲不放的人們的評論，表現地更加坦白：

在英格蘭，有個為《泰晤士報》寫東西的傢伙叫威廉·曼恩（William Mann），他是第一個寫出有關披頭四的理性文章的人，而之後，人們也開始用理性談論我們……他用了一大堆的音樂術語，真是惹人厭。但他讓我們被知識份子接受……可是他還一直寫著同樣的垃圾。但他也幫了我們許多忙，因為所有的知識份子和中產階級馬上地說著「喔」。[34]

藍儂高八度的粗魯語調並不足以掩飾真相，在此他是完全正確的。搖滾歌曲不是藝術歌曲，不需要在形式和結構中尋找意義。只有那些相信他們必須捍衛這些歌曲，反對它們真正作為流行藝術形式的人，才會如此看待。

真實世界是這樣的，搖滾樂處在大眾文化商業漩渦的正中央，一種文化資產、訊息、影像和聲音無區別的循環裏。它是

這個漩渦裏碎片的合成，是一種可以在媒體傳播脈絡之中，遵行它自己的美學定律的合成；也因為是些碎片，它不會被傳統的碑石壓垮。事實上，搖滾樂不過就是一種來自起源脈絡的演奏風格和傳統的商業結合——非裔美國節奏藍調與藍調的傳統，以及許多地區性鄉村音樂的舞蹈音樂風格。後來，在搖滾樂中，印度調（Indian raga）碰見了北方英格蘭、蘇格蘭和愛爾蘭的民謠傳統；雷鬼樂（reggae）、配白（dub）、饒舌樂（rap）以及紐約腔（New York scratch）、美國城市社區街頭音樂，遇到了歐洲前衛派（European avant-garde）的音調實驗。但是這所有的商業混合，同時也是一種蒸餾的過程，釋放出那些連結到媒體、日常生活美學符碼的藝術經驗的元素。對於盛行的布爾喬亞藝術概念而言，反工程地與羞恥地忽略了本身的經濟基礎，這搖滾樂中的元素混合真是商業野蠻的最佳範例，一個用赤裸的市場利益毀滅所有道德和藝術價值的破壞。結果，這個孕育日常美學的過程的建設面，就一直被忽視。無論如何，搖滾樂並不只是妥協地被填入市場策略，讓它的接收成為商業數字的一部分而已。它或許的確順服於統治者的資本利益，為了最大化利潤，也維持它本身的系統；但因此所引起的社會和文化大眾過程，有很長的一段時日以來，並非全然地受到屬於資本利益的經濟機械論所控制。在他對英國搖滾樂手和嬉皮文化活動的研究中，保羅·威利斯（Paul Willis）吸引我們注意真相，商業世界內客體的互動並不是完全地被經濟形式所決定：

雖然整個商品的形式為消費的模式提供了強而有力的關聯，但它不需要用任何手段來迫使它們。商品可以抽離於脈絡，以一種特殊的方式主張、發展並且重新表達深沉的意義，以及去改變它們的產品的感受。而這些都可以在宰制階級的鼻息下發生，還有他們的產品。[35]

　　只把年輕搖滾樂迷給看待成被動的布偶，受到資本音樂工業的經濟和意識形態裙帶擺佈的觀點，未免是過度簡化了問題。這個命題拒絕承認階級衝突的文化潛能，以及對於資本主義社會矛盾所產生的流行藝術，作為意義和價值鬥爭的可能性。搖滾樂迷不是一群受到操縱而沒有差異的消費群眾，他們和這音樂之間的關係，和它所形成的價值，以及依循生活多元日常經驗中的意義，音樂就必須在社會團體中做出相似的區分，如果它想成功地行銷產品的話。「商業性」搖滾生產和所謂「本真」的搖滾歌曲之間，那條分隔的界線仍然還沒有畫得清楚。搖滾樂更多是處於文化及意識形態的衝突場域之中，沒辦法用簡化的比較以得知何者是「商業性」的。

　　如此比較的起源，基本上是缺乏理解支持嵌坎在日常生活藝術經驗的美學策略。搖滾樂並不是透過沉思的批判機器，透過視覺和聽覺工具的思考之後而被接受的；對於它的理解是一個主動積極的過程，它以某種特殊的方法和生活有所連結。搖滾歌曲並非沉思的對象，根據有多少的隱藏意義顯露在它們最內部的結構之中而受到評價的。它們的陳腐及膚淺，它們的嘈

鬧、鮮豔與瑣屑的本質並不是瑕疵，消逝的深層意義也不是藝術的弱點，更不是沒有意義的胡扯。

　　流行藝術的形式從來不是純質的，從來不被認為是在結構中帶有深層意義的美學創造物。以這個看法，它們真是陳腐得可怕。而搖滾樂在電腦化的節奏下，喧鬧、刺耳和重擊的聲音結構，的確也一視同仁地令人震耳欲聾。所有試著在搖滾歌曲結構中找出深度意義的企圖，也沒辦法改變這個現實。只有對於搖滾樂存有理性的解讀者，或者至少還把歌曲的字面訊息看待成一回事的人們來說，這些企圖才有意義。搖滾樂是種連結到日常生活不討人喜愛的元素的文化文本，在手勢、影像、時髦概念和聲音的藝瀆語言之中流動，如法國社會學家列斐佛爾（Henri Lefebvre）所指稱的「喪失威望的事件」（events without prestige）。[36] 被媒體在「特殊以及個別的真實經緯中」所轉置，[37] 在日常的生活中，這些元素被重新分配向度，被沒有辦法以歌詞或音樂形式閱讀但可以在之中找出一種架構的面向所擴張。最後，重要的不是音樂的或是文字的「訊息」，而是這些歌曲為日常文化的活動和休閒，形成了一套可以移動的座標系統，對不同的場合使用開放，可以傳授意義，可以創造樂趣、感官和歡樂。但這並不排除歌詞或歌曲的音樂結構可以被藝術式的理解轉化，使得它們成為精確「訊息」的可能性。比方說，巴布‧狄倫（Bob Dylan）的歌詞無疑地就是屬於這個範疇。不過在某些情況底下，歌曲被安置在一個由青少年本身所發展出來的，甚至是他們自己所弄得支離破碎的使用脈絡當

中，替他們和歌曲的關係，再一次地打散固定的意義結構。因此，在歌曲的文字和音樂結構背後，是一種非常複雜而主動的文化過程，有著許多與現實的短暫連結。根據簡單的藝術美學概念，企圖想表達這些連結成爲灌注到音樂形式的內容必遭失敗。這個觀點一旦抽離於內容，搖滾歌曲看來便顯得荒誕可笑，因爲它們和現實世界的眞正連結並沒有反映在這個觀點中。艾恩·張伯斯十分正確地寫道：「企圖完全地解釋這些指涉意義，會把他們拉回一種沉思的凝想，採用傲慢的學院權威思考，解釋著完全不是他／她的經驗。」[38]

這些是連結到大眾傳播科技，以及在接受者日常生活中傳達的藝術新經驗。這些經驗爲不合適的藝術美學概念姿態，造成了一種音樂的概念。它們洗劫了學院派藝術專家的權威，只因爲在這社會的藝術模型、流行藝術的形式中，人人都是專家。這就是恰克·貝瑞五〇年代搖滾歌曲的深層事實——搖翻貝多芬！

「不停地搖滾」：

浮現

　　一九五三年到一九六〇年，艾森豪主政的時代，就是在這一段期間，日常生活的經驗和搖滾樂被連結了起來；那也是個冷戰的紀元，美國資本主義保守勢力的抬頭，伴隨著強勁的經濟成長。第二次世界大戰，把美國從三〇年代的蕭條中救了出來。擊敗法西斯德意志以及其軸心國的義大利和日本，更是件了不起的大事。這是一場正義和公理的勝利，無庸置疑地，接下來的年頭免不了許許多多的歌功頌德。退伍的老兵有權以國家英雄的姿態接受歡呼，他們現在要求的，不過是一點點的安逸生活，以及拿回他們所曾經失去的：賺錢、家庭生活、發達的夢想。緊靠著這個歷史背景，他們和戰爭中所護衛的信念之間的關係，也就是自由主義概念及布爾喬亞的民主，漸漸失去了舉足輕重的地位。這個結果，便是不合時宜的國族主義成為了主流的意識形態。大衛・畢察斯基（David Pichaske）曾

說：「黃金五〇年代眞正有關的，是一種二次大戰英雄主義心態的不自然延伸；它在戰時，表現出了偏狹且退化的殘暴行逕，在五〇年代，卻還是偏狹而又時空倒錯的野蠻作風。」[1]

　　這也是反共麥卡錫主義的肆虐環境。一九五〇年三月，於一場長達五個多小時的國會演說裏，參議員麥卡錫（Joseph R. McCarthy）高分貝地唱著傳聞中的「共產黨滲透」。在那以後，美國國內的政治高潮，屈服在瘋狂的歇斯底理情緒下。一樁無例可援的司法謀殺舉動，羅森堡夫婦（Julius and Ethel Rosenberg）因爲蘇維埃核子間諜的罪名，被丟到喪失理智的群眾面前，讓美國法庭給送上了電椅處決。韓戰成了美國民主的浴血刑場。調查「非美」活動的國會委員會（HUAC）的聽證，達到了沸騰點。根據忠誠制度（Loyalty Order）的規定，超過兩百五十萬的政府雇員需要接受過濾。辦理共產黨黨員和組織註籍的麥卡倫法案（The McCarran Act），合法化了聯邦調查局複雜的間諜活動。搜尋活動不止於認定的「共產黨陰謀」徵象，窺探的目標，也涵蓋到了喝酒和性慾的「越軌」。作家伯納‧馬拉姆（Bernard Malamud）對於這時期的愁悶看法：「整個國家被共黨間諜和聽證會給嚇呆了，希斯（Alger Hiss）與張伯斯（Whittaker Chambers）的叛國案件，飛碟的追逐熱潮，他們的朋友和同僚，以及那些競爭的對手。知識份子、科學家和教師被迫接受許多委員會的調查，而且需要簽署忠誠誓言的文件。」[2]這一切都解釋了戰後美國的文化空洞、社會的死氣沉沉，以及保守主義氛圍的籠罩。「服從聽命」成爲了社

會行為的基本特徵。

正因為如此，不論是在家裏或者學校內，青少年比任何其他的年齡階層，更要面臨接受荒唐的「美國價值」、美國化生活方式的議題宣傳。美國教育系統中強迫服從的壓力，成比例地和麥卡錫主義的肆虐相互呼應，並且成為戰後世代本質上的社會經驗，這在中學裏留下了最難以抹滅的痕跡。而中學是一種打造社會進步坦途的學校模範，也為大學或學院教育作了預科準備。藉由五〇年代美國緩緩爬升的繁榮發展（起碼對多數的白人族裔來說）──平均的家庭收入提高了百分之十五，而平均工資則多到百分之二十[3]──，使得中學成為中下階層青少年的正統教育課程：

> 大學教育在中產階級青年心中的重要性是無法衡量的，部分是由於美國人幼稚地相信，認為只有拿到了文憑，才可能解決任何問題；而部分是因為對所有的孩子而言，大學教育就像一場戶外烤肉，一輛新的克萊斯勒，不過是另一種城郊地位的象徵（suburban status symbol）罷了。[4]

所以，越來越多的美國青年擠破頭想進入中學。十四歲到十七歲大的年輕人，遂得接受孕育某種特殊社會組織的傳統，並且為搖滾樂經驗形成社會的歷史背景。

同時，中學仍然自認是傳統習慣內的一種教育機制。另外，它也想成為社會生活的典範，用流動的、有彈性的和高品

質的成就，鞭策學生往前邁行；或者在外表容貌方面，它打造出了優雅端正的公司員工穿著。藉由體育賽事、多采多姿的文化活動和學校舞會，這些教育機制或多或少地形成了地區文化生活的重心，特別在那些數不清的小城鎮裏，這就足以成為整個年度的大事。規範課堂內日常生活的準則，縱容了中產階級份子的保守心態。以下的節錄，選自賓州春田中學的學生手冊，灌輸學生舉止合禮的基本條規，或許可以提供某些程度的佐證：

> 於春田內，你總是要注重乾淨美觀的外表，並學習同儕優良的德行。不論是田野考察旅行、有訪客參觀集會，或是出席公共場合時，男生都必須穿上西裝外套並且打上領結，而女生則要比平時更「盛裝」一番。作為春田中學的代表，你一定要給別人好的印象。[5]

服飾穿著的規定、禮儀的格式化、強調團隊精神，配合上學校社團和它本身所經營的報紙，以及所有社會規範的小布爾喬亞式（petit bourgeois）束縛，儼然就是一個自給自足的世界。美國的社會學家，亞瑟・柯曼（Arthur Coleman）描述這個時期的中學生：「和社會的其他部分『切斷關係』，被迫轉往他自己的年齡層。他和同輩組成一個小的社會，就在這之中產生最重要的交互作用，卻只和外界的成人社會保持微細的必要接觸而已。」[6]

這一切都和中學的教育概念平衡出完美的和諧。忸怩造作

的學校世界，意圖陶鑄出未來政府官吏或高等雇員的人格特質，它可以不需要限制學生「神聖的個人自由」，就能把他們釘入標準的辦公室人員模板。各個單體都被學校設定為遵守法規的機器，爾後只要按照既有的程式運作即可，進而錯認這是自己「個人自由」的表達。

為什麼這一套組織良好的「教育至善論」（educational perfectionism）在五〇年代初期遭遇到越來越大的阻力？其原因一開始是缺乏紀律，甚至最後是鄙俗、吵鬧的搖滾樂闖入了它的神聖殿堂，但有很大的程度，是因為它本身特質所引起的。保守主義幽暗恐懼的氣氛在中學裏盤旋不去，或許適合當時的政治高潮，但它已經無法反映被壓得喘不過氣來的青少年真正經驗。大力鼓吹的傳統中學教育價值，也不足以抵抗社會面的現實。這些價值只是被虛假偽善所支持，作為順利完成考試和達到目標的獎賞，應許之地（paradise promised）被證明只是平淡乏味的結局，它已經變成為賒貸而來的繁榮成就，只有外觀，徹徹底底地不真實。快速地改善生產方式的美國資本主義，甚至對那些完成更高等教育的人才，也不再提供了令人滿意的職業前景。一切自己來（Do-it-yourself）的資本主義已經終結，現在所需的，是一群願意被任意擺佈的工程專員，不論是於辦公室坐度光陰，或者是在自動生產線上監看流量。當然，也有通過審核成為科技領域中頂級科學家的可能。但是因為工程設備的必要支出，要通過條件審核，研究唸書所花的金錢可謂是沉苛而難以負擔的天價，通常只特例地保留給那些天

賦異稟，又有一對富裕雙親的家庭。生活中缺乏共同的目標，便因此成爲這一世代的基本經驗。

在由某位美國社會學家對於此一現象所收集的研究素材中，一切都說得很清楚。一位接受訪問的少女說她不想和別人一樣，她覺得所有的陷阱都掛在那兒等著她跳進去：嫁給一位工程師，住在中產階級郊區內光鮮體面的居屋，生下二點三個孩子，繳稅，一個禮拜和妳的合法伴侶上床兩次，每天早上就像日本玩偶在背後的鑰匙孔鎖上發條，生活不經大腦思考，只用本能感覺做事，讓自己被潮流牽著走，等問題發生以後再說。沒有一聲「非常感謝」，從來都沒有，她說。[7]

如果這些感受開始懷疑起中學背後的教育目的，那麼大衆文化的商業世界——電視螢光幕上閃爍的、湧自電晶體收音機和點唱機喇叭的、映射在雜誌期刊以及電影方屏的——，就盡其可能地在這些機制裏勒死保守的教育熱忱。氾濫的消費機會包圍了青少年，並且作爲更進一步消費的刺激，提供了深不見底的享樂主義模型，把快樂看成是生活的內容和意義。整個廣告系統，配合著精打細算的銷售心理學，在經過分析之後，不過就只是一種爲了交易所做的促銷活動。如果眞要爲消費行爲辯護，那麼在付錢顧客的心中，的確是有一個強大的動機：消費的快樂。變化多端的廣告主題下了一道簡單的旨意：快樂是生活之中必要的意義。不同於先前任何的世代，青少年現在透過收音機、電視節目、爲他們所特製的電影片段，以及後來出現的「青年」雜誌，他們被赤裸裸地丟在誘惑的廣告圖象世

界。這些廣告看準了滿足他們需求的休閒市場，包括了流行附件、服飾……當然還有音樂。又再次不同於之前的世代，因為社會出身而於學校聚集在一起的青少年，恣意在被促銷的消費快樂中，特別是當他們自己不用支付這筆錢的時候。所以快樂成為他們休閒活動中的意識和基本內容，並且在他們的行為裏達到了核心的價值。這外部的符號便是汽車、舞會、襯裙以及綁馬尾。

不用太驚訝地，這個快樂和中學保守的教育要求之間的衝突，也同樣地發生在父母教養兒女的觀點上。於此衝突背後的，是社會的勞力調節和擴張性商品工業的消費經濟形構之間的矛盾；前者定位在禁慾主義和消費的克制，確保可以用最低的薪資獲得工作最大的成就，但在後者，消費者剛好是相反的特質。前者間接所需要的消費克制——勤勉的勞工，對公司忠誠，戒絕所有的奢侈浪費——，在後者卻被證明是資本社會經濟功能的最大障礙。生產環境之外所需的，是會因為一時的衝動而購買以及隨時出手闊綽的消費者。這個衝突在戰後美國的發展期間擴大，一方面是麥卡錫主義的保守反動和美國資本主義的模式（在艾森豪政策中延續著），另一方面是經濟的繁榮前景，造就了「消費社會」的名詞。

或許是相關的社會力量發生了效用，中學青少年體驗了這個衝突，將它視為一場學校和休閒之間截然敵對的價值系統撞擊。父母和學校的權威無法避免地喪失了可信度，他們所鼓吹的價值似乎也不再反映了學校外的「真實生活」。但對父母和

學校的倚賴卻仍然成比例地成長。汽車、跳舞、宴會和頻頻添加的新款式衣服，難道不是父母親的繁榮成就，才讓這多采多姿的休閒快樂變得可能嗎？要不是中學的文憑提供了賺大量薪水的機會，還有可能負擔同樣奢華的生活形式嗎？這份倚賴的意識甚至更增強了休閒的另翼功能，並且讓它成為逃避的空間，也暫時地允許青少年燃燒他們自己的青春年華。對於這些青少年而言，休閒成為一個逃離校舍和雙親住宅的替代世界；他們的日常生活在這兩極之間搖搖擺擺。這個矛盾的存在，也形成了搖滾樂的背景經驗，形成了一個再一次回歸到歌詞的基本模型。如恰克‧貝瑞的〈上學日〉（School Day），[8] 就以非常獨特的手法來表現。

〈上學日〉中所表達的學校與休閒之間的對比，描述了一種真實的經驗，這樣的經驗在青少年的自覺當中是相當常見的，但卻也指出了五〇年代美國中學的另一個面向。這個經驗，開始反映出資本主義生活的內部矛盾。搖滾樂帶給中學生最重大的影響是：在搖滾樂中，他們可以建造並享受他們休閒概念的價值和意義。他們和音樂的關係，在搖滾樂身上產生了具有決定性的影響。他們的日常問題決定了它的內容。最後，透過媒體，他們的行為成了其他社會階級青少年的休閒行為典範。

音樂總是最直接地連結到長大成人的經驗。當本世紀之初，最早的跳舞風潮席捲了美國城市的時候，便已經是如此了。特別是爵士樂，更對於當時年輕的世代產生了莫大的吸引

力。但是在爵士樂的例子裏，青年人所體驗到的是業已成年的欣喜，可以無拘無束地享受特別為成人所製造的快樂。相對地，當搖滾樂於戰後購買力量復甦的市場發展之際，它則是青少年自我意識和流行音樂融合的直接產品。一直到這個時候，流行音樂才被視為理所當然。它成為中學慶典活動的片段，並且為跳舞創造了機會，以及為物色對象提供了社會架構。搖滾樂使得流行音樂成為一種由青少年所主動又有意識地塑造的媒介，作為他們替休閒所發展出來的意義結構化身。跳舞和音樂不再只是流行或受歡迎的消遣。它們獲得了相當獨特的意義，確定了青少年休閒的中心文化價值，它們採納並且吸收這些價值，不斷地遞嬗下去。在他們休閒活動的脈絡中，流行音樂在意義上經歷了一個社會改變。藉由演奏唱盤、親筆簽名的海報和明信片，流行音樂大舉入侵了青少年的臥房（才剛從幼兒室的狀態煥然一新地粉刷過後），它們被難以置信地正經看待，從馬虎隨便的消遣娛樂，變成為必要的休閒元素。不願只是被動地接受父母所認定的「良好音樂」（他們那一代在學習「良好行為」的舞蹈課程時所聽的伴奏），青少年現在主動地選擇「他們」的音樂，尋找一種可以加入他們休閒價值和意義的音樂，並且有創意地再加以發展。當然，青少年視為是「他們」的音樂早就已經存在，一如往常不變：非裔美國的節奏藍調，一種來自南方田園的鄉村音樂以及城市藍調方言的戰後發展成果。唯一新奇的是它的名稱：「搖滾樂」。葛瑞爾‧馬庫色（Greil Marcus）正確地指出：「最初的搖滾樂風格大多是黑人

形式的變奏體，在白人聽眾進入之前便已具備輪廓。」[9]

　　音樂工業花了很長的一段時間，抱持了很大的希望才發現到，青少年唱片的購買新市場，沒辦法再根據現有的商業邏輯來滿足。這在音樂事業的基礎中埋下了一顆地雷，使得它原先威脅得劃分出明確銷售範疇的舉動——流行音樂的全國市場、鄉村音樂的區域市場和節奏藍調的非裔美國人市場——看起來完全沒有道理。但在從前，這是可能的，並且讓音樂事業——總是非常冒險——徹底地巨大到沒辦法控制，所以音樂工業的策略家就想出了新的分眾化市場。搖滾樂現在就是一個加入到這銷售範疇的名稱，目的是要讓所能提供的產品，以及任何相關的精打細算，符合於青少年唱片購買者的需求。然而，音樂工業發現到沒辦法再倚賴如此的盤算，因為青少年與音樂的關係開始變得主動，而且這成為了青少年本身所發展的使用脈絡。

　　五〇年代前期，中學青少年音樂品味的顯著改變開始浮現，從美國南方開始漫延開來。他們不再追求如法蘭克‧辛納屈（Frank Sinatra）或法蘭基‧雷恩（Frankie Laine）般的公眾寵兒，羅絲瑪莉‧克隆尼（Rosemary Clooney）慧黠俏麗的芭樂情歌，或是佩蒂‧佩吉（Patti Page）輕緩搖曳的〈田納西華爾滋〉（Tennessee Waltz），[10] 他們開始著迷於充滿精力的非裔美國舞蹈音樂旋律。一九五〇年，費茲‧多明諾的〈胖子〉（The Fat Man）[11] 是第一批黑白消費者都會購買的節奏藍調唱片。事實上，這是種傳統的八小節藍調，它可以回溯到紐奧良

的有色音樂家鄧普利（Champion Jack Dupree）在一九四〇年的錄音《破車藍調》（*Junker Blues*）。[12] 而改變現實狀態，致使音樂可以突破困難重重的種族障礙，直達到白人青少年的，便是收音機。

　　鎖定非裔美人為目標聽眾，並且提供多樣音樂類型（如藍調爵士樂、福音詩歌，以及各式各樣且日漸重要的節奏藍調）的廣播電台不斷地增加，即使在戰時亦然。甚至這群目標聽眾更對電台廣告商產生了影響，這是因為國防工業對工人的需求日益增加，以至於非裔美人的收入提高所致。商業電台透過音樂節目，為他們的廣告建造起目標閱聽人。而這些節目，是由可以吸引潛在顧客的音樂種類所編纂而成。這個基礎，則是定期檢覈的「節目表」（playlist），列舉出所有可能在節目中播放的曲目。五〇年代初期以此方式成長的節奏藍調電台，漫佈了整個美國。而且因為不可能在聲波上堅持種族隔離，所有的人只需要手動微調開關，就可以聆聽到這些電台的音樂，以及D.J.（選播唱片的電台主持人）令人窒息的「火辣」風格。爾後，電視的趨勢使得「白色美國」的全國性電台也開始注意到了局部性的區域，所以只要提供一些稍微不同的製作風格，他們就能夠對全國性的電視網路保持著競爭力。一旦不這樣做的話，它們會失去願意付費的廣告主，面對著破產的窘境。就因為這股趨勢，鄉村音樂最多元的地區性風格，再一次地在電台節目中達到了更高的地位。

　　節奏藍調——涵蓋城市藍調方言、非裔美國舞蹈音樂、福

音詩歌所影響的黑人重唱，如墨漬（Inkspots）或流浪者（Drifters）等演出風格──以及鄉村音樂，組成了深厚的音樂風格廣度。青少年，現在可以經由收音機而接觸兩者，毫不草率地選擇且接受適合於他們休閒價值的特殊音樂。這是一種風格上叛逆又挑釁的音樂，它提供了感官上的快樂，並且符合他們宴會、約會、飆車、夢想和渴望的世界。貓王的第一張單曲結合了兩造的音樂風格，唱片的 A 面是藍調，而 B 面是鄉村音樂。比爾‧黑利的出身，則是來自搖擺樂的鄉村音樂變奏體，主要地是德州和奧克拉荷馬一帶，改編取材自當地民謠絃樂的風格。他的樂團在他成為團長之前，一直到一九四七年仍然自稱為「西部搖擺四天王」（The Four Aces of Western Swing）。暢銷曲〈不停地搖滾〉（Rock Around the Clock）發行前數年，曾有一個為賓州廣播電台 WPWA 所製作的廣告，他受聘為其中的 D.J.，才驅使他投身音樂事業作為一個「全國的歌唱牛仔明星」。[13] 恰克‧貝瑞來自芝加哥的藍調區域，他在城南的酒吧工作了好些年，一直到一九五五年的成功歌曲〈梅珀琳〉（Maybellene），[14] 神魂傾倒了許多黑白青少年。貝瑞以第一個由媒體及公眾所接受的黑人搖滾樂明星姿態出頭，但他並不是唯一一位在搖滾事業的非洲裔美國音樂家。費茲‧多明諾、小理查、波‧迪得利都扮演了同樣重要的角色。

　　西部的鄉村音樂以及節奏藍調，兩種明顯不同的音樂走向，雖有斷然的音樂歧異性，但還是有一些共同的特徵，允許它們對中學青少年提供了本質上相似的內容：真實經驗的純粹

表達。兩種音樂風格都可以回溯到民謠音樂的源頭——分別是藍調的傳統和白人村民的歌曲與舞蹈——，這兩個源頭分別代表著美國二十世紀的被放逐者／局外人，黑人／「拙劣的白人垃圾」，農場工人／小農民。儘管早在五〇年代早期的節奏藍調，鄉村音樂所代表的是業已商業化的民謠音樂變奏體，儘管它們在銷售範疇內被種族隔離活生生地扯裂的事實，但是人們相信，它們的起源絕非「白人」鄉村音樂和「黑人」節奏藍調赤裸裸的對比，像音樂工業那樣涇渭分明地二分。約翰‧葛瑞欣（John Grissim）描述鄉村音樂是「白人的藍調」（white man's blues）[15]是完全正確的。兩者的音樂風格都在內容中展現了自然主義，正好不同於百老匯狂幻奇想的世界。不若後者，兩種音樂都檢視了真實人物的真實經驗，而不是以平面的文字影像。它們也都再現了某些真實，不再只是個被金錢和消費所主宰的世界。魯迪‧席森（Rudi Thiessen）對藍調的形容清楚地指出：「藍調的經驗，是一個未經扭曲的經驗的烏托邦。」[16]而比爾‧馬龍（Bill Malone）用這些字眼形容鄉村音樂：「更勝於任何其他的形式，鄉村音樂成為美國音樂內自然主義的表達典範，處理著酗酒、離婚、異教徒、婚外情和悲劇等問題。」[17]換以音樂性的術語，鄉村音樂和藍調之間，最起碼在好幾個方面保有平行線。兩者都奠基於聲音的美學，使得情感的特質在感官上變得非常直接，並且透過噪音的表達可以快速地被轉移。鄉村音樂是用尖銳的鼻音腔調，至於在藍調中，總是頹喪破嗓的歌唱風格。

雖然有如此多的相似點，但在這些音樂形式所生根的美國南方，白人與黑人村鎮人口的社會地位依然有別。姑且撇開相互的影響不談，它們音樂的表達形式基本上還是不同的，這些差異只加深了它們商業剝削的過程。藍調奠基於黑人少數族群的集體經驗，並且和其多變的環境共同發展。藍調融入了城市貧民窟的生活型態，在那兒發現了反映黑人無產階級想法和感情的新表達手段，就如同節奏藍調，滿足著無憂無慮生活的娛樂需求。相反地，鄉村音樂卻幾乎完全不反應社會的脈動。它是被美國墾荒時期的個人主義所塑造出的，但根植在失敗者的經驗裏，即使如此，它仍然基礎在信奉上帝以及辛勤的工作，把這些元素視為人類的永恆價值。它的典型特徵，通常是小心眼的保守主義。隨著二○年代收音機的發展，而它也逐漸地受到商業剝削時，這個特徵更強化了起來。五○年代之際，鄉村音樂站出來擁護「原始美國」自然生活方式的想像價值，懷舊地和城市的緊張腳步成了對比。它把土地獲得時期的墾荒精神，投射在工業化資本主義的嚴肅事務上，把美國的寬闊廣袤，帶入社會結構的布爾喬亞狹隘。

一方面是鄉村音樂的保守主義，另一方面又是節奏藍調的造反活力，成為了搖滾樂的本質，透露出中學青少年對生活所感受到的雙重矛盾。渴望展現出不同於父執輩的行逕，卻又想要和他們一模一樣，他們把繁榮和消費視為生活意義的重要條件，卻又不再相信如此的生活；這便是此世代青少年所掙扎的內部矛盾。搖滾樂把這些矛盾化約成音樂的公式，同時表達了

吵鬧的叛逆和秘密的順從。所以，它成爲能夠控制、同化以及傳遞青少年矛盾經驗的媒介。

這內在衝突首次的明確表達，是在一九五七年七月，一位當時名不見經傳的年輕人——皇冠電子公司（Crown Electric Company）的貨車司機艾維斯・普里斯萊——在曼菲斯錄音服務（Memphis Recording Service）旗下的小廠牌「太陽」（Sun）所錄製的作品。曼菲斯錄音服務，是當時許多想在音樂市場淘金的單人公司之一。收入的來源，是替任何想使用錄音設備的人提供服務，它不同於那些爲當地沒沒無名的小牌藍調歌手錄音，再轉賣給大唱片公司的行徑。只要花個幾塊錢，任何人都可以進錄音室，並爲自己錄張唱片。一九五三年的夏天，當普里斯萊第一次在這兒自掏腰包試驗歌唱技巧時，他才剛從曼菲斯的休曼司中學（Humes High School）畢業，在期末測驗裏得了一個不太好的成績，心裏不過只想要找一個司機的工作。一直到此，他的發展就如當代同輩美國小鎮青年的典型。一九三五年誕生於密西西比一個貧窮的中下階層家庭——他的父親在爲搬運公司工作之前一直是個跑單幫的卡車司機——，成長於曼菲斯，進入當地的中學。他直接面對中下階層現實的沉悶經驗，與勢不可當的同流壓力。艾維斯的反應是漠不關心，勉強地接受學校加諸在他身上的責任，限制他成爲高尚得體的年輕人。他與音樂的首次邂逅可以回溯到學前歲月，以及曼菲斯聖靈降臨教堂（Pentecostal First Assembly of God）的唱詩班。十歲時，他在學校的歌唱比賽中贏得獎賞。他也彈點吉他——父

母在十一歲生日所送的禮物——，不間斷地收聽收音機，而且像他的同儕一樣，他對節奏藍調的純樸和鄉村音樂的情歌情有獨鍾。在這方面，他的家鄉曼菲斯提供了一張吸引人的南方音樂傳統光譜。那兒有獨立的地區性藍調發展，可以源於二〇年代早期黑人教堂特殊的福音詩歌傳統，以及粗獷民謠風格的鄉村音樂。曼菲斯還有美國第一家由黑人經營的廣播電台，而且著名的藍調樂師「咆哮之狼」（Howlin' Wolf）與桑尼‧威廉森（Sonny Boy Williamson）也在當地擁有自己的節目。

一九五四年的夏天，曼菲斯錄音服務拗不過普里斯萊的堅持，為他製作了一張商業唱片。如同後來五張也在太陽錄的單曲唱片，大多著墨於他以前中學同學的音樂品味，都從這個音樂光譜中作選曲。A 面有先前藍調歌手庫魯達（Arthur Big Boy Crudup）所表演的〈沒關係（媽媽）〉（That's All Right〔Mama〕），和比爾‧蒙羅（Bill Monroe）的鄉村音樂經典〈肯塔基的藍月亮〉（Blue Moon of Kentucky）。[18] 這個組合正好符合了當時的氣氛，特別是當普里斯萊毫不做作地用業餘的感情吐出，不在乎原先的風格特質。比方說，〈沒關係〉是首容易哼唱的傳統藍調，風格簡潔。普里斯萊的聲音，藉由他不同於非裔美國藍調式感官表達的鼻音腔調，以及用隨手亂彈的和絃打拍子的旋律吉他，加上生硬不整齊的貝斯音調支持歌手，十分煽情的滑稽狂熱掩飾了明顯的拙劣，給了歌曲一個絕對明確而不受誤解的特色。似乎沒有任何一點是適當的：聲音不適合歌曲的傳統風格，鄉村式亂彈的旋律吉他不融洽於藍調式的悅

耳吉他，脫了韁的熱誠不相稱歌詞的鄙俗。但就是這些因素，讓整首歌曲煥發出無法遏抑的叛逆影像，於是青少年感覺到歌手是和他們一國的。他是那個成功的傢伙，藉由他非職業的音樂性向成人招搖，我們青少年可以做到什麼。不，他們並不因為企圖拒絕接受中學的標準、規定和紀律，或者充其量心不甘情不願地臣服，就被稱為失敗者。他們只是想和別人不同，雖然說他們不太知道要如何去做，但基本上他們並不是質疑他們所身處的社會規範。對他們而言，艾維斯‧普里斯萊是很重要的，因為他代表了他們全部，他成功地突破了一個特別的社會領域，也就是音樂界，他可以不需要接受這些規範就能夠受到尊重。這在他的唱片中相當清楚，用他們的藝術愛好反對當時的職業標準，以及用挑撥的厚顏魯莽表露出他們的無知。保羅‧威利斯（Paul Willis）的看法是相當正確的：

> 摩托車男孩固執的大丈夫氣概，也可以在他們偏愛的音樂中發現到對應的結構。艾維斯‧普里斯萊的唱片充滿了挑釁味道。雖然焦點通常是不明確又神秘的，但這感受的訴求卻很強烈。在音樂的氣氛中、在文詞間、在發音讀句內、在他個人影像裏，都帶有深沉的關聯，都提醒了人們這是一位不受淫威的男子漢。他的整個存在要求了他應該受到尊敬，雖然用傳統的標準來看，那個尊重的立場是無禮而又反社會的。[19]

艾維斯‧普里斯萊具體化了五〇年代美國中學青少年搖擺

不定和耗盡的渴望，渴望逃出包圍他們的種種壓迫，而不用償付順從的苦澀代價。他一舉成名的成就似乎在理論上作了見證：脫逃是可能的。即使他的歌曲通常是舊有歌曲的翻唱——普里斯萊有很多曲目屬於這個範疇——，但它們卻獲得了附加的向度。普里斯萊最後把這些歌曲變成「他們的」音樂，作為他和他們同一國的貢物。不再是疏遠的文化認同，罪犯的、非裔美國人的、社會下層白人「邊緣團體」的，而是他們自己的認同。青少年把這個音樂整合到他們生活型態的脈絡，紛至沓來的是成人輕蔑的評論，以及父母禁令和學校教條的威脅。透過普里斯萊，這脈絡現在是公開的，是音樂生意所批准的。整個對他的小題大作，就是他們的社會辯護。這個效果真是排山倒海，不可抗拒。鄉村歌手鮑伯‧盧曼（Bob Luman）描述艾維斯於第一首單曲發行後，他在南方一個中學舞會裏的影響：

> 這隻大貓穿著紅色的襯褲、綠色夾克、紫色的襯衫和襪子出場，臉上還帶著鄙夷般的嘲笑，我打賭，在動作之前，他大概在麥克風後杵了五分鐘。然後他刷劃了吉他一下，兩根絃就搞斷了。我玩了十年吉他，一共還弄不斷兩根絃。這個傢伙就是，兩根絃便在那晃蕩著，他也什麼事都不做，這些中學女生就只忙著尖叫、昏倒和衝到台前，然後他開始搖動他的屁股，慢呀慢的，好像在和吉他做那碼子事的。這就是艾維斯‧普里斯萊，十九歲在德州的表演。[20]

鮑伯·盧曼所描述的，不全然是領袖氣質的神秘效果，這是音樂工業試著促銷艾維斯的手段，這也非搖滾樂假定的「出神忘我」效果，一種因為這些景象就歸咎到搖滾樂的效果。那更可能是一種對艾維斯·普里斯萊社會現象的反動，對他存在於艾森豪時代發霉的保守氣氛的事實。媒體越將這個反動報導成反美國的威脅，它便越發握有力量。事實是這樣的，藉由艾維斯·普里斯萊，第一次有個和他們一國的人站在台上——一個和他們同樣年紀，有著相同經驗，一個最起碼和他們一樣憤怒激動的人——，他的年輕聽眾體驗到這股社會力量。媒體越吹煽這是對美國的襲擊，這股力量似乎也就越強大。「反動份子和愛國者在叛逆音樂的崇拜中，看到了共產黨試圖透過年青人，做出侵蝕美國社會的惡毒行為。」[21]音樂工業內部所發起的公開反搖滾活動——百老匯的出版帝國正確地預見到，搖滾樂的勝利再現了它們的生存危機——，只短時間地掩藏了普里斯萊和搖滾樂並不抗拒美國式的生活的事實。他們所贊同的是不一樣的、更合潮流的，更少些保守氣息的，一個最後由美國資本主義本身所構築出的版本。葛瑞爾·馬庫色後來寫道：「美國之夢的版本，是艾維斯的表演越來越膨脹，包含著更多的歷史、更多的人、更多的音樂、更多的希望。空氣變得稀薄，但氣泡並不會爆炸，永遠也不會。以所有的奢侈來超越自我，這就是美國。」[22]

儘管如此，無可否認的，這並沒排除中學青少年將搖滾樂視為在官方文化模型生涯規劃和保守的五〇年代思考模式之外

的另類選擇，並將之整合成他們的生活型態的可能性。在一個連閱讀莎士比亞都只能讀到刪節版的環境裡，唯有透過搖滾樂的曖昧本質，透過那些經由模糊的線索所傳達的暗示，透過那無拘無束的漫不經心，才能獲得感官上爆炸性的力量。「搖滾樂呈現了五〇年代生活一種相當簡短而又激烈的批判，但它同時也是另翼的選擇。」[23] 對比於艾森豪美國的保守主義和一致性，搖滾樂提供了一套享樂的哲學，一種緊緊地有關於美國青少年跳舞、親吻撫摸、不見容於傳統的約會（和嚴厲的行為傳統比較起來）以及飆車哲學。當然，樂趣就來自音樂本身。搖滾樂為中學生的休閒活動形成了一種母體，一個肉眼無法得見但卻清晰的架構。它提供了一個能進一步發展，由價值和意義所組成的重要脈絡。搖滾樂也建構出一套文化座標系統，可以繪製出學校乏味的例行程序。當然，這並不能真的改變些什麼，學校仍然是青少年生活的重心。但是現在有了搖滾樂，他們生活的例行公事擴充到了休閒，整個改變他們生活結構的文化向度，在學校及家庭之中加入了個別的日常關係。

　　比爾‧黑利的〈不停地搖滾〉[24] 就約略地節錄了這些改變。這首歌由吉米‧德奈（Jimmy DeKnight）和馬克思‧佛利曼（Max C. Freedman）所寫，本來是要作成布基（boogie）的形式給桑尼戴和他的騎士樂團（Sonny Dae and his Knights）來表演，[25] 但這是個完全失敗的版本。比爾‧黑利的版本中，它成為了搖滾樂的經典表達，即使是在發行一年之後的第二次嘗試才成功的。就如同大部分的搖滾歌曲，它奠基在傳統十二個

小節的藍調形式。而讓它和類似的節奏藍調結構有別的，是在歌曲之中翻騰的機械運動。陸陸續續的吵雜鼓聲，吉他結巴的三度音程，以及薩克斯風給了歌曲它的獨特性，更強調出了韻律的感覺。強烈的節拍是「主旋律」，音量壓過了一連串加上附點的三連音，並且持續在通常習慣演奏成弱音拍子的地方加重力道。甚至歌唱本身更像是優美分子的旋律發音，而不順從布爾喬亞的歌唱概念。整段聲音有意識地錯亂和吵鬧，逐字小節之間似乎都暗示著造反。這是這首歌曲唯一的外貌。更重要地，在它的音樂形式中，它包含了美國中學青少年的基本休閒價值。

〈不停地搖滾〉的音樂構造已經完全地啓動。唯一敘述這歌曲的合適辦法，便是透過跳舞，透過運動的刺激和反應。這個運動傳達了一種特殊的感官經驗，可以呼應到音樂相當強烈的直接性。運動元素以及包含於其中的感官特質，在這兒代表了青少年組織他們休閒的生活型態裏，更普遍的文化外貌。而這些關涉到運動的休閒活動所享有的地位，絕不能夠被忽視。汽車的風靡是和跳舞並據首位的。在五〇年代的美國，特別是中等學校裏，這只表達了眞實經驗的休閒，透過高度發展的資本主義力量注入生活，它是與社會僵化和保守主義相互衝突的。同樣地，在搖滾樂內建立起崇高地位的感官快樂，其實也不過只是資本生活型態的某個元素，由青少年所改良換裝的。但是在廣告中——消費貨物的產品美學功能——，它卻呈現一副早就被廣泛地接受的面貌。在比爾‧黑利的〈不停地搖滾〉

中，搖滾樂作為組織成分的文化脈絡，現在已經包含在音樂的本身當中。

但這首歌曲之所以成為所有現象的縮影，是因為它使用了眾人都感覺親切的言語表達，聚集了所有的元素，並且提供了一條清楚的線索指向搖滾樂的文化意義，以用來反抗擾人的（煩人的）的教育家、父母和學校。〈不停地搖滾〉的歌詞中所描述的出神忘我地不停跳舞的咒語，指出了青少年休閒行為的主要外觀，賦予了他們文化活動一個重要的向度——對時間的不在乎。於休閒中打破嚴格地頒布、擬定和排妥的時間計畫——後來稱為「輟學」，但在這兒我們仍然固定在跳舞上——，最起碼是廢止了每天結構化活動的原先力量，並且提供重新安排這些活動的可能性，作為個人的生活策略基礎。這不過是在文化形式中它們受到接納的必要過程。但如果這些歌詞被「藝術作品」的美學觀點給視為「訊息」，被看作是歌曲的真正「內容」，被字面解讀成反社會行為的暗示，建議他們接受不停地跳舞是生活的真正目標，這基本上是被誤解的。如麥可‧瑙曼和包里斯‧潘斯所評論的：

> 當他（比爾‧黑利）提倡〈不停地搖滾〉時，並不意味這麼熱情的青少年就真的同意，就接受直接來自文字上的思想，生活的整個意義就是狂野自在地跳舞，這就是快樂泉源的全部總合……這首歌曲和其他類似的加在一起，的確就是搖滾樂，作為聯想和夢境的鎖鍊起點，包括了青

少年整個的生活脈絡，並且重新解讀它。[26]

搖滾樂在青少年的生活，在他們學校以及家庭的束縛旁，在連結到這音樂的各式各樣休閒活動中，形成新的文化脈絡。這擴展了日常生活現有的結構，讓它們變得更相關，並且改變它們的力量。但同一時刻，也使得它們更可以被接受、更可以被整合。

一九五八年，恰克‧貝瑞在〈甜蜜十六歲〉（Sweet Little Sixteen）[27]中非常精確地描寫出了這個現象（事實上，搖滾樂中最具智慧和最值得觀察的歌詞總出自他之手）。不若其他歌手，他瞭解他的聽眾，並在他的歌曲中歸納他們的經驗。〈甜蜜十六歲〉，一位愛好搖滾樂、乞求父母允許她出門的十六歲少女，相對於她第二天必須再次扮演的角色，而學校課桌前就是「甜蜜十六歲」（sweet-little-sixteen-year-old ）的字樣。這首曲子完全地奠定在傳統行為的基礎上。恰克‧貝瑞的「甜蜜十六歲」並不是以抗議或者叛逆來獲得外出的許可，她遵守家庭的規範，只不過乞求一小塊的自由，聰伶地使用女兒對父親的影響，讓他會護著她以避免母親的嚴厲。但對她而言，最重要的是盛裝打扮，畫上口紅，穿上高跟鞋，象徵業已長大成人的外觀符號，完完全全地符合對她角色的傳統理解。第二天早晨，她又會變回「甜蜜的十六歲」，在學校裏做個「好學生」。這首歌曲捉住了休閒和學校之間對比的內部連結。只有最後接受家庭、學校的規範，才可能使得休閒世界成為另翼的

選擇，即使說功能上可能不若想像地那樣美好。它對年輕人提供了可以被接受的行為模式，而最後這些模式也被融合改良的脈絡。

在這首歌曲中，恰克·貝瑞提出了一個非常重要的元素。不論搖滾樂看起來是多麼叛逆和挑釁，不管它和當時學校的保守壓力衝突有多激烈，它仍然只不過是一種五〇年代青少年接受他們真正生活制約的文化形式。它的重要性，就在於它給了這個過程一種複雜的文化形式，透過音樂和媒體的傳達，占據著青年人個別的經驗，再倒過頭來回饋……到他們身上。這兒，音樂不再只是滿足它們作為舞蹈音樂的功能，不再是包含流行旋律的複製。音樂現在存於某個脈絡之中，為它開啟了截然嶄新的前景。

「愛我吧」：

感官的美學

　　美國搖滾樂包括了走進六〇年代新音樂方向的發展種子。
這個發展的基礎，深植在英國的節拍音樂。雖然說，搖滾樂將
音樂轉變為一種集體使用的青少年文化休閒形式，但最後因為
大眾媒體的生產條件，其中流行音樂的基本變化在一開始就出
了差錯。搖滾樂的音樂根源──非裔美國音樂和鄉村音樂的傳
統──，仍然受到它們民謠音樂起源的影響，讓它們很容易地
就變成一種奠基在媒體關係上所創造出來的美學。大眾媒體對
音樂的意義，特別是唱片，在錄音室生產過程的音樂潛能中，
造成音樂演出內部關係的移轉。於是，搖滾樂的風格變得不夠
具有彈性，逐漸地失去它原有的個體性。音樂和美國青少年使
用脈絡之間的關係，剛開始算是非常迅速，但這個趨勢卻又把
它打得潰不成形。其中消逝掉的元素，便是音樂生產過程當中
搖滾樂的建制化。搖滾樂帶給流行音樂的意義變化，是唱片公

司和錄音工作室並不感到興趣的。新生產方式的使用，一點也沒有改變媒體對流行音樂的觀點，它們仍然只將它看作是一種容易販賣銷售的娛樂產品。的確，媒體打從內部開始腐蝕起搖滾樂。艾維斯‧普里斯萊在一九五六年所發行的〈溫柔地愛我〉（Love Me Tender），[1] 提供了一個完美的例子。大衛‧畢察斯基的看法：

> 很難再找到一首比艾維斯所唱的〈溫柔地愛我〉更簡潔、更細膩、更少匠氣的情歌了。不多話的空心吉他伴奏、十年級男生的和聲合唱，彷彿從一條漫長的隧道朝你迎面奔來，傳達了腳步沉重卻又不合韻律的詞句：「溫柔地愛我，真心地愛我／永遠不要離開我／你完善我的生命／我也是如此地愛你。」真是讓人羞紅了臉的歌曲，完全不同於它剽竊音調的起源〈奧拉李〉（Aura Lee），一首眾人厭惡的浮濫之作。這個搖滾樂的完美範例，拒絕了過度的精緻、可愛、學院派的交響式演奏和歌詞，甚至連微妙之概念也吃了閉門羹。[2]

媒體製作人的自我認知都集中在一種專業主義，在傳統流行歌曲的規範中蓋上了它的印記。所以根據音樂工業的舊時模式，搖滾樂的特殊性質被定了形，最後竟然反對起搖滾樂本身。大概在五〇年代的末期，除了幾滴「含苞綻放的青少年的濛濛細雨」之外，完全沒有搖滾樂的空間。[3] 只有一些青少年明星浮浮沉沉的特質，例如，法蘭基‧艾弗隆（Frankie

Avalon）、保羅·安卡（Paul Anka）、安妮特（Annette）、巴比·維（Bobby Vee）或是李基·尼爾森（Ricky Nelson），在快速的代謝淘汰中接收群眾。還有那些歌唱團體聲音取向的搖滾樂，漂泊者（The Drifters）、雪芮理（Shirelles）、馬叟與布雷特（Marcels and Platters），很明顯地指出音樂生產的重心，已經由音樂家轉移到唱片製作人身上。

相反地，英國的節拍音樂甚至超越了音樂生產本身，在其中建構起一種可以同時適合已經進化的文化使用脈絡，以及音樂工程製造的美學。第一首歌曲即是披頭四的〈愛我吧〉（Love Me Do），一首不盡然光是因此就成為傳奇的歌曲。甚至在一九六二年十月首度發行後的二十年之後，它又重新打進了英國排行榜。

〈愛我吧〉以及 B 面的〈P.S.我愛你〉（P.S. I Love You），是披頭四首張的正式單曲。[4]歌曲本身並沒有特別令人感到興奮，也不難以辨識出它的前輩。卡爾·珀金斯（Carl Perkins）相當舊的一首鄉村情歌〈確入情網〉（Sure to Fall），[5]就為它提供了音樂架構。約翰·藍儂插入口琴的點子，來自於美國流行樂手布魯斯·車諾（Bruce Channel）的〈嘿寶貝〉（Hey Baby）。[6]（披頭四、霍華卡希與老頭（Howard Casey and The Seniors）、三巨頭（The Big Three）、四鳥合唱團（The Four Jays）——當時利物浦「事件」中的競技對手——，曾經為了爭奪一九六二年十月車諾利物浦演唱會的伴奏樂團的榮耀）。歌曲本身包含著它基本元素的反覆演奏：伴奏和聲中極少量的

旋律句、短促的悅耳主題，以及一直重複的「愛，愛我吧，你知道我是愛你的」。藉著三柄吉他與一套鼓的組合，配上一把口琴，整個安排再簡單不過了。貝斯吉他在三和絃音的使用底下前後擺曳，再加進節奏吉他的三合音亂彈，主吉他則規規矩矩地照著曲調行進，在這背後，是打拍子的擊鼓章法。藉由插入的口琴，配上喬治·哈里森與約翰·藍儂的合音，保羅·麥卡尼的交錯歌聲是歌曲之中唯一特殊的元素，雖然說這都是抄來的。

　　到底是什麼使得這首歌曲如此傳奇？它如何標示出文化轉捩點的重要性，而讓喬治·梅利（George Melly）真的認為它是「革命」的起點？[7] 甚至根據當代的標準，畢竟它的音樂成分似乎也無法解釋一切。戴夫·哈克（Dave Harker）或許找到了這些問題的答案，在他對梅利的「革命」起點理論的分析中，他寫到了披頭四一直至六〇年代中期的產品：「只有──請注意，這是一個很大的『只有』──他們早期單曲的音樂，在十五年以後仍然保存著每一分的新鮮感；我們不禁懷疑，那看似促成新紀元的貢獻，是否真的沒有受到六〇年代早期低俗的商業競爭影響。姑且撇開懷舊的感傷，我不這麼認為。」[8] 在英國暢銷曲大賣場中達到可敬的第十七名位置，這張唱片發現自己已經處於一個不難吸引到目光的音樂環境。這也是第一首將流行音樂不同的基本構思帶到暢銷曲大賣場的歌曲，受到如此讚揚的「新鮮感」。簡單地，甚至是天真地表現了一切。

　　無論如何，值得一提的是它在音樂生產之中打破了原先死

命維持的專業標準。在職業音樂家的眼中，這群站在錄音室內的年青人，不過只是純粹的門外漢。他們所表演的素材，並不來自於英國丹麥街職業作曲家的辦公桌——英國音樂出版商的總部——，但他們卻在數不完的現場演唱中得到聽眾的認同。甚至於在搖滾樂內，要一群錄音室音樂家和不熟悉的新團體共事是不可能的，因為歌曲都是為了樂團本身所要演奏的樂器而安排的。而且由於天真的毫不憂慮以及熱情有餘的稚氣，他們演奏這些樂器的方法，和任何的常理都起衝突。這張唱片在英國音樂事業官方頻道的出現，預告了一種和操縱英國音樂工業專業主義概念的分裂。而這發生在大英帝國最重要的流行音樂製造商 EMI 的保護傘下——就如同印有「世上最大的唱片製造商」字樣的商標所宣示的那樣。

當然，披頭四並不是當時表演這類音樂唯一的團體。他們甚至還不是最先在唱片中享有不朽之名的。遍佈全國的俱樂部和酒館，特別是北方的工業城市裏，湧滿了握有三柄吉他和一套鼓的業餘樂團，試著對排他的十四到十八歲的年輕聽眾，表現他們的才華。單單於利物浦一地，估計就有四百個團體。[9]在披頭四之前，來自利物浦的霍華卡希與老頭，就在芳塔娜（Fontana）——留聲機唱片（Phonogramme Records）的一個小的附屬廠牌，屬於荷蘭公司飛利浦（Philips）的系統——發行了好幾首歌曲。一旦和霍華卡希與老頭爆炸性的搖滾樂比較起來，披頭四的〈愛我吧〉似乎就顯得端莊和傳統。即使如此，都得感謝他們聰明的經紀人布萊恩·艾普斯坦（Brian

Epstein），披頭四是第一個和擁有廣大市場的唱片公司簽約的團體。在那個時候，有如洪水爆發、排山倒壑之勢，給了這首歌曲傳奇般的重要性。〈愛我吧〉是第一首走出當時空蕩蕩的業餘音樂運動的歌曲，首先於媒體中無所不在，並且於全國性的電台播出，也可以在大型的唱片行買到。數個月以後，幾乎找不到沒有簽下契約的業餘樂團。比爾‧哈利（Bill Harry）是約翰‧藍儂在利物浦藝術學院的好友，並且還是一九六一年到一九六五年《梅西節拍》（*Mersey Beat*）雜誌的發行人，他後來寫道：

> 回顧那一段搖滾音樂被穩固地建構起來的歲月，對於很多人而言，很難去想像一個來自英國鄉鎮的團體想要成功，是多麼的困難。音樂場景被倫敦的顯貴大亨們給牢牢地控制住，流行樂真的是一種製造的音樂。披頭四不只把他們的音樂傳達到了世界，他們也為往後的追隨者打破了藩籬，開啓了閘門。[10]

更仔細點看，〈愛我吧〉不只代表了音樂工業之中，造成流行音樂從一小群的職業作曲家的手中被奪去的結構性變化的開端，它也同時代表了流行音樂不同的架構，一種表現出搖滾樂基本形式的概念。

第一個明顯和流行音樂傳統美學傳播模型的斷裂，是現在整個團體才是聽眾認同的焦點，而不是個別的歌手。隱埋在搖滾樂內的——從外面看起來，它和傳統的流行歌曲沒有什麼不

同，只不過換了個音樂形式——，在這兒卻相當清楚。為了聽眾的娛樂，披頭四的「愛，愛我吧，你知道我是愛你的」不再隱藏著陳腔濫調的愛人角色扮演。多人齊聲合唱不再帶有什麼意義。所以，這首歌曲免卻了傳統流行歌曲根源的誇張矯飾，也就是十九世紀的音樂舞台娛樂：輕歌劇、音樂廳，然後是有聲電影。而這不可避免地移動了音樂的美學座標系，讓它不再被當成是一套歌手所私人化的，代表個人表達以及情感的符碼。流行歌曲應該像歌手和聽眾之間的對話，歌手應該賦予音樂一種私人化意義的想法，終究倒塌在這個變化底下。披頭四歌曲的背後，不再是個浪漫化的「我」，反而是明顯的集體性的「我們」，而這把音樂從一種溝通的形式裏拔了開來，不再被認為是私人情感的音樂象徵。它不再像〈愛我吧〉的文字所真正說的，也不是以強烈的感受來表達情緒，這首歌曲反倒以一種截然的對比，在風格上完完全全地不感性。

「愛，愛我吧⋯⋯」的張力，是用一種非常真實的方式被創造出來，而不是死守著以「宏偉」的旋律片段來表達大愛的成規。在這首歌曲的結構內，旋律的組織主宰了所有其他的音樂因素。甚至連歌唱的部分，都沒有特別原創的或者是明確的調子，事實上根本就沒有個別的曲調形式，不過只是一整個被節奏所建構的元素。聆聽這首歌曲的舉動，協調於節奏運動的組織化行進，因為它十分瘋狂的一致性取代了只根據傳統的規則來形容這一股張力，所以它就似乎充滿了張力。歌曲基本音樂元素的不斷重複，帶來了一種可以說是恍惚的效果。每一位

舞者都知道什麼樣的感覺張力可以透過重複的步法被製造出來，就像〈愛我吧〉所原創的跳舞音樂一樣。換句話說，不再根據一套白紙黑字的美學符碼把情感移植到音樂的結構之中，這些情感就在一個要求聽眾的主動參與，讓情感可以在真實世界之內被創造的運動裏被表現了。在戴克斯卓（Bram Dijkstra）對非裔美國音樂的研究中，也是這個音樂形式的根源，他正確地建立了：「如此的運動並不需要真正地發生。就像一位舞者可以在他的腦海中跟著音符翩翩起舞，看起來被動的聽者也總是精神上地回應了深植於他記憶之中的節奏模式，即使他不是有意識地聽著。」[11]戴克斯卓所形容的基礎，是音樂的直接感官力量。在這兒，根據一種感官的美學，音樂的表演就此揭幕。

在這個音樂概念背後的力量，是美式的搖滾樂（American rock'n'roll），特別是那些先前所提起的非裔美國形式。但既然這來自美國的進口音樂在英國遭遇到了截然不同的條件，並且抽離了它原始的脈絡，所以它的演化在英國就遠遠地突破了它本質上的限制。進入英國節拍音樂（beat music）架構的關鍵──往後的所有音樂──，在於一種讓搖滾樂被接受的特殊方法。就是在這脈絡中，藉由不斷的強調變化以及發展出音樂可能性的新嘗試，搖滾樂的美學，一種流經它所有表演風格和形式的美學，被創造了出來。這種美學的特質源起於搖滾樂進入五○年代英國的關係。以下是一篇迪克・海迪哲（Dick Hebdige）有關於英國接受搖滾樂的文字：

音樂已經從它原先的環境裏拔起……並且移植到英國
……在這兒，它以一種偷來的形式存在於真空的狀態——
一種把焦點放在不自然的叛逆認同。它可以在許多新開的
冷清的英國咖啡吧裏被聽到，雖然是經由特殊的牛乳及飲
料味的英國氣氛所過濾，它仍然保持了異國的情調和未來
的風格——就像它在點唱機上播放一樣色彩鮮豔。而且就
像其他那些神聖的人工製品——髮箍、百褶裙、亮得發光
的髮油和「影片」——，它所指的是美國，一塊有西部牛
仔、幫派、豪華、豔麗以及「汽車」的夢想大陸。[12]

在這兒，就如同美國，搖滾樂構成了一個複雜的文化環
境，雖然它連結到了不同的日常經驗和不同的生活條件。它激
進地和本地的流行樂劃清界線。當時英國流行樂所理解的，是
一個截然不同的世界。

五〇年代的時候，BBC 在它作爲英國國家文化機制的角
色上，仍然在全國音樂娛樂的問題裏掌握了絲毫不受限制的權
威。BBC 之外的唯二選擇，是盧森堡電台（Radio Luxembourg）
的晚間英語節目，以及經過冗長討論之後，在一九五四年得到
英國政府批准的商業電視台 ITV（Independent Television）。在
那個時候，ITV 對流行樂的發展幾乎沒有什麼影響。另一方面
的盧森堡電台，一個模仿美式電台的廣播電台，雖然擁有不少
的英國年輕聽眾，但它的定位卻在歐洲大陸，所以英國的音樂
工業也興趣缺缺。節目的製播政策同時對全國的音樂品味以及

英國音樂工業影響最深的權威，則非 BBC 莫屬。但 BBC 被一種無法與之抗衡的保守主義所掌握，認為在五〇年代出現的青少年新的音樂需求和師法美國經驗的商業大眾文化中，文化和教育的頹敗夢魘有密不可分的關係。

BBC 自認為是一種文化的教育機構。二次大戰期間，當廣播是用來動員庶民和軍隊的抗戰精神時，它在節目結構裏只給了娛樂一種獨立的地位。一九四六年，出現了「輕快節目」（Light Programme）以取代「軍隊節目」（Forces Programme）（四〇年代初期為了軍隊的娛樂所設立的）。很大的程度上，它接收了「軍隊節目」對娛樂的觀點，但是仍然奠基在一種娛樂和教育之間不見任何差異的概念上。BBC 的指導人威廉‧哈雷爵士（Sir William Haley），在一九四六年用小冊子的方式，以「廣播的責任」來形容這個概念：「任何時刻的任何節目一定都要領先於它的群眾，但是不可以太過於喪失他們的信心。聽眾必須因為求知欲、嗜好和理解能力的成長，由好進步到更好。」[13] 音樂娛樂的概念所以連結到了聽眾是完全地不挑剔以及沒有比較標準的看法，這個觀點可以在為這一意圖所部署的節目裏找到表達式，比方說「輕快節目」。一份BBC的官方文件明白地寫下了節目內容的大綱原則，假設聽眾：「不會收聽超過一個半小時，他喜歡交響樂團的演奏更甚於絃樂四重奏更純質的聲音，而他基本上並不是高水準的。」[14]

節目製作人的教育式和指令式的宣稱，都是從這個對聽眾既簡化又膚淺的概念所得來的，所以他們完全地忽略了真正媒

體使用的觀點。節目製作人本身認為「輕快娛樂」（light entertainment）同義於「輕快古典」（light classics）。在他們的看法裏頭，輕快節目主要是讓家庭主婦收聽的。節目為中下階級的家庭品味和文化價值所設計，因此可以保持不受到挑戰的狀態。所以當五〇年代中期搖滾樂開始從美國進口的時候，它便被熱情地接受成為這一切的替代世界，特別是對於工人階級的青少年而言，因為他們沒辦法在BBC典型的聽眾之間找到自我。

另外的一個因素，BBC不允許在它的音樂節目內，每個星期使用唱片超過二十二個小時，這是一個從三〇年代早期所遺留下來的不合時宜的政策。BBC被一份和英國音樂家聯盟（British Musicians' Union）的協議綁死，必須限制所謂的「唱針時間」，也就是唱片的廣播，以保全職業音樂家在現場錄音室的音樂廣播工作。除此之外，每三節的音樂廣播只能有一節是人聲的歌唱。必然地，BBC毫不猶豫地捉住了流行音樂的概念美學，一種定位於三〇年代樂器的搖擺樂標準。就因為BBC手中所掌握的權威，這自然地產生了效果並且成為準則。記者傑夫‧納托（Jeff Nuttal）後來回想道：「在那個時候，流行文化不是我們的。這是成人的玩意，被促銷者和經理人所發明修改的，然後再對準二十五歲左右的年齡層……這是大多數流行舞廳的全盛時期，比方像梅卡（Mecca）和盧卡諾（Locarno）。」[15]

在英國的一段超過三十年的時期中，維多‧席維斯特

（Victor Sylvester）和他的樂團，縮影了這個對流行文化的觀點。他們是最成功的英國舞蹈樂團，不只固定在BBC亮相，而且還賣了超過兩千七百萬張的唱片，一個很久以後才被打破的數字。席維斯特因為透過和舞蹈教師皇家組織（Imperial Society of Dance Teachers）的活動接觸，而在二〇年代聲名大噪，這是一個想增進爵士樂文化聲望的團體。但一和相關的舞蹈風格比較起來，爵士樂是被認為非常地「不英國的」，甚至在當時還代表了一種對公共道德的挑戰。藉由一種改良歐洲輕音樂風格的爵士樂變奏，席維斯特和他的樂團為這個活動提供了音樂性的基礎。他所收集的歌曲是英國舞蹈樂團的典型，在一九二八年至一九五五年之間一共印行了四十五種版本。[16] 當然，他維持他的地位和不斷成就的事實，主要地也是因為一直到五〇年代的中期，英國仍然存在著對美國樂團的表演禁令。一直到五〇年代中期以前，英國的流行音樂被演奏搖擺樂的舞蹈樂團所主宰：特別是維多‧席維斯特管絃樂團（Victor Sylvester Orchestra）、傑克‧帕內爾（Jack Parnell）、艾瑞克‧迪拉尼（Eric Delaney）、泰德‧希斯（Ted Heath）、西里‧史達普頓（Cyril Stapleton）的樂團。除此之外，就只剩下一些最傳統的美國暢銷曲的翻唱。迪西‧華倫泰（Dicky Valentine）、安‧雪爾頓（Anne Shelton）、朗尼‧希爾頓（Ronnie Hilton）以及法蘭基‧佛漢（Frankie Vaughan），是當時紅遍全國的明星。

　　大型的唱片公司，在既存的唱針時間協議限制底下，自然

地要作一些調整以因應BBC節目製播政策的指導原則，而且它們只集中火力在那些有機會擠上電台演奏清單的發行上，一種主要的促銷工具。杭特‧戴維斯（Hunter Davies），披頭四的第一位傳記者，十分清楚地形容了：

> 這就像推出定期的月刊雜誌。每個月如派樂音（Parlophone）之流的公司，會推出大概十張新的唱片，所有都在兩個月之前就敲板定案，他們稱之為每個月的補編附錄。它們總是非常嚴格地、均等地平衡。十張新唱片之中，有兩張會是古典音樂，兩張的爵士樂，兩張的舞蹈音樂──維多席維斯特之類的舞蹈音樂──，兩張會是男聲，而兩張是女聲。[17]

就像其他種種，這也是保守的，固執地生根在墨守成規的習慣中，只因為過去一向是如此。

比爾‧黑利的〈不停地搖滾〉，於一九五四年使用迪卡皇冠（Decca Brunswick）的廠牌在英國發行，在這柔順的英國音樂娛樂場景埋下了一顆威力強大的炸藥。對比的強烈已經無法想像。它也是第一首在英國賣出百萬張的單曲。[18]這是一個暗示著完全不同的休閒行為風格的信號，特別是對於英國工人階級的青少年，就如同社會學家和消費策略家很快地發現到：

> 青少年的市場幾乎等同於工人階級。它中產階級的成員不是還在學校，就是才剛開始他們的事業：兩種情況裏

頭，他們都比他們工人階級的同儕少有收入可以花用。所以比較有可能的，所有青少年花費的百分之九十，是受到工人階層品味和價值所制約的。[19]

　　搖滾樂讓英國的工人階級青少年以明顯不同於官方文化的機制，開始在他們的休閒中形成文化價值的模式，並且第一次公諸於世。只因為〈不停地搖滾〉是一個震驚英國文化官員的美國產品。

　　英國第一次和高度商業化的美國大眾文化的直接接觸，是透過美軍在一九四二年的進駐英國，以及為了軍團福利所架設的廣播電台 AFN。從那時候開始，為了對抗「美國化的影響」，大型的活動就在英國的公眾意見之中運作，害怕這會侵蝕英國的文化傳統。甚至在一九四二年，英國政府為了儘可能地避免讓其人民收聽AFN，更限制它的傳輸半徑只能有十英哩之譜。就如迪克・海迪哲後來寫到的：「在五〇年代的初期，提起『美國』這個字眼會喚來一大串的負面聯想。」[20]

　　為了「證明」美國文化敗德的影響，不乏英國報紙對少年犯罪和他們搖滾樂背景誇張的醜聞報導。當比爾・黑利的電影「不停地搖滾」，在一九五六年於英國戲院開得滿場時，公眾意見的高潮突然地變得歇斯底里。影片在倫敦某個工人階級的區域放映之後，《每日快報》（*Daily Express*）報導了警察和兩千名暴動青少年之間宛如內戰似的打鬥。其他的報社採用了故事，並且一連報導了好幾個星期。自從那之後，這就成了搖滾

樂降臨英國的一個標準故事。艾恩‧惠康伯（Ian Whitcomb）後來調查這些報導，並且獲得了相當不同的事實呈現：

> 影片在落居全國各地（包括那些如Glasgow和Sheffield等民風剽悍的難纏城市）的三百家戲院上映，完全沒有發生任何的問題。然後，在一場倫敦南部Trocadero的表演之後，有一些本質善良的嬉戲：數百名男孩和女孩在橋塔（Tower Bridge）跳舞以及歌唱「曼波搖滾」（Mambo Rock），妨礙了交通。好些個瓷杯和碟盤也被亂砸。後來就有一堆十先令的罰鍰。一個男孩因為意外地踢了警察一腳，而被罰了一英鎊。[21]

即使如此，影片造成了更多的衝突，比方像電影院老闆被報界大肆張揚的醜聞激怒而過度地反應。他們中斷演出並且叫進警察，只為了停止座位之間的跳舞，結果是被割破的戲院座椅。由此可見，電影最後難逃禁演的命運。

事實上，這些有關於搖滾樂的爭議，真正地隱藏了相當不同特質的衝突，一個被迫搬上台面和人們被鼓勵去相信的——英國文化的「美國化」危機。自從三〇年代開始，英國的流行樂就已經受到美國人的影響，而戰前好萊塢電影的成功，也比搖滾樂在英國的文化生活之中留下了更深的記號，這也是主要地連結到工人階級的青少年。保守的英國更害怕見到一種由失序的大眾文化需求的商業化所導致的政治必然性。真正的問題是一種對大眾文化的概念，害怕它會威脅到王室和政府所支持

的英國官方文化機制權威，害怕一個因為它數字上的優勢的大眾文化概念，會在面對工人階級的需求和生活型態的文化過程之中造成移轉。就像艾恩‧張伯斯所評的：「這是來自『下層』品味古怪又多餘的入場權，以及他們挑戰並且重劃文化習慣傳統版圖的力量，產生出了許多酸溜溜但是可以理解的反辯。」[22] 英國的階級區分——藉著社會化嚴格不同的居住地段，在城市的結構中十分有效地達到了成果——被文化性地增強。在民眾的想法中，工人階級的文化和生活型態，如果有機會發展的話，將會連結到造成國家衰敗的幽靈。一九六二年，時事評論家查理‧克倫（Charles Curran）帶著無人能比的犬儒態度，在保守黨的國際雜誌《弓弩》（Crossbow）中，寫到了工人階級的生活型態：「這是一種沒有品質觀點的生活，一個居民關心金錢更甚於自己的低俗世界，一種有電燈的野蠻主義……東區倫敦化的電視景象，受輔助家庭的低級狂歡，花費奢侈，沒有教養的孩童，粗俗家庭的下流東西，對什麼事都愛插上一腳。」[23] 克倫在這兒所公開表達的，正是統治的保守精英用來正當化它權力的宣稱。

五〇年代的英國也見到了現存社會關係的保守氛圍重新籠罩。由於二次大戰之後大英帝國的倒塌，她必須要放鬆對殖民地的治權，又把英國的資本主義打入更深的危機。為了解決這一場危機，她動員了所有可能的力量。一九五一年，藉由慎重的改革計畫，戰後的工黨政府對保守黨的內閣讓步。保守黨從一九五七年至一九六四年為止都維持住政權，特別是在首相麥

克米連（Macmillian）的治理下，企圖使用「無階級的消費社會」的概念以及「你從未如此好過」的口號，以打破所有的社會隔離。一方面，英國的資本利益藉由對工人階級犬儒口氣的侮辱，試著解決之前在英國殖民地所喪失的市場以及廉價勞力的問題，另一方面，他們推銷一個「無階級」的消費天堂，一個為真正的資本利益所搭設起來的華麗場景。為了賦予所允諾的「無階級」一種確定的真實性，甚至沒有接觸到真正的階級條件，消費文化就在社會差異似乎真的已經消失之中構築起來。也難怪在英國文化生活的外貌上，有一個要掃蕩獨立工人階級的生活風格和文化足跡的企圖，甚至連休閒和家居生活都不放過。城市工人階級區域傳統的下層文化結構，以及他們把傳統酒館當作社交聚會和文化傳播的焦點，都被消弭於無形。媒體以膚淺的影像和聲音反映出消費天堂，回應著小布爾喬亞的文化理想，一個只因為是社會不同文化形式的最小公倍數就成為規範的理想。甚至連BBC的節目製播政策，也不知不覺地屈服了這個規範。英國以單一社群的面目出現，被不斷繁榮的共同目標聚集在一起。對於某些人而言，少量的繁榮就可以意味著千百倍的利益，但是某些人卻不一定認同。而最後，資本家的利益成功地達到了它們所需要的經濟繁榮和政治穩定，為他們不受阻礙地累積了多餘財富。艾恩·伯秋（Ian Birchall）用下面的觀點形容了這個狀況：

在五〇年代末期以及六〇年代的初期，英國目睹到了

史無前例的政治穩定和普遍的繁榮……但社會卻是支離破碎又四分五裂的。生活水準膨脹式的改善，源自當地不需成本和直接的行動——認同於某個似乎對真正生活毫不契合的社會階級。越來越多的工人階級，特別是年輕人，告訴社會學家和意見調查者他們不是工人階級。用著名歷史學者湯普森（E. P. Thompson）的話來說，「公共問題的私人解決之道」，政治冷漠就此下了定義。對於青年而言，所有的挫折和滿足都下了定義，但不是用社會的角度，反而是以一種個人的關係，特別是性關係。這種生活的模式，可以在一九六三年到一九六六年之間的搖滾音樂之中找到它的文化反映。[24]

在一開始，伯秋所形式的「生活模式」是連結到美國的搖滾樂，賦予英國工人階級的青少年自我描述的媒介。即使他們不再認為自己是工人階級，他們的經驗仍然是特定階級的。他們尋找適合他們的文化形式，並且有別於官方的消費典型，然後他們可以重新找回自我，也可以關係到他們的日常經驗，一切不過都只是這個表達。迪克·海迪哲對這個現象有相當正確的評論：

　　儘管如此，雖然工黨和保守黨的政客都開出了安定人心的的支票，也就是英國正進入一個財富無限以及機會平等的新時代，我們「從未如此好過」，但是階級卻仍然拒絕消失。然而，階級存活的方法——階級經驗的文化表達

形式——，的確戲劇性地改變了。[25]

　　搖滾樂提倡了遙遠美式的烏托邦，一個能夠包含英國工人階級青少年的日常經驗、他們的所有渴求、欲望、希望、挫折和休閒需求的烏托邦。搖滾樂對這群青少年傳達了一個自我的影像——被美國高中生的價值和休閒的模式所影響的——，但事實上這個影像卻和他們真正的情況差之不只千里遠，可是雖然如此，它還是在他們日常生活的結構之中找到了它的基礎。它拿下了陰沉的英國工人階級郊區的日常生活經驗，在那兒電影院是唯一消磨時間的去處，他們把搖滾樂看成為文化實現的機會，一個能夠掙脫學校、工作和家庭的限制，使得他們能在生活的壓迫中感受到某些「真實」的東西的機會。所以藉由一種煽動性的挑戰，搖滾樂背負了英國工人階級青少年社會和文化宣言的見證，即使說這些宣言是透過一種外來的認同才被表達的。海迪哲的說法，「偷來的形式」（stolen form），[26]精確地點出了這個精神。

　　倚靠著這個歷史背景，搖滾樂在英國獲得了它在美國從來沒有達到的重要性。在五〇年代的英國，它成為了工人階級青少年的文化象徵。對於在媒體中所表達的保守公共意見而言，這個情況在邏輯上，代表了對假定的「沒有階級」的外來攻擊，一股嚴重打破國家「社會和平」的破壞行動。當英國的節拍音樂興起，引來了爭論英國文化正被美國的進口音樂推入泥沼無法自拔之際，反應就變得更激烈，更加強了這個音樂以及

工人階級青少年社會問題之間的連結。音樂在劍拔弩張的衝突中成為一種蠻好用的象徵。事實上，青少年自己把這場衝突看得相當私人——就好像和他們的父母、和學校、和整個世界、和找工作的問題、和工作上司的衝擊一樣——，一點也沒有改變衝突的社會本質。但這不是精力過盛的青年的私人衝突，或者所謂的「世代衝突」，反倒是關於發展出一種適合於英國資本主義多變面貌的特定階級經驗的生活型態和文化。也難怪統治的保守意見，會認為這是一種威脅。政治組織的意見領袖雜誌，《新政治家》（*New Statesman*）在一九六四年形容了「披頭主義的威脅」：

> 所有的電視頻道節目，現在每星期都播放青少年所聽的流行唱片。當音樂演奏時，攝影機的鏡頭就野蠻地在觀眾的面前移動。他們所呈現的，真是無邊的空洞。巨大的臉孔，穿著廉價套裝，塗上地攤貨的化妝品，嘴巴微微張開還會流口水，眼神十分呆滯，雙手沒有意義地配合音樂敲打，破爛的鞋子，粗俗沒有特色的同類服裝：顯然地，這是一幅受到商業機器所奴役的世代集體寫真。[27]

如此扭曲的影像主宰了有關於英國節拍音樂的公開討論，也形成了一個賦予披頭四的歌曲〈愛我吧〉爆炸性力量的歷史背景。這之中的矛盾是，以商業為導向的消費社會的政治辯護者，竟然也開始抱怨起商業的現實。就如同獨占企業資本威力強大的控制中心，在「無階級的消費社會」的意識形態的維持

中有一份基本的利益，所以一旦當音樂工業發現到節拍熱潮的商業潛能的時候，它就會在這個剝削之中享有一份直接的利益，不論這是否適合官方的消費文化典型。這個爭論和大眾文化有意義的發展沒有關係，反而是關於統治權力結構之中的兩大派別——獨占資本利益之中國家權威的政治代表，和文化以及音樂工業的金融帝國——對任何這樣的發展的控制。

就是這一歷史背景在英國和英國的節拍音樂之中，賦予了搖滾樂特別的意義，也讓音樂成為一個更嚴重的文化衝突象徵。這場衝突，為它帶來了工人階級青年的特定階級文化宣稱，以及假設的無階級消費社會的文化代表性間的兩極化作用。在這場衝突裏頭，年輕的業餘團體所表演的搖滾樂，被一種流行音樂之中造成深遠的改變的美學所變化。業餘樂團選擇表演那些對他們和聽眾有意義的搖滾歌曲。然而他們的選擇一定在某些程度上，受到了這個音樂在英國自我發現的脈絡影響。唯一可以確定的，如此多的業餘音樂運動在一種從國外進口的音樂形式之中找尋它的根源的事實，絕對不會是純粹的巧合。

當然，當新市場藉由工人階級青少年之間的搖滾樂狂熱而初次露面之際，即使公共爭議不斷，英國的音樂工業也迅速地作出反應。然而打從一開始，音樂界就想吸納搖滾樂以適合它「全家人的優良娛樂」的概念，就像一位青少年流行樂電視節目「點唱機陪審團」（Juke Box Jury）的主持人——大衛‧雅各（David Jacobs）所說的。[28] 實際上，每個月會有一位新的青

少年明星出現在唱片市場之中，被浮濫地吹捧成「英國對於普里斯萊的回應」。湯米‧史提利（Tommy Steele）和克里夫‧理查（Cliff Richard），藉由他們陳腔濫詞的「乖寶寶」風格，特別地代表了輕搖滾的英國形式，一種事實上洗劫了那些原先讓搖滾樂成為五〇年代布爾喬亞英國流行音樂生產另翼選擇的元素。這最後促成了年輕人自己來玩搖滾樂，曾經有一陣子，輕搖滾樂（skiffle）的熱潮讓玩音樂顯得很跟得上時代。甚至連披頭四，一開始也是以校園男孩的面貌在爵士樂俱樂部作演出，他們在利物浦闖出些名號後，也是模仿美國的搖滾樂，而且還穿上雄赳赳的皮革裝。保羅‧麥卡尼後來回憶：「我們模仿艾維斯、巴迪‧哈利（Buddy Holly）、恰克‧貝瑞、卡爾‧珀金斯、金‧文森（Gene Vincent）、……雪橇（Coasters）、漂泊者——我們就只是拷貝他們所作的一切。」[29] 第一篇有關於披頭四的報導——出現在一九六一年早期版本的《梅西節拍》雜誌，是由巴布‧伍勒（Bob Wooler）所執筆，一位英國節拍樂聖地，利物浦洞穴俱樂部（Cavern Club）的D.J.——，仍然承認他們的搖滾樂品質：

為什麼你認為披頭四會這樣地受到歡迎？自從利德蘭市政廳（Litherland Town Hall）的那個夢幻夜晚之後（一九六〇年的十二月二十七日，星期二），行動的影響第一次在河的這岸被感受到，許多人無數次地詢問我這個問題……我認為披頭四是首屈一指的，因為他們重生了原始風格

的搖滾樂，一種只有在美國的黑人歌手身上才找得到的根源……再一次地，用吶喊所組成的內容，又在披頭之中出現。這充滿了刺激，既是肉體也是聽覺的，在被閹割的五〇年代中期象徵了青年的叛逆。[30]

　　不可否認地，英國的工人階級青少年不只對於搖滾樂作為音樂有興趣，也不只是音樂的吸引力最後帶領人們去表演它。相反地，既然當搖滾樂是在一字排開的三柄吉他和鼓上演奏，而不太在乎它原來的音樂品質時，這或多或少地被化約成為拍子的吵鬧演出，也就是具有統一功能的基本音韻，那就是它之所以也被稱為節拍音樂的由來。演奏搖滾樂最顯著的效果，是它幫助創造出一種工人階級的青少年可以宣稱是他們自己的休閒環境。廢置不用的地窖，先前爵士樂酒館原址興建的節拍音樂俱樂部是他們的世界，提供了他們一個休閒需求的重心，只有他們定的規矩才算數。他們不被允許進入酒吧、舞廳和酒館，因為這些地方賣酒，禁止十八歲以下的青年。少數幾個存在的青年俱樂部都受到教育的監督，而且經常地是由教堂式的慈善機構所組織，這些地方並不把搖滾樂放在眼裏，它們只認為他們的「文化」休閒活動——手工藝品，遊戲和社區唱詩班——才是另翼的選擇。和所有的這些都完全相反，他們自己來玩音樂可以創造出一個獨立的，由青少年本身所使用和發展音樂的方式所支持的休閒環境。他們的休閒活動，從街道上轉入了節拍音樂俱樂部。理查‧梅比（Richard Mabey）在利物浦的

街頭幫派之中，調查了這一個過程：「在幫派爭排名的過程裏，某人可以在其他形式的競爭裏感受到張力的鬆弛。現在重要的，不是一個幫派能夠在星期五晚上的械鬥中召集到多少個男孩，而是他們的團體在星期六的夜晚表演地多麼精彩。」[31] 樂團學習到如何依聽眾的反應來作表演。所以在音樂和社會功能之間的關係內，音樂完全沒有受到阻礙地發展，最後這造成了音樂作為一種表達媒介的重建以及重組。賽門‧佛瑞茲以下的形容：「英國的節拍樂在音樂家想要解決兩個問題的嘗試之中現身：一方面，他們想要聽起來像他們最鍾愛的美國唱片；另一方面，他們又必須在俱樂部表演以求得一口飯吃，這意味了他們得用足夠大聲的能量以及當地所熟悉的曲調來演奏舞曲，吸引人群回籠。」[32] 藉由這些外貌，一種文化的脈絡被傳達出去，在演出的內部參數之中造成了漸進式的變化，同時也採用了從美式搖滾樂學得的演奏模型。

　　當英國的工人階級青少年演奏他們所鍾愛的美國唱片的時候，搖滾樂在五〇年代的衝突中所獲得的象徵內容被實現了。對於青少年而言，搖滾樂的這一外觀遠比歌詞和音樂的真正內容更來得重要。它賦予了歌曲一個第二的表達面。如果搖滾樂歌曲的歌詞及音樂，基本上是有關於成為美國中學青少年的休閒價值和享樂的話，且因為他們特定的階級經驗所影響的休閒結構，那麼同時它們也就是英國工人階級青年文化象徵的宣言。這群青少年所體驗到的非正式同儕形式，配合上他們自己的區域根源和當地條件，給了他們一種獨特的團結感受和歸屬

感；休閒的組織作爲工作以外的時間，而不是學校和保守的教育規範的另翼選擇；在被那些工人階級十五歲大的失學者拒絕以後，他們休閒行爲的強韌、直率和明確，便成爲少量控制他們自己生活的元素；爲了他們自己的休閒機會，因而反對這樣一個物質、金錢和文化限制的背景——在這些事物中，那些有關於英國搖滾樂的特定階級經驗被相當直接地表達。藉由演奏搖滾樂歌曲，這一個意義的平面變得越來越具有話題性，或者就如魯迪·席森所說的：「事實上的一個錯誤概念，白人無產階級的孩子認爲被殖民者的音樂是他們的，可以允許他們如同自己的音樂一樣表演。」[33]

　　因爲這個緣故，循著它的音樂形式，演奏音樂在音樂家和聽眾之間的關係排列中獲得了另外的象徵形式。的確，這第二的意義象徵面既非源自於它本身的表演，也不是從音樂及歌詞的內容。它只源起於年輕的工人階級聽眾安置這個音樂的脈絡之中。在五〇年代以及六〇年代早期的英國裏，美式搖滾樂透過適合他們經驗的休閒和機會，美國搖滾樂公布了工人階級青少年完成自我實現的宣言；但這不過是普里斯萊、恰克·貝瑞、巴迪·哈利與小理查所表達的歌曲，和這些歌曲的「訊息」完全沒有關係。即使連英國的節拍樂團體，在他們首先開始演奏搖滾樂的時候，也沒有具體化這個事實。他們只實現了這美國搖滾樂已經獨立地占據的第二意義面，並且被工人階級青少年在他們的搖滾樂使用中所傳達，受到了公眾的反應所認可。如此一來，一個複雜的次級意義系統產生了，它是被建構在原

來的音樂和歌詞的意義之上。在這個次級的意義系統裏，爲了用象徵的形式獲得同樣重要的具體要素，美國搖滾樂的歌曲被洗劫了原來在美國中學和美國青少年休閒結構之中的具體要素。這現在成爲了一個第二秩序的內容要素，歌曲本身就再一次地被看成是表達的素材——現在是由年輕的聽眾所表達的——，而音樂家就只要提供原始的素材即可。但是因爲這個內容要素並沒有在歌詞和音樂中被加密，也沒有發展和附加到這些原來的意義上，它變得不穩定而且缺乏耐久性。這是一種這個音樂被安置的文化脈絡的蒸餾作用，透過有關的爭議性的方式獲得暫時的穩定。英國暢銷曲大賣場之中披頭四的〈愛我吧〉，可以被單獨地填進到這一次級的意義面，同時它的效果也非常地具體和明顯，雖然說今天它沒辦法不透過費力的重建原來的脈絡而被辨別出來。當這首歌曲再一次地於一九八三年在英國排行榜重現的時候，它是一個相當不同的象徵，一種對「黃金六〇年代」的懷舊，和對往昔的渴望。這些外貌對於歌曲和它的效果，總是比年青人天眞地渴望「愛，愛我吧，你知道，我愛你……」更加地重要並且更加地契合。於是，它的音樂性轉變成爲原始快速的演出層面。

　　不可否認地，這並不因此就意味了搖滾樂眞的可以互換，或者說它的音樂形式和歌詞的內容就完全地不重要。但是形式和內容現在遵循著其他的規則，而不是回應到那些把內容轉變成形式的辯證，成爲歌詞和音樂的統一。關於這音樂最重要的，不再是情感的豐富，內容的實現，以及在藝術結構之中所

發展的多樣化聯想，反而更關於這些元素對它們的聽眾之中所獲得的象徵意義開放的能力。

當然，英國的工人階級青少年特別地認同美式搖滾樂，並且在演奏它們裏頭，發展出更直接地適合他們的需求以及他們休閒意義結構的音樂形式，並不是由於隨意的行動或者是全然的巧合。第一，這自然地有關於搖滾樂的音樂品質，第二，它連結到個別歌曲特殊的音樂性質，因爲這些歌曲並不是不分好壞地被演奏。麥克‧霍依斯（Mike Howes），在利物浦擁有他自己錄音室的製作人，是當時一晚又一晚地聚集在節拍音樂俱樂部的工人階級青少年之一，報導了：「在那時候，黑人的美式搖滾樂特別吸引了我們，恰克‧貝瑞、小理查和費茲‧多明諾的歌曲。能夠表演這些歌曲最漂亮的樂團，就是最受歡迎的，而披頭四是其中之一。那大概是一九六〇／六一年。」[34]

眞正重要的，是美國搖滾樂的舞蹈音樂品質，而來自非裔美國傳統的歌曲是最適合這一點的。對早期英國的節拍音樂影響最大的歌曲，是那些最有機械能量的，比方像恰克‧貝瑞的〈搖翻貝多芬〉。這首歌和貝瑞許多的其他歌曲能夠進入披頭四的表演曲目裏，並不只是偶然。[35] 當然，跳舞本身就已經是一種青少年休閒活動的主要元素，而且配合上音樂，還可以創造出他們自己的休閒環境。但同時這也是搖滾樂歌曲被挪用的形式，使得它們對它們的意義和表達的媒介開放。透過跳舞的身體運動之中，以一種對音樂的感官認同，歌曲的結構被溶解成爲運動的模式和影像。不是它們的意義，也不是它們的內容，

反而是它們的運動被「閱讀」；它們不只是被聆聽，而且還得加上身體的解碼。正是這個因素在立即的內容之中，形成一個第二的、象徵的意義系統，一個不需要暴露在歌曲當中，也不被歌詞和音樂的意義所釘死的系統。當青少年在跳舞的時候，他們透過把搖滾樂歌曲給改變成為運動模式的方式，以剝除它們的具體意義要素。而且作為運動的模式，他們可以被同化成為他們日常生活和休閒的結構，然後就可以作用為一個更複雜的意義系統的素材，和其他比方像衣服、髮型、表情（例如很酷）和語言風格（俚語）等素材結合，變成複雜文化行為風格的元素。但因為如此，透過歌詞所傳達的遙遠美國的烏托邦，變得一點也不重要。

　　沿著美國搖滾樂的音樂品質，它歌詞的內容也決定性地使得這些歌曲從當時的英國流行樂中站了出來。這一內容的功能，是允許美國搖滾樂在英國變為脈絡的一部分，成為工人階級青少年文化宣言的一個象徵。但是這些文化宣言並不包括實際上對美國和美國高中學生享樂的渴望，反而像在呼應他們本身經驗的休閒之中，尋找他們自己的實現機會。英國社會，藉由她堅持正演化的消費社會的無階級假設，拒絕了這一個實現，並在媒體中壓迫和掃蕩他們。美國的搖滾樂歌曲越對這個使用開放，透過它們音樂和文本的形式，進入這一脈絡也越深切——就如同充滿精力的舞曲和煽動的美國烏托邦——，但是更重要的，在他們和美國青少年的休閒價值和中學的問題系（problematic）的連結中，它們越對英國工人階級青年開放，

讓他們在其中找尋到自我的時候，它們就越受到流行。結果就是同時在音樂的演出和關係之中，建造起一個複雜的多向度，成爲搖滾樂的基礎，並且爲進一步的發展構築出一種類似的多向度歌曲概念。法國的符號學家羅蘭·巴特（Roland Barthes），在他對影像和文學的文本中研究相似的多層意義系統之時，發現了一個非常正確的模型：

> 同樣地，如果我在車裏，透過窗戶觀看風景，我可以隨心所欲地專注在景色或玻璃。在某一段裏，我捉住了玻璃的存在和風景的距離；在另一時刻裏，相反地，則是玻璃的透明度與風景的深度；但這交替的結果是恆常的：玻璃雖存在，但對我而言是空洞的，風景雖不真實，但卻是完滿的。[36]

即使這或許看似錯誤百出，搖滾歌曲仍然可以比擬成巴特模型中車子的窗戶。就如同窗戶的形式和構成，決定了可以被看透的眞實片段。但不是窗戶，反而是超越的風景吸引了觀看者的眼睛，所以搖滾歌曲也是一樣。歌詞和音樂在文化的休閒脈絡中回應它們，用同樣的方式以決定一個特別的、社會的眞實片段。但是超越這些脈絡之外，更複雜的意義被包圍起來，如同風景展現在窗戶上；歌曲的歌詞與音樂所關係的，就像被窗戶的形式和構成所決定的景物觀點。當車子在風景中移動時，可以看見新的眞實片段，而不需要改變窗戶的形式和構成──這些總是限制住觀看者的視野──，所以搖滾歌曲可以透

過文化場景被移動，它總是可以包含新的意義，而不需要改變歌詞和音樂。同樣的一首歌曲，在美國的中學和英國工人階級青少年的休閒結構裏會有不同的意義。如果我們把焦點放這些歌曲上，我們就會察覺到它們的內部構成和其中所陳的內容。但就如羅蘭‧巴特的模型，窗戶的形式和它的物質構成——它的條紋和氣泡、表面的結構——並不全然是引起某人興趣而看風景的物體。它們限制到他的視野，並且影響了景物可見部分的顏色與觀點，因為窗戶和景物融合為一。所以歌曲的內部構成並沒有對聽眾起任何的重要性。重要的是，它們對投射於上的象徵意義的透明能力，就如同窗戶對景色片段所作的。如果與此相反的，我們把焦點放在青少年的休閒結構，放在歌曲所定位的「場景」的話，那麼意義就會在青少年的總體休閒行為之內，在一種無疑地也包括了十分接近音樂的文化行為風格裏變得明顯，而不是表達在歌曲的歌詞和音樂之中。

　　不論這個關係看來是多麼複雜，它還是可以相當容易地被音樂家達成。他們只要成功地提供每位聽眾所認同的音樂，他們不用記錄他們的歌曲從聽眾那兒所接收到的複雜次級意義面，他們也不需要瞭解他們歌曲的開放本質。的確，只要他們在心中記得和聽眾之間的關係，一些他們只是因為某些商業理由所專精的本領，他們或許甚至會相信他們只是在表達他們的想法和感情。甚至連英國的節拍樂團體也沒有意識到這些關係，但他們用演奏美國搖滾樂歌曲的方式來滿足他們。當他們接著表演自己的歌曲時，甚至只是依循著同樣的模式，他們就

缺少了那種美國搖滾樂傳統背後已發展完全的關係，以及帶動搖滾樂下去所必要的專業主義：「以流行樂的復興面目開頭，一股新的青少年搖滾樂爆發出來，最後建議流行音樂作為一種藝術表達形式的可能性：於是美式搖滾樂成了搖滾樂。」[37]

這些關係組成了一種從傳統流行樂的功能性狹隘，從跳舞和娛樂的化約之中所釋放的歌曲概念，但另一方面卻能夠實現非常複雜的意義，而不忽視內容以及不拋棄舞蹈與娛樂的功能面。這個歌曲概念不需要複雜和區分過後的「重要」音樂結構，而只是為了實現那些象徵的意義。相反地，歌曲越保持開放，對不同的意義和使用開放，它們依循著青少年休閒行為所發展出來的意義也就越具有彈性。它們透過轉譯成為運動的模式和影像所具體得到的，它們運動內容的感官發展，這造成了一場演出總是會和其他不同的結果，特別是有很高的程度，這是由音樂家對他們自己身體的意識所發展出來的，而不是只遵循著某些需要學習和需要瞭解聽眾的建構原理。當然，為了在它結構運動的向度中解碼這一音樂，真正的運動並不是一定必要的，想像的方式就已經足夠。甚至連搖滾樂演唱會也一點沒有把這個元素給埋沒，特別是因為它們經常發生在沒有座椅的空曠廳堂內，那麼再一次地強調，人們還是能夠依著音樂而運動。搖滾樂演唱會的動機更多是商業的，它儘可能地聚集許多付費的樂迷。即使在它的發展之中，搖滾音樂都是為了純粹「聽」音樂，但它仍然不只是舞曲。

所以，搖滾樂的背後存在了一件感官的事實，它雖然沒有

附著在結構細節的邏輯中，但是卻反而貼在音樂形式表面特質的聲音上。從或多或少固定的「標準」演奏公式、節奏典型、和一成不變聲音的互賴風格之中組合起來，就像萬花筒的一部分，形成了不斷改變的模式，這個音樂形式，回應了認知和使用的某種樣式：音樂不是被當作類似於語言被使用，有預先指定好的意義結構的表達形式，它反而是一種以身體為定位的感官經驗。「誰」（The Who）合唱團的奇斯·莫恩（Keith Moon）這樣說著：「我們當然很嚴肅地看待我們的音樂。但是我們並沒有加入任何的訊息。人們可以從我們的歌曲中擷取他們所想要的。」[38] 搖滾樂經驗的必要特質，並沒有包含把音樂解碼成為一種意義的結構，反而是能夠把某人本身的意義安放在它所提供的感官經驗上頭。所以，音樂是根據一種感官的美學所演奏的。

「我的世代」：

搖滾樂與次文化

　　搖滾音樂最初是以一種複雜的文化脈絡元素樣貌面世。在這脈絡之中的任何時刻，它的演出風格和體裁形式都獲得了特定的意義，替日常生活的經驗，作為支持意義和價值運作的媒介。搖滾樂既不是一種音樂性的真實世界反射，也絕非單純的娛樂。搖滾樂時常被拿來和詭異的日常物品相提並論——刻意作怪的服裝、髮型、摩托車（不成熟的男子氣概象徵）、銳利到發亮的鋼梳、尖刺的靴子、鐵鍊或是鑲上金屬的皮革臂環——，所以它形成了文化休閒行為的物質脈絡。擁有這些物品的個別樂迷，為搖滾樂下達了明確的定義，在不斷孕育出新的演出風格的音樂形式和文化使用之間，啟動一種辯證的關係。在賽門・佛瑞茲的文字中：「搖滾樂的聽眾不是一群被動的大眾，只會把唱片給當作爆米花來消費，他們反而是主動的群體，讓音樂成為一種團結的象徵以及行動的刺激。」[1]

就因為如此，更不可能思考搖滾樂卻不將其置之於社會和文化脈絡中。搖滾音樂不是一般青年的音樂表達手段，根據最新的潮流而搖搖擺擺。那只有在音樂工業所提供的商業反映中，搖滾樂才看起來是這副模樣。事實上，即使在大眾媒體損失了一大筆錢之後，搖滾樂每一種的演出風格和體裁形式，都還仍然連結到具體的社會經驗以及文化上的脈絡。甚至當披頭四在六〇年代的英國大肆慶祝他們的勝利時，搖滾樂也一直沒有消失，沒有被忘記。對於它的樂迷而言，它保留了一切原來的樣貌。這群樂迷構成了那些分享他們對搖滾樂情感的無名樂團的聽眾，而不同於在披頭四身旁前呼後擁的媒體。過了不久，到了七〇年代的末期，相同的搖滾樂場景又短暫地公開露面，這次則貼上了酒館搖滾（pub rock）（音樂刊物《造樂人》所想出的新名詞）的標籤，並且由快感博士（Dr Feelgood）以及劉易士（Lew Lewis）之流的團體再現。

　　如果把搖滾音樂的歷史，閱讀成是由音樂工業在國際行銷策略脈絡中所呈現的，這將會引起一個基本上的誤解。搖滾樂的發展，並不是透過隨意的線性風格，反而是個別的文化使用脈絡，緊緊地包在日常生活的具體結構，以及特定的社會經驗之中，並且形成了由潮流和散佈地越來越廣的不同「場景」所組成的一個多層次整體性的平行線。但是，在它不斷地找尋新物質的瘋狂當中，音樂工業卻反映出了搖滾樂的組織演化，是一個單向度的發展過程。當然，業界的態度並不意味著跳出了這個脈絡，就會被完全地摒棄在計畫之外。因為不論如何，搖

滾樂總是緊密地連結到錄音室的音樂生產條件。不過業界的投資決定，特別是廣告、促銷活動和銷路上的費用，始終端視何者能賺到最多的金錢而定。這樣的決定，不只受到那個音樂活動擁有最大數目的潛在唱片購買者所影響，而且也注重了那些目標團體最可能在唱片上花費最多的金錢。但那又是一個完全不同於真正發生在搖滾樂文化使用中的故事了。在這兒，搖滾樂和它所真正生活的日常生活結構，以及將之連結到特定年齡和特定階級經驗的休閒活動，互相地交織混合。唯有特定連結的光譜，才會遭到商業的剝削。所以，對於一個對風格的流行與否漠不關心的聽者而言，搖滾樂不光只是潮流的追求，它還特別地為了屬於同一世代的年青人意識，消除掉所有的社會性差異。但在真實世界的想法之中，就如同英國青年社會學學者葛拉漢・摩達克（Graham Murdock）以及羅賓・麥克朗（Robin McCron）所說的，搖滾音樂：「確認而且強化了階級差異，而不是創造出一個沒有階級的青年社會。」[2]另外，搖滾音樂是如此地相關於它聽眾的社會、特定階級的經驗，所以只有把它視為這些經驗的媒介的時候，它才能夠被瞭解；一旦抽離這些經驗，它就會喪失掉所有的意義。甚至連音樂工業也沒法融化亦或操縱這一脈絡。業界的效果，是奠基在能讓這個脈絡更普遍，並且允許它對所有的青少年宣告的面向上。查理・吉列特（Charlie Gillett）指出，甚至於六〇年代披頭四了不起的成功，也是因為他們特別地呈現出了工人階級青少年所可以接受的面貌，而不是否認他們音樂的社會起源：

他們的社會訊息是很少被表達出來的，但是籠罩在他們身旁的，則是對傳統不耐的氛圍，以及明顯地對財富名譽的滿足，並且表現在他們刻意挑選的作怪穿衣風格。當作家表現出工人階級青年如同被監禁在殘酷的現實世界中……，披頭四則表達了工人階級青年的無拘無束和自由、喜歡到處鬼混、敢於說真話、不在乎所處環境的惡劣。[3]

　　當然，披頭四所建構出來的媒體形象，並沒有改變工人階級青年在英國裏的真正地位，或是他們生活之中的實際條件。披頭四把這類型的音樂，反倒推回工人階級青年的一般生活裏，並且在這個脈絡之中賦予它一種特殊的重要性。其他的樂團則追隨了他們的先驅，改良他們的演出方式，以適應在這兒所發展的意義結構，並且創造出一種搖滾樂的新風格形式。這個結果就是在六〇年代末期所再現的硬搖滾（hard rock），如尤瑞・希普（Uriah Heep）、「黑色安息日」（Black Sabbath）、「齊柏林飛船」（Led Zeppelin）等團體。而這個循環又再度開動。

　　因此在他們的休閒行為中，總是有被社會化所決定的樂迷團體，已經開發出有關於搖滾音樂的價值和意義，而這搖滾樂，能夠為新的發展形成新的起始點。所以我們非常同意羅倫斯・葛羅斯柏（Lawrence Grossberg）的說明：

　　　搖滾樂不單具有音樂上和風格上異質的特色；即使它的樂迷聽著同樣的音樂，但他們也會激烈地區分彼我。不

同的樂迷似乎也因為不同的意圖，以不同的方式使用音樂；他們有著不同的界限來定義他們所聽到的，和什麼是可以包括在搖滾樂的範疇之內的。[4]

這通常也被忽略，而且鼓勵將搖滾樂安插在一種無階級青年文化的社會無人之島概念，卻把那些能夠理解它的脈絡束之高閣。

甚至當一九六五年，「誰」合唱團發表了他們現今著名的〈我的世代〉（My Generation）時[5]，它也還不是一種屬於特別世代的一種複雜意識的表達，雖然它看來像是這個樣子，也經常地被這樣誤解。歌曲和現場演出中所強調的，以及定期地結合於樂器和擴大器的破壞燃燒——有系統化地把它們給化成木材——，也只是回應到一小部分英國工人階級青年的自我認知，把他們與搖滾樂的關係變成為一種相當特殊的文化過程。這些青少年把自己稱為摩登派（Mods），一個源自現代主義派（Modernists）的字眼。誰合唱團對他們而言，正是他們對搖滾音樂概念的化身，而誰合唱團也是第一個在整體外貌上，採用由樂迷發展出的音樂文化使用模式的樂團，而不只是單行道地提供這個使用的音樂客體。彼得·湯生，誰合唱團的團長以及藝術首腦（外號「鳥人」），後來在為美國《滾石》音樂雜誌所作的專訪中，相當老實地坦承：「摩登派教給我們的，是如何根據底下崇拜者的擁護來帶領一支樂團。」[6]

這把搖滾音樂的一個秘密給拉上台面，第一次讓人明確地

發現到搖滾音樂不只是音樂，它還位處於樂迷所創造的文化脈絡中心，並且透過仔細挑選的物品蒐集目錄、手勢、行為的符碼，而被實體化至生活當中。讓摩登派和他們的同儕有所不同的，並不止於他們對音樂的品味，也就是把焦點放在搖滾樂的節奏藍調根源以及美國的靈魂樂發展，卻和當年的商業披頭熱有別，比方像英國的團體，如「誰」合唱團、「怪癖」合唱團（The Kinks）、早期的滾石、小臉孔（The Small Faces）或是史班賽・戴維斯團體（Spencer Davis Group）。摩登派的正字招牌另外包括了速可達機車，還一定得是義大利生產的Lambretta TV 175。燈光的束集、喇叭和後視鏡，這近來受歡迎的運輸工具變成了一種風靡一時的物品。流行的、合身的套裝，再穿上一件皮革外衣，配合整齊短巧的髮型，幾乎成為了摩登派休閒的儀式。接著速可達的，恣意過量的跳舞風潮攻陷了摩登派休閒的中央舞台。這股時尚，帶領他們在西岸的音樂俱樂部，或是蘇活區的節奏藍調會所裏，消耗掉每一個有空閒的夜晚。週末的時候，這些夜晚會一直進行到黎明的拂曉時分，而摩登派就服用刺激性藥物、安非他命，來對抗這不斷出神忘我的跳舞所引起不可避免的疲憊。摩登派的核心份子，是十五到十八歲的青少年，他們來自東岸的郊區，或是倫敦南部的新房地產區，屬於那些參與了消費社會的繁榮成果，並且替這一生長作為護衛基礎的工人階級。他們正在接受訓練或是已經開始工作，毫不保留地接受指派給他們的角色，也就是在由科技所革新的資本主義工人階級上各司其職。除了休閒行為奇異又引人

矚目的特質之外，他們並沒有特殊之處，他們還為英國搖滾音樂的重要分支提供了社會的基礎。

在英國，美國的搖滾樂和早年的北方梅西節拍（Northern Mersey Beat），都已經扣牢在文化休閒行為相似的固定結構內。在那個時候，他們的樂迷自稱是泰迪男孩（Teddy Boys）。他們的「DA」髮型——用髮膠固定，在後腦勺的位置把頭髮豎直起來的精巧造型——是對美國搖滾樂模範的致敬。「鞋帶」領結、鵝絨領的長夾克，配合縐紗底的鞋子，證明了服裝的符碼也是一種團體的象徵，甚至對十年以後的摩登派也是如此。泰迪男孩的休閒行為，依循著一套未見諸於文字，但是很明確的規則。他們對肉體和實質力量的尊崇在媒體贏得了不少風頭，不過他們對音樂的連結卻沒有這樣地清楚。事實上在利物浦的那幾年，披頭四發現到泰迪男孩是他們最忠心的擁護者，但他們從未屬於這個團體，很快地就和泰迪男孩疏遠了起來。相對地，誰合唱團甚至公開發表意見，認為搖滾音樂是由不同的次文化所形塑的，可以從它們之中獲得音樂工業只採用和剝削的意義及價值。根據英國文化研究理論的學者，約翰・克拉克（John Clarke）的分析：「商業性青年文化的主要發展，是源起於來自商業世界之外的革新，在某種『草根性』的層次上頭。為了成功，這樣的原動力一定得從地區性的脈絡和交流中發展，並且在吸引到大規模的商業關係之前，先滿足當地的『需求』。」[7]

克拉克所提到的地區性脈絡和交流，在這兒是搖滾樂發展

中扮演了主要角色的次文化元素。每種搖滾樂的文體形式以及演奏風格背後，都隱藏了一種特殊型態的複雜文化脈絡，也就是包括明確定義的音樂變奏體的地區「場景」，把這些脈絡和樂迷的日常生活建立起一種穩定的關係。泰迪男孩爲早期的梅西節拍形成文化的指涉架構，摩登派把節奏藍調定位到英國節拍音樂的支流，而搖滾客（rockers）保存了傳統的美國搖滾樂。在六〇年代末期，學生的嬉皮次文化又支持了迷幻搖滾，硬式搖滾及重金屬則連結到另外的工人階級分翼團體：光頭族（skinheads）。一直到後頭的龐克音樂和新浪潮，搖滾樂的歷史交織了許多的青少年次文化。他們在搖滾音樂裏占據了主要的地位，因爲他們就是這群最和音樂息息相關的青少年，各自代表個別的樂迷，把它們用意義和價值連結到搖滾樂的風格形式，並且在青少年日常生活結構之中賦予其特殊的重要性。這個過程需要十分獨特且強化的文化關係架構，能夠讓次文化從社會的歷史背景中站出來，這根植於高度發展的資本主義的社會特質，以及它所驅動的文化過程。

藉著利潤最大化的目標，就在一開始，所有處於這情況中的產品都被一張社會意義的網子牢牢地包住，它們透過引誘人進一步去消費的廣告和美學呈現，掩蓋住商品眞正的功能性價值。所以一件長褲不再只是一塊布料，反而還是一種社會象徵，對穿上的人應允了年輕、活動，或者是一種情色的氛圍，使得他看來像一個「世界上最偉大的男人」，或者是廣告專家對「長褲」的主題所能作的任何想像。在這脈絡中，包里斯‧

潘斯與岡特‧佛蘭堅（Günter Franzen）寫到：「所有的事物都已經被附了體，並且被社會上威力強大的影像覆蓋了眞相。」[8] 當然，音樂生產內特別是如此。就根據這個特質，它們的產品支持了意義，而它也總是被聲音和意義所組成。想增加它們所支持的意義，使得它們成爲一種意識形態總體脈絡上推波助瀾的力量，又要不受到歌曲直接內容的限制，其實並不困難，因爲它早就不甚明顯。我們稍後會更詳細地討論這一點。

　　相對的，不論一網打盡式的消費意識形態是否眞的會完全地操控搖滾樂的聽者，不論聽者是否確實非制約地接受了搖滾樂的意識形態意義，不論他們是否精神上地成了商業的奴隸，問題總是擺在那兒，絲毫不變。保羅‧克瑞崗（Paul Corrigan）和賽門‧佛瑞茲用以下的文字陳述出問題所在：「可以確定的，流行文化的代理人（唱片公司、青少年雜誌和服飾店等）剝削年青人（資本主義並不令人感到驚訝的一面）。問題是它們操控他們到怎樣的程度。」[9] 而它們本身的答案是：「年青人深深地沉陷在商業機制的事實，並不意味他們的反應就一定是宿命的。」[10] 的確是不一定，因爲他們有能力在他們的日常生活以及休閒脈絡之中替換音樂，並且在這個脈絡中，加上了自己的意義和價值。就如同我們所見到的，搖滾音樂奠基在只會於如此的脈絡中表現其意義的歌曲概念，只提供它的聽者一種他們必須主動去使用的媒介。因此，這些聽者總是以階級特定的，連結到他們本身社會經驗背景的習慣來回應商業產品，

而這個習慣就算是連商業也沒辦法抹煞的。另外，他們安置音樂的脈絡，作為這個過程的一部分，必須被包裝的越來越緊密，音樂工業也變得越複雜，在這方面，就會以一種由服裝、雜誌、媒體影像和明星氛圍所組成的文化脈絡，包圍住搖滾音樂。所以藉由他們刻意表現和他人不同的符號，這些脈絡濃縮成為已經開發的次文化，在搖滾樂的文化價值和意義的社會衝突中，扮演了重要的角色。如艾恩‧張伯斯所寫下的：「在一場文化戰爭之中，衣服變成了『武器』、『可見的侮辱』，而化妝則成為了『臉部彩繪』。」[11] 從非傳統的沒有用處的日常物品聚結來看，次文化發展出了一種文化行為的物質脈絡，足以固定這些由音樂所具體化的意義和價值。

所以，使用了後照鏡、眼燈以及喇叭，摩登派使得他們的速可達看起來像是從科幻故事裏冒出來的外星生物，一隻會滾動的科技怪獸。他們把沒有害處的運輸工具，轉變成一種外部的威脅、未來的象徵，彷彿既是誘惑科技的受害人，卻也同時是嘲謔諷刺，清楚地回應到了他們使用音樂的方法。對他們而言，搖滾音樂是現代性的神秘元素，開創了美好的遠景和契機，但同時也帶有威脅的一面，反映出工業時代的律動，也就是為了趕上這股潮流，而必須無奈地隨之「起舞」（danced out）。他們之於搖滾樂的風格，在資本家城市沉滯的娛樂區內，透過指揮速可達的艦隊穿梭往來，增添了夜生活撥挑以及不言可喻的氛圍。所以，他們熱衷於那些可以連結到旋律意識的精力，以及工程上的聲音恣意的搖滾樂變奏體——或者最起

碼在過去為他們所流逝的。搖滾音樂作為轉譯成聲音的當代脈動，作為強烈的精力，在身體上注射入緊張和儡動，並且在昏沉沉的夜晚中喃喃自語，它還作為不斷投入到休閒活動的發電場，作為感官經驗組織的主要元素，突破了學校、家庭、國內大事，以及每個晚上呈現在電視機面前的局限場域——這些都是摩登派使用音樂的關鍵元素。誰合唱團以及滾石合唱團在一九六四年到一九六六年之間的發行，為這樣的音樂概念提供了最經典的見證。

而且，就以摩登派為例，次文化一般都會生產出複雜的意義系統，在青少年所熱衷的文化休閒行為中顯現出來，並連結到日常生活隨手可以取得的藝瀆物質。很明顯地，這絕對不是一種被動的消費行為形式。換句話說，它見證了一種令人張口錯愕的創造性活力，只有非常膚淺的檢視才看不出來。消費物品工業以及商業大眾文化為每一個人提供相同之物、相同的影像、相同的聲音和相同的日常用品的事實，並不意味每一個人都會以相同的方式來使用它們。搖滾音樂作為一種沒有階級的青年文化的神話只會生了出來，因為它假設，就因為所有來自社會各階層的青少年都被吸引到相同的歌曲，他們所有人一定會在其中找到相同的意義。搖滾音樂是一種主動使用的文化客體，擁有非常多不相似之處，同時也包括那些增添了特殊意義的表達，簡要又耍小聰明的日常物品，不論這些是長或短，或者染得花枝招展的頭髮，或是長褲、夾克、襯衫、鞋子、襪子、梳子、臂環、鎖鍊以及安全別針，舊風格服裝的現代遺

物、速可達或者是摩托車。

　　爲了用來形容那些造成特殊意義系統的文化脈絡，「次文化」概念的使用大大地在六〇年代末期受到貶抑，也就是當學生運動的意識形態和他們的次文化後裔，嬉皮族（hippies），採用了這個字眼，並且以一種「顚覆性文化」的概念爲之解讀。他們把這連結到一個革命爆炸力量的願望，假定側身在這些次文化之中，就能夠同時超越資本主義以及社會主義，讓世界的青年成爲新社會的造物者。而對於這個運動的評價，歷史已有定論。嬉皮族的革命夢想，若不是在藥物瀰漫的煙霧中蒸發，便是爲一小群不管他人生死的亡命之徒，提供了都市游擊戰活動的辯詞。次文化並不是顚覆性的，反而是一種差異性的文化過程表達，一種高度開發的資本主義生活方式，一個在特定階級以及特定年齡經驗之間的接觸點上開始成形的過程。這個過程，可以在資本主義的系統中表達出生活上的社會問題，卻不是反對它的一種政治抗議。甚至連嬉皮族都認爲，文化和音樂是一種「革命性」的政治替代物，可以使得他們和美國以及西歐大學內學生運動的激進派有所分別。雖然嬉皮族表達出了反資本家的觀點，但他們並沒有特別反對資本家的社會組織，他們反對的是社會建制。他們並不要求社會結構的政治改變，反而是將它完全的拔除。藉著這個方式，他們在大戰以後的青少年次文化之中，占據了一個特殊的位置，把他們自己安插在十九世紀波希米亞人的傳統內。他們對於「工作」和「休閒」範疇之外的另類生活形式，感到興致昂然，搖滾樂配合著

其他音樂的形式，只占了一小部分。基本上，他們並不是搖滾樂迷。泰迪男孩、摩登派、搖滾客、黑幫份子、光頭族以及龐克族，這些環繞搖滾音樂而生的次文化團體，各自屬於不同社會層次的工人階級青少年，所以必然地局限在休閒。就是因為這個理由，使得音樂扮演了一個相當重要的角色，讓它打造出一個一網打盡式的休閒環境，包括了大眾媒體、各地的休閒設施、迪斯可舞廳、俱樂部和舞廊，把所有的青少年都聚集起來。這是一個特定階級經驗可以被實現以及被表達的環境。但這並不是抗議如此經驗的社會起源，我們必須同意約翰·孟西（John Muncie），當他寫到：「在許多次文化（當然不是所有的流行文化）中，有一股反抗和政治行動的潛在潛能，但這股潛能很難被實現，部分是因為缺乏利益和組織，部分則是因為外在控制的程度。」[12]

在這個方面，一個以訛傳訛，誤解了搖滾樂的概念，就是把它看成是資本家社會內，年輕的工人階級反對他們的社會生存限制的抗議表達。搖滾音樂反而更接近於這些限制之下所形成的特定階級經驗。在包圍著搖滾樂而生長的次文化之中，年輕工人階級的階級經驗問題找到一個特別清楚而又特定年齡的分化表達。根據葛拉漢·摩達克與羅賓·麥克朗所謂的次文化：「可以被視為一種轉置到青年人特定脈絡階級意識的符碼化表達（coded expression），且反映出年齡同時傳達了階級經驗和意識的複雜方式。」[13]

青少年以一個完全獨立的方式，來體驗他們的階級處境。

又因為這個緣故，藉著資本主義越來越快的發展腳步，他們個別的生活機會卻和他們的父母走了個樣，雖然一切的結構仍然處在特定階級的界線之中。即使存在著所有的差異，這些機會仍然受到影響，一如他們的父執長輩。教育的缺點、居於社會最低收入的層次卻又受到賺錢的限制、沒有前途的工作，以及工作的專門化和例行化。為他們所繪製的生活藍圖，卻又和雙親不同。但是，資本主義之下另一部分的階級經驗之特定年齡特質，在他們發展的成形舞台上，讓工人階級的青少年在學校裏直接受到布爾喬亞機制的限制，他們被迫必須和提供給他們的商業休閒機會發生衝突。這造成了影響到整個工人階級問題的特定年齡的反應。在青少年次文化中，這些特定年齡的反應只是濃縮成一種文化形式，允許它們被表達以及被實踐：

> 在回答特別的人口階層所衍生的「階級問題系」（class problematic）時，不同的次文化為工人階級青年（主要是男孩）提供了一種集體經驗的協商策略。但是他們高度儀式化和風格化的形式，卻也暗示著這只是試圖為那問題系的經驗作答：一種因為大部分注重於象徵的層次，註定難逃失敗命運的解答。附屬階級經驗的問題系可以「苟存」、協商，或是抗拒；但它不可能在那個層次，或用那些手段來解決。[14]

儘管如此，仍然得強調，雖然透過商業上的生產和發行，搖滾樂還是工人階級在資本主義階級脈絡的一個主要元素。甚

至連摩登派的次文化，以及誰合唱團和滾石合唱團的音樂，還有其他節奏藍調定位的樂團，在六〇年代中期，不過只是工人階級青年對當時英國資本主義的社會現狀所造成的一種特定階級的反應。而這社會的現狀對他們有很大程度的不同，不論是和他們的父母或者是次文化的前輩泰迪男孩比較起來。泰迪男孩代表了年輕工人階級中身無一技之長的份子，對他們來說，英國的消費社會從來就不是真的。他們的休閒行為，包括他們和音樂的關係，從來都沒有和消費社會的意識形態衝突過，但這反而只是一種文化自我辯護的形式，他們為求達到目的，必要時會不惜透過暴力。相對地，摩登派出身於有能力參與五〇年代英國資本主義經濟成長的另外一個工人階級。一九五一年到一九六四年，英國見到了「本世紀更穩健而又更快速的增長（生活的平均水準）」。[15] 即使如此，但是繁榮的比例性分配仍然不平等，社會的不正義依舊不變。某個程度上，年輕工人階級的資本消費快樂可以在家裏獲得，但是這個階級本身，卻幾乎沒有任何機會踏上未來繁榮的康莊大道，他們現在開始自問，究竟為何自由的價值被簡化成不同廠牌洗衣粉的選擇。他們仍然必須達到可比擬於父母的生活水準。但是如果不增加工人階級在社會財富中的占有比例，絕不可能持續地繁榮下去。事實上，指向危機的信號多於發展。一九六三年，失業率達到了人口百分之三點六的程度，一九四〇年以來的新高。[16] 直接地對比於他們的父母，這些青少年再一次更直接、更清楚地意識到忠於階級的藩籬。那些主動回應的青少年，開始把經驗的

問題系和矛盾，轉變成為一種文化形式，一種它們能夠被表達和被實踐的形式。查理・拉可李夫（Charles Radcliffe）形容摩登派的次文化，他們的休閒儀式，他們穿衣的獨特風格，以及他們過度地陷溺在音樂中：「是一種瘋狂的消費程式，似乎成了摩登派父母汗流頰背的極度諷刺。」[17]

　　事實上，摩登派以一種透過奢侈來表達疏遠的方式，回應到他們所體驗的消費社會意識形態值得懷疑的特質。他們的外貌，一直到最小的細節，都符合百貨公司櫥鏡裏的模型假偶。他們只不過是太過細膩，太過花枝招展，但還不至於到反常或不穩定的程度。就因為在工作或者就學時，他們以活動木乃伊的面目示人，他們諷刺了消費的儀式，而不是逃避它。一個一旦選擇成為他休閒活動焦點的工人階級青年，便會從他社會角色的扮演中脫逃，做出一些是工人階級不應該做的舉止。這個青少年看透了連結到消費力量的生活策略的空洞，卻找不到出路，他以乏味的行為面對著乏味的生命。不會再有比滾石一九六五年〈（我不能不）滿足〉（〔I can't get no〕Satisfaction），[18]更精確的陳述了。藉著對現代性的崇拜，摩登派創造出一種諷刺消費社會意識形態的文化形式，同時也表達了缺乏對未來前景的生命概念。這也是誰合唱團在〈我的世代〉裏所談到的青年轉向的理由。這是一個逃出布爾喬亞意識形態掌握的可能性。

　　所以，就像在摩登派的次文化之中，工業大量製造的物品被使用，也讓它們的意義變了樣，成為文化的原料，音樂工業

本身也使用青少年次文化所發展出的文化關係，作為它們商業產品生產的原料。事實上，一旦搖滾樂不只是音樂的說法浮出水面，商業引擎就會全速開動。如艾恩・張伯斯評論的：

> 大概在一九六四至一九六五年，在圍繞著流行音樂的公共意象經濟之中，發生了一個具有決定性的移轉。流行音樂不再只是個華麗但置身度外的事件，很大的部分被聯想到工人青年的品味，它成為了風尚的、大都會式英國文化的主要象徵。它已經從秀場的生意，變成了一種風格的象徵化。[19]

在當時，摩登派的次文化為無可匹敵的流行狂潮提供了主要成分，業界為了它本身複雜的行銷目的，在一種有意義的次文化脈絡之中使用音樂的交織盤結。「搖擺倫敦」（swinging London）的神話，在倫敦卡那比街（Carnaby Street）上的精品店和唱片行中被創造了出來，這是一個在這時期留下記號的字眼，並且讓搖滾音樂成為一種國際性的文化現象。克拉克的文字：

> 整個六〇年代中期「搖擺倫敦」的爆發，奠基在本質上是摩登派風格的大眾商業擴張，它傳達了……進入一種「大眾」的文化以及商業的現象。披頭四時期是最具有戲劇性的一個例子，起初是次文化風格開始轉形，透過越來越商業化的組織以及流行概念的使用，成為一個「純粹」

的市場，或者是「消費者」的風格。[20]

　　雖然從一九六四年到一九六六年爲止的時期後來被認爲是
披頭四的時代，但事實上卻是摩登派的英雄掌握了這一段時
間。這甚至在純商業範疇的排行榜上也相當明顯，也就是每週
列出銷售量最好的唱片清單。在這一段時期，披頭們總共八十
二首的發行，只有八首打進前十名。而在同一段時期，即使生
產量少了許多，滾石與怪癖合唱團則上了九首，而誰合唱團有
六首。「搖擺倫敦」是被摩登派的音樂概念和他們所崇拜的樂
團所打造的，包括前面提起的樂團，以及一大堆其他只有一、
兩次，或是兩、三次打進前十名的樂團。這個時期的觀點後來
起了很大的變化，因爲搖滾音樂總被認爲是個別樂團的歷史，
並且無關他們文化使用的脈絡。事實上這段期間，披頭們發表
了最多量的歌曲，也在總唱片數中拔得頭籌，另外在一九六五
年，他們從英女王手中獲頒大英帝國獎章（MBE），無疑是任
何搖滾團體最壯觀偉大的生涯成就，這一切都說明了他們的商
業潛能，變成了音樂工業投資的對象，但那還沒有獲得等同的
文化效果。雖然沒有任何摩登派所崇拜的樂團也達到相似的輝
煌成就，但從一九六四年到一九六六年之間，他們仍然比披頭
四作爲單一的團體留下了更深的影響。相對於所有的神話，艾
恩・張伯斯在他的觀點中是無法被駁斥的：「同一時間，披上
皇家首演的榮耀，頂著 MBE 的頭銜，披頭四似乎被同化成
『家庭娛樂』的緩衝範疇。」[21]摩登派次文化在流行市場以及大

眾媒體中的延伸反映中，記錄了資本家對次文化形式剝削的機制，但同時它也對這些形式的傳佈有貢獻，並且為它們發展出新的創造性機會，為它們開啓了媒體的工程以及經濟上的潛能。

特定階級結構和商業大眾文化，以及主要被媒體所製造出來的青少年次文化，彼此並不形成強烈的對比。雖然是以高度矛盾的方法，並且受到階級對立的影響，但是它們仍然可以說是相互滲透，再現了一種相同的文化物品、音樂形式與機制的差異性應用。這個觀點十分重要。一旦少了這一點，商業大眾產品之文化使用的矛盾辯證，便難以理解。一方面是商業化製造的大眾文化，而另一方面是特定階級組織的次文化，只對同樣的物體形成不同的文化脈絡和關係。甚至搖滾樂在它和媒體的關係，似乎比在樂迷的日常生活中看來更不一樣。搖滾音樂總是同時作為商業產品，以及特定階級文化使用的客體，因故會左支右絀，兩者總會相互抵消限制。當誰合唱團、怪癖合唱團和滾石們處在一個使用手邊所有音樂創造性的轉形工程可能性的位置之際——包括對他們的音樂在大眾媒體上的發行——，他們的地位就只會真的進入摩登派次文化所崇拜的樂團地位，並且失去地區性的業餘團體地位。搖滾音樂不是民謠音樂的一種形式，不是樂迷次文化共同體的自生性產品，它一直不過是被賦予了商業狀態無可避免的命運。次文化更多是形成在工業產品的文化使用，或者商業大眾產品的使用，不論這些是衣服、摩托車或者是唱片。透過那些他們知之甚詳的物品，他

們所知道的「秘密」，來自工人階級的青少年也應該轉置他們的特定階級經驗（如果他們有的話），而不是閃避話題，遁逃到「民謠藝術」的田野風情內。

　　摩登派次文化的創造性高峰，交會了六〇年代中期的商業剝削高峰，兩者並不矛盾。如果說這也是它衰退的起點的話，這只是因為商業剝削對文化形式而言，總是意味著無止盡的概化（generalisation）。商業的問題，並不在於它的機制想從樂迷的手中奪走音樂。在它樂迷共同體所自發的創造性根源中相信搖滾樂的民謠特質，總是一個從沒有回應到現實世界的浪漫想法。搖滾音樂連結到錄音室的工程可能性，並且再現了一種工業產品，而它的高工程性特質又是它文化潛能的一部分。在這方面，它的商業功能是個不可或缺的先驗條件，就如同支持搖滾樂經濟面向的工程和財務花費。唯一的問題是在階級對立的脈絡之中，它隸屬於已經獨立的利潤盈餘，狠狠地刺透了社會甚至國家的關係，讓對文化表達形式無止盡的概化，成為一種複雜的商業大眾文化。但這洗劫了它們的社會內容，定形並且改變它們成為一種涉入感不深的流行現象，很快地就會磨損殆盡。

　　甚至連摩登派的次文化，最後都將走上這一條絕路。最先回應到英國工人階級青少年的特殊成員的社會經驗，是於流行精品店、大眾媒體和年輕人雜誌、廣告以及唱片市場中無所不在的，並且被重新定義成青年人的典型。摩登派的穿衣風格、音樂和休閒儀式，都以一種他們掌握社會意義，洗劫他們原本

的特定階級脈絡的方式來作表現。蓋瑞·赫曼（Gary Herman）使用音樂節目「預備，就位，起跑！」（Ready, Steady, Go!）的例子，來解釋這個現象，此一節目從一九六三年起就在英國商業電視台 ITV 開始播出。這個節目很快地就成爲了同類型最流行的節目，並且在英國音樂界場景中，扮演了一個非常重要的角色。滾石合唱團、誰合唱團、達絲媞· 史賓菲爾德（Dusty Springfield）、動物合唱團（The Animals）、怪癖合唱團、憂鬱藍調（The Moody Blues）和稍後的吉米·罕醉克斯，所有人都得把他們受歡迎的緣故，歸功到這個節目。赫曼寫道：

> 「預備，就位，起跑！」是個十分受歡迎的流行音樂節目，很像早期的「特殊六點五」（6.5 Special），它有現場的錄音室觀眾，以及演出他們唱片的團體。這是為了摩登派風格的物品製造商，所製出確保利潤的大宣傳機器。每一位觀眾都會收到一封用字客氣的信件，提醒他／她要打扮地時髦，表現出最佳水準，不准抽菸，行為舉止要成為英國青年的表率。[22]

　　如赫曼所描述的，在仔細籌劃這個節目的過程中，會表現出對次文化形式以及風格的商業概化機制。重要的是從它們原本的脈絡中釋放這些形式，就如同例子中表現的，一個完全有意識而又精心策劃的過程。所以「預備，就位，起跑！」對於摩登派次文化符號，作爲一種特別世代去社會化的象徵的重新

定義，貢獻良多，而這大部分是在他們音樂的路線上的。

　　當以這個方法，摩登派的次文化最後成為商業的大眾文化，並且失去它社會的獨特性的時候，它不再以次文化存在。在社會光譜的另一點上，由特別的青少年樂迷團體環繞音樂形成一致的文化脈絡的過程，又再一次地全面展開。事實上，和摩登派文化的商業概化併肩同行，這個過程已經走到一個和搖滾客明顯不同的文化休閒行為模式。搖滾客來自工人階級的窮苦人口階層，自然沒辦法如同摩登派擁有嘲諷式的消費拜物。他們以相當不同的方式吐露他們的社會經驗，回歸到像五〇年代泰迪男孩的原始搖滾樂。他們在文化休閒行為所創造出來的意義和價值系統，後來被他們的文化後裔光頭族所發展，以一個為硬式搖滾的演奏風格提供定位的方向行進。

　　即使搖滾音樂發展之中如此次文化脈絡的意義，以及它不同的風格形式，我們仍然不能夠忽略這些脈絡只被相對少數的主動樂迷所支持的事實。大部分的青少年只和這些維持若即若離的玩逸關係，經常在次文化之間跳動。賽門·佛瑞茲相當正確地指出，並不是所有的青少年都是主動的搖滾樂迷，也不是每個青少年都在他的休閒行為中給了搖滾樂如此的關鍵地位：

　　　大多數的工人階級青少年都經驗過團體，改變過認同，為了樂趣而扮演休閒的角色；他們之間的其他差異——性別、職業、家庭——都比起風格的差異，還要來得重要。每有一位投身到崇拜的青年「風格家」，就會有數百

個成長在幾個鬆散成員關係團體的工人階級孩童，並且組成不同的幫派。[23]

　　當然，只有這個因素，才使得商業對次文化脈絡以及表達形式的概化，轉變成一個一網打盡式的流行現象成為可能。因為對於大部分的青少年而言，音樂和文化休閒的行為，從沒有達到如此令人滿足的鍵結特質，也不對它們開放其他的可能性。對於這一團體而言，他們所經歷到的原始脈絡，作為一種和音樂、衣著風格、流行髮型和媒體影像連結的商業產品，事實上都不契合。它提供了他們一種休閒的認同，在時間內被限制，他們不必賦予它特別高的地位，便可以用樂趣的態度接收。搖滾樂聽眾總是一群不光是來自不同社會起源的青少年，還有主動的樂迷以及那些認為搖滾樂只是許多有吸引力的休閒可能性之一的結合。羅倫斯‧葛羅斯柏注意到了這個事實：「除了當搖滾樂是透過優勢經濟體制行銷手段而建構的產物之外，並沒有所謂穩定和同質性高的搖滾樂聽眾。」[24]

　　另一方面，環繞搖滾樂成長，並且為不同的演奏風格和形式提供社會起點的青少年次文化的意義，皆隱藏在這裏，他們不斷地閃躲並切斷商業脈絡，將音樂連結到他們本身的價值與意義，不受到商業的控制。在約翰‧克拉克和湯尼‧傑佛遜（Tony Jefferson）的文字，次文化：「陷入一場和社會秩序有關的鬥爭──意義的控制……在這場鬥爭中，意義的控制甚為重要。一個最頻繁受到青年使用，拿來描述不贊同行為的形容

詞便是『沒有意義』。」[25] 因為如此，搖滾音樂處在價值與意義
的衝突中心，一個允許它在高度發展的資本家社會中，作為文
化階級衝突的對象。青少年搖滾樂迷的次文化，是這場衝突中
的防禦堡壘。

「革命」：

搖滾樂的意識形態

　　有關於搖滾樂的一個神話，便是認定它自然地發生在音樂家和樂迷的共同經驗內。但事實上，搖滾樂是一種工業產品，所以在一開始的構思中，它只不過是依循了音樂家和唱片製作人對他們的樂迷、活動和音樂可能性的需求，以及搖滾樂和社會之間關係的想像。作為這個過程的一部分，音樂家不斷地和他們樂迷的想法感情、價值模式以及音樂的文化意義，試著作相互的契合，而這件事實，並不絕對地意味著他們只能夠成為滿足他們聽眾希望的道具。更得當的說法，因為大部分的音樂家和他們工人階級的樂迷，來自於完全不同的社會背景，所以他們能夠完全獨立又有意識地回應到他們聽眾的需求。泰半的搖滾音樂家都出身小布爾喬亞階級，從來沒有體驗過工人階級青年的日常生活。或者說，那些曾有過這種生活方式經驗的人，在成為音樂家以後，他們所居處的環境，是一個不一定豪

華，但絕對自由的世界，可以免於工廠的刻板生活，或是學校齊頭式的種種限制。彼得・湯生，少數幾個確實回顧自己多年以來音樂家地位的搖滾音樂家，曾經下了評論：「流行樂的聽眾和音樂家被搭到不同的時間結構裏，他們過著截然不同的生活。」[1]

換句話說，搖滾音樂家從來沒有主動或是直接地接納聽眾的經驗，他們反而是以符合他們社會角度的看法，一種藝術和政治的自我認知結果，也就是意識形態，把聽眾給破壞得支離破碎。甚至假使說，搖滾樂之間的接觸是一種相對獨立的文化過程，但在於演出風格、體裁形式以及其所呈現的聲音和視覺概念內，它仍然滿足了音樂家的價值判斷，和他們暗地裏賦予的意義。這些都反映出了音樂家自認為是藝術創作者的觀點，以及他對其作品的美學和政治宣稱。所以搖滾樂的背後，不只存在著複雜的使用脈絡，而且還是一個以政治與意識形態的傳達，決定其音樂演出的反射脈絡：搖滾樂的意識形態。

當音樂家以及聽眾開始更有意識地接觸搖滾樂之際，這個意識形態在六〇年代晚期變得特別清楚。一九六七年，披頭四發行了他們首張的概念專輯《花椒軍曹寂寞芳心俱樂部》(*Sgt Pepper's Lonely Hearts Club Band*)，[2] 一部以謎樣歌詞和拼貼手法 (collage) 所構成的歌曲全集。隨即在一九六八年，他們推出了〈革命〉(Revolution)（〈嗨！茱蒂〉(Hey Jude) 的 B面），[3] 這是他們第一首立場鮮明的政治宣言歌曲，也同時闡述了他們如何定義作為搖滾樂團的社會角色。〈嗨！茱蒂〉發行

後的數個星期，滾石合唱團也在他們的專輯《乞丐晚宴》（*Beggars Banquet*）中，發表了著名歌曲〈街頭鬥士〉（Street Fighting Man）。[4]另外一件一九六八年的作品，平克佛洛依德的《秘密》（*A Saucerful of Secrets*），[5]則是一張利用聲音蒙太奇的技巧，以開創搖滾樂新疆界的唱片，它不強調拍子和旋律的運行，反而偏好於更複雜的聲音結構和即興式的演出。以藝術性和政治性的觀點看來，這一類的作品，背負了自我意識的成長見證。賽門・佛瑞茲為六〇年代晚期的搖滾樂下了一個結論：「搖滾音樂不單只是流行樂，不單只是美國式的搖滾樂。搖滾音樂家把他的技能和他的手法，融合了作為個人表達的、原創的、誠摯的浪漫藝術概念。他們宣稱自己是非商業性的——他們音樂的組織邏輯既不是賺錢，也不是為了滿足市場的需求。」[6]

搖滾音樂已經成為「前衛的」（progressive），或者說，至少音樂家、新聞記者和樂迷認為如此，根據它的藝術與政治特質，把它和音樂市場純粹的商業產品作出區別。前衛吉他手法蘭克・澤帕（Frank Zappa），曾為這樣的音樂創造了一個最簡潔的定義：

如果你想在這種新音樂中發展出獨特而又最重要的趨勢，我認為該有一些認知：它是原創的，是由表演的人所撰寫的，即使他們必須要和唱片公司爭取，所以這才算是種創作的行為，而不是商人所搞出來的一堆狗屁，還自認

為瞭解聽眾在想什麼。[7]

　　大有問題的商業動機所發行的搖滾音樂，和排行榜的流行
歌曲之間，現在拉起了一道涇渭分明的界線，而這樣的分別，
是由當時出現的專業搖滾樂評所提出的。藉由自我的認知，搖
滾音樂家很大程度地悖離了他們作為音樂家的眞正活動，這主
要是因為音樂工業處於一種非常糟糕的狀態，甚至它仍然還在
處理新市場變化的難題。雖然搖滾樂在帳面上帶來天量的數
字，但它對市場策略家來說，仍然是一件完全陌生的學門。而
當策略家給予音樂家完全自由的空間時，他們是最成功的。相
對於傳統的音樂家，這樣的自由，當然讓音樂家幻想著他們控
制了他們自己音樂的生產和發行，不必被迫作出任何的商業讓
步。但是當他們以國家資本主義的威權結構，開始把他們的音
樂視為政治衝突的媒介之際，也才不過是音樂工業吐出它的觀
點不久以前。雅克‧霍茲曼（Jac Holzman），艾雷克崔唱片
（Elektra Records）的總裁，媒體巨人WEA傳訊的三大砥柱之
一，在一九六九年對《滾石》音樂雜誌解釋：「我會直截了當
地推出唱片，以反駁艾雷克崔不是某些革命的冤大頭。我們認
為是詩歌，而非政治會贏得革命，詩人將會改變世界的結構。
青年們知曉了這個訊息，並且以最完美的角度理解它。」[8]音
樂工業的帳面數字，絕不容許對藝術熱忱「最完美角度」的懷
疑。

　　然而，無論看起來是多麼虛構，六〇年代後期音樂家藝術

和政治的自我知覺，使得這音樂的意識形態意識，比在任一點搖滾樂的發展上，更要來得清楚。即使他們後來不斷地找到了新的表達形式，基本的結構也一直保持著沒有變化。創造性、溝通和社群感，成了這一過程的關鍵概念。這一切的發生並不是源自巧合，它反而是來自於對搖滾樂有深遠影響的脈絡源頭：美國民謠與抗議歌曲的運動，和孕育此一政治觀點的音樂溫床，以及英國藝校的知識份子環境。這些脈絡，都形成了搖滾音樂家對他們本身活動的思考起點，並且在確切的需求說明中扮演著吃重的角色，提供音樂家混雜了意識形態的社會和藝術概念。這個基礎，是他們作為音樂家的社會地位，他們活動的社經特質。

搖滾音樂家靠賣出一項服務來謀生，也就是他們創作音樂的本領。這項服務的確實內容，事實上是由購買者、唱片公司以及演唱會促銷商所決定的，然後他們再把音樂家的本領給變化成商業產品。音樂家本身，就只能夠提供他們的能力，購買的決定則繫於音樂工業。這個簡單的社經過程，帶著音樂家發展出特殊的觀點，發展出他們看待自我以及看待搖滾樂生產發行整個過程的方式。即使音樂生產，如我們所見，已經成為非常複雜又集體化的組織過程，但音樂家仍然在這過程裏，扮演著個別服務的個別販賣者。因此，搖滾樂對他們而言，似乎基本上還是關乎他們本身的個體性之事。從這個觀點來看，音樂演出並不是一個被唱片公司和代理商所控制，或是受到某些條件控制所組織的過程，它反而是一種音樂家個人特質，以及主

體性和情感的實現結果。另一方面,他們活動的經濟狀態,卻把他們推擠到業界一個奇怪又混亂的位置。雖說在經濟面的立場,音樂家只是唱片公司、代理商所提供的服務的運作者,但是他們所執行的這項服務的特質,卻要求了把這項服務給連結到不同的目標團體,而不單單只是為了真正需要服務,並且為之付費的人。至於從謀生的角度,音樂演出是一種音樂家和音樂工業之間的經濟關係。但是以音樂的真實特質而言,這卻是音樂家和他聽眾之間的關係。如此一來,音樂家賣給工業的不只是他的音樂本領,還賣出了他的音樂暗地裏賦予特殊聽眾的關係。如此的結果,允許了音樂家進占一個可以對工業再現他的聽眾的地位。這一關係,反映出了他個人和樂迷的構思、理想和價值,的確是與一般的年輕人共通的。他把自己看為是這一年輕團體的發言人。進入搖滾樂意識形態的關鍵,就藏在這些思考模式之中。搖滾音樂家所採用的藝術和社會概念,總是可以回到這一點。

霍華·洪恩(Howard Horne)和賽門·佛瑞茲,注意到了英國藝校在藝術標準和搖滾樂的發展之中所扮演的角色:「最晚從一九六○年代中期開始,每一位藝術學生都成了潛在的搖滾音樂家。英國搖滾的歷史……已經成為這股潛在力量的實現史:藝術家不只安於音樂和歌曲,他們還開始著手影像/表演/風格等多媒體的組織。」[9]幾乎所有對風格有影響,並且來自這些藝術教育機制的英國搖滾音樂家,都完成了設計課程,或拿到從一九六一年起開始頒發的藝術設計文憑(DipAD)。

約翰‧藍儂在一九五七年到一九五九年之間，曾於利物浦藝術學院註冊；彼得‧湯生則在倫敦的伊林藝術學院就讀，同時還有滾石合唱團成員的朗‧伍德（Ron Wood）、皇后合唱團的弗瑞迪‧莫裘利（Freddie Mercury）；怪癖合唱團（The Kinks）的雷‧戴維斯（Ray Davies）來自倫敦的鴻禧藝術學院；庭鳥合唱團（The Yardbirds）的吉他手傑夫‧貝克（Jeff Beck）以及艾瑞克‧克萊普頓（Eric Clapton），都受教於倫敦的溫布頓藝術學院；大衛‧鮑伊（David Bowie）和亞當‧安特（Adam Ant）甚至還是藝校的研究生，分別來自聖馬丁藝術學校和鴻禧藝術學院。如此一來，英國藝校總是源源不絕地激湧出推進的原動力，鑄成音樂家的藝術概念，他們對世界的觀點和他們音樂的架構。比方說，用英國米字旗所製成的外套，將整個六〇年代的音樂家打扮成會活動的旗幟，很明顯就是採納賈斯培‧強斯（Jasper Johns）從美國流行藝術世界所學得的噴漆旗樣，後來成了當時藝校課程的素材之一。彼得‧湯生一度每晚砸爛他的瑞肯貝克（Rikenbaker）吉他、擴大器和喇叭，在這場壯麗狂亂的破壞背後，隱藏的是再現伊林藝術學校所教導的，澳洲流行樂吉他手葛斯塔夫‧梅茲基（Gustav Metzke）的藝術概念：藝術作為物體的自我毀滅形式。這兒有個他如何搞怪的例子：為了從腐蝕過程之中製造藝術作品，他會在圖畫上傾倒酸性液體，所以可以自「濫製」的向度之中釋放出來，不再被它們外表的扁平面所束縛。在六〇年代的時候，美國的流行藝術特別是英國搖滾音樂家不斷的靈感來源。彼得‧湯生於

一九六七年對《造樂人》雜誌說：「我們使用標準的團體設備來表演流行藝術。」[10]

但有別於精緻藝術如此直接的影響，包括著名流行藝術家所設計的唱片封面，比方像為《花椒軍曹》設計封面的彼得‧布雷克（Peter Blake），或滾石合唱團《黏溼手指》(*Sticky Fingers*) 封面的安迪‧沃荷（Andy Warhol），藝校的經驗在藝術和意識形態上，提供了搖滾音樂家他們自己作為音樂家的意識基礎。這個結果，不同於傳統的流行歌曲，也就是藝術和商業之間的矛盾關係被反映在搖滾音樂中，並且成為發展的動力。後來的搖滾音樂家在藝術學校的早期，便要面對這些問題。這些英國教育系統機制的特殊地位，強迫學生一開始就要捫問自己，仔細考慮以後的工作前途，要他們在藝術主張和謀生之間作出妥協。

英國的藝術學校是由慷慨的獎助金所支持的教育機制，為了維護「精緻藝術」，一種在資本主義的真實世界中已無容身之地的理想。然而，藝術並非任何人皆可享用，它也不能增添社會邊緣人的生存機會。甚至專攻更實際的設計領域，也不能保證一份有前途的工作。業界寧願仰仗行銷策略家的實用主義，也不願為藝校研究生改造世界的熱情騰出空間。事實上，這個狀況反而允許了這些半學院的教育機制提供出卓異的文化自由，提供了一個色彩繽紛的學生波希米亞世界，遠遠地不同於資本家的功利理論。滾石合唱團的凱斯‧理察（Keith Richards）花了幾個學期在他家鄉達福的錫卡藝術學校就讀，

但從未畢業，後來解釋：「我指在英格蘭，如果你夠幸運進入藝校的話。這是唯一他們推你進的地方，如果沒法推到其他處的話。」[11] 加上戴夫·馬許（Dave Marsh）的評論：「結果是，藝術學校傾於吸引許多活潑、缺乏學院派訓練或資質，卻沒耐心去學習一門訣竅的學生。」[12]

藝術學校的氣氛瀰漫了知識份子的派頭，又且遭遇到了不斷的危機威脅。他們作為旁觀者的地位，必然地遠離資本主義社會的系統以及經濟的權力中心，這可以維護藝術家的社會責任意識，但同時也引誘學生接受毫無限制的個人主義。藝術對於社會和政治效果的主張，在這兒，便成了強硬的前衛主義。這個觀點，甚至侵擾了忠於傳統藝術概念和個人化現代主義的教學內容。但仍然有設計的課程，它透過工業設計、服裝設計以及攝影，來檢驗現代大眾傳播的藝術可能性。賽門·佛瑞茲和霍華·洪恩準確地描述了由此而生的藝術意識形態：

> 藝校的意識形態取決在一條固執的教義，藝術是製造不安和運動的。根據這個定義，藝術不可能是資本主義社會和經濟利益的被動工具：它必須在文化生產的中心，贏回它具有重要性、影響性的地位——六〇年代學生（還有搖滾樂）的表達模式，借用了強調自主性和創造性的浪漫哲學，以及二十世紀初期的前衛派宣言……藝校的意識形態把美學的自我愛戀，以及前衛主義者對形式權力的敏銳感觸，投射成為一種風格。在這個意識形態之中，藝術所

關於的是一種由外界往內心轉向的，讓情感著魔的個體性。而在政治關係之中，藝術試圖……矯化無產階級的可信度（和那些就業市場邊緣無所事事的人團結一致）和浪漫派藝術家的布爾喬亞神話。[13]

　　藝術表達不受拘束的個人主義，如何與社會效果相互連結的問題，必然地被迫搬上台面。而創造性就是解決這個問題的關鍵因素，它合法化了波希米亞藝術家世界內的個人主義，把藝術和個人的風格、獨特性以及生活型態結合起來，但是同時，它也可以喚醒一個人的內在潛能，讓他在藝術之中見到人性的解放。表現的具有創造性，也就意味了從內在移除限制人類的藩離，意味了自我的實現和自由。只要它成功地製造出溝通，藝術就會成為這個過程的觸媒。次之，藝校意識形態的第二個重要翼面假定了溝通的理想性，把這樣的理想看成是最快速的人和人之間的連結。再者，溝通理想性的實現關鍵，存在於藝術家的個體性和獨特性之中。表現得越誠實和越敏銳，藝術家面對自我的行為就會越「本真」，和他的聽眾之間的溝通也就會越快速。所以，英國藝校主流的藝術家影像，不過就是十九世紀浪漫派藝術哲學的新版本罷了。如果說這麼多的藝校學生被搖滾樂所吸引（它在這些藝術學校中找到最具理解力的聽眾），是因為搖滾樂提供了他們實現這個藝術家的影像，既能發展出創造性，同時還有可以謀生的機會。另外，由於旋律和聲音的立即性，搖滾樂是如此地接近溝通所渴望的理想，並

且它也可以作爲文化概念的起源。但最重要的，在現代大眾傳播的基礎上，搖滾樂提供了一個統合藝術、音樂、設計、服裝和青年的機會，把這所有的元素，都集合到單一的巨集經驗中。這一經驗的外觀，就是搖滾樂反商業的主張。在一九六五年這樣說的時候，彼得·湯生還算是蠻誠實的：「我們試著在我們的音樂內所作的，是抗議『秀場生意』的濫殤，是要清除難以消化的暢銷曲目大點名。」[14]

英國藝校所賦予搖滾樂的個別化藝術意識，並不一致於奠基在音樂市場需求上的音樂標準化，也就是再把音樂製成大眾產品。搖滾樂必須是誠實的，必須是音樂家特質和個體性的直接表達。或如賽門·佛瑞茲所獨鍾的描述：「搖滾樂影像的原型是一位吉他英雄：搖晃著頭，咬緊牙根，他的情感流露於指尖之間。」[15] 商業被認爲是創造性和溝通的對立面，在它的批判背後，是浪漫派對藝術家自主性的訴求，一個誠實、光明磊落和直率的理想。美國搖滾樂批評家，強·藍道，捉住了它的特徵：「在媒體的限制之中，這些音樂家清楚地表達了態度、風格和情感，反映出他們個人的經驗，以及幫助製造這個經驗的社會情境。」[16] 搖滾音樂家的自我認知，被音樂是他們特殊的個別主體性和情感的直接結果，以及人類內在心靈力量的揭露概念所主宰，他們並且相信解放這些力量，更可以把人類從日常生活限制的扭曲和挫折之中救贖出來。吉米·罕醉克斯表達了這個信念：「我們創作廣大無邊的穹蒼音樂，或是忘卻自我的音樂。」[17]

這個認知和事實關係密切，六〇年代末期，搖滾樂被逐漸地視爲一種聲音的環境，對新的聲音經驗開放門戶——有時候會遠離它的音樂和文化的起源，並且包括了源自非歐裔音樂文化的刺激，以及超越歌曲形式限制的電子和錄音科技實驗。在尋找釋放創造性，以及進入意識和潛意識最底部的可能性之中，所有先前把流行音樂和其他文化場域隔開的音樂疆界，都被一一地克服。替代了拍子的機械特質，音樂現在受制於顫動的符號下，也就是指身體全部的和諧聲音，感受到了意識以及音樂。在這裏頭，聲音被認爲是一種意識的物質化。使用音樂以仔細檢查聲音環境的擴張，被看作是意識的拓展，這源起於看待世界以及在其中行動的新方法。重要的是要從音樂、燈光、肉體和世俗的情感之中，創造出一種藝術和生活能夠被蒸餾成爲單一個體的完全經驗。當時廣爲人所接受的信念：音樂越具有創造性，與聽衆的溝通就越快速，與商業的妥協也就可以越少。

　　這個信念所認可的藝術宣言，對準了開始把「進步」的搖滾樂區別於平凡的「商業」流行音樂的音樂社會效果。搖滾樂本身就成爲一種意識形態的範疇，假定了「商業」和「進步」音樂的分野，完全取決在音樂家的自我認知。事實上，把自己看待爲「進步」的搖滾樂，不會在音樂生產發行的資本主義系統中，比它的「商業」對本少擔負點責任。兩個形容詞都有價值的判斷，而此一判斷，洩露出是人們所使用它的，而不是音樂本身就帶有的。一九六八年，CBS 的哥倫比亞唱片廠牌透過

促銷活動的建構，就善用了這一點，在形容詞「進步」暗示特質的基礎上，喊出了「搖滾革命家」的口號。如理查‧內維（Richard Neville）所報導的：

> 哥倫比亞唱片的「革命家」計畫……由於業務的需求而延長到四月。計畫出奇地成功，迫使廠牌得繼續這活動下去，它已經成為哥倫比亞歷史最為成功的產品，甚至超越了哥倫比亞去年所促銷的「搖滾機器」。「革命家」活動是哥倫比亞搖滾專輯產品的廣告推銷計畫，並且為過去三個月以來哥倫比亞當代的傑出音樂家，作為初試啼聲的發射台。[18]

這些人還包括了珍妮絲‧裘普琳（Janis Joplin）、「山塔那」樂團（Santana）、「血、汗與淚」合唱團（Blood, Sweat & Tears）、芝加哥合唱團、李奧納多‧柯漢（Leonard Cohen）。但廠牌之中最受人矚目的，則是自一九六二年起就隸屬於哥倫比亞旗下的巴布‧狄倫。狄倫也是經由政治脈絡而自我傳達，然後開始宣稱是「進步」的音樂概念最重要的刺激來源。

狄倫繼承了傳奇性的美國歌手和工人詩人伍迪‧賈瑟瑞（Woody Guthrie），開始在一九六一年成為一位民謠歌手。一九六二年，他與種族平等會議（CORE）全職秘書蘇珊‧羅托洛（Susan Rotolo）的聯繫，帶領了他接觸美國民權運動，一個牽涉到在巴士、學校、候車亭和餐廳的種族隔離抗爭，以及不論皮膚的顏色和社會出身，真正落實美國憲法所主張的權利。在

保守的五〇年代以後，這個運動很快地就成了打倒美國資本主義的火熱鎔爐。一九六二年四月，巴布‧狄倫譜出〈隨風而逝〉（Blowin'in the Wind），[19] 一首民權運動的讚美聖歌，使得他轉變成爲政治抗議歌曲的良心歌者。一九六三年八月，他站在一列兩萬人的前頭，馬丁路德‧金恩（Martin Luther King）的身旁，要求以「華府大遊行」的行動來終止種族歧視。狄倫成爲反對美國資本主義的抗議象徵。這一衝突的戰線，跨越了所有的社會團體和階級，但是在世代之間卻特別地明顯。當詹森政府開始在不人性的越戰祭壇上犧牲國家青年之際，世代之間的衝突只有變得更嚴重。巴布‧狄倫，還有瓊‧拜雅（Joan Baez）、菲爾‧歐基思（Phil Ochs）和湯姆‧派頓（Tom Paxton），成爲這一代美國青少年的發言人。狄倫的傳記作家，安東尼‧史卡都托的（Anthony Scaduto）的評論：

> 對狄倫而言，必須為全國以數十萬計的怪胎肩負些責任，試著在現有基礎的社會之外創造新生命……決定不掉入被稱之為文明的圈套。狄倫的影響可以在那些拒絕與體制合作，或是作出直接攻擊的人身上可以感受到……馬庫塞、赫塞、法農、沙特、卡繆、普魯東及其他作家，提供了意識形態。但是狄倫，提供了順水推舟的情感衝動。[20]

狄倫的歌曲聚集了所有加入抗議（teach-ins and sit-ins）的人群，美國大學言論自由運動的行動主義派，以及十數萬參與反越戰的示威份子，而這些歌曲在「新左派」（new left）的多

元光譜內，提供了不同團體之間的連結。他的歌曲從他們培護這份社群感的力量之中，獲取了政治性的效果。以這個觀點看來，能夠比尋覓披頭四、滾石、誰合唱團，以及自一九六四年以來其他英國團體音樂的政治潛能，還要更自然的，就是用風暴席捲美國，並且團結其背後的更多青少年。在這音樂之中，會不會有比空心吉他稀疏的和絃更具有爆炸性的力量呢？心中抱著這份想法，一九六五年狄倫參加了新港民謠節（Newport Folk Festival），民謠音樂社群每年一度的朝聖地，他在傳統樂迷的奚落嘲弄聲中，把吉他接上了擴大器，讓保羅‧巴特費爾德藍調樂團（Paul Butterfield Blues Band）以搖滾樂的旋律為他伴奏。他的擁護者的反應，讓民謠音樂家席奧多‧拜可（Theodore Bikel）在稍後給一本美國民謠運動期刊，《舷側》（Broadside）的信中，用某個簡短的句子直接地表達出他的想法：「你不可以在教堂吹口哨，你也不可以在民謠節慶之中表演搖滾樂。」[21] 但就因為如此，狄倫表現出了一種先前許多民謠音樂家所不敢表現的方式，也把搖滾音樂放在了遵循政治標準而發展的脈絡之中。

　　一直到此刻，搖滾音樂作為一種商業大眾文化的形式，遭遇到了政治左派一致的圍勦。這反對的聲浪在一九六三年就被英國的《工人日報》（Daily Worker）搬上台面。《工人日報》在「披頭熱」的初期，便站在利物浦的觀點來報導披頭四。它的觀點：「披頭四或許是梅西塞（Merseyside）之光，但這太容易讓星探以速食的名譽和金錢的夢想，來剝削求職若渴的年

輕人。」[22] 這個音樂的確在英國工人階級青年真正的日常生活中生根，而不是被職業作曲家所創造的事實，並不能被忽略。但這並不能企圖改變將它看成資本家利益的巧妙遁辭。當查爾斯‧派克（Charles Parker）寫到英國搖滾樂的時候，大概最清楚了：「流行音樂，事實上，現在被統治階級當作社會控制的絕妙形式所愛惜著。」[23]

很長的一段時間，政治左派認為搖滾樂不過是資本主義意識形態蠱惑力量的一種不引起人興趣的表達。他們發現特別令人憤怒的，應該成為大眾社會運動的文化現象，竟然這麼明顯地允許跳舞和音樂的感官享樂，囂張地肆虐了應該投身在階級鬥爭的政治意識。由於巴布‧狄倫戲劇性地投誠到搖滾樂，又且這個音樂影響了這一代自視為抗議歌曲運動行動派發言人的青少年，這一觀點業已改變。如果美國的希望存乎於她的青年，就如同狄倫在他的歌曲〈物換星移〉（The Times They Are A-Changin'）所強調，[24] 一位青年逐漸被激進地政治化；那麼以同樣不作任何區別的方式，繼續把青年對於搖滾樂的熱誠，給看待成資本主義所鼓吹的商業化意識形態的禁錮，也就不是問題了。抗議歌曲帶給了他們音樂力量可以建構共通情感的經驗。透過音樂達到美國青少年的群眾，以及透過在更大型的抗議遊行中作出自我宣告的物質力量，這股力量最後證明了比媒體操縱事實的影響還要更加地強大。所以，搖滾樂不再因為倚附在資本家的媒體，或是歌詞之中天真的政治失語（political speechlessness），而遭到非難。搖滾樂的政治效果應該是在不

同翼面的，它既不容易被掌握，也不易受到控制。於一九六七年創立《滾石》雜誌的詹·韋納（Jann Wenner），「進步」搖滾樂的代言人，表達了這個觀點：「搖滾樂是所有環繞著我們快速演進的變化的能源中心：社會的、政治的、文化的，不論你想要怎樣描述它。對於都從二次大戰生長過來的我們來說，搖滾樂提供了第一個革命性的洞見，它告訴了我們是誰，以及我們處在這個國家的何處。」[25]

搖滾音樂現在看起來就像一顆定時炸彈，在權威的機械中大聲地滴答響著。它被視為是驅使社會的變遷馬達快速運轉的電力源頭，為社會夢想的電瓶作能源補充。搖滾樂團為了堅保立場，為了反對傳統流行歌曲規範所持的美學激進主義，現在被認為是一種抗議的符號。一九六八年，羅伯·山姆·安森（Robert Sam Ansons）於《時代》（Time）雜誌所寫的一篇短文中談到搖滾樂：「不只是流行樂的一種特殊形式，更是……一長段的抗議交響曲……新價值的文告……革命的讚美聖詩。」[26]

搖滾樂音樂外貌的抗議特質，安緩了它在歌詞之中採取明確政治立場的必要性。這音樂的力量，是作用在感官的效果上。約翰·辛克萊（John Sinclair），爵士樂評家，曾是「進步」搖滾樂首腦人物的新聞發言人，以及底特律搖滾樂團 MC5 的經理，用以下的文字描述了這一切：

> 搖滾樂是世界上最具革命性的力量，它能夠憤慨地帶領人類重回到情感，並且讓人們覺得痛快，而這正是革命

的組成元素。在這星球上，我們必須走到一個大家隨時都可以覺得痛快的地步。不達目標，絕不停息。搖滾樂就是這場文化革命中的武器。[27]

　　如此的地位，雖然給了搖滾樂一種由抗議、革命和改善世界的進步宣稱所組成的政治氣氛，但是它隱藏了美國民權運動，以及特別是越戰所醞釀的衝突潛能。值得注意的，尤其是學生，發現到自己面對了一個煽動他們加入政治激進主義的田地。他們在大學內所學得的社會影像，強烈地和越戰殘酷的現實相互衝擊，就像每個晚上在數百萬台電視螢光幕所看到的，於是，對資本主義激烈的批判也就開始發展。驚惶失措的情緒引導著學生行動，並且鼓勵他們把自己看待為一股社會力量，同時呼喚他們去改造社會，以及扛起這個地位的責任。在他們的革命模型裏，革命的階級意識暫時被由搖滾樂那兒借用的世代意識所取代。不會有比這些搖滾樂所反映的宣言更清楚了，以下是一九六七年一群舊金山的學生歡迎滾石合唱團首次美國巡迴演唱的聲明。

　　　歡迎，並且向滾石致敬，我們共同對抗執掌大權的狂人的戰役同志們。世界的革命青年聆聽到你們的音樂，被激勵到更加危險的行動中。我們在亞洲以及南美洲堵擊帝國主義者的侵略活動，在各地的搖滾演唱會中暴動……他們管我們叫輟學生、違法者、逃兵者、龐克族、毒蟲和腦袋裝屎的渾球。在越南他們對著我們丟炸彈，在美國他

們試著撩起我們同志之間的戰爭，但是這群王八蛋聽到我們在小小的收音機上放奏你們的歌曲時，他們就知道逃不過無政府革命的鮮血和砲火了。

我們會在搖滾樂的遊行隊伍演奏你們的音樂，當我們粉碎監獄和釋放禁囚時，當我們炸裂學校和解救學生時，當我們擊垮堡壘和武裝窮人時……用我們的戰火灰燼創造新的社會。

同志們，當這兒從暴虐的壓制救贖過後，你們將會回到這個國家，在由工人營運的工廠裏，在空曠的市政大廳中，在警察局的碎石瓦礫旁，在吊死的牧師屍體下，在百萬無政府分子飄動的百萬紅旗下，演奏著你們華麗輝煌的音樂……滾石合唱團——加利福尼亞的青年傾聽到你們的訊息！革命萬歲！[28]

搖滾音樂現在被放置在一個不再是只用音樂角度自我定義的脈絡中，它還得加上政治的角度，無論這個表達的方式是多麼地虛構妄想。對於音樂家和樂迷而言，搖滾樂已經被它的直率感情以及其中的真摯和誠實，與商業「明星」的「塑膠流行樂」（plastic pop）分化出來。它現在被認為是一種世代意識的載具和表達，讓學生的政治激進主義可以被動員。倚靠著這個歷史背景，搖滾樂的經驗應該是一種共通而密切的經驗，將青少年從家庭和學校、工作或大學內的疏離感中給拔出來，並且把他們本身的挫折反映到他們身上，作為他們整個世代的挫

折。在鼓鼓作響的旋律以及擴大化的聲音下，他們被燒焊到一個準備要炸毀社會的社會力量。或者用葛瑞爾‧馬庫色的話來說：

> 我們透過 Top 40 排行榜大眾化而且分層次的集體品味之中，殺出一條血路，只為了尋找一些可以稱作我們自己的東西。但是當我們找到它以後，並擠到收音機旁再次地聆聽時，卻發現這並不只是我們的，因為它連結到了數以千計和我們一同分享的人們。作為一支單曲，這也許不代表著什麼；作為文化，作為一種生活方式，你就是無法抵擋。[29]

當然，搖滾樂呈現出了一個讓青少年感覺到他們自己是一整個群體的經驗界域，即使說所有的社會差異，不過就是一種如同連結到政治希望的幻象。但雖然如此，還是開始出現了一個社群的元素，在音樂家意識之中扮演著具有決定性的角色。它把音樂安置在共同經驗的假設條件下，並且提供了它政治性的宣言。而一旦缺少了這些，搖滾音樂，比方像之前的美國搖滾樂，很快地就會變成暢銷曲大賣場的現成產品。但最重要的，這共同的經驗以及政治性的宣言包含了一個概念的關鍵條件，也就是把音樂家的藝術抱負，放置在一個不排除商業成就，但同時也不會用最高貴的觀點來衡量藝術價值的脈絡之中。

「進步的」搖滾音樂的概念，掩蔽了把商業成就和音樂家

的藝術需求給化約到某個公因數的問題。搖滾音樂家感受到了溝通和創造性的理想，以及音樂對他們而言基本上是個人特質的實現，而不是純商業考量的個案，但這並不表示他們和廣大的聽眾斷絕關係，或者是質疑大眾化的成就。雖然他們抱有反商業的意圖，可是對他們而言，群眾的效果仍然還是藝術成就的基礎和標準。曼弗瑞德·曼（Manfred Mann）就曾經非常清楚地說到：「流行音樂大概是唯一一種完全倚賴它對一般群眾的成就而定的藝術形式。越多人買唱片，它也就越成功，這種成功不光是商業的，也是藝術的。」[30]

但是如果一段和廣大聽眾的關係，不受到粗糙的市場標準所認可時，這個標準便需要在藝術需求以及商業成就之間搖搖擺擺。這股需要，是被音樂所傳達的共同經驗理論所實現的，一個在六〇年代晚期發展，並且和搖滾樂有政治關聯的理論。所以，商業的成就不再意味對音樂市場百依百順，反而是讓搖滾社群緊緊地結合在一起的藝術實踐。不可否認地，這是種意識形態的衡量，包含了一種原地打轉的論點以反擊所有對它的批判。搖滾樂現在被認為是一個社群的表達，第一次當它變得商業地成功時而冒了出來。那種只依循音樂家個人概念，拒絕作任何商業妥協，然後成為「本真」的搖滾音樂原型，只要它能夠記錄商業成就，就可以成為所有青少年共同經驗的一面鏡子。藉由音樂家的個體性和他個人特質的創意實現所支持的音樂類型，再現社群的弔詭在搖滾樂意識形態基礎的音樂家和樂迷共同利益之中，改變了無可撼動的信念。

所以，搖滾樂現在在一個已開發的、爭議性不斷的，建構於創造性、溝通以及社群感概念上的反映脈絡中找到定位，至於對音樂家來說，這股社群感，也就成為了定義他們本身的活動、他們社會角色以及和他們聽眾之間關係的架構。在六〇年代的政治高潮之中，這自然地最先對準在他們政治上的自我認知。就是這決定了他們音樂宣稱的社會效果，並且給了他們的藝術架構一條和真實生活的具體連結。

　　這個宣稱的外觀，以及它如何政治化地打造披頭四，明明白白地寫在他們的歌曲〈革命〉之中，[31] 同時也為這個話題引來了複雜的辯論。歌曲背後的聲明，表現了明顯對學生政治行動主義的厭拒。它背後的世界觀，是把社會投射在個人的情境內，並且於個人以及他的缺陷之中，見識到所有問題的起源。只要人類不改變，所有針對社會的改變都是沒有意義的。對於人類真正重要的，是去革命他的意識，然後根據這首歌曲中極度曖昧的信條，「一切都將會完好」（it'll all be alright）。歌詞的觀點，既漠不關心音樂的角色作為社會變化的政治工具，也不在乎是否是藝術家的自主性。對搖滾音樂而言，這個結果就是它必須表達出資本主義中日復一日的生活挫折以及異化感受，為了以一種有創造性的生活來作為它的對比。搖滾音樂的感官力量，將會是打破積滿灰塵的真實生活的力量。就如約翰・藍儂所解釋的：「想法不是為了慰藉人群，不是為了使得他們感到更愉快，而是……不斷地把他們推擠到曾經歷過的墮落和羞辱前，獲得他們稱之為謀生的薄薪。」[32] 當然這又讓人

想像到，是人類本身的價值認知，允許了他們成爲體制的囚犯，而這個體制，是一個讓疏離感和挫折感勒死他們生活的體制。平克佛洛依德的主唱，羅傑・華特斯（Roger Waters）清楚地表達出了這個概念：

> 許多人被洗劫了所有的生活，因為他們已經陷在體制裏面。他們習慣於製造國民車。人們因為工作而領薪水，購買電視以及冰箱，還相信這可以補償他們浪費整個生命在裝組汽車上頭。他們每五十二個禮拜中的四十八個禮拜，都逃不出這個常規。[33]

想要將人們從這陷阱中解放出來，首先需要他們意識、經驗場域以及他們敏感度的擴張，需要他們在生活中添加新的向度，因爲這是唯一可以炸毀這些缺陷體制的辦法。不是社會，不是「體制」，強迫人們形成它的需求去支持它，而是人們創造出一個適合他們需求的世界。這不過是從個人的觀點，來看待世界的個人主義的邏輯必然性。所以，每個政治行動都會以體制的天生面貌出現，反應那些也許的確被放在新脈絡，但絕不可能被解出的問題。如滾石合唱團的米克・傑格（Mick Jagger）解釋的：「我並不是對所有事物都叛逆。我是不想屬於這個體制，但這和反叛無關。」[34]你很難去反駁這個說法。爲了從電子工業巨人和媒體集團的咒語中解放人的意識，以拒絕電視機和冰箱的方式來作爲逃離資本主義的詭計，的確和反叛無關，更別說是革命了。

這兒有一個披頭四的〈革命〉直接和左派對話的提示答案。它來自約翰·霍藍（John Hoyland），英國學生運動的代言人，在馬克思主義報紙《黑侏儒》（*Black Dwarf*）中，發表一封給約翰·藍儂的公開信。信中寫道：

> 我們所奮起抵抗的不是淫猥的人，不是精神病患，不是形而上的營養不良。我們所面對的，是一個壓抑、邪惡、獨裁的體制。一個不人性又不道德的體制……它必須被無情地摧毀。這不是殘酷或者瘋狂。這是大愛最深情的形式……不抗衡苦難、暴戾、貶抑的愛，是愚昧而且不合時宜的。[35]

藍儂以一封「非常開放的信件」作為回應，三個月後發表在《黑侏儒》上，並且表現出對他作為〈革命〉原作者的人身攻擊的厭惡，他再次地澄清他的立場。他寫給霍藍：

> 我不在乎你是什麼，左派、右派、中間派，或是任何天殺的俱樂部會員。我不是那布爾喬亞……我並不是只會站起來反對體制的人，但你是。讓我來告訴你這個世界發生了什麼事：人們，你想要摧毀他們？直到你們／我們都換了個頭顱再說，這是不可能的。告訴我一個成功的革命。誰管共產主義、基督教義、資本主義、佛陀教法。除了臭死人頭，什麼都沒有。[36]

一九六八年八月底，當〈革命〉以單曲形式發表之際所引

來的憤怒風暴，事實上已經說服了藍儂在歌詞中作出重大的改變。在爲雙專輯《披頭四》（*The Beatles*）錄製時，歌曲就已經改好了。由於消失的封面，這張專輯也被稱爲《白色專輯》（*White Album*）。這兒他在原來的「你難道不知道我不加入」（Don't you know that you can count me out）裏加了一個字，所以這一行變成「你難道不知道我可／不加入」（Don't you know that you can count me out/in）。這個改動眞是相當地投機，他留給聽者去選擇喜歡的版本。然而，當正式版印行時，這個添加物再一次地於歌詞中又消失了。藍儂在某次面訪中談到這個字：「我把兩個都放上去，因爲我不確定。」[38]

但相當不同地，藍儂在辯論中對這首歌曲所持的立場，甚至比文字本身還更清楚地反映出了個人的世界觀，也就是一個搖滾音樂家看待世界的角度。這一立場學習適應眞實世界的方法，是透過個別藝術家意識的稜鏡，讓他把世界的問題給看成爲是個人問題的結果。仔細地看，這個觀點眞是天眞地令人害怕。在約翰・藍儂和小野洋子（Yoko Ono）的一場充滿戲劇性的和平示威當中，他們的「臥床抗議」（bed-ins）——在床上爲愛及和平示威，吸引了廣大的矚目——，他們受到面訪者煽情地詢問，是否他們認爲能夠以音樂和愛阻擋希特勒和法西斯主義。一九六九年五月，同樣在蒙特婁的伊利莎白女王旅館，也有場「臥床抗議」，正當藍儂的〈給和平一個機會〉（Give Peace a Chance）[39]於旅館的房間內錄製，有朋友和記者聚集在床旁。小野洋子給了以下的答案：「如果我是個希特勒時期的

猶太女孩，我會接近他，成爲他的女朋友。經過十天床上的廝戰後，他會轉變到我的思考方式。這個世界需要溝通，而作愛就是溝通的最好方法。」[40] 這爲它自己說明了一切。但它解釋了音樂的社會可能性被過度高估，而這份社會可能性，支持著何種音樂應該被表演的概念，以及搖滾樂的發展。溝通，相當帶有魔力的神話，被認爲使得人們開敞內心，解放他們，並且回歸到他們本身的創造性，而這也被認爲是通往社會眞正改變的道路。搖滾樂經驗的共同特質，以及這個音樂的直接感官性，使得它成爲達到夢想最合適的手段。

　　滾石合唱團也以他們的〈街頭鬥士〉（Street Fighting Man）扯進了這場衝突，他們把歌詞送到《黑侏儒》作爲參與討論。事實上，他們並沒有比披頭四少質疑示威以及街戰的行動主義。他們以搖滾音樂的位置來顚覆這行動主義，宣稱「在搖滾樂團裏唱歌」是另翼的選擇。[41] 這姿態稍微有些不同，因爲〈街頭鬥士〉並沒有提倡披頭四〈革命〉的總體要求，他們只認定時機尚未成熟，還不足以用街頭暴動改變世界。但結果是一樣的──搖滾樂是革命的眞正工具。但如此的觀點並非沒有受到質疑。強・藍道同時評論：「滾石們或許不確定他們的腦子在哪，但他們的心是在街頭上的。」[42] 配合上藍道辯論中所談到這首歌的「力量、直率不拘和複奏」，滾石們的音樂有著它自己的語言。[43] 只要滾石們保持對這諾言的眞誠，不管發生什麼事，那些政治左派的行動主義所希望的搖滾樂就會提供出革命力量。在這一點，滾石們甚至符合他們歌曲的批判。

但在這例子裏更具情報價值的，是這首歌如何被寫出的故事，由凱斯‧理察的個人助理，湯尼‧桑契士（Tony Sanchez）所描述，具有相當的可信度。他說：

> 當數萬名憤怒的青年闖進葛羅斯凡那廣場（Grosvenor Square）時，他（米克‧傑格）捉住參與革命的機會，在雄偉摩登的美國大使館前，示威著他們對美帝主義和越戰的憎恨。一開始他並沒有受到注意，然後他和一旁的年輕男子環結著手臂，另一旁是個年輕女性。當暴徒試著擊潰警察的防線，衝入大使館時，他感覺到自己成為真正所貢獻的一份子。但當他被認出來的時候，歌迷強要著簽名；報社記者爭相訪問他，在他臉龐前閃爍著鎂光燈。他逃走了，痛苦地理解到他的名聲和財富將他排除在革命之外……他將這個認知傾洩到新歌曲中，〈街頭鬥士〉。[44]

沒有什麼比這個故事在搖滾樂的意識形態中造成更深的矛盾了。「搖滾藝術家」古怪偏離的個人主義，透過他為青少年共同經驗表達的自我辯解，事實上已經遠離了他們宣稱所要表達和改變的社會現實。如果搖滾音樂家是成功的，但因為財富讓他們進占了資本社會階層的上緣，便會使得他們產生一種除了他們意識以外，沒辦法再辨認出其他界限的觀點。披頭四的保羅‧麥卡尼，曾缺乏警戒心地坦白告訴面訪者：「為什麼我們不能變成共產主義者？我們可是世界上第一號的資本家啊！」[45]

音樂家為判斷他們的音樂所發展的價值標準和衡量——溝通、創造性以及透過音樂的共同經驗——，都發自於極端的個人主義，藉著他們所希望的意識形態措辭，以避免資本家音樂事業的限制。只要音樂家在對抗工業的商業壓力中，成功地維護了權益的伸張，或者是以某些個人的特質侵蝕了資本主義的邏輯，並且顛覆了資本家利益所操縱的文化生產線的話，他們就感覺達到了自我實現的元素。如舞蹈組織（Danse Society）的史提夫‧羅林斯（Steve Rawlings）在《新音樂快報》（*New Musical Express*）中所說的：「樂團可以確實地搞作他們所想要的，並且吸引廣大聽眾的事實，比起在你家後院進行小型革命的破壞活動，是更要來得顛覆的。如果你能夠匍匐地爬進那巨大、狗屁的生意，並且用你的語言賣個一百萬張，那才是重要的。」[46]

　　對於音樂家而言，搖滾樂是個人特質的自由以及創意的發展範疇，這也是他們音樂意圖的定義，是獨立於表演風格和意念的。他們在搖滾樂的聲音之中，埋葬深沉的個人目的，而這也被認為是改變這個音樂成為一種集體和共同的經驗，並且讓它表達每位聽者的個人經驗。自多事之秋的六○年代起，搖滾樂就採納了應該成為表達的個人形式前提，以及集體經驗假設的意識形態。這個矛盾在搖滾樂的形成中，不會比它真正作用的文化使用脈絡中更不重要。又且，這個矛盾當搖滾樂的毛線團抽絲成為不同的風格時，在六○年代末期就堤防潰決，不論是「創世紀」合唱團（Genesis）、優雅巨人（Gentle Giant）、

「是」合唱團（Yes）的藝術搖滾，開始在集體性的需求之上加入「搖滾藝術家」的自治力量，或是「齊柏林飛船」、尤瑞‧希普、「黑色安息日」樂團的硬式搖滾，犧牲個人化的創造性理想，成為牢不可破的共同經驗。但這個音樂始終被看成他們作為音樂家，最誠實、最直接以及最真摯的個體性表達，被認為擁有一股解放的力量來聚集人群和使得他們自由——最後是個美麗，但終究遙遠的幻夢。

一九七○年剛開始的時候，艾德‧林巴克（Ed Leimbacher）於《堡壘》（Ramparts）中，新左派的美國雜誌，提綱挈領地摘錄六○年代搖滾樂的發展。甚至在今日，他的文字還仍然沒有喪失任何的話題性：

> 我們都知道，搖滾與儀式（Rock'n'Ritual）：生於純真的五○年代，在哈比‧卻克（Chubby Checker）的陰影下蒙受痛楚，被澎湃巨浪所折磨，死於費城，讓民謠歌手下葬掩埋，再於六○年代的第三年中甦醒復活，並且昇華到流行樂的天堂，跨坐在世代衝突的左手邊，審判著政客和超過三十歲的人。真實世界是這樣的，在這之後的一九七○年，搖滾樂一如往常地混亂和迷惘。即使如此，音樂仍然能夠把自己打扮地十分像樣。至今它是搖滾樂所附屬的「革命精神」——由自我妄想和渴望思考所組成的精神分裂噩夢——，有著最多的問題……只要靠近端詳建制化的機構。你會發現到這由橡皮製成——它可以適應或拉或

撐，伸曲自如，吞嚥了所有的瘋狂極端和偏差……；而一旦它稍微有點行動，生氣的年青人便會冷靜下來，為革命耍些不花錢的嘴皮子，音樂的一場革命，憤怒和特徵化地空無一物。[47]

「我們就是只為錢」：

搖滾樂的生意

《我們就是只為錢》（We're Only in It for the Money），[1] 一張由法蘭克・澤帕及發明之母（Frank Zappa and Mothers of Invention）在一九六八年所發行的唱片，用來挖苦披頭四雄心勃勃的概念專輯《花椒軍曹寂寞芳心俱樂部》。這張唱片抱著壞心眼而又挑釁的態度，以純商業的搖滾樂現實狀況，來反襯披頭四作品的藝術宣稱。雖然把「進步」的搖滾樂的美學和政治意圖，只形容成商業動機的一張狡猾面紗，這個說法並不公平，但是最後仍然不能夠否認，甚至對披頭四而言，金錢畢竟還是主要的考量。在資本主義的總體關係，以及沿著壟斷界線所結構的工業制約底下，不論音樂家承認與否，金錢和商品之間的關係，是使得搖滾音樂的生產和發行成為可能的基礎。事實上，真是十分諷刺，搖滾樂的意識形態應該是等同於反資本主義，即使這不過是一種錯覺。比任何其他都更嚴重地，既然

這個音樂沒辦法從資本主義的基本機制中抽腿，所以它本身就變成一個沿著資本家界線所組織的工業。每一個成功的搖滾樂團，因為他們本身在音樂工業裏的商業活動，都已經再現了一個相當龐大的資本家企業。比方說，只要回想到披頭四的蘋果組織（Apple organisation）。整個情勢被數家跨國的媒體公司控制的結構所支持，並且壟斷到了一種任何其他領域皆難以望其項背的程度。當麥可‧林登寫到這兒時，算是相當地正確：「從一開始，搖滾樂在它的本質上就是商業的……它從來不是一種恰好可以賺錢的藝術形式，也不是一種偶爾會變成藝術的商業計畫。它的藝術是和它的買賣同義的。」[2] 但如果因為這點，就結論出搖滾樂只是受到單一動機的驅使，只是為了快速地和容易地獲取名譽和財富，那就誤解它真正的矛盾特質了。更可能的結論是，它從一開始就揭穿那班否認大眾擁有決定自我生活能力，只想在音樂的廣大成就中見到支配的人假道學的幸災樂禍。賽門‧佛瑞茲曾相當偏頗地評論：「青少年知道，他們也總是知道，他們現在正受到剝削：只是令人驚訝的，所有的這些商業努力，竟然是只為了他們而製！」[3]

當然，假使不能夠同時揪出搖滾樂生產發行的商業脈絡並非超然的事實，未免太過於天真。不剖析它的本質，搖滾樂的生意是無法持續下去的。更可能的會是，搖滾樂的生意把搖滾音樂放在一種意識形態的環境之中，再貼上和音樂家與樂迷沒有關係的價值模式，讓它成為一種枝微末節的帝國主義權力結構的複製元素。不過，搖滾樂天生的意識形態卻顯然地與此矛

盾，因為它所基礎的個人主義，恰好連結到資本的經濟和意識形態的利益。不管這是其背後的需求對現有條件的推托之詞，亦或是把它看成最佳的可能社會結構，兩者之間已不再有任何的差別。音樂家的個人主義越醒目，資本家的秩序作為個人自我實現基礎的說法，就越具有信服力，把購買唱片當成消費者同樣個人主義表達的動機，也就越正當。而且這一過程啓動了金錢的循環系統，使得那些掌握權力的人更加地強勢。這整個過程越潛意識地發揮效用，它就會變得越來越有效果。然後資本主義下的權力機制，就會變成一種有共識的束縛力量，它豁免了每一份意識形態的利益猜疑，或者為特殊目的服務的詭計。

　　以這個觀點看來，搖滾樂的生意僱用了操縱家、行銷策略家以及理論家的說法，完全就不是真相。就是在這個脈絡裏，一種總是在資本利益之中作用的資本主義整體關係的基礎下，同時是經濟地也是意識形態地，搖滾樂找到了它本身。它們以一種只能依照這個命令動作的方式被結構起來。所以他們不需要有進一步的干涉行為，就可以勒死它們的穩定性效果。這一切都藏在音樂界的邏輯當中，而且看起來好像就成為了事物的本質。所以也不用太感到驚訝，音樂工業的有力人士非但把自己視為是文化和意識形態的獨裁者，他們也感受到了商業的壓力。傑利‧韋克斯勒（Jerry Wexler），華納唱片（Warner Brothers Records）的副總裁，媒體巨人華納傳訊（Warner Communications）的砥柱之一，曾經以類似的文句，在六〇年

代末期美國唱片工業協會（Recording Industry Association of America）的某個會議中，表達了他自己的意見：

> 我們這一群主管真是讓人覺得噁心，需要假裝我們正在創造一些可貴藝術的東西，或者說，他們並沒有意識到這是虛偽……既然我們都是資本家企業，我們就得掌握最小的公分母形式……問題出在於我們必須迎合大眾腐臭的、幼稚的、發春的品味……為了最大化成功的可能性，每一家公司都必須要盡其所能地填滿半調子起伏不定的需求，我們就像在賣輪軸蓋似的。[4]

根據這個說法，看起來音樂工業所製造的產品，只不過是為了回應消費者需求的壓力。但事實上，脈絡正好反轉了過來。工業並沒有給人們所想要的，而是它想要的。這古怪的顛倒，是由於金錢的曖昧特質所引起的。

而事實上，問題變成了商品製造中的金錢投資，再以販賣它的方式來增加投資的價值，一種最後在金錢之中可以見到的比例性利潤的增加。而這遠比營業總數還更具有影響力。的確，在運用法蘭克・澤帕的公式之後，資本的代理人真的就是只為錢。而且為了照著這個邏輯走，他們只學會認同金錢，其餘什麼也不是。所以他們和被他們的金錢所影響的事物之間的關係，是完全地不重要，甚至他們根本就漠不關心。迪克・克拉克（Dick Clark），因為主持電視節目「美國露天秀」（American Bandstand），而成為美國音樂生意中最具有分量的人物，

曾經說了這句語：「我不製造文化，我只販賣文化。」[5]

　　這真是既偏頗又不正確。把金錢邏輯和其他的準則混雜在一起，想要不只創造利潤，又要加上「文化」，再也沒有比這更糟糕的事了。這會掠取資本的力量，洗劫它的彈性，以及削弱它吸納所有事物為它的利益所用的能力。但這也正是文化生產發生在資本主義下的形式。金錢是一種抽象的價值衡量——它所再現的財產分配，它所流通的環境，造成它所增加的機制，以及因為使用它之後所造成的產品特質，都不是明顯的。雖然如此，但它總是在它同時也複製的具體限制中發揮作用。把金錢當作一種價值衡量的觀點看來，不論它所再現的是唱片或者輪軸蓋，是藝術上「高雅」或「廢物」的音樂，是「進步」或「保守」的內容，它都是非物質性的。但作為資本和特定社會財富關係的代表，以及連結到它們的階級利益時，它的運作便加入了一種具有宣傳味道的意圖，讓接觸到它的所有事物都會被經濟和意識形態的資本利益所吸納，進而為之服務。任何想顛覆的種種，在一開始就會被「沒有商業潛能」的概念排除在外。大衛・畢察斯基相當正確地寫道：「音樂生意是一個意識形態的娼妓。它只會為最大化的利潤獻身，而它不可能只因為純粹的哲學差異，就宰掉一隻會生金唱片的母雞。但是一個運作流暢的系統，剛好比非系統可以產生更多的金唱片，因為它可以用最少的資源換取到最多的產品。」[6]

　　但如此一個「運作流暢的系統」包括了想法、規範、價值和概念，甚至當這些都還尚未有意識地被創造出來之時。建構

在資本家財富關係基礎上的整個脈絡，確保了沒有東西能夠危害到資本家的利益。雖然音樂工業看起來只對金錢有興趣，但是當它嚴格地執行金錢的邏輯時，它還是會在搖滾音樂的身旁，產生出一個文化的和意識形態的脈絡，並且用更陰險以及更系統化的意義來粉飾它，而不是直接地使出影響。它的效果透過設置在行為四周的結構，而不需要透過意識，以一種功能性的方式運作。這就是統治階級的意識形態如何成為宰制勢力的方式，一如我們所見，音樂家及樂迷們只好認份地聽命，苦無他法。

爲了更深入地考察這一宰制的意識形態，我們最起碼必須以一般的立場，來看待是「音樂工業」的噬人怪物。總體來看，這是一張唱片公司、錄音室、代理商、大眾媒體——廣播、電視、電影和新聞業——、各地的促銷商、出版社、連鎖唱片行以及專門商家的網路，一張糾結難解的錯綜網路。然而，在這張網路的中心，卻不超過五家國際化的媒體組織——以美國爲基地的哥倫比亞廣播系統（Columbia Broadcasting System, CBS）、美國收音機公司（Radio Corporation of America, RCA）以及華納傳訊，還有英國的科藝百代（Electrical & Musical Industries, EMI）和荷蘭—西德所合資的公司寶麗金（PolyGram）。一九七七年，這五家公司於唱片和卡帶項目上，總共控制了資本主義大概百分之七十的營業總額，估計約爲八十到九十億元。[7] 在這個總數上，它們在數不清的國家的市場占有率，已經遠遠地超過了百分之七十：也同

樣使用一九七七年的數字，在丹麥是百分之九十七，在加拿大是百分之九十四，[8] 以及百分之九十五的英國。[9] 這使得音樂工業之內的財富關係相當地一清二楚。打個比方說，雖然在英國有超過二百家的唱片公司，但因爲它們市場的瓜分，仍然還是這五家的媒體組織控制了音樂生意。洛杉磯的女性四重唱手鐲合唱團（The Bangles）的蘇珊娜·霍芙（Susanna Hoff），從音樂家的觀點，來解釋這個現象：「錄音工業不是設來讓藝術家賺錢的，它是設給公司賺的，接下來是代理商賺錢，以及促銷商賺錢，然後或許樂團可以分到一點點的甜頭。」[10] 工業在這一點對它自身的看法，可以從它的廣告中演繹出來。EMI，世界上最老牌的唱片公司之一，可以回溯到一八九八年之際的歷史，形容它本身是一個：「透過三十三個海外國家的子公司，在各大洲運作的一家公司。使用了數百位的促銷員工以及超過千人的業務專員，它有同時在質和量上刺激需求，並且當銷售加速的時候，滿足所有需求的能力。」[11]

在一九七〇年，EMI 就僱用了四萬一千九百位員工。[12] 雖然擁有數不完的廠牌，以及一整個簽有契約的中小型公司的銷售網路，EMI 作爲世界上最大的唱片公司，但一九七九年營業總額的十七兆四百二十億，卻只有百分之五十可以直接地歸類到唱片和卡帶的銷售。[13]EMI 帝國，配合上音樂的利潤，逐和商業電視以及電影工業扯上關係，它在一九六九年接管了聯合英國電影公司（Associated British Picture Corporation）與泰晤士電視台（Thames Television）。EMI 擁有電影院、劇場、舞

廳、俱樂部、迪斯可夜總會、代理商和演出促銷商，經營英國最大的樂器和附件的貿易組織，並且擁有 HMV 連鎖的唱片行，包括倫敦牛津街上世界最大的唱片行——一家專門賣唱片、卡帶和 CD 的多樓層的商家。EMI 也製造或販賣類比式和數位式電腦、電視傳訊技術、錄音室技術、擴大機系統、盤帶機、放音機、卡式錄音機、電視機、許多用途的微電子元件、所有大小及包裝的乾電池、醫療設備、雷達系統、電子和雷射導引的飛彈系統。除此之外，EMI 占有若干音樂出版總收入百分之二十的出版商。[14]雖然文字化的音樂在今日的搖滾音樂中，幾乎扮演不了什麼角色，但是一首歌曲著作權的剝削，卻代表了不需要任何的生產費用便可以獲得實際的利潤，特別是當歌曲總是比唱片長壽的定律時。所以即使市場上容納不下更多的唱片，他們也仍然可以從著作權中獲得報酬。因此，所有的大唱片公司都另外使用了其他形形色色的奇怪名稱，向外界隱埋他們的擁有權，讓自己附屬在那些管理旗下音樂家的著作權的出版部門裏。對於一位作者而言，把著作權的保護轉移給出版商，自然地會帶來某種程度上的收入，這是唯一一種在音樂生意叢林裏保障自我權利的可能辦法。

整件事情背後，是一張難知其究竟的人物和利益的交織網路。戴夫・哈克（Dave Harker），曾經試著拿 EMI 的董事伯納・德楓（Bernard Delfont）作爲抽絲剝繭的例子：

「皇家綜藝秀」（The Royal Variety Show）在聯合電視

（Associated Television, ATV）所擁有的戲院內舉行，由陸·葛雷（Lew Grade）所經營的電視台──剛好是德楓的兄弟。節目的收入都捐作慈善活動之用──是德楓所管理的。德楓也是世界上最大唱片製造商，EMI 的董事。最近不久，EMI 兼併了英格蘭兩大電影發行網路的其中之一，聯合英國電影公司而德楓也在其內擔任董事。伯納·德楓也是EMI 所擁有的葛雷組織（Grade Organization）的代理主席以及聯合經營董事。所以，德楓先生擁有他自己──兩次。那麼，如果你閱讀電視週刊、買派依唱片、石拱唱片、皇室唱片、哥倫比亞唱片、派樂楓唱片、帕詩唱片、HMV、享樂音樂唱片或奧迪昂唱片。如果你看聯合電視或泰晤士電視、去城鎮之聲戲院、倫敦守護塔戲院、維多利亞廣場戲院、競技場戲院、女王戲院、全球戲院、詩韻戲院、阿波羅戲院或威爾斯王子戲院。如果你進入ABC 二百七十家的電影院之一，或是國賓內的十條保齡球道，伯納·德楓在你所正作的事情中，就會有一份利潤。[15]

葛雷爵士接掌聯合電視（ATV）董事會主席之後（葛雷的聯合傳訊公司（Associated Communications Corporation, ACC）被 EMI 所併購，雖然說擁有泰晤士電視的 EMI，是 ATV 在商業電視市場中最重要的競爭對手）買下了音樂出版商北方之歌（Northern Songs）。北方之歌擁有披頭四歌曲的版權，但放在 EMI 的派樂音廠牌底下發行。這個神話真是難以突破。想進入

英國的音樂，無論是何種形式，甚至只是在錄音機裏換顆電池，想不讓EMI賺到利益都是不可能的。雖然如此，龐然大物的 EMI 帝國，卻在一九七九年被更大的公司一口吞下，松恩電子工業（Thorn Electrical Industries），一家電子企業。

自從六〇年代中期開始，這製造出一種具有特色的合併類型，逐漸地把所有五家的跨國媒體巨人給連結到電子工業，然後是位處帝國主義政經中心的軍火複合工業。甚至在一九七〇年，滾石合唱團的凱斯・理察，在某次訪談中，描述他們唱片公司笛卡（Decca）和軍方之間的血緣關係，同時笛卡也是寶麗金的旗下企業：

> 不過短短的數年時光，我們就發現到我們為笛卡所作的麵包，都變成了美國空軍轟炸機的小黑盒子，被他們拿去轟炸北越。他們硬搶走我們為他們生產的食糧，然後再放到他們生意的雷達區裏。當我們發現這件事時，真是傷透了我們的心。[16]

在這方面，發生於七〇年代之間複雜的音樂以及電子工業的合併，不過只是大型唱片公司活動的邏輯必然性。事實上，把唱片的生產和軍事科技的發展同時安排到一個屋簷下，剛開始看起來似乎有一點奇怪。它們之間的鍵結是通訊科技。這股科技不只在各自的領域之中占了關鍵性的地位，也極度地資本密集，它還因爲武器競賽的驅使，讓一直不停的新發展造成了士氣的高度損失。而後來，爲了控制一些比方說是音樂的「軟

體」，在娛樂電子業中使用這股科技是相當自然的。彼得‧威廉斯（Peter Williams），一個非常成功地為克利夫‧理察（Cliff Richard）、瓊‧安崔汀（Joan Armstrading）、「哈利斯」合唱團（The Hollies）和李奧‧賽爾（Leo Sayer）工作的澳洲籍製作人，提出這樣的觀點：「聲音是電子業中相當難以定位的一灘死水。當人們設計出一張新晶片時，他們腦中並不是想著那可以賣給多少間的錄音室。他們所想的是多少顆飛彈可以附在上頭。大部分的電子發展，都是高度軍事化的。」[17]

　　另一方面，音樂工業的大公司遭遇了一個生產上的瓶頸，所以不再是製造的層面，反而是產品的控制決定了這場競爭的勝負。但是這個控制必須得透過科技，於是就產生了直接進入通訊科技的需要。一九八三年，寶麗金發現到「CD唱片」是這股科技的理想形式，也就是一個奠基在數位化錄音過程的複製系統，它是七〇年代末期電腦科技的副產品。系統的工程基礎，是由兩家公司共同開發，一為荷蘭的飛利浦公司，寶麗金的留聲機唱片（Phonogram）所經營的旗下，另一則是日本的新力公司（Sony）。因此整個系統都掌握在一家公司的手中，並且由於它和現有的系統不相容，傳統的唱片以及錄音機也不能配合著使用，所以最起碼在後頭的競爭者趕上以前，它就代表了完全地對產品的控制。大衛‧伍理（David Wooley），倫敦兆影像公司（Trillion Video）的聲音工程師，指出在這脈絡中，已經有很長的一段時間，不是聽眾要求音樂生產科技品質的進步：「改善品質的壓力通常都是來自業界的內部，而不是

消費者。」[18]這一股壓力不是只有針對音樂以及電子工業之間的連結，要知道，危險性奇高的音樂生意之中有資金失控的可能，想要創造大量的收入，必定要能夠吸收大量的損失。

松恩—EMI 的結構，配合了包含整個科技應用的傳播以及媒體層面的生產輪廓，在每個角度上，也都反映了音樂工業其他的四大巨頭。他們在音樂領域中的活動只是整個組織的次要支節，並且得聽命於它的全盤策略。這不但為豐沛的獲利創造出了最佳的條件，也讓媒體結合的行動變為有可能的，也就是把音樂、電影、電視、影像、運動以及文化休閒活動，集合成為單一脈絡下的娛樂，並且在這形式內，它是可以被控制的。流行影像的發展，只不過是一個特別清楚的例子。但是，連結到這些發展的中央化以及集權化的層次，也為它帶來了一個具有決定性的劣勢，這在七〇年代早期非常明顯。

披頭四和英國節拍音樂的成就，剛開始不過被工業視為數量之事，而它也真是如此。根據賴瑞·蕭爾（Larry Shore）的估計，[19]在一九六二到一九六七年之間，披頭四的兩百三十首歌曲就賣了超過兩億張。這音樂在質量上所帶來的決定性改變，打翻了只要把唱片塞滿市場的銷售概念，讓音樂工業的大公司注意到當他們使用這個策略的時候，會蒙受嚴重的損失，並且意識了一連串的中小型公司如雨後春筍般地設立，如大西洋唱片（Atlantic）、島嶼唱片（Island）、寶麗多唱片（Polydor）、貝爾唱片（Bell）和佳利斯瑪唱片（Charisma），一群因為搖滾樂而非常成功的公司。對如此的反動是一波合併的

浪潮，讓五家跨國的媒體組織演進到現今的形式。史帝夫·契普（Steve Chapple）與瑞比·葛法羅（Reebee Garofalo）爲這個現象給了以下的描述：

> 在六○年代的中期和晚期，音樂工業的許多公司收購亦或合併其他有關音樂的公司，甚至它們本身就被工業以外的大集團買下。有些企業的合併動作，再現了一個對新的搖滾音樂的回應，或者這樣說，回應了那些獨立公司的持續成就。但音樂工業的合併運動也是一種集權化的「自然」過程，讓成功的公司結盟以減少開支，更有效地控制價格和市場，並且把不同音樂類型的各種專業，融合到單一的企業，提供更多的財源以及更簡單、更集權化的發行。[20]

大概是一九七○年，中小型公司的消失已經留下了一道可以意識到的鴻溝，很快地也把它自己吞了進去。發展良好的組織有能力從現存的物質中萃取最大的利潤，但是他們財務和官僚化結構的集權式組織，卻太過沉重又綁手綁腳，以至於沒辦法繼續進行必要的探勘和人才的發掘。丹尼索夫（Serge R. Denisoff）使用 CBS 唱片的例子，說明這一現象：「CBS 唱片……必須製造出許多的產品以保持它成員、代理商和部門不停地忙碌。每十張發行的唱片之中，至多只有兩、三張會大賣。必然地，大公司必須製造大量的產品，來維持它們更龐大的組織架構。」[21]

唯一合適這的翼面是國際化市場，也就是使用可以在全世界銷售的音樂。但是，搖滾樂並不是憑空地降臨在媒體組織辦公室所打量好的市場，它反而是存於地區的和次文化的脈絡，也就是那個因爲六〇年代末期的利益集中化，而和音樂工業切斷關聯的翼面上。這一眞空，癱瘓了音樂生意中享有崇高地位的搖滾樂。平克佛洛依德、ELP 合唱團（Emerson, Lake & Palmer）、「是」合唱團、「創世紀」合唱團、優雅巨人（Gentle Giant）與「堪薩斯」合唱團（Kansas），開始熱衷於大型的設備，讓如同發電廠的舞台結構，以及工程化完美無瑕的聲音，成爲音樂家慶祝神秘主義抽離眞實世界的架構。「藝術主意」的興起，帶來了搖滾歌劇、搖滾聖樂、搖滾彌撒曲和交響詩，搖滾組曲以及管絃樂。這場「藝術主意」的花費變得更昂貴，強迫了那些沒什麼錢花用的工人階級青少年，漸漸地和搖滾音樂疏遠。一旦社會的連結消失，庸俗的情感追尋就會在表演者和聽衆之間建造起一條十分可疑的橋樑。空虛會被恐懼和性別易裝秀所塡滿，會瀰漫著色情圖片的展示以及詭異的性別倒錯。音樂演出被化約成爲一種正式的高效率完美主義的賣藝。爲了造成一股富有商機的搖滾樂趨勢，人們試著合成搖滾樂和各種可能的音樂概念——爵士樂、鄉村音樂、民謠歌曲、古典音樂，或者是拉美音樂。最後只有自一九七六年以來的龐克革命，才逐漸地搗毀音樂生意的集權式結構，並且再次允許數百家小型和超小型的迷你公司，尾隨著大媒體或組織公司成長。工業從七〇年代早期的潰敗中學到了教訓，於是留下一塊

雖然狹窄但還算有發展的市場空間，讓中小型公司能有發揮長才，而不失去獨立性的運作場域。但因為這些小公司對於獲利豐潤的長期契約缺乏必要的資金，一旦當有「商業潛能」冒出來的時候，大公司就可以隨時登堂入室，馬上就吸納這股潛能。理察·林特敦（Richard Lyttleton），EMI 的國際經理，有這樣的看法：

> 獨立廠牌所能作的，是生產十分適合行銷的聲音物質，這方面他們通常比我們好。我認為在世界上，兩者都有空間。但是以過去的五年來看，他們將不再保有到完全的獨立性。我們會看到具有創造力的衛星公司設立，用以保持他們藝術性的完整，但是透過大公司來作發行。在全球化的前提下，我不認為任何人可以憑空地發行唱片，甚至比大型的跨國公司還要有效。我們這樣作了很長很長的一段時間，而我們也已經建構了一個厚實的網路。[22]

不可否認的，並非生產而是銷售，才是音樂生意真正的問題所在，因為銷售需要廣告，並且很大的部分地倚賴零售商，而這在組織的觀點裏是非常花錢的。雖然如此，透過專精於這類產品的企業來行銷它們自己產品的小公司，稱為「獨立廠牌」，即使其中有一、兩千家的營運狀況不佳，它們還是對多國媒體組織非常重要。探針唱片（Probe Records）的喬夫·戴維斯（Geoff Davies），利物浦的獨立廠牌，一家已經成為英國這類型最活躍的領航公司之一，解釋了這個關係：「大公司拿

獨立廠牌作試驗。我們提供他們一些試唱帶，他們付給我們一些錢。我們試玩每件玩意，看看那一個奏效。我們為他們找樂團，如果他們同意的話，他們就只要坐等著行銷。」[23]

所以搖滾樂業包含了兩組非常不同但構成機能性和諧的部分：一方面是多國媒體組織的高度集權化環境，另一方面則是獨立廠牌的非集權化結構──不只是指唱片公司，還有小代理商和地方的促銷商。他們之間的差異，是根據他們的工作當標準，而不是他們的目標，也就是說，權責分明地去賣唱片或者是去賣票。在某一方面，搖滾生意只是巨大商業組織的一部分，它們也只對營業總額、利潤成本、收入有興趣，不過在其他方面上，音樂是最優先而且最重要的──音樂生意只存在於兩者之間的接合。這造成了喬治‧梅力描述得非常生動的循環：

對於某種音樂形式的地方狂熱，逐漸地在特定的團體或藝術家旁表現了出來。在這一點，一位中介人，有時候是睜大雙眼的熱心人士，有時候是偶遇巧合的局外人，辨視出團體或藝術家的商業潛能，然後再把他們簽了下來……如果他成功了，他的「財富」會變成全國第一，然後名聞遐邇。隨後，其他來自相同地區或音樂背景的團體或藝術家，又被別人認為某種特殊的聲音或影像是有商業性的‧和一大群喜愛流行風味的微生物搖搖擺擺。然後不可避免地，利益和歇斯底里消逝的無影無蹤，並且在同樣的

故事再次發生以前，會有長度不定的時間差。[24]

　　在這一點，爲了把音樂工業所施用的文化和意識形態的機制轉化成爲觀點，有必要作出一個具有決定性的分野。以嚴格的經濟觀點來看，這個工業的產品事實上並不是音樂，反而是肉眼所見到的唱片。這樣的區分也許吹毛求疵，因爲唱片在它作爲載具的角色上，只有和音樂結合之後才能被販賣，這一點特別的重要。只有從這個觀點，工業的機制才能被瞭解，它本身的創造過程也才能變得清楚，它維持著避免直接接觸的距離，不論是在音樂表演或音樂的關係裏。這是一個在音樂家以及樂迷之間實現的過程。音樂家的創造性和支援他的工程人員，既不能被工業所控制，也不能被廣告或行銷所取代。所以唱片公司的「生產部門」並不把自己視爲音樂製作人，他們的工作，是製造一堆可以大賣的唱片，另外在某些方面，他們徵募音樂家、工程人員和製作人的服務。這些部門並沒有包括錄音室和藝術人員，他們反而是藝術家與目錄（A&R）經理的官僚化組織，負責組織或管理唱片作爲一件商品的發展。這更毋寧是一種合約式的，而不是藝術性的活動，雖然說這自然地需要對音樂市場的細部知識，以及下達決定的能力。如果唱片公司有它們自己的錄音室的話，這些錄音室通常都租給音樂家和製作人。

　　這件事情之中的疑惑冒了出來，兩個非常不同的生產過程被藏埋在「生產」的看法背後，也就是指音樂的生產以及唱片

的製造。經濟地來說，這兩者是完全地不同，一方面是音樂，而另一方面是唱片，卻同時出現在單一的統合體之中，讓區別的動作看起來完全地不合邏輯。但是隨著它的發展，為了能夠更把力量密集地在原來的產品，唱片上頭，音樂工業本身對沒有辦法預測的創造過程，以放棄經濟責任的方式，進而有系統地推動這個區分。這並未排除像 A＆R 經理喬治・馬汀（George Martin）的例子，EMI 一直到一九七〇年為止所聘用的派樂音廠牌經理，他也可以同時在錄音室裏擔任音樂製作人的角色。事實上，馬汀主要地為披頭四所工作。重點是在於經濟上的分工，也就意味了音樂家或者獨立製作人必須負擔起音樂生產的花費（雖然這只是為了往後唱片的銷售收入所預先支出的），而唱片公司只要接手完成的母帶，再拿百分之五到七的利益作為回饋。

很直覺地就可以見識到，通往最大利潤的道路，是沒辦法透過「褒揚」音樂家的創造性所尋獲的，只有透過行銷他的機制，其餘別無他法。就像 EMI 的理察・林特敦評論的：「我認為很難去合理化一個基本上是不合理的工業。」[25] 當然，想要操縱創造過程和暢銷曲是不可能的。英國留聲機機構（The British Phonographic Institute），英國唱片公司市場的研究協會指出，在一九七七年，只有九分之一的單曲、十六分之一的 LP 唱片才能賺錢，這分別是百分之十一和百分之六的唱片發行比例。當時每張的唱片，平均只要賣兩萬三千張就可以回收成本，超過五百萬元的銷售便可稱為暢銷曲。[26] 賽門・佛瑞茲

曾經估計過，只要所有唱片百分之七的發行，就可以保全音樂工業的經濟基礎，[27]因爲這些會帶來大量的利潤，不但能夠平衡損失，也可保障平均的利潤。唯一的問題是，絕對不可能預測出哪一張唱片會屬於這百分之七。當然比例性的損失可以在一張成功的唱片中創造出一股趨勢而減少，但是卻沒辦法透過複製先前的暢銷唱片，來達成必要的利潤。所以逃出這場高銷售風險的唯一出路，便是縱容唱片大量的過度生產，以及運作商業場域的延伸，爲了能夠以同樣的高銷售來補償這不可避免的損失。它所根據的計算原理十分簡單，享受高利潤的可能性是和發行量成比例的。不論如何，統計地來看，這將會帶來更高的利潤。換句話說，唱片公司之間的競爭是場數量化的戰爭，它也只在有關音樂的品質中才表現出來。它完全化約到市場的占有面：市場占有的比率越高，年度暢銷曲的占有率也越高。

從這角度看來，工業不斷地宣稱它和音樂的品質並無瓜葛，它只給人們所想要的說法，似乎還蠻說得過去的。如果這紙聲明儘管不是眞的，那是因爲暢銷曲排名、營業總額、生產總數和灌製數量的數字遊戲，掩蔽了一個決定性的論點，也就是在所有牽扯到這場遊戲的人的背後，偷偷地把這些純粹的數量轉變爲質量上的標準，這在工業的利益中影響了整個過程。

如果A&R的經理眞的知道「人們所想要的」，唱片公司的比例性損失就可以大幅度地降低，而它們的利潤也會升高。可是他們並不知道。儘管如此，他們仍然必須決定他們的唱片產

品，而這個選擇不是隨心所欲的。賽門・佛瑞茲提出了一個數據，指出在一九七八年的英國約有五萬個搖滾樂團，不到一千個有機會拿到錄音的合約。[28] 所以哪一套標準影響這個選擇？彼得・詹明森（Peter Jamieson），EMI 的管理經理，對這個問題作出了以下的回答：「我們生意中的藝術是找出什麼是人們想要買的。由買家作決定，而我們只是力圖客觀地評價他們的決定。」[29] 這無疑地真是一個誠實的看法，聽起來甚至也蠻合邏輯的。畢竟，你怎麼能夠賣人們不想要的東西？但這個聲明只不過是異質環境的表象。決定的取捨，事實上是根據什麼是能夠銷售的，而不是根據「人們所想要的」。在外表上，這些看起來都一樣，但儘管如此，它們還是代表著兩件非常不一樣的事。行銷過程的目的，是儘可能地賣出許多的唱片，而不管裡面裝的是什麼音樂。工業是以數字，而不是以音樂的範疇來估算銷售量。唱片的行銷，是一種完全地只依循唱片公司的產品標準的過程。當然，根據工業的經濟標準，唱片只是一種獨立的產品，但事實上這只有在和音樂的連結中才能成立。最後的結果是，行銷唱片的過程必然地被反射在音樂的過程內，就像一面鏡子，提供了一個鏡像。這似乎有點令人糊塗，但已經相當地抽絲剝繭，如果我們更仔細地檢查什麼是「行銷」，而不是如此浮泛的字眼。

行銷任何產品的起點，是去定義它的市場，而「市場」一字只存在於經濟範疇裏面。用資本家的語言來說，行銷已經成為一個工程性的詞彙。真正再現一種可以被行銷的需求，並且

形成了「市場」的產品，是被工業的標準，也就是利潤所決定和定義的。「人們想要的」，只有在這股欲望連結到付錢的能力以及可以為它的產品提供最高銷售量的時候，才對他們有興趣。比方說，大概在一九八○年左右，七○年代後期突然爆發的青年失業率，特別是工人階級的失業青年，明顯地使得市場從中低階級的陣營撤退下來。工人青年的音樂需求，不再是可以行銷的，因為他們可以自由花用的收入以及購買的意願大幅下降，即使說純以數字上的觀點，這個社會團體提供了更有可能的唱片購買者。這一移轉造成了影響深遠的必然性，讓中下階級青年的音樂需求不僅有了一個相當不同的結構，而在這社會團體內，也讓電視在音樂關係中開始扮演著優勢的角色。這直接造成了流行樂影像的發展。所以並不是青少年決定那些音樂會被灌製成唱片，反而是工業根據可以賣出最多唱片的基礎所下達的命令。當然在這之前，工業就已經根據它本身的標準，調查了音樂需求，並且把它們分門別類，以求發現到是否它們再現了結合於付費能力的唱片銷售需求。但如果我們只看到有關於這個音樂的過程，那麼事實剛好相反，雖然說唱片的銷售是因為青少年想要的，沒有其他的因素。約翰‧畢爾林（John Beerling），BBC 的節目控制員，曾經解釋：「你知道過去的行銷是怎樣一回事。你輸入一件產品，等待一段時間，然後就賣個夠以擠上排行榜。但這並不意味它總是一律流行的。」[30]

在現存的真正需求結構，以及和其連結的音樂上，出現了

第二層次的需求，也就是工業的行銷專家所定義出的市場，並且更有著截然不同的結構。在大眾媒體之中，這第二的層次加入了真實世界，它也變得相當真實。根據我們思索音樂發展的不同層次，我們會看到不同的形像。在第一層上頭，它崁在文化以及次文化的脈絡使用中，並且以一種複雜的毗連方式，和非常多元化的演奏風格與概念共生。在這一個層次，唱片和大眾媒體只是一種使用音樂的管道，一個其數量向度在這脈絡中並不重要的方式。畢竟，青少年的搖滾樂迷不會在熱衷於一個團體之前，到處詢問他們賣了多少張唱片。然而在另一個層次上，音樂卻只是為了販賣唱片的手段。在這一層，它的發展是以線性的統一趨勢出現，根據數量的標準而被組織，追逐一波又一波的「潮流」。這就是為什麼於收音機、電視和唱片所再現的搖滾樂，和當下真正在發展的大有不同。當李察‧米德頓（Richard Middleton）寫到第一個層次時，是正確無疑的：「但現在商人不創造只變賣現款的事實，必須被普遍地接受。他們增強或修正品味；他們強調趨勢。但他們也沒辦法創始。他們不是領導家，他們是寄生蟲。」[31]

甚至如果我們並沒有與之矛盾，有著行銷策略的商人仍會帶來第二個層次，把真正搖滾音樂的發展過程上，掩蓋了一堵數量化的架構，並且受到大眾媒體的反射和增強。根據商業的標準，就是在這一點上頭，音樂開始過著它自己的生命，開始以趨勢的形式獨立。但因為這兩個並沒有辦法各自生存的層次已經開始，就如同物理中的振盪作用，當兩個相互位移的正弦

波重疊的時候，它們會造成抵消或擴大。同時在兩個層次作用的音樂，透過媒體獲得了更高的重視，必然地增加了它在社會和藝術上的地位。雅倫・杜蘭特（Alan Durant）以廣播電台的週排行榜和演奏清單，來形容這個現象：「站在銷售基礎上的排行榜和演奏清單的機制，都產生了影響，只要在『全國』的電台中獲得播放的機會，甚至連非常特定的社會集合都可以被當成是流行、『一般化』的潮流以及全國的娛樂目錄。」[32] 所以整個過程啓於一條道路——這很容易地被證明——使得可以在越來越短的時間內，賣出越來越多的唱片。五○年代之際，一首暢銷曲大概一年要賣掉一百萬張唱片，在七○年代，數字則跳到五百萬張。而在一九八三／四年，麥可・傑克森（Michael Jackson）的《驚慄》（*Thriller*）[33] 僅僅在十八個月內便賣了超過三千兩百萬張。[34]

　　但行銷不過只是商業化過程的一個現象。另外一個更重要的是促銷，也就是透過廣告、影像建構、廣播媒體、電視和出版界，來作產品的呈現。哈利・艾哲（Harry Ager），寶麗金的副總裁，曾如此說道：「如果棒球的七成是投球，那麼唱片生意的百分之七十就是促銷。」[35] 有很長的一段時間，唱片的過度生產走到了一條讓購買者無法從所有的新發行裏作選擇的死胡同。如果在美國和英國每年出現十萬首歌曲，那麼就算每天十二小時不停地馬拉松式聆聽，仍然不足以在三百六十五天以內聽完這個瘋狂的數量。保羅・賀希（Paul Hirsch）曾經計算過所有發行的單曲，只有百分之二十三播放了一次以上，百分

之六十一點六根本就沒有被播放過，以音樂生意之中廣播所占的重要性來看，意味了這些唱片只能夠賣得非常少的數目。[36] 所以對唱片公司而言，只好儘可能地倚賴唱片大量的發行，以期獲得廣大潛在買家的注意力。不過如果只積壓一大堆的新發行到市場上，仍然不足以增加公司年度暢銷曲的占有比例。華特・雅尼可夫（Walter R. Yetnikoff），CBS 錄音集團（CBS Recording Group）的總裁，解釋這個過程：

> 情勢已經和過去幾年大大地不同了，當時的哲學是把一堆產品砸到牆上，看看哪一些可以被黏住。那個方法在今天太過於昂貴。現在，每一張出爐的專輯都有完善的行銷計畫——廣告、電台廣播、買賣的折扣，藝術家的亮相，銷售目標和全國及地區性的分析。[37]

同時，大筆大筆的金錢也投了下去。洛伊・卡爾（Roy Carr），華納傳訊的海外代表，使用 WEA International 的例子作了一些研究：「就隨便拿一家大公司來說，WEA 認為最起碼需要投資二十五萬元，才能夠讓新的發行有一個好的起點。甚至像超級大賣家，比吉斯（Bee Gees）的《消逝的精神》（*Spirits Having Flown*），也需要一百萬元的促銷費用，才能夠實現它最大的數目。」[38] 當然，這遠遠地超過了真正的生產花費。這自然地不是奠基在一些天真的想法，就認為大量的廣告花費一定會說服人們來購買這張特別的唱片。更多的可能是產品呈現面的競爭，因為競爭的對手減少，配合上越來越多的花

費，所以公司的市場利潤也就增加。既然說服某人去買張唱片是相當不可能的，那就不要強迫他們去作。但是當一張越特別的唱片能夠吸引購買大眾的注意力時，它就越不可能只因爲陌生的理由就失去被購買的機會。所以產品呈現的一個延伸性系統，開始在音樂工業之中生長，讓唱片在電台、電視、電影、音樂報刊和樂迷雜誌的媒體結合裏，而在一九八一年以後，又得加上影像和海報廣告，占據一個次級和無形的存有。唱片的形象投射在它潛在購買者的意識中，一個不只是贏得競賽的過程。音樂也在影像之中被整合，而且不是只因爲它本身的因素，就在電台或電視上播放。它的目標是使用媒體，建構起一個環繞唱片的脈絡，讓潛在的購買者感受到它的重要性。他或許不會就因此購買唱片，但是這個過程確保了在手邊眾多的選擇當中，只有那些因爲大量花費而看起來似乎重要的新發行可以受到他的注意。在這個過程裏，促銷商的想像力沒有道德的或者其他的限制，因爲最終的結果可以爲這些手段辯護。這些花費事實上都非常值得，而結果是完全可以計算的，喬夫‧崔維斯（Geoff Travis）（苦力唱片（Rough Trade Records）的老闆和擁有人，一家商業規模中等的新浪潮獨立廠牌）有以下的認知：「如果我們成功地發掘了一個團體，而且把他們的歌曲排上BBC電視節目『流行榜冠軍』（Top of the Pops），銷售數字會在隔天的夜晚飛漲到五萬英鎊。」[39]

如保羅‧賀希所定義的，既然一張唱片只有六十到一百二十天的生命週期，音樂工業的關心程度也是如此，[40] 超過了這

一段時間的銷售通常都是例外。而形象的架構，基本上是把焦點放在音樂家或樂團的集體「特質」，如此一來，他們的商業可能性，比較會有更高的吸引力。查理・吉列特指出：「對於大部分的唱片公司而言，去生產並且販賣一個舉動、一個形象才是重要的，而不只是一張唱片。以長遠的觀點來看，推銷一位有票房保證的明星，是比其他名不見經傳的團員要容易多了。」[41] 如果樂團有一個穩定的形象，攜帶在每張唱片之中，便可以大幅地減少開支。但是這個穩定的形象，如果連結到某位音樂家身上的話，通常是主唱，甚至可能為比團體的形象更要尖銳、更加地有效。這個結果會產生不平衡的明星崇拜，而音樂工業中的資本集中化又加重了這一因素的分量。因為潛在購買者的意識之故，每家唱片公司都使用了越來越多的金錢，試圖在戰場上超越其他的廠商。

但是被開動的意識形態機制，是遠比媒體滑稽的邊際效益還要重要的。整個促銷的機器被建構起來，所以它創造了一個吸引聽眾成為主動參與者的指涉場域，並且以非常微細的方式來影響他。他本身必須找出一張呈現於他的面前，讓他感到非常重要的唱片之後，他才會確認到它的存在，甚至可能購買它。電台不斷地播送唱片、報刊的評論、音樂家的面訪、電視露臉以及其他馬戲班式的把戲，讓購買者傾向作出這唱片一定是重要的結論，而這是購買者自己所得到的結論。他既不是被說服得如此感受，也不是被直接強迫，他更可能是倚賴他自由、意願、主動參與的整個系統規則。但就因為這樣作，而沒

有意識到這件事實，他被指定了一個基本上要表現成為唱片購買者的社會角色，也如同他自己所深信的，而不只是一位單純的音樂接收者。並不是音樂使得這張唱片比其他無名的唱片對他更重要，反而是音樂工業所精心設計的指涉架構造成的。而後來，他就只會從音樂性的角度來看待這張唱片，於是就可能作出購買的行動。別於直接地影響到他的行為，去指導或命令他——如此的嘗試終究難逃失敗之命運——，音樂工業不斷地有彈性地在他身旁打點，所以他的「自由」決定總是會對它有利。工業並不控制他的決定，但是卻控制了結果。不論他怎麼行動，事情的安排，總是讓結果不變的——利潤。而作為這個過程的一部分，他被緊緊地綁到讓他感到音樂工業總是在實現他的興趣的脈絡，可是反之卻非亦然。音樂生意的機制在他心中，以某種的方式重建了社會真實，讓它似乎回應了他的興趣。同一時刻，這些機制從這樣的觀點反映了他的社會環境，讓它們成為聽命於系統的行為表達。強·藍道使用明星崇拜的例子，栩栩如生地發展了這一點：

> 它對知識份子唯一的要求，是我們應該接受一個聲名狼藉的謊言：善對惡，強大和卑謙之間不可能的羅曼史，辛勤工作和堅定不移之於虛偽和懶惰，或者不管是什麼。當然，這些聲明不過是文化的神話和謊言。明星的崇拜，配合這些在我們的行為中實現的謊言，更是最大的謊言。透過崇拜，我們被教導去認同那些表現出虛幻影像的超

人，並且透過這點，讓這些影像變得是可以相信的、有吸引力的、激發性的和情色的。我們被教導他們所代表的不真實存在是可能的，不過只是我們不夠資格罷了。[42]

透過努力而得到的財富和名譽——這是明星們永遠不會休止的信條，他們把社會階層的藩籬，轉變成為個人成就的界線。

搖滾生意的機制說著一種人人都懂的語言，但卻以一絲沒有人可以聽到和辨認的聲音。他們沒有明確的主體，而這使得他們的效果看起來十分狡猾。他們賦予他們所接觸的音樂一種意義，最後讓聽眾廣為接受，融為己用。

「在英國造反」：

龐克反叛

　　一九七五年的十一月六日，就在倫敦的聖馬丁藝術學校（St Martin's School of Art），一個稱爲「性手槍」（Sex Pistols）的樂團首次踏上舞台。乍看之下，沒有什麼特別的；英國藝校也一向是最願意接納搖滾樂演出的集會地點。最起碼在城市裏，現場搖滾樂總是和媒體所稱呼的搖滾樂有非常大的不同。當後者組成了一些「超級團體」，並且以他們唱高調的藝術與誇張的技術對準「更高的理想」時，身處於俱樂部或是城市工人階級區域酒館的青少年，則是再次地在節奏藍調的傳統裏，享受一種越來越簡單的搖滾樂原始形式。他們所想要的，是儘可能年輕的樂團，並且在表演的過程之中，展現出簡潔性以及眞正的快樂。所以藝術學校，英國搖滾樂發展的知識份子中心，從一九七三年起對這股開始流行的趨勢大開門戶，並且努力尋找其他無名的團體，並不是沒有道理的。

雖說如此，在那十一月六日所發生的種種，仍然是相當值得紀念的。半晌時分不過，演出就面臨了無法控制的混亂。取代了搖滾樂基本聲音所預期的樸質和熱情，反倒從舞台的四面噴射出狂野的噪音，傲慢地凌辱了聽眾，這群幾乎不到十八歲的音樂家，他們蒼白的臉孔戴上了犬儒的表達面具，小心仔細地演出一場挑撥又暴力的舞台劇。在這場表演的背後，完全沒有隱藏他們半調子表演的意圖，一切都被煽動地表現。從任何方面看來，整個過程，都滿足了一種「反音樂」的性質。這是樂團經理人，麥坎・麥克羅倫（Malcolm McLaren）的概念，對他而言，這再現了前衛藝術一種刻意準備的改變。麥克羅倫宣稱，藝術是「國際境遇主義者」（International Situationists）的哲學，一種生長在五〇年代法國巴黎的達達主義，以及經歷了六〇年代英國藝校文藝復興的（反）藝術概念，而當時麥克羅倫本身也在聖馬丁藝術學校就讀。但在這十一月六日的下午，學生們大概目睹到一場發生在眼前的奇景，一種取笑他們自認為是審判年輕樂團的勢利態度。過了第五首「歌」以後，學校的社交秘書不得不關掉電源。性手槍只不過在台上待了十分鐘。

　　不到一年之後，一九七六年的九月二十、二十一日，第一屆的英國龐克搖滾節在倫敦牛津街著名的「一百」俱樂部（100 Club）舉行。由性手槍揭開序幕，並且包括了衝擊合唱團（The Clash）、蘇西與冥妖（Siouxsie and the Banshees）、「受詛咒者」合唱團（The Damned），以及一大群後來沒有闖出名

號的其他團體。節目開始的數小時之前，在這英國都會最大又最著名的購物街的交通擁擠時刻，好幾百個打扮奇特的青少年，已經在俱樂部的門前，形成一條綿延數條巷道之長的行列。他們濃妝豔抹，身上穿著前一代就已經褪流行的服裝，並且把制服和女用內褲剪成碎片，再用安全別針拼湊起來，他們的頭髮還染成了綠的、紅的或者是紫的，手上握著剃刀、腳踏車的鐵鎖以及馬桶的鏈條，脖子上戴著縫有扣子的鐵製狗環，超大號的安全別針穿過了他們的雙頰，臉上塗滿了五顏六色的彩妝，他們困擾著路過的行人，並且散發出一股侵略性的氛圍，身邊圍滿了媒體的攝影記者。

　　麥克羅倫精英式的反藝術計畫——他和時裝設計家薇薇安・威斯特伍（Vivienne Westwood），在倫敦的流行街國王道一個不太高雅的地段，經營一家特別取名為「性」的精品店——，已經成為了一種能逐漸吸引全國目光，一種握有能超越一切激烈力量的搖滾樂形式所象徵的青少年次文化。有關「內容」的搖滾「藝術」優雅的聲音結構，現在遭遇了業餘音樂愛好者的抗拒，聽起來一定要是大聲、攻擊性、混亂的聲音，才會被接受是搖滾音樂。不再有工程的機器，在當時對於音樂家和樂迷而言，這都是難以理解的怪物；不再有明星戴上一張歪扭的表情，指尖以勒死人的速度在吉他和鍵盤上飆音樂；不再有樂手在波濤起伏的舞台煙霧中，用聚光燈的襯托作誇張的效果；更不再有冗贅的豪華形式，其中的意義什麼都沒有，唯一有的，就是簡單的三柄吉他和一套鼓的狂野旋律，以及音樂家用

刻意選擇的街頭俚語吶喊出他們的處境——這就是新音樂崇拜的具體化身。再一次地，搖滾樂又擁有了六〇年代早期獨特的自製音樂本領，只不過是變得更激烈、更大聲、更刺耳、更加地使人興奮，並且充滿了憤世的犬儒態度，一點也沒有披頭四〈愛我吧〉的天眞純潔。它還帶來了一種稱爲原地彈跳（pogo）的「舞蹈」風格的暴力推撞，無法形容地糾纏在一起，擠著、跳著、推著。在整件故事背後，不停地只反覆一個訊息：沒有未來（no future）。

對於某些人而言，龐克搖滾是失業青少年政治抗議的一種直接音樂表達，反對一個把他們變成無關緊要的旁觀者的社會；至於對另外的一群人，它卻是爲了要克服因爲蕭條所導致的市場衰退，而讓資本家所羅織出來一番特別狡猾的說詞。兩造的觀點，都引來了有關於搖滾樂社會和政治特質的熱烈討論。再一次問題的核心，就像在六〇年代的時候，討論搖滾音樂根據它政治的成分，是否眞的在本質上是反商業、反資本家的以及進步的，或者是否它僅僅再現了一件娛樂產品，只是爲了符合青少年需求所量身定做的，並且把抗議的社會潛能轉移到反叛音樂崇拜的一種安全而又有利可圖的場域。一九七六年，德瑞克・賈曼（Derek Jarman）就已經寫到了「國王道上自稱爲龐克的時髦安那其黨羽。」（clique of Kings Road fashionable anarchists who call themselves punk）：

當領取救助金的隊伍（dole queue）比添加燃料的行列

還長的時候，音樂界和他們串謀要創造出另一個工人階級的神話。但是在真實世界裏，龐克的教唆者就是那些同樣歲數的小布爾喬亞藝校生，看來就像幾個月前的大衛‧鮑伊和布萊恩‧費瑞（Bryan Ferry）──讀過一點藝術史，硬掛上達達主義派的樣式和粗野的態度，而現在卻身處於複製虛假的街頭可信度的生意中。[1]

相較之下，對雅利齊‧海斯徹（Ulrich Hetscher）而言，龐克則是「反叛的發聲和宣誓」，音樂形式的青少年抗議：

> 然而，我們卻選擇用他們的（自我）毀滅、他們的自私自利、他們的性別歧視……來判斷龐克族：他們把搖滾樂帶出索價昂貴的演唱殿堂，遠離高科技的錄音間，回歸到街頭和小酒館裏面。七〇年代早期所製錄的搖滾音樂，有很大的一部分流於匠氣，而音樂家和利益以及聽眾之間的需求太過背道而馳，以至於使得青少年沒辦法打著搖滾樂的旗幟，作為他們抗議和不滿的音樂表現。[2]

龐克反叛轉化成為社會、文化、美學和商業因素的矛盾關係的一個獨特例證，而搖滾音樂就是倚賴這一點而生的。

甚至連龐克搖滾作為一種音樂概念，也不是起源於「街頭上」（on the streets），反而是──如它早年不斷受到壓迫的歷史──擁有藝術抱負的老練的學生運動者，麥坎‧麥克羅倫的產品。事實上，連性手槍計畫的動力都還是來自於美國。一九

七三年到一九七五年之間，麥克羅倫在美國管理紐約娃娃樂團（New York Dolls），一個也是屬於紐約頹廢的性別易裝（transvestite）場景的團體。在那兒，他接觸到了紐約地下新浪潮前衛派乖離的反藝術實驗。連結到六〇年代早期的流行藝術，來自四面八方的藝術家都試著想創造出一種龐克藝術。「龐克」（punk）這個字眼——意味了污穢、垃圾、廢物，甚至是娼妓——，形容了這個嘗試。一般被認為是沒有用的、陳腐的和平凡的種種，都成為了藝術實踐的起始點，開始從布爾喬亞日常生活壓抑的浪費產品之中揀取它的素材，不論是色情刊物猥褻的性幻想，布爾喬亞規範背後秘密的可怕影像，占領了生活的每一個角落的商業性電視文化，或者只是一座值得懷疑的文化垃圾山。紐約的龐克藝術家使用最嚇人的表現方式來吐露什麼是沒有價值的，他們試著質疑一個被他們打開另外一面的價值體系。這背後的必要條件，就是為日常生活之中的藝術重新創造一個契合的文化定位。這一幕「場景」的構成份子，有藝術學生、拿獎學金的人、年輕的電影導演、影像藝術家、攝影師和新聞記者等，也就是格林威治村（Greenwich Village）以及曼哈頓下東部的知識份子的波希米亞世界，藝術家的棲身之地。新前衛藝術首次的音樂足跡，藉由女歌者派蒂‧史密斯（Patti Smith）所發行的單曲〈小便工廠〉（Piss Factory），[3] 出現在一九七四年，她是一位寫詩也朗誦詩的新聞記者，利用了類似搖滾樂的聲音作為她沉緩韻文的背景音樂。和派蒂‧史密斯並行的，還有「雷蒙斯」合唱團（The Ramones）、「金髮美

女」合唱團（Blondie）、「電視」合唱團（Television）以及早期把龐克藝術的概念轉變成搖滾樂的「臉部特寫」合唱團（Talking Heads）。當他們的風頭越來越健，整個運動就貼上了新浪潮（New Wave）的標籤，類推於法國電影的新潮派（Nouvelle Vague）。後來這變成了搖滾樂商業化的另一個藉口，曾經一度屬於這個領域的音樂，只因為英國龐克搖滾奇觀式的成就，甚至在美國都可以大行其道。但是不管怎麼樣，美國的新浪潮和英國的龐克搖滾之間，仍然維持著一個基本上的差異。記者麥·史諾（Mat Snow）後來簡述：

> 不像英國的龐克，美國的新浪潮從未認真地傳達製作當中，作為社會變遷先鋒樂團的歷史感。派蒂·史密斯、「臉部特寫」和「金髮美女」合唱團的商業成就，也一樣地不如英國龐克影響流行主流和唱片工業的程度來得深遠。藝術的多樣性和自由度，是新浪潮共同的起因，快速地就整合到多數人的行銷智慧之中。[4]

而且以某種意義來說，性手槍最初不過就是麥克羅倫的一個藝術計畫，他試著把早期紐約的新浪潮／前衛藝術，給轉換成為一種境遇主義者的表演藝術，然後再根據他自己的想法加以發展。當他這樣做的時候，他心裏的想法是一種新藝術家類型的構思和實現，一種他相信他自己瞭解的典範。他認為，經營管理不只是商業化的服務活動，更是一種藝術的形式，要在跨媒體的組織之中創造出一些集體性的藝術作品。對於一位經

理藝術家（manager-artist）而言，媒體是他所玩耍的工具，如同我們所見，一項麥克羅倫眞正熟練的技能。他開啓了他往後的未來遠景，特別是保羅·莫利（Paul Morley）、崔佛·洪恩和法蘭基到好萊塢，接著下來，更是非常地成功。在這樣的一種跨媒體藝術之中，即使藝術的結果包含了廣闊的媒體影像，但音樂家本身就只是藝術生產的素材而已。所以當性手槍在一九七八年混亂的美國巡迴演出後解散時，麥克羅倫並沒有再玩龐克搖滾的意願，轉而走向或多或少進步的影像計畫。從他的經紀公司葛力特（Glitterbest）對這一場合所發的新聞稿可以看出，這正是他獻身於音樂的一貫作風：「管理部門厭惡於管理一個成功的搖滾樂團。這樂團也對作爲一個成功的搖滾樂團覺得噁心。燒掉演唱殿堂以及摧毀唱片公司，比成功還要更有創造性。」[5]但相當不同於原發起者的目的，英國龐克破壞性和無政府的概念有如天崩地裂般地爆發，成爲了既是反對高度壟斷的搖滾樂生產條件，也反對失業青少年的次文化的一種音樂反對運動。龐克有系統地把文化價值拆得四分五裂，游刃有餘地進入價值式微的一般過程，在表面底下沉澱堆積，但是現在卻公開地和資本主義越來越嚴重的危機一同現身。

英國在步入七○年代的後半葉之際，面對了一段黯淡無光的未來。失業狀態到達前所未見的新高點。越來越少的青少年能夠在畢業以後找到工作或是成爲學徒。一九七四年，不到半數的失學者接受了完全的職業訓練。在一九七七年，就單看十八歲以下的失業青少年數字，女生是百分之二十九點六，而男

生是百分之二十八點六。[6]每週十八英鎊的失業津貼以及偶時有之的臨時工作，讓這群青少年非常地接近了政府所定義的貧窮線。同一時間，疲軟不振的失業率爲更多的青少年帶來疏遠感，特別是工人階級的青少年，因爲失業時間越久，他們就越難有機會能夠重新投入勞力市場。通貨膨漲率一直卡在百分之十以上。薪資的罷工搖動了全國。一九七六年，第一次嚴重的種族暴動在倫敦的諾丁罕（Notting Hill）爆發開來，而此處的黑人移民青少年受到這些因素的影響最深——這一團體的失業率超過百分之八十——，他們整天和被動員來的警員掀起一場宛如內戰的激烈搏鬥。稅收的減少，歸究到越來越多的人沒有收入，並且傷害了市政府的威權以及他們的服務，不論是垃圾收集或是道路建設。整個城市的區域開始顯現了衰退的記號。同一時間，六○年代城市重新發展的錯誤政策的效果，也讓人們如此認爲。從這個時期開始，高價的新樓層也沒辦法再維持下去，破石瓦礫因爲這些新建築的腐蝕而出現。資本主義的危機現在有了一個雛型。

當國家無法在這場浩劫中幸免之際，一九七九年，瑪格利特·柴契爾（Margaret Thatcher）當選首相，成爲政府政策的右翼保守主義癱瘓了政治結構。一條政治衝突的路線，把它們自己指向了反對貿易同盟，反對和平運動和反對外國人，簡單地說，就是反對任何在極端右派的眼裏看起來是左派的一切事物，以及那些不代表資本密集利益的種種。北愛的戰事日熾，愛爾蘭共和軍的炸彈攻擊挑起了失敗主義者的情緒。大眾媒

體，特別是出版界，在公共的意見中加入了潛藏的盲目排他主義。他們的標題用上了斗大的「危機」字眼，灌輸到公眾的意識裏面。「法律和秩序」的呼喚橫掃了整個國家。

在這個歷史背景底下，性手槍以一種一般情勢的具體化作為現身。他們提供了危機一個文化象徵，把社會的病態特質哄抬到荒唐莫名的高度，並且透過將之解譯成為混亂又無法無天的方式，給了衰退一種鮮明而迅速的形式。他們的第一首單曲〈在英國造反〉（Anarchy in the UK），[7]就是這一徵兆。

這無政府的信條，是由性手槍的主唱強尼・羅登（Johnny Rotten）以赤裸裸的嘶吼，一字字地和盤吐出。整個事件伴隨了一字排開的吉他嘎嘎響的簡單音調，以及無情地抽打鼓所造成的狂亂噪音。絲毫不偽裝的憤怒，把微限主義雙和絃美學的短促樂句，釘入了他們聽眾的腦袋裏。正是搖滾樂的感官力量掌握了發言權，它甚至比過去更不妥協，更沒有考慮媒體所稱讚的搖滾樂精英的音樂價值。優雅巨人、是合唱團、平克佛洛依德、「羅西」合唱團（Roxy Music）或大衛・鮑伊的精英態度，以及他們病態的知識份子和藝術宣稱，與青少年的社會真實生活有相當程度的脫節。雖然說，一開始的確是這個效果形成這些團體和音樂家的吸引力，但他們的態度很快地就在搖滾樂聽眾之中失去了他們的支持基礎。聽眾的真正處境把相當不同的問題給搬上台面，而不是只以搖滾樂多采多樣的表達形式，就接受這樣的知識份子遊戲。所以當性手槍藉由所有搖滾樂價值架構的激烈反轉，所表現的無法無天態度，特別為失業

的失學者提供了一個認同的機會。由於六〇年代後期學生運動政治機會的失敗，以及缺乏對政治行動的高瞻遠矚，這雖沒有辦法對他們的處境再現一個明確的政治抗議，但是仍然可以表達一個漠不關心的絕望狀態。突破了這一點，無疑地就是創始者和後繼的龐克青年之間的協議。性手槍的主唱強尼‧羅登有話要說：「我們指的是音樂的無政府……政治太愚蠢了。所有的騙子都在那兒。音樂的無政府意味了放棄所有枯燥的、布爾喬亞的、有組織的廢物。一旦遊戲變得太過於有組織，我們就會停止不幹。」[8]

當他們在一九七八年爆發開來的時候，正好是龐克浪潮的商業高峰。對於英國的失業青少年而言，他們超越了所有複雜的社會狀態象徵，失去了每一個常態的元素，所以連「正常」的搖滾樂範疇也不再適合他們。他們一點也不關心他們處境的直接音樂解釋，一點也不關心他們真正生活條件可以辨認的形象，或者是這些用政治形式所傳達的環境。所以當賽門‧佛瑞茲用失業青年的社會必然性，來質疑龐克搖滾的環境等式的時候——如同經常被引用「救濟金行列的搖滾樂」（dole queue rock），[9] 由彼得‧馬許（Peter Marsh）所創造出的字眼——，我們必須同意他的每個觀點：

> 所以，最起碼「救濟金行列的搖滾樂」的概念需要重新定義。對於大多數的失業青年而言，流行音樂是一種永遠存在於社會活動的歷史背景，但是它沒有特別的意識形

態意義。而且在這方面，龐克不過是另一種形式的流行音樂。它並不被當作他們處境的表達來聆聽。他們的問題是工作，龐克所關心的是休閒。[10]

龐克搖滾和青年失業的社會必然性之間的關係，是在相當不同的層次的。

失學者之間所蔓延的失業狀況，創造了青少年的次文化，賦予不同的失業經驗一種文化形式。龐克搖滾只是之中的一部分，一個其他的元素，因此不是這個經驗的直接「表達」。所以到目前為止，這讓人覺得還蠻新奇的，就像之前所有從青少年階級經驗的問題之中開始發展的次文化。但是沒有工作，特別是長期性的失業，創造了它自己的社會真實，把所有和一網打盡式的階級脈絡相連的鍵結，統統地拔掉，最後讓它們變得沒有意義。失業的經驗是被不同的因素所構成的：社會的隔離、箝制個人生活的時間結構的腐壞，還有厭倦。這並沒有忽略所有資本主義工業國家之中新貧窮的形式，也就是收入的減少。但就像在青少年失業之中很明顯的，這不只影響了來自最低的社會階級的青少年，以及多少物質的不方便可以從父母那兒得到補償，這些所列舉出的因素，就是那些會產生最嚴重的作用，是透過財政上的改善也無法移除的。環繞龐克搖滾而生的次文化，決定性地被這些因素打造。龐克樂迷的古怪打扮，從這個脈絡中獲得了它們的重視，作為一種傳達社會的問題，一種具體的文化脈絡形式。

主觀地來看，這些因素之中最重要的無疑地是厭倦，因為這是一個最能夠直接被體驗的因素。事實上，作為一般的通則，厭倦不應該被低估成只是有關於搖滾樂的一個文化脈絡元素。彼得‧威格（Peter Weigelt）鞭辟入裏地捉住了這個處境：

　　　　厭倦就是當沒有任何事發生的時候，你仍然感覺會有些什麼。另一方面，許多事不需要你非常興奮就可以發生。於某一點上，你身旁的世界並沒有那樣地吸引你去接近它。而在另一點，你覺得這些刺激的環境卻一點也不能包括你自己的需要，一點也沒辦法改變你目前的處境。[11]

　　所以，與其認為厭倦是因為缺少可以供人選擇的活動，倒不如說是主觀地對現有的活動缺少熱情。在一個失業的環境裏，如果失業已經成為了一成不變的狀態，這個影響甚至更大。當每天不再擁有目標，不再擁有明確的時間對厭倦設限，只能坐憑流失的時候，什麼還是有意義的？結論就是絕對的虛無主義，主觀地貶抑所有的價值。這就是進入龐克次文化的關鍵。此間所發展的文化活動的先決條件，是把世界體驗成為一堆沒有用處的廢物。正只有這一先決條件，才能表現出龐克所發展的策略邏輯，對任何物體，任何過時的衣服，任何來自文明垃圾堆的俗豔物品，以及被撕得四分五裂的搖滾樂的文化使用。這個內部的邏輯，包括了意義一成不變的危機的生產。

　　龐克結合所有他們可以獲得的事物，抽乾它們的原意，並

且猛烈地展示這意義的缺乏。海笛哲非常仔細地形容了這一點：

　　誠如杜象（Duchamp）的「現成物」（ready-mades）——只因為他選擇如此稱呼，就有資格被認為是藝術的手工物品——，連一些最不起眼和最不合適的項目——一支大頭針，一個塑膠衣夾，一個電視零件，一支刮鬍刀，一團綿球——都可以納入龐克的（非）流行款式範圍。任何事物，不論是有道理或沒道理，只要當「自然」和建構脈絡之間的斷裂清楚可見的時候，都可以轉成薇薇安‧威斯特伍「衝突打扮」（confrontation dressing）的一部分（易言之，規則看起來會是：如果帽子不合適，那就戴上它）。自最污穢的脈絡中所借用的物品，都在龐克打扮裏頭可以找到定位：廁所的鍊條包上了塑膠套，以優雅的弧線跨過胸膛。安全別針脫離了從家庭的「實用」脈絡，而作為穿過臉頰、耳朵或嘴唇令人厭惡的飾物。設計粗俗（例如假豹皮）及「作噁」色系的「便宜」布料（聚氯乙烯、塑膠、合成皮質等），早就被時裝工業的品管當成過時的庸俗作品拋棄了，但都讓龐克撿了回來，並且製成衣服（飛機駕駛的緊身褲，「常見」的迷你裙），這些衣服對現代性和品味概念，提供了不自然的評論。關於可愛的傳統概念，與傳統的女性化妝品，都一起被拋棄了……頭髮染得五顏六色（乾草黃、烏黑，或者是亮橘色摻雜幾撮綠的，

並且漂白成一個問號狀），短袖的汗衫與長褲可以從許多拉鍊以及可見的縫線，瞭解到他們自己動手作的故事……，悖於常理和不正常的東西受到了實質的重視。尤其是性盲目崇拜意象的使用，可預期地被大量使用。強暴者的面具和橡膠穿著，皮革的緊身胸衣和網眼長統襪，銳利得令人難以置信的高跟鞋，奴隸遊戲的整套裝備——皮帶、環條和鎖鍊——全都是從化妝室、櫥櫃和色情電影裡被挖出來搬到大街上，保留著它們被禁忌的含蓄意義。[12]

這同時也是廣告原理的大反轉。在廣告裏頭，為了賦予事物附加的意義，也就是為購買行為提供推動力，它們被組合起來——比方說可以比白還要更白的洗衣粉，配合了家庭主婦快樂的笑容——，為了抽乾它們原來的「自然」意義，龐克把這些東西結合起來，使之成為沒有用處的人工製品。關於這一風格令人驚訝的，它拒絕對現存的範疇作任何理性的分類。

但同一時刻，這股對醜陋的激烈崇拜，是龐克故意地從工人階級郊區散佈到有條理的城市內部，隱藏了一種算是李察‧黑爾（Richard Hell）所形容的征服經驗的嘗試：「屬於一個被社會分類為空無的世代。」[13] 失業總是意味著社會的隔離，被逐出其他人正常的日常生活，所以對龐克而言，這造成了分隔「我們」和「他們」的意識，以對比強烈的自我呈現形式來表達。他們是會走動的垃圾雕像，使用了一種讓衝突被突顯以及讓消費資本主義健康世界的爛瘡被犬儒地展示的辦法，鉅細靡

遺地受到公眾的矚目。海笛哲對此評論道：「龐克正掩飾真相，死命要用諷刺的方式來消遣他們自己，用真正的顏色來『打點』他們的命運，用饑餓取代節食，在貧窮和優雅之間的衣衫襤褸（蓬亂但細心的打扮）中遊遊走走。」[14]

所以這些青少年以刻意製造出某些效果的方式，排演出他們的命運。每個人都以他自己的作風和公眾意見互動，並且在媒體面前搔首弄姿。也只有出現在媒體、在報刊、在電視上的影像之際，刻意選定的古怪安排才會產生意義。這也就是說，把來自社會的異化，如果是負面的話，透過它所引起的反動，可以把它重新變化聚合。所以當魯迪‧席森寫到龐克次文化之際，他是十分地正確：「當易受傷害的弱點沒辦法用任何方式有效地表達時，那些對缺乏品味感到興奮的人，卻忘了問什麼一定會發生。」[15]龐克族透過他們日常生活的表現者和設計者的功能，給了失業一種文化和美學的形式。身為一位龐克族，就代表了把自己掛在一大堆的嘲笑和嚇人的物體之中，夜以繼日地被不停展示。這個活動的窮途末路說明了一切。

在這個由失業青少年和他們日常生活的衝突所發展的次文化之中，性手槍的音樂無政府被轉變成為一種文化活動脈絡所實體化的穿衣風格。在這個脈絡裏頭，音樂被當成是一種衝突的元素，一種休閒的環境以及一種表達的手段。音樂整合進入這些青少年的文化活動，就像龐克組曲內其他的客體一樣被使用，除了音樂讓多面向的涉入成為可能以及成了整個次文化的基礎之外。它既是休閒的環境和俱樂部、地窖酒館以及酒吧

「場景」的背景因素，同時也是龐克衝突組曲中的一種美學表達媒介和風格的元素，如同把這些青少年的意識給傳達成為他們的失業和他們社會地位意識形態的形式。這必然地會把音樂的表演連結於不同的標準，而不是只依賴之前搖滾音樂所基礎的。不過遠比音樂的風格和概念問題的衝突更重要的，是支持這樣一個衝突的社會與文化活動——音樂的角色作為替代失業的選擇（不論這會帶來什麼），和進入那些符合失業青年機會的文化脈絡的能力。如果龐克搖滾被詮釋是尋找一種更加真實的音樂表達形式的結果，更接近真實世界，這基本上是誤解的。我們不應該挑戰賽門‧佛瑞茲的觀點：「龐克的『寫實主義』可以更簡單地被解釋成是主流搖滾和流行樂『缺乏寫實主義』的結果。」[16]

這裏所值得討論的，是搖滾音樂對那些原本也是其中之一的文化使用重新開放的機會，但是對於這些青少年而言，這卻不再是可以接近的。但不能夠就此草率地寫下一道單向度的內容美學公式，認為這些歌曲的現實，他們對一般生活的接近程度，甚至是他們抗議的內容都只有唯一的標準。當然，這裏也有被政治化的明確抗議態度所影響的龐克歌曲，比方像衝擊合唱團的〈垃圾島〉（Garageland）[17] 或者是〈白色暴動〉（White Riot）。[18] 但是透過字面上的訊息整個來看，歌曲只在龐克搖滾之中扮演了一個附屬的角色。不會有比在龐克搖滾中更過清楚的事實了，就是搖滾音樂是被一個多向度的文化活動母體所支持著，從一個作為沒辦法被分隔的社會內容形式的音樂性封閉

影像。龐克搖滾，不能把它的結構歸究於新的社會寫實主義，反而是在於它樂迷的文化活動——就像他們每天晚上聚會的背景和架構，比方說現場的跳舞音樂，苦悶厭倦的補償活動，一些他們所發展的文化脈絡內的衝突元素，或者一旦音樂無法再連結到特殊的工程或音樂限制的時候，可以作為其他事情的機會。賽門‧佛瑞茲把這濃縮成為：「這音樂關於善用一個壞的處境；但這一點無關改變。」[19]心中如果懷有這個看法，就是純粹的浪漫主義，為失業青年的社會抗議，把搖滾解釋成為一種音樂的表達手段。他們的確把搖滾音樂放到特定的文化脈絡使用中，但是這個脈絡並不只被他們的政治意識所決定，還有他們所生活的日常生活結構。在這脈絡裏，音樂即使是連結到其他沒有提及的需求上，它也仍然遵循著商業化組織的大眾音樂特徵。

　　龐克搖滾也確實不是一種自發的「草根」音樂，不是音樂家和樂迷共同所支持的，雖然這是音樂家為自己辯護的說法，用來增加進入工業的生產機會。這個觀點可以在《擤鼻涕》（Sniffin' Glue）內找到有計畫的表達——由馬克‧派瑞（Mark Perry）所發行的樂迷雜誌，他也是一個和另類電視樂團（Alternative TV）合作的音樂家——，一本由樂迷「自己動手作」，利用那些廉價製造和翻拷的相片所印刷的紙張。以下這段摘要就是當時典型的說法：

　　　　音樂是讓人對既有的成就豎起兩根指頭的完美媒介。

但一旦變得值得尊敬，它就會失去所有的潛力。那就是在七○年代裏所發生的。所有煙硝味皆已散盡，搖滾明星比較有興趣的似乎是逃稅，或者是和貴族開宴會，而不是招待那些把他們推上頂峰的樂迷。他們所需要的是好好地抬起屁股被踢一腳，那就是他們應該得到的。不要再放臭屁了，只要誠實、不虛假地搖著，重回到樂團和聽眾最親密的起點。回到根源，用符合當代的態度來作表達。[20]

雖然如此，龐克樂團一點也不比其他的人少些什麼，仍然履行他們作為音樂家而其地位又相當不同於樂迷的預設角色，只因為他們是受到僱用的。這之間差異的大小，在他們的聲明裏再清楚也不過了。比方說，勒人者（The Stranglers）的修‧康奈爾（Hugh Cornell），曾經在一次面談中說到：「只要看到人們臉上的表情，那股沮喪感就影響了我們，所有人都真的被惹火了。」[21] 不可否認地，看待這些事物的方法是相當不同於被他們自己所影響的。在由龐克族發展的脈絡之中所變化的，是音樂家看待他們自己的方法以及搖滾樂的意識形態。不再是他們作為音樂家的個體性，反而是他們和聽眾的共同起點被過度地看重。藉著這一轉移，不同於連結到創造力的理想，音樂再一次更牢牢地連結到真正的搖滾樂文化使用。然而，在商業生產線上所配裝的，音樂家和樂迷之間的基本關係結構卻因此變得沒辦法接近。這無疑地是一種反對音樂工業商業機制的叛逆，而叛逆只是針對了建立在那些體制內的搖滾樂概念。

當第一屆的英國龐克搖滾節在一九七六年舉行的時候，它的組織是為了替優渥的唱片契約鋪路，確保能夠吸引唱片公司的代表、媒體人員以及新聞記者的注意力。所以不用太過驚訝地可以發現，主事者不是其他人，正是聰明的麥坎‧麥克羅倫。甚至連工業也配合地急著吸納這個音樂進入他們的銷售範疇。在一九七六年的八月，《造樂人》，一份英國音樂工業的產業刊物，已經在它們的首頁下評論：「由於光輝燦爛的刺耳沙啞，英國龐克搖滾無法遏制的短兵相接，衝擊了音樂家刺激出第四代的搖滾客。」[22] 而事情就像先前一樣地循路線前進，所以幾個月以後，性手槍的主唱強尼‧羅登開始抱怨道：「我們仍然是唯一沒有兩星期舉行一次記者會，沒有付錢給精英傢伙喝酒，沒有打躬作揖或鬼扯淡，並且沒有請那些往來紐約的音樂記者坐上私人噴射機的樂團。」[23] 不可否認地，性手槍不再需要作這些馬屁事，因為他們已經成為第一個從音樂工業手中拿到唱片合約的樂團。一百俱樂部的英國龐克搖滾節之後的三個星期——特別為搖滾業的許多老闆所辦的——，他們和科藝百代（EMI）簽下一紙有五萬英鎊保證金的契約。尼克‧莫布斯（Nick Mobbs），EMI 的藝術與廠牌管理經理，作了以下的評論：

　　終於有一個年青人可以認同的樂團出現了：一個父母確定無法忍受的團體。但不是只有父母會被這股騷動影響，音樂界也是。那就是為什麼許多的 A&R 人員不和這

個團體簽約的理由——他們把它看得太過個人化了。但還有其他的團體在事業的比較點上，可以同時於舞台和聽眾之中製造出這樣多的刺激？就我個人而言，性手槍是一種反對「乖乖樂團」症候群的反動，以及反對音樂工業的死氣沉沉。看在我們的份上，他們一定要來。[24]

他們的單曲〈在英國造反〉在一九七六年的十一月二十六日發行，不過只是龐克樂把自己建立成為音樂生意的新範疇幾個月之後。

事實上，在性手槍的例子裏，一切都被搖滾團體獨特的形象所遮掩了，雖然他們的唱片賣得相當不錯，但這卻證明他們是無法行銷的。發行之後的十四天，它就在英國排行榜上名列第三十八名。但是他們的經理麥克羅倫，已經能夠賦予他們一種刻意表現的負面形象，用以反對他境遇主義表演藝術概念的背景因素，讓一首單曲正常的促銷活動，一開始就在英國惹起大家的怒火。電視談話秀的露面，充滿了攻擊性言語的連珠砲，於是成為導火線的起點。不是他們音樂的激進美學，也不是他們基本的反商業姿態，反倒是性手槍的影像，由麥克羅倫所構思的，沒辦法整合到工業一般的行銷策略內，這必然的結果是世上最大的唱片公司叫停，為了中止契約，只好支付法定的五萬英鎊保證金。EMI 的企業經理萊斯理·希爾（Leslie Hill），後來在一份提供深入搖滾商業邏輯的聲明中，解釋了這一決定：

舉個例子，假設他們正在作巡迴演唱。現在假設我們已經辦好我們應該在巡迴演唱中為他們做的，舉行記者會或是在演出之後開酒會，或是某些招待會。你可以想像到接下來會發生的。這兒會有暴動……，會有人們在外面抗議，到處都是攝影人員，到處都是新聞記者。那不是一個我們可用一般的方式所控制的環境。現在，事情會變成這樣——因為我告訴他們：看，你必須要瞭解到，如果你們強出風頭，只會徒增我們銷售你們唱片的困難，因為我們沒有辦法做正事。我的意思是，要我們如何把你們的唱片促銷到海外的市場，因為我們在《每日鏡報》所讀到的，只有對你們猥褻的憤怒批評。那很難拉高唱片的銷售。你要知道，你不能把他們送到世界各地並說：注意這個不可思議的團體啊！[25]

　　麥克羅倫必須要保密如何重複相同的策略，用來對付美國的 A&M 唱片，而這個時候的苦主下的是七萬五千英鎊的保證金。性手槍於一九七七年的三月九日，在倫敦的辦公室簽下合約，一個星期後的一九七七年三月十六日，他們又站在門外拿著一張七萬五千元英鎊的支票。麥克羅倫對這件事的評論登在倫敦的《晚間標準報》(Evening Standard)，並不是毫無惡意：「我靠不斷地走進走出辦公室被付支票。當我變老，而人們問我靠什麼維生時，我將會說：『我以走進走出房門領錢。』」[26]

　　當然麥克羅倫成功地藉著刻意建構的公開活動，大獲全勝

地揭開了音樂生意的眞面目，洩露了唱片公司所眞正在意的並不全部是音樂。如果他們的產品，唱片的行銷是不可能的，唱片公司就會準備付出大量的金錢，來阻止他們對產品和他們青少年購買者之間觀點的矛盾——青少年仍然相信他們是爲了音樂所付費——，就會變得太過明顯。然而，去懷疑這樣一個受到政治驅使，而攻擊音樂界的資本化機制，將會是錯誤的。麥克羅倫實現了他跨媒體藝術作品的概念。對他而言，生產是最重要的，唯一重要的結果就是完成他的經濟利益。在這之後，他讓性手槍與他多年的朋友，李察‧布藍森（Richard Branson）簽約，他擁有維京唱片（Virgin Records），一家最大的獨立廠牌唱片公司（以及一家和邁克‧歐菲德以及「橙橘之夢」合唱團（Tangerine Dream）在七〇年代初期，於英國音樂生意中成爲重要因素的公司）。而最後這兩人展現出了甚至是負面的影像，都能夠被成功地行銷。布藍森每週在音樂媒體上刊登全頁廣告，包括了一長串令人難堪的清單，列出那些拒絕販賣性手槍唱片的商家，以及拒絕在電台裏播放他們唱片的D.J.。麥克羅倫明白這份清單永遠不會縮短。這個策略的成功，可謂是勢如破竹。

　　無疑地，龐克搖滾也相同地在曾經是搖滾音樂特質的音樂工業脈絡內發展。然而，龐克卻連結到音樂生意結構之中的一個改變，作爲一種新音樂的下層結構造成的結果，這包括了小型的獨立公司，音樂家本身所擁有的廠牌，各地演唱會的代理商和促銷商——所有通常都拿來被辯論龐克反商業特質的爭

議。但是事實上，這只會讓音樂生意的商業機制更加地活絡，因為它補償了集權化的缺點。約翰‧皮爾（John Peel），英國最認真和最受歡迎的電台D.J.，在BBC有他自己的節目——唯一一位沒有在節目中抵制性手槍的主持人，雖然他的上司強烈地「建議」他這麼作——非常實際地評估了這一因素：

> 對我而言，龐克歲月最重要的，是整個唱片製造過程的去神祕化。在那之前，有兩件事存在。第一，它——正確地——假設了你必須來到倫敦，並且把你自己放在一些狗屁中間商的手中，只為了走進秀場生意的世界……第二，那些在七〇年代中期簽下契約的少數樂團，起碼包括了一位是之前成功樂團的成員。這對於一群沒沒無名的成員的樂團，想錄製一張唱片真是格外地困難……我還能記得一九七二年的時候，布萊恩‧費瑞坐在我們的辦公室內，試著說服約翰‧華特斯（John Walters）和我成為他樂團的成員，而我只是坐在那兒想著：「好，但這兒沒有任何出名的傢伙耶！」[27]

換句話說，「獨立廠牌」大大地增加了進入搖滾生意的機會，而不是創造瓜分這生意的替代品。

唯一需要強調的，龐克反叛最後只不過根據了搖滾音樂的自我定義，隱藏了一種美學標準的轉變。但是這透露了一種前所未見的清晰度，也就是每一個單向度地解讀這音樂形式的現實的嘗試，如何地沒有捉住重點。如果我們重新回到起始點，

就會發現到，連結龐克搖滾的激烈的美學變化，既沒辦法歸類為音樂工業的革新力量，也不是青少年對音樂表達的需求。這更是超越了社會、文化、美學、音樂、科技和經濟原因的矛盾脈絡，在這些脈絡裏頭，各有它所要扮演的角色。搖滾音樂不能夠被化約成為一種單層次的基本模型，只或多或少在它的發展當中被或多或少成功地維持著。所以甚至連龐克搖滾也沒有把搖滾音樂送回它「真正」的起源，同時龐克搖滾也不提供命題的證明：搖滾樂最後只代表了青少年休閒的商業剝削，特別是一些巧立名目的娛樂產品。雅倫·杜蘭特的看法：

> 在這樣如此複雜的座標點上，對搖滾樂的正統「社會學」思維的化約被曝了光，不論是試著解釋它是資本家的剝削，或者是次文化的異議活動。對某位聽眾代表反叛的事物，同時對不同的閱聽人來說，也可以是工業和市場精心策劃的創意活動；特別當兩種異質的架構經常地共享相同的「文本」及代理者時。[28]

搖滾音樂存在於不同的層面，以不同的關係連結到不同的脈絡，它表現出不同的功能，並且指涉到不同的意義和價值。

「狂野男孩」：

合成的美學

　　龐克搖滾之後的效應，是被互有交錯發展的多樣性、不同的音樂概念以及許多的風格表達形式所標示出來的。龐克刺激了音樂業，讓它對小型的獨立廠牌、各地的促銷商以及另類的音樂走向開啓門戶，並且造成一場創造力的大爆炸，推動了一系列的風格、潮流和趨勢。先前所刻意區分的流行音樂發展，現在又循著這條軌線聚合起來，製造出異質音樂形式的混合體。迪斯可音樂、放客樂（funk）和雷鬼樂，發現到它們和龐克樂的非傳統合成，硬式搖滾與重金屬，就如布希‧特瑞斯（Bush Tetras）的龐克放客融合（punk-funk），以及「水平42」合唱團（Level 42）的重金屬放客（heavy metal-funk），或者是衝擊合唱團和一系列英國龐克樂團所作的搖滾與雷鬼樂混合體。配白（dub）、饒舌音樂和過度電子化修飾的聲音創造，或者被貼上新浪漫派（New Romantics）的標籤，則爲迪斯可舞

廳一波又一波的跳舞狂熱提供了背景音樂。彼得‧湯生、大青年（Big Youth）和內心圓（Inner Circle），提供了一種受到流行樂影響的雷鬼音樂。輕搖滾（rockabilly）、史卡（ska）（牙買加的雷鬼音樂與當代搖滾樂團結合之下的樂風）、靈魂樂、節奏藍調、美式搖滾樂，以及六○年代前期令人難忘的利物浦梅西節拍的吉他聲，都經歷了一場拓展後的復興過程，造成了整段搖滾樂繼承歷史有差別的重新評估。

後龐克（post punk）藉著一些像 PIL、拍普團體（Pop Group）或「四人幫」（Gang of Four）的團體，以及美國非浪潮（No Wave）如 DNA 或青少年耶穌（Teenage Jesus）等樂團，用激烈的噪音、音樂微限主義以及刻板化的複奏，為自己作開場白介紹，這明顯地是參考古典前衛派，如菲利浦‧葛拉斯（Philip Glass）、泰瑞‧萊里（Terry Riley）、史提夫‧芮取（Steve Reich）的「微限音樂」（minimalist music）。連結到一股不停的迪斯可放客旋律（disco-funk）以及合成器和編曲機的聲音連鎖，變成了人類聯盟（Human League）、流行尖端（Depeche Mode）、杜蘭杜蘭（Duran Duran）以及布朗斯基節拍（Bronski Beat）的合成流行樂。搖滾樂和流行樂一度劍拔弩張的邊界決了堤防。相反地，新浪潮，也就是龐克攻擊的直接演化，恢復了早期搖滾音樂的反叛精神，並且換上了完全電子化的新裝，和科技工業景況經驗的文雅形像、異化日常生活的反射以及社會衝突潛能的爆炸特質相互混合。同一時刻，在大西洋的彼岸，布魯斯‧史賓斯汀正慶祝著古典搖滾樂意外的

重生。當一方面大衛‧鮑伊、文化俱樂部（Culture Club）的喬治男孩（Boy George O'Dowd）、布朗斯基節拍的吉米‧索門維（Jimi Somerville）以同志的游移影像，溶解了刻板的男子氣慨的性別特定符碼，而另一方面，女權運動從搖滾樂裏湧起，在「搖滾樂反對性別歧視」或是「女性的解放運動」的音樂口號下，陳述著女性在音樂之內的身分認同。在英國，由於成功地建立起「搖滾樂反對性別歧視」的活動，特別是政治脈絡，又再一次地充當不同搖滾樂演奏風格的催化劑。先前龐克運動的行動主義派，比方像果醬合唱團（The Jam），衝擊合唱團，布城鼠輩（Boomtown Rats）以及湯姆‧羅賓斯樂隊（Tom Robinson Band），擱緩了他們無政府的反資本主義，轉而支持明確的左翼分子政治態度，造成了後來紅蕃合唱團（Redskins）的平民崇拜，以及比利‧布萊格（Billy Bragg）的政治承諾。而在政治光譜的另一造，搖滾音樂激進的右翼版本，第一次地以極度反動的歐伊音樂（Oi Music）面貌現身。

　　從現在起，不管再怎樣地說明，每一個清楚地區分出表演風格，不斷地發展的路線概念，似乎都已經消逝在稀薄的空氣中。美學符碼、音樂和文化風格的快速擴張，打破了先前的界限，並且指向了不同方位的多元性格，同時也在它們的路線當中不斷地變化。艾恩‧張伯斯的診斷是：「音樂與文化的風格和其他脈絡撕裂開來，被剝去了它們原先的指涉意義，以一種只再現它們自己短暫存在的方式流動。」[1] 不受限制的「享樂多元論」，是這個同時也不斷地倒塌的發展唯一仍然行得通的

定律，它形成了共生的關係，然後再一次地倒塌。這個狀態相當正確地點出了激烈變化的階段是可以被辨別出來的，它既不在於發展的末端，甚至也沒有出現未來限度的輪廓。

　　新的媒體以及新的科技都已經達到了可行的程度，它們一方面把音樂安放在變化後的脈絡之中，另一方面他們工程的複製能力也遇到了瓶頸。高傳眞卡式錄音機和隨身聽的勝利侵蝕了唱片的優越性，寧願和朋友借來盜錄也不願意花錢購買唱片，成爲了工業揮之難去的夢魘。錄音帶的科技達到了一個發展的新高點，讓設備的低廉價格（這使得它廣泛地被接受）幾乎壓倒了它在品質上與唱片相較的缺陷。根據德國公司 BASF 所作的一項具有代表性的市場研究計畫，在一九七八年，全世界賣出了十一億五千萬卷的錄音帶。[2]唱片在音樂的發行中喪失了它的獨家性。

　　事實上，在經過整個六○和七○年代一段長時間不受限制的發展期以後，七○年代末期和八○年代的早期就目睹了唱片工業發展的衰退。在一九八○年的時候，唱片的銷售掉回一九七二年的程度。在一九七○年，EMI 可以從唱片的銷售上創造出年度總利潤的百分之十二點七，而在一九七九年，卻只能從音樂部門製造百分之零點四的公司利潤。[3]英國留聲機構（The British Phonographic Institute），在這個領域最著名的一家市場研究機構，於一九八一年宣稱，因爲盜拷的行爲，英國的音樂工業在一九八○年每天就損失超過一百萬英鎊！[4]姑且不論這個數字是否誇大，由於近來大幅改善的品質水準，錄音帶科技

無疑地再現了音樂發行中，另一種很難商業化控制的媒介。這件事實並不是完全地受到錄音帶同時和唱片一起發行的影響。當然，我們也不應該忽略唱片生意的損失，特別是跨國的媒體組織所抱怨的，同時更意味了這也是公司高傳真設備部門以及錄音帶工廠的利益。

但是有兩個相當不同的因素，更直接地影響了唱片公司直直落的營業總額。第一點是因為乙烯塑膠的原料，石油的短缺，以及音樂生產中新科技的到來，特別是數位錄音的變化，造成了唱片價格的提高。至於第二點，就特別是工人階級青少年的社會地位惡化，加上似乎無法可擋的失業潮。一九八一年，一份聯合國教科文組織（UNESCO）的報告，預測了資本主義工業化國家的年輕人在八〇年代的地位：

> 在往後的十年裏，年輕人經驗的主要字眼是：「匱乏」、「失業」、「就業率不足」、「就業意願低落」、「焦慮」、「自我防衛」、「實事求是」，甚至是「生計」和「生存」。如果六〇年代是用文化、想法和建制化的危機，來挑戰世界上某些年輕人的範疇；那麼八〇年代將會遭遇到一群新的世代，以長期的經濟不確定性及剝奪，來強調具體的、結構化的危機。[5]

在大多數的資本主義工業化國家之中，這份預測在八〇年代的前幾年時，就已經以更激烈的觀點被實現了。音樂工業的金裁縫威脅著收山不幹，不過這不是指搖滾樂的利益，但是唱

片的需求和購買唱片的能力卻在它主要的青少年市場內減弱了。為了能夠再一次地打開不斷成長的新市場，這個系統的邏輯自然地定位到新科技和新媒體中的生產配量、營業總額、利潤和投資上。音樂的生產從類比科技變換到數位科技，以及後來電腦系統的更新，為它帶來了市場上的優勢。唯一能夠有所限制的是新的發明，也就是新的聲音素材和聲音效果。這一策略在數位的CD唱片中不斷繼續，成功地由寶麗金耗資重金所開發問世的。英國留聲機構在一九八五年所發布的數字，證明了這個發展從任何角度看來都是成功的。根據這些數字，英國的單曲銷售仍然比前一年表現了百分之零點九的衰退，LP有百分之七點五的成長，而CD則有百分之三百的成長率。[6]

　　然而，有線電視網路和電視節目衛星傳輸結合的延伸性發展，應該對音樂工業有更重要的意義，因為這不只增加了電視的商業勢力，也擴大了節目內容的負載量。音樂電視台（MTV）和流行影像於是一同問世。經由衛星，節目現在可以從跨國媒體組織的控制中心，直接傳送到全球各地的商業有線網路。這個發展賦予了電視市場一個相似於唱片市場的結構，並且為音樂的行銷開啟了全新的未來。不需要花大錢派一個樂團全世界巡迴促銷唱片，一支配合唱片所製造出來的影像帶，透過有線網路的輸送，就能夠達到相同的效果。這樣一來，唱片公司開始要完全地控制樂團和音樂家的影像。所以在很短的時間內，音樂的發展發現到它自己處於一種新的媒體脈絡，一種對它內在的美學策略和形構規則不再是毫無作用的脈絡，只

要音樂的演出連結到了改變過後的工程、經濟和建制化的需求時，現有的脈絡就會被移除，換上了新的脈絡。這造成了面對那些小布爾喬亞階級行銷的廣泛轉向，這些手中仍然握有更多金錢可以花用的青少年，相對於工人階級，可以透過電視而被最有效地打動。

　　這個發展使一件事情變得非常清楚：在大眾文化的脈絡中，甚至連音樂都要作用為整體的一個元素，而這個整體，在它作為整個脈絡的角色上影響了每一個元素。先前仍然在不同生產領域所製造的，不管是它的慣例、它自己的歷史以及它的傳統，或者只是在整體的結構中作為大眾文化的種種，現在都直接地被集合在流行影像之中。當然，在五〇年代的時候，電影和電視就已經在搖滾樂的傳播中扮演了一個重要的角色。我們只需要回想起貓王和比爾‧黑利的電影，或者是成為美國音樂生活機制的電視節目「美國露天秀」。那麼這些領域之間的連結就不是真的非常新，就像之前的兩種媒體總是和音樂一起，在青少年的文化日常生活中被整合，或者最起碼相互產生作用，雖然說它們是獨立運作的。相對的，流行影像統一了最流行的大眾文化媒體：音樂、電視以及電影。在一九八二年的時候，約翰‧霍金斯（John Howkins）使用新資訊科技對音樂生意的結構效果分析，思考到了這個問題，並且發表在英國留聲機構的年鑑：

　　　　許多的工業，因為它的傳統之故，一直到現在為止都

非常地紊亂，工業實務和財務體制都環繞在這一個影像的脈絡上而聚合在一起。電視工業、電影工業、音樂工業、電信傳播、出版業和電腦界，目前在不同的政府部門、法條和規範下運作，他們現在發現到它們自己是一整個新的活動範圍中的次工業角色。[7]

這不再是一個只從音樂發展的邏輯就可以理解的過程，雖然說很大的程度，它是由音樂生意中的大型公司所驅使的，而且特別在這領域內，起碼從流行藝術的觀點來看，它展現了使得流行影像成爲最具動能的新媒體的重要必然性。在流行影像之中，音樂發展的線頭纏在一起——即使它們最初在商業的利益中被劃分地十分清楚——，打斷了藝術論述現有的規則，對大衆文化與生俱來的音樂和視覺原型剝除了它們傳統的意義，並且以一種影像、風格、符號、象徵、神話、旋律和吞噬一切的聲音的結合，允許了視聽媒體藝術在日常生活脈絡之中出現的可能性。不過，要在商業鋼鐵般的桎梏之中實現這個理想，必須承認還有一大段路要走，而且在不久未來內也不可能。

流行影像的創造，也就是指音樂和影像在視覺化的歌曲之中的結合，可以直接地連接到美國有線電視的計畫MTV：音樂電視台（Music Television）。當然流行影像在電影裏頭有它的前身，可以把歷史回溯到三〇年代，就像錄影帶和影碟都已經在音樂發行之中受到使用。就是在三〇年代搖擺樂時期高潮之際，開始了把最流行的歌曲表演拍成短片的形式，拿來作爲

戲院的輔助節目。五〇年代，這些就變成了點唱機式的菲林（jukebox-films），迴圈式的底片在音樂機器中繞轉，可以看見當時搖滾樂手的行進動作。另外一個更進步的發展，是於七〇年代末期在美國問世的影碟機。甚至在這之後，個別歌曲的菲林版本偶然地會被製造出來，不過大多是是用在電視上頭，比方像披頭四的歌曲〈潘尼巷〉（Penny Lane）以及〈永遠的草莓園〉（Strawberry Fields Forever），或者是一九七五年揚・羅斯曼（Jon Roseman）為皇后合唱團（The Queen）所作的〈波希米亞狂想曲〉（Bohemian Rhapsody），都在風格上更接近於現今的流行影像。既然家庭用的錄放影機已經可以買得到——它們於一九七七年在市場上出現——，所以錄有搖滾樂團在演唱會上的影像帶就開始販賣。但流行影像，也稱影像片段，或者更老實地說，稱為促銷帶，它們不只因為被包含在純商業因素所決定的功能脈絡而與其他有所不同，並且透過獨特的創造法則，它們更自然地對音樂和發展產生了它們的效果。

　　MTV，在一九八一年的八月一日開播，是第一家全天二十四小時只播放音樂節目的有線電視台。MTV 的所有權，是由華美衛星娛樂公司（Warner Amex Satellite Entertainment Company, WASEC）掌握，也就是華納傳訊和金融財團美國運通（American Express）在一九七九年所創立的聯合企業。系統的站台基地不過只包含了曼哈頓島上的幾間辦公室和一間小型的錄音室，然後再透過RCA所擁有的通訊衛星COMSAT傳送它具有立體聲的節目，這又意味了另有一位美國音樂生意的

巨人也在其中行動。MTV播送到美國四十八州超過兩千七百個有線電視網的兩千四百萬收視戶，而加拿大的網路則是每天一個小時，傳送到商業音樂頻道音樂盒（Music Box），一家由EMI、維京唱片以及約克夏電視台（Yorkshire Television）所經營的電視台，所以從一九八三年起，它就開始透過衛星把節目播送到整個西歐大陸，以及從倫敦到斯堪的那維亞半島的有線網路。MTV，就像它在西歐大陸的對照，是有線網路除了每個月連線的基本費用之外，可以免費收看的標準頻道之一。所以透過V.J.所點播的流行影像，節目可以排他地由十分密集的廣告來供給經費。節目奠基在由唱片公司所製作好的影像片段，所以除了一些來自紐約錄音室工作人員的費用之外，MTV的節目實際上不用花什麼錢。然而，投資並且經營電視台的成本卻是一筆龐大的數目，因為節目的傳輸非常昂貴。雖然WASEC另外經營了兩個「付費」的頻道，電影頻道（The Movie Channel）以及霓克歐登（Nickle deon）——關係到了華納傳訊的影片利益，而且每個節目另外要加收費用則能收看——，並且可以從三個頻道的廣告獲得每年約略三十億總值的龐大收入，但公司剛開始的損失仍突破了百萬元的光景。一九八三年，凱文‧達西（Kevin D'Arcy）在《廣播》（*Broadcast*）雜誌的報導：

> 美國運通和華納的合併，華美（Warner/Amex），預計每年將會虧損四千萬的美金，而且到目前為止，已經花了

八億美金。但是他們仍然有機會在未來的五年裏轉虧為盈。在去年的時候，他們的電影頻道，觀眾增加了百分之三十，霓克歐登有百分之六十，音樂電視台，全天候二十四小時的流行音樂頻道，多了百分之四十的收視觀眾。[8]

這點出了MTV計畫背後利益的真實程度，因為這個程度的投資和這一類的損失，始終被精打細算地非常正確。公司為一開始的市場研究花了兩千萬元。整個計畫只和電視以及電視的娛樂有間接的關係。姑且不論所預期的長期性效果，甚至連這樣一個資本密集的支持者如華納傳訊和美國運通的組合，都不會貿然投入有附帶危機或者必須自力經營的嘗試，是 MTV 的邊際效應構成了兩造公司的事業。根據安德魯‧古德溫（Andrew Goodwin）的分析：「華納的利益在這兒，是一種企業結盟（consolidation）的典型例子，因為MTV已經在唱片的銷售之中，表現出了很大的效果；美國運通是在有線電視之中有類似的利益，因為互動式的有線系統可以對家庭金融和購物產生極大的影響。」[9]

確實在這個領域之中，許多公司通常都太過興奮，以至於未能夠提供資訊，它們都是張大了眼睛，瞪著它們的營業數字，並且願意把它們自己陷入到共同利益的傳播事業裏，成為自我犧牲的進步領航者。想要窺見一些大型組織的利益網是如何地貫穿資本社會的日常生活，以及何者會被自我約束的體制建構所揭發的間接利益，是沒辦法在任何的統計數字之中被發

現的。相反地，羅柏·匹特曼（Robert Pittman），MTV 的前節目指導，對公司看待自我的方式有話要說：

> 我們現在把電視看成是立體聲系統的一個元素。如果認為你有兩種互不相干的娛樂形式——你的音響和電視——，這是很可笑的。我們現在正在研究的，是撮合這兩種形式，使得它們能夠和諧一致地運作。我們是第一家在有線電視執牛耳的頻道……MTV 是第一個使得電視成為一種新形式的嘗試，而不只是電視遊戲或者是純粹的資料頻道。[10]

在真實世界裏，MTV 純粹是一個有兩項同步功能的廣告頻道，而不是一般把產品的廣告節目化。影像的片段為唱片作廣告，而音樂的吸引力則為有線電視增加接線率。然而，甚至連 WASEC 這樣資本密集的公司，都會因為MTV 的計畫而衝過頭，讓人見識到娛樂媒體龐大的花費。一九八五年底，WASEC 被迫出賣MTV 網路。一九八五年一月，在第二個流行影像頻道加入之後易名為VH-1。它被國際維康（Viacom International）——一家國際電視節目供應商，只用了十億的價格買下。

它的起源使得流行影像成為一種廣告的形式。就因為如此，它和先前電影和音樂的融合，或者電視和音樂的融合有別，就像過去的搖滾樂影片，或者是試圖視覺地傳送音樂經驗的流行樂電視節目。相反地，流行影像使用了屬於廣告的影像

語言，把音樂掩蓋住，並且遵循它自己的美學，無可避免地貫穿了音樂。英國的新聞記者，唐‧華生（Don Watson）評道：「流行文化的世界，從來沒有如此接近到廣告的世界，一個銷售生活型態的世界。」[11]

影像的製作人被先前的廣告導演所主宰，而且他們用專業的標準來塑造影像，一切都不是偶然的。這外部的特徵，是使用靈巧的電腦來控制影像片段、慢動作、快剪、格式和觀點不斷地改變，還得加上不尋常的鏡頭取角，以及整個視覺和工程效果的廣告影片戲目。使用這些手法所表現的歌曲，成為了隸屬在廣告美學規則之下的功能。保羅‧莫利（Paul Morley）總結了這一發展：

> 影像捍衛了流行單曲純粹是一種商品化的概念，它破壞了那揮之不去的念頭，就是單曲是因某些人感到有強烈的需求，然後被強迫地製作和包裝之後再丟進市場。影像宣稱流行歌曲是罐裝的物體，而不是任何的事件。[12]

這結果的必然性，可以在英國「男孩團體」（boy groups）的趨勢中清楚地被觀察到——杜蘭杜蘭、法蘭基到好萊塢、布朗斯基節拍，或者「轟！」（Wham!）合唱團——，這都得完全歸功於影像的商業效果。音樂的科技舞曲聲音（techno-sound）用電腦設定了旋律，以及使用了錄音室裏每一分的可能性，它由濁重的呼吸聲和過度重複的模式所組成。這些產品，只可能在影像之中活了過來。

這些生產的原型，是一九八四年杜蘭杜蘭所發行的〈狂野男孩〉（Wild Boys），[13] 一支由羅素・莫卡伊（Russel Mulcahy）所製作的代表性影像。流行影像的美學獨特性以及藝術可能性，還有它的問題，都在這個說明之中表現地非常清楚。這首歌曲本身就是八〇年代高能量舞曲音樂的經典，並且貼上了電子合成樂（synthi-pop）的標籤，被吉他失真的重金屬聲音，主宰了歌曲和重複句中咆哮的輕快旋律，造成一種十分激烈的低調。相對於基本旋律沒有靈魂的機械化僵硬，以高音調的尖銳聲音所唱出的歌詞，反倒是哀怨地低鳴，在隱喻之中以無法辨認的故事線，包含了一系列豐富的語言學影像。

這首歌曲的影像充滿了一種令人混淆的象徵主義，一個超現實和啟示錄式的世界。夢魘的、黑暗的、無法連接的影像，以沒有條理的秩序發狂地接踵而來，浸沐在蒼白卻微藍的光線之中，或者是微微搖曳的火燄光芒。不過短短數秒，影像就隨即變化，只留下一條印象飛逝的跡路，再次凍結成為令人懾魂入迷的細微場景。鏡頭的觀點不斷地在所有的可能角度上移動，製造出任何空間定位，任何上下左右的關係，而這些實際上是不可能的。接著，一個無法休止、毫無方向性的運動，透過影像的片段消逝流去。布景場面被戰役、攻擊、激進和風格化的力量所主宰。杜蘭杜蘭的成員也包括在這鬼魅般的事件之中，但同時卻又置身度外——他們出現在不斷晃動的影像螢幕裏。象徵的集合缺乏了任何的邏輯：男人掀翻桌子，在燈光微曳的窗台下淋浴，燄舌自他們口中吐出，一個戴上飛揚披風的

形體慢慢地危險地靠近，一個似機器的人／機器轉過頭來，嘔出火燄，到一個顯現著杜蘭杜蘭表演〈狂野男孩〉的電視螢幕；半裸的野蠻人，穿著皮革的短褲，上半部的身體塗得五顏六色，龐克式的頭髮跳著古代的舞蹈；電視機上一個定時炸彈開始滴答地叫響；火燄邊起；開始可以看到實驗室的設備；一個升降的平台沉入某個金屬打造的結構裏；身體像顆子彈似地穿過空氣；風車出現，而杜蘭杜蘭的主唱綁在其中一片的帆上，在空氣中旋轉；團體中的另一成員，被鎖在某個籠子裏，埋頭於最現代的電腦，而第三個正在用他自己的相片進行一種洗腦的形式；野蠻人和他們粗魯的舞蹈遊戲再一次地主宰了場景；不知從何處又出現一台中古式的飛行機器，上頭還載著人；一個野蠻人試著用繩索捉住它，但它一直衝到風車旁，把主唱從旋轉的酷刑之中解救出來；他馬上在微微發光的綠水塘中，發現自己被一隻怪獸所威脅；樂團的吉他手從金屬結構上被垂吊下來，完全搆不著支撐物，手裏還演奏著吉他；畫面一幕幕地快速閃過——突然地杜蘭杜蘭逃出這個夢魘，在一台老舊的美國車中，被丟撒著彩紙，穿插著跳舞的野蠻人畫面，宛如記憶。

音樂，主要由聲調反覆演奏的旋律化層次所組成，驅使著畫面片段的行進，並且結構出運動的視覺路線，而不是用機械性的同步化辯護，甚至是影響了這啓示錄式的夢魘。音樂稍嫌空洞，不過只是運動的形式。也幾乎不可能對歌詞建立出任何清楚的指涉意義，而且這些指涉意義只對準像火燄、戰爭、鮮

血、狂野男孩的游離物體上才有可能存在。但是根本就沒辦法作出分類。誰是影像中的狂野男孩？跳舞的野蠻人？杜蘭杜蘭？抑或兩者都是？還有那視覺化的象徵，如風車、實驗室設備、中古時代的飛行機器以及豪華的老式美國車，都不能有意義地回應到歌詞或者任何的音樂。但是這一切的影像，絕不意味著沒有意義。更仔細地看，每個場景都刻意地引用冒險動作和科幻電影的片段，所以指涉到了觀眾之前的媒體經驗，因為他大概會在電視或電影中看過上百個不同版本的有關場景，所以手邊便有現成的視覺刻版印象。但在影像之中，這些片段都被剝去了它們的邏輯連結以及任何的發展，變得支離破碎。場面一再地重複，而且過幾秒之後，又再一次地出現相同的運動和姿勢。但結果與必然性都消失了。同一時刻，這些場面連結到無法連接的影像——達文西版本的飛行機器、風車、煉金術的實驗設備、最現代化的電腦科技、超大型的電視螢幕、籠子、未來化的金屬結構、水中謎樣的生物、老式美國車、野蠻人、以連環圖畫特質為模型的，以及龐克的附屬物。在這兒作用的，就是廣告的美學定律。

廣告奠基在一個簡單又有效的原理：把兩件明顯異質的符號系統，透過一連串的正式技巧，再重新結合起來。它試著為它潛在的購買者，透過一種預備的美學象徵，或許是一張相片的再現，和其他更情感的和更有效的象徵結合，賦予產品一種特殊的意義。舉例來說，在一張藝術式的南方海洋陽光的藝術相片上，出現了一瓶特寫鏡頭的柳橙汁。瓶子的相片，本身不

過就是一個柳橙汁的廠牌。但是陽光的畫面卻充滿著影響性的意義，代表了假日和自然的經驗。瓶子的照片和陽光的照片之間沒有任何有邏輯的連結，但是連結卻正式地建立了。畫面以這樣的方式組合，結果從色彩的組合和比例的觀點看來，卻也是十分地和諧。當它事實上呈現一種既武斷又不合邏輯的構成時，卻讓畫面看起來十分自然。但是透過了這一個技巧，柳橙汁添加了夏日的清新和舒暢的效果，以及大自然的異國情調。這一點也沒有改變原先的口味，可是產品已經讓人印象深刻。正因為如此，通常都是十分相似的產品，透過影像在廣告之中作沒有意義的競爭。這是一種合成的美學，無脈絡的符號系統，影像、素材、物體和象徵，都因為使用正式的技巧而被組合起來──顏色的構成、影像的建構、底片的剪接和音樂──，製造出一個新奇的，虛構的美學真實，允許價值和意義以及它授與的事物，有組織地一起生長。

流行影像也遵循了同樣的原則，使用了同樣的技巧，除了它所要廣告的產品，唱片不見了。所以雖然它在廣告的功能脈絡之中運作，但它也同時顛覆了它自己，因為它從它們和產品之間的具體關係，解放了這工業所高度開發的技巧。唱片，它所要促銷的購買物品，仍然不得而見。它被歌曲所再現，但這並不可能取代產品的角色，同時它也要作為視覺事件的聲音背景功能。於是，以嬉耍和創意的方式來使用廣告的美學裝備是可能的。這讓人們不會在意廣告，反而讓影像對人產生吸引的作用，因為它沒有傳統商品廣告的束縛──產品必要的現身，

以及必要地限制成爲指意系統另外的單一象徵面，因爲也只有這麼作，產品才能以清楚、不曖昧和深刻的外觀而被廣告。甚至連音樂家和樂團的形像建構，都自然地有關於隨之的影像，而沒有一般廣告點的壓力。如杜蘭杜蘭的影像中所表現的（而且還有許多無數的其他例子），音樂家可以從原有的概念裏獨立出來，隨意地扮演任何的角色。所以流行影像爲正式的廣告技巧，開啓了一個完全嶄新的應用領域。想像力可以恣意馳騁，而無關於媒體的影像和象徵、字彙，以及用正式連結相互結構的音樂和視覺的刻板印象——音樂的旋律配合著場景的旋律，使用搖晃的鏡頭和觀點，來連接無法聯想的物體、影像片段，並且在跳躍的時空因素發展之中包圍起來，然後一直重複不斷。同一時刻，這些沒有限制的可能性沉澱，開始建造。

〈狂野男孩〉就是一個完美的例子。在這裡面，男人互擲桌子，火燄和神秘即逝的陰影連結到閃爍的影像片段的事件；旋轉的攝影機運動，允許古代野蠻人、現代紀元的機器建築和無情地滴滴答答的定時炸彈，出現在同一個畫面之中，好像這些就形成了一個有組織的整體；未來化的結構，黑暗時期所遺留下來的人類牢籠，超現代的電腦設備，都以它們格子結構的縱橫關係擺設在一起；歌詞中單一抽離的字眼，成了整個影像片段的主要觀點；音樂的旋律模式，同步化了沒辦法連接的畫面系列；急促的吉他獨奏，從音樂之中發展和增強，允許掃入眼簾的飛行機器成爲事件中極度自然的部分——實際上，根本就不可能有鉅細靡遺的細節，用來描述這正式關係和指涉的錯

綜網。

在這原始的象徵意義、物體以及刻板印象的結合當中，它們以多向度和多層次的合成形式相互指涉，藉由特別明顯的幻想特質相互地裝飾，而這通常很難在場景的片段之中被理解，被雜混在一起，所以能夠製造出一個聯想的場域，就像磁鐵一樣，緊緊地吸住了觀眾的視覺記憶，他的意識片段，他的想像力和他的幻想空間。認為它總是草率地停止於影像的層面上，對歌曲加入視覺化的詮釋，最後再標準化歌曲被認知的過程，甚至掏空個別聯想之間的範圍，這些非難都不堪其究詰。更可能地該如此說，這不過只是一種已經被寫在搖滾樂美學之中的延伸和拓展。當它事實上對不同的使用開放，並且被賦予非常不同的意義時，咬定這個美學只是預先設定的「訊息」的文字和音樂的轉譯，這個說法是完全沒有說服力的，只把影像看成是一種更進一步的、視覺化的「表達」面的看法，也一樣失去了立場。相反地，影像變得更清楚，更甚過去的任何一個時代，那種一步步的邏輯「訊息」的轉譯概念，透過文字、音樂、表演和現在的攝影，再強塞到接受者大腦的說法已經成了空想。另一方面，流行影像所奠基的綜合美學，透過正式創造的字彙、音樂和視覺化刻板印象的整合，造成了固定意義模式的溶解。戲謔的荒謬舉動，它的粗魯及俗氣的結構，一直重複的場景，表現主義者的老橋段使用，而不是改變青少年觀看者的想像力——一群有關電影和音樂的標準共同成長的接收者，並且總是唾手可得——反倒增強。這可以看成是先前媒體經驗

所一直持續下來的創意處理。影像也不是一種冥想的對象，不是傳統觀念的「藝術作品」。影像更回應於電視的習慣，不斷地改變，並且加入媒體的經驗，就像當時人們對搖滾樂的接受反應，一種被可攜性收音機和單曲所改變的關係。無疑地，在這一脈絡裏，影像的吸引力和電視大有關係，透過青少年，電視成為日常生活之中更有組織的一部分。它不再是一種被強調要死盯著螢幕的家庭夜晚儀式，反而是以類似收音機的方法被使用——不可否認地在一個比以前更廣泛但是更受到汰選的基礎——，被接受成為朋友會面的話題背景，或者比方像迪斯可舞廳的公共休閒環境，作為最多元化的休閒活動元素。[14] 所以流行影像擁有無窮的威力，就像在杜蘭杜蘭的影像裏，如果它能夠使得音樂和歌曲同時對青少年所發展的意義更開放，和它如果能更深刻地，以更複雜、多面向及廣博的方式來回應，在他們的日常生活中透過發現及經驗的吸引力相結合的話。

但是如果這裏仍然有搖滾樂所存在的文化使用脈絡，和這之間的決定性對比的話，一個也影響到了那團發展線的音樂特質的對比，並且以無法被忽略的方式，連結到了流行影像，根本的原因會是影像大量的經濟機能化。這和廣告的視覺語藝的邏輯指意並沒有什麼關係，也就是它相當有能力可以藉由在此聚集的美學生產力的創造潛能來發展，更別說是把流行影像連結到跨國媒體組織的商業排他性的決定脈絡了。也因為科技不斷地花費，影像不再像玩音樂是一般人可以接近的。當然，影像的接受者也不是工業的消費奴隸，他們更可能和這一類由他

們的日常生活經驗所決定的媒體產品建立起主動的關係，讓他們能夠侵蝕商業化的建制脈絡。不過，工業對影像和其中先驗的價值模式，有著獨占性的控制。馬克‧何思威（Mark Hustwitt）對這發表評論：「所有促銷帶到達英國流行音樂聽眾的主要路徑，都存在於先於現今促銷帶製造風潮的特定經濟關係之中，也直接地影響了促銷帶如何被觀看的角度。播放促銷帶的媒體，也對於它們所使用的促銷帶，產生了文化和美學的效果。」[15]

就因為它的商業功能，流行影像轉了個大彎，它變成為吸引人的、令人信賴的以及勢不可擋的。甚至如果說它從它們有關產品的限制中解放了廣告的美學技巧，並且為它們打開一個新的應用領域，但即使在這個領域中，它仍然是為了音樂和媒體工業的經濟資本利益，當成一種看得到的刺激。影像的生產，不是拿來拓展音樂的美學機會以及文化潛能，它是用來促銷唱片。所以流行影像並不只是形成心智動機的結構和欲望，它也影響了認知以及判斷，要透過其共同美學的感官吸引力，誘惑它的觀眾在面對影像中所接收到之內容時，產生一種基本上是肯定的、信賴的以及贊同的態度。就是因為這個緣故，它制約了人類看待世界並且結構出世界形像的特殊方式，正因為在場景片段的表面上它並不明顯，它可以在一般的深層意識裏造成影響。茱蓮‧坦普（Julien Temple），無數支流行影像以及兩部非常受到矚目之電影的導演，相當正確地寫下：「MTV是通向眼球、大腦的道路，也有可能是通往世界的睪丸。」[16]

雖然它彈性化的意義，流行影像仍然把經驗和發現、眞實世界和想像化入一個統一的單體，並且使用意識形態的標準以及觀看世界的標準方法，爲它蓋上了似有似無的一層紗。它們以更有效率、更具體、更直接的包裝，而不是透過「明星」體制的意識形態吸引功能，滲透了音樂。在影像之中，因爲它的美學效果和促銷風格，美學的價值和理想被具體化了，價值模式確定了，社會規範穩定了，這一切基本上都奠基在贊成和同意上。當然，這並不是很明顯，也不是一個從影像片段可以演繹得來的規則——就像杜蘭杜蘭的影像所告訴我們的——，但是透過如此迷人且具吸引力的廣告，其所獲致之脈絡結果的涵義，還是成功地發揮了效果。

　　就是這讓影像成爲大眾文化一個相當模稜兩可的例子，在社會和文化傳播媒體壟斷式的擁有權限裏，爲了實現最大的利潤，文化轉化成爲商品，變得比過去任何一個時期都要來得清楚。雖然創造出仍然不是很明顯的文化日常脈絡的機會在影像中最發達的形式裏是與生俱來的，但因爲它被放置的脈絡之故，它對音樂發展的效果是有著高度疑問的。很難去反駁保羅·莫利的論點：

　　　　影像把我們倒入流行音樂遊戲中最邪惡的部分……影像的來臨，或者最起碼應該說，流行樂工業對影像的誤用是主要的原因、指標，爲什麼流行樂戛然停止，開始奄奄一息……影像成爲流行樂最後的化約，成爲最虛僞的人工

製品，成為最常見的調味料，成為了曇花一現的象徵。[17]

　　絕大多數的影像並不展示在杜蘭杜蘭的影像之中所能見到的複雜度，反而是透過蒙太奇的手法，從現有的素材中，儘可能地以最少的金錢以及最短的時間拼湊起來。在這些情況裏，重要的是能在螢光幕上以某種的方式呈現。如果影像不是只拿來提供現場演出驚鴻一瞥的錄影的話，為了從現有的底片素材以及樂團在別處錄音時所拍的相片裏，組合出一些或多或少適合的片段，其實並不需要費盡太多腦力，就可以清理原有的影片文件。有件事應該不能被忽略：大多數的流行影像，長期以來苦於預算太低、拍攝時間不足的問題，所以帶著膚淺又沒有思考的風格，而且使用最老套的廣告濫橋段所組成的生澀影像來粉飾歌曲。

　　不論如何，影像進入唱片促銷的動作，清楚地改變了關於有利音樂工業的搖滾樂文化價值和意義的社會辯論過程的重視。工業在歌曲身旁所建構起來的文化脈絡關係，更大大地緊臨著影像的降臨，而且工業對音樂及音樂家的控制，也變得更複雜。舞韻合唱團（Eurythmics）的安妮·藍諾克絲（Annie Lennox）對《新音樂快報》（*New Musical Express*），解釋了她對這一過程的看法：

　　　我指的是當其他的一般人接近到我們所作的事的時候：就像舞韻非常早期的舞台演出時，而有人正錄下我們初試啼聲的表演。這對MTV會是件大新聞；在我們知道

以前，因為我們並沒有照我們所應該作的來控制情勢，這就變成一件可以賣錢的商品。我們恨死它了，因為我們一點也不認為那代表了我們，我們想要買斷它們，但沒有辦法，因為契約之類的事，我們完全沒辦法接近自己的作品。[18]

所以音樂家被整合進入一種他們既沒辦法控制也通常不瞭解的生產過程之中，一個使得他們成為工業所製造的媒體產品元素的過程，而不允許他們對此再發揮任何的影響。在影像上，他們可以被安置在美學的脈絡之中，然後再移植到意識形態和文化的脈絡裏，而相當無關於這些呼應他們本身藝術企圖的程度。荷莉·詹森（Holly Johnson），法蘭基到好萊塢的主唱，曾經非常簡明地表達這份感覺：「我不再是一位歌手，我成為了一件藝術作品。」[19]真是再貼切不過。

這樣看來，影像是那些總是由工業主動尋求，強迫音樂的發展走向它可以最有效地控制的方向之行銷策略之一。唱片公司的目的，總是想透過正式和工程的效果，要把音樂從階級特定的使用脈絡之中拔除，為了使它和財務控制的標準相符合。七〇年代末期開始的銷售危機，使得這些努力更為艱辛困難，而如今甚至又引起對他們的目標特質毫不保留的批評。約翰·布羅（John Burrow），英國電視搖滾節目「河畔」（Riverside）的製作人，在《廣播時代》（*Radio Times*）——一家列出BBC節目的雜誌——中說明他的節目，在一九八二年BBC第二台

的介紹中，有著以下的文字：「我認爲許多的年青人已厭煩於聽到任何有關於領取救濟金的隊伍的事，而現在他們發現到藉由他們手邊的時間，他們可以變得極富創意，也許是在音樂，或是在流行面上。」[20]

　　幾乎不可能更犬儒了，尤其當大量失業的驚人經驗，已經很長的一段時間成爲衰微的聽天由命。所以那些音樂形式連結到影像商業化的時候，這並不是巧合；藉由他們貧乏的工程完美主義，他們形式化的程度，和他們快速磨損的流行效果，造成了一種社會的眞空，他們在其中只能夠採納青少年眞正的日常經驗，並且傳遞他們所發展的價值與意義。葛瑞‧馬可斯把它的特徵寫下：「搖滾樂……現在是『主流音樂』（mainstream music）——煙霧瀰漫和激烈地空洞，目前聲音的響度只指涉到它自己的成就，它自己沒有意義的勝利。」[21]

　　這並不是預言搖滾樂的窮途末路，反而是把又再一次地被媒體和工業所壟斷的，以及被貼上流行音樂的標籤的事物，重新返回那些脈絡。今天站在舞台前方的，就某些程度而言是有關於影像的商業效果，以及仍然被排除在跨國媒體組織高度集權化結構之外的生產科技和唱片發行的管道。但這不意味在龐克的覺醒中，搖滾樂多樣化又多層次的特質就臣服於英國「男孩團體」的合成流行樂腳下，或者是麥可‧傑克森和王子改良後的迪斯可與放客的調合。這個光譜，甚至也還沒開始反映到流行影像之中，只是因爲成本的考量，它總是遭到非常選擇性的使用。在一九八四年的英國，不到八百首歌曲被製成影像，

而美國也不超過一千五百首。[22] 雖說如此，無疑地，影像的生產仍然對準了現存文化價值系統中的一個激烈改變，把焦點放在日常文化的改變和音樂發展的回應結果，特別是藉著影像技巧的快速傳播，這一媒介也開始成爲次文化脈絡的功能，就好像音樂，成爲文化階級辯論的對象。這第一個的符號已經出現，但它們將走到何處，則仍然未能有所定論。

後記：

「物換星移」

　　總的看來，在搖滾音樂已經成形，並且發展成為多樣化風格的脈絡盡頭，或許我們需要作出一些結論。

　　我初起的立場是搖滾樂製造出了藝術新經驗的前提，在一個高等層次的、仰仗科技的大眾文化架構中，藝術製作人及接收者之間已截然變化的關係，已經作出了自我辯護；也就是說，日常的生活之於創造性，藝術之於媒體，早已在新的脈絡中聚合在一起。我從不同的立場和觀點，試著在搖滾樂中追溯這些發展，思考它們的關係。但是，那些發現到的種種事物及問題即是全部的景象嗎？跳脫出我們眼前的視野以外，存在有一些允許我們辨識出未來政治遠景的過程，是不是在經驗的建制化和夢想的幻滅之後，這些過程就毀滅了文化以及政治的潛能呢？

　　毫無疑問地，搖滾樂一度被委付去破壞、炸毀社會關係，

並且在他們的位置上建造出一個更人性、「更美好」的世界的想像早已褪色。這樣的一個世界，會是一個不受限制而帶有男性色彩，一個甚至沒有為另一半的女性提供理想的世界。女人在搖滾文化中的角色，總是被局限在青春期男孩交往的濫橋段上。無論如何，曾經縈繞於青年身旁的革命氛圍，今日卻臣服在「雅痞」（yuppies）的犬儒形象腳下。叛逆少年被認定具有的顛覆性潛質，為了進步而戰，手持吉他，已經被化約成一種浪漫的概念，在過度理論化的社會學學者研究桌上，憑添了哀鳴與灰暗的經驗。音樂及媒體工業裏面腦袋冷靜、財力雄厚的策略謀士，拿著計算器，對這個世界的狀態發展出更真實的圖象。青少年荷包肥厚的購買實力，使得彼們的夢想、價值和樂趣成為商業領域的焦點，但卻無法抵擋策略專家精打細算的如意算盤。然後，贊助廠商——碳酸飲料、酒類釀造和消費貨品的製造商——接管了統治權。對他們來說，這一場幼稚的音樂遊戲，充其量不過是另一項銷售的利器，允許他們開拓出更多利潤的市場，而不是只把雞蛋都放在青少年的口袋裏面。唱片公司寧願集中火力來剝削音樂的版權，而不再端視購買唱片的青少年——一個越來越在人口學結構中比例性縮減的群體。想像是否這意味著搖滾樂的終結，是否這本書提供了一篇優雅的追悼演說，這些統統都是沒有意義的。試圖去研究這個音樂的美學和社會學的正當性，並不會受到音樂市場中唐突的改變而有所耗盡。還有一些比這個話題更重要的事得先解決：洞察到文化大眾過程的矛盾和複雜性格，也就是說，從那些在過程裏

占了一大部分的客體當中所歸納獲得到的見識，形成並且影響它們。爭論時尚潮流的快速變動是否再一次允許新的趨勢取代它們的地位，是否商務報刊和雜誌上的話題已經填滿了數不完的新人名，也都是不切實際的。其中唯一不變的是工人群眾，無論歲數大小，他們的文化透過媒體和它的產品，被調整成一種由群眾所體驗到的日常生活經驗。眞正具有決定性的問題是，到底今天這樣的文化大眾過程，還可能包含著社會變遷的美好前景嗎？

有沒有可能在發展的路線中，儘管後來的政治分析所設下的限制，搖滾樂並沒有展現出進步以及民主的群眾運動的同時作用，用來強化先前我先前已經提到的想像？「太陽城」聯盟（Sun City）、美國「聯合的藝術家反對種族隔離」（United Artists Against Apartheid）的率先發難，或者英國的「紅楔」（Red Wedge），搖滾樂形式的政治群眾運動和大眾文化，請注意這只是兩個任意選取的例子，說它們是相互影響的事件，會不會根本就不是眞的？當有組織的左派大膽地撤退到陰森森的邊緣活動，卻只願接觸和自身具備同樣性質的一小撮人物時，這個政治性的辯論場域，如何能幾乎是完全地保留給資本主義——剔除掉音樂家個人的努力？而在那些資本家力量會受到限制的國家中，社會主義成爲宰制的政治形式，文化的發展雖然可能免於碳酸飲料及釀酒製造商的蠻橫霸道，但是文化上的閉門造車精神，卻影響了擁有巨大效果的搖滾樂及流行樂形式，一種充其量也只是個無法匹敵現代大眾文化挑戰的消極態度，

這是怎麼樣的一回事？具有組織形式的工人運動在這些時機的支配上有沒有文化的概念，來應付配合上政治答案的傳播與資訊科技的文化挑戰——這甚至沒辦法從現存的權力與控制關係來理解——，用這個方式仍然可以再現社會的進步？也許都不是，否則這些結論的反省和思考會立論在一種更樂觀的情景描述上。

　　這些是使用前面章節內所發展的搖滾樂美學及社會學的觀點，因而提出的大大小小問題。這些問題，接在本書的最後幾頁上，本身就是一篇口若懸河、說得頭頭是道的評論。雖然流行音樂形式的辯論，同時達臻了學院地位的資格，也雖然在這題目上，不乏許多由著名出版商發行的科學期刊和書本文字，可是，流行音樂的本身與其理論上的論辯，卻仍然沒有受到一如政治觀點般的嚴肅對待。從研討會、論文和書本中得到的觀點看來，所下的政治結論，也仍然是一個開放的、超出此研究範圍的問題。不需要爲了辨視出大衆文化今日所獲得的政治地位，無論是透過音樂、電影或電視，就非得成爲政治左派運動中的特定派系或教條論者。很長的一段時間以來，電視節目和唱片必須預先交由投資者過目，讓他們明目張膽地做一些偷偷摸摸的打算。以業界的去政治化語言，這稱爲「市場預備」，換一個不是很通行但更正確的左派說法，這是一種「文化帝國主義」的概念。這個概念精確地控訴著，搖滾樂本身不過就是一種特別狡猾的資本詐欺，命令工人階級青年撤離出他們眞正的興趣所在，轉而換成面對一種沒有效率的媒體消費。這樣誇

張單一面向的反對意見，已經造成了同樣單向度扁平的白日夢，便是資本主義的政治目標，不會比透過奠基在流行性格以及群眾效應的音樂和休閒，可以被更有效地避免。

在這場大眾文化贊成和反對聲浪並陳的爭議之中，左派擁有的意識形態，似乎長久以來就完全抹煞了流行音樂的當代形式，我們不應該忘掉布萊希特（Bertolt Brecht）在整整的五十年前所抱持的意見。由於他「廉價嘗試」（Threepenny trial）的結果（在他與柯特‧威爾（Kurt Weill）合著的電影「三便士歌劇」（Threepenny Opera）受到檢查制度之後所行的合法手段），他把自己定位到左派：「想要在你想說服的真實世界當中注入一種特別的『文化』，這是不可能成功的。這樣的演繹結果，只會在現存的關係內，奪走理解真實世界如何運作、找出何謂革命以及反動意圖的可能性。」[1]這是我賴以結論的想法，所以我再一次地從政治觀點上發出疑問，什麼樣的東西隨同著搖滾樂被創造出來，到底什麼樣基本的文化發展和矛盾隱埋其中。

而在提出這些問題之際，我們首先應該把握住一件事。藉著這個音樂，一種文化實踐的形式在年輕人的日常生活之中發展，即使可能是因為它所生存的商業組織，但基本上他們的生活，要比純粹生產發行的資本關係更要來得動態以及民主的。甚至是一件工業產品，作為一種文化上的實踐，也仍然結合了這些關係，它在工人階級青年的生活型態和他們啟人疑竇的階級經驗當中，有著其起源所在。從八〇年代初期開始，這甚至

在音樂景氣環境的改變面前也不改弦易轍。相反地，透過科技發展、家庭錄音以及海盜盜拷，它獲得了一個附加的向度。破天荒的第一次，資本家剝削音樂的基礎，竟然是如此地明顯——就因爲他們的這個特質，作爲一種社會傳播形式的產品私有權的成功維護；換句話說，也就是版權的合法建構。不管是什麼樣的藝術形式，大眾文化都是個高度矛盾的現象。作爲一種文化上的群眾日常生活實踐，它仍然是被他們真正的生活條件及而後所致的經驗影響的，即使透過資本家的機制亦然。在搖滾樂當中，這個矛盾變得更加嚴重，同時也使得它變爲更清楚。所以，認爲搖滾樂只與經濟上和政治上掌握大權的資本社會機制有關的想像，將會沒有辦法辨認出它基本的特質。在這個脈絡之中，搖滾樂事實上不過是一種成全剝削青少年閒暇活動的商業手段，一個有效地順服於體制的手段。這和音樂家的意念無關，這是一個無法切割的脈絡，你甚至沒辦法一方面指稱多國媒體結盟企業的行銷策略，另一方面是獨立廠商的品牌，卻完全不管兩者的音樂結論是多麼地不一樣。這樣的劃分，是一種既浪費時間卻又判斷錯誤的謬論。音樂的社會以及政治契合度，並不是不管好壞，只取決於它的商業潛能。作爲音樂，一首在商業上成功的歌曲，或者大賣的音樂潮流，並不一定就比那些根據資本家標準來說較不成功的作品，更接近資本主義意識形態的利益。嚴格說來，後者仍然奠基在一種默許於音樂工業商業標準的認同上——如果不是故意的話——，但這是一種負面大於正面的感受。但這音樂並沒有因爲在銷售數

字上比較不成功，就可豁免了優勢的經濟以及意識形態的關係。

　　同時，這些關係也製造了階級衝突，因為生產工具的擁有與否，不同的社會和政治上的利益爭奪仍然十分嚴重。這個脈絡內的音樂，就如同它進入群眾的緣故，一直是那些由工人階級的生活型態所決定的機能脈絡成分。他們和音樂之間的牽涉，並不因為這是由資本主義透過唱片公司和媒體組織所提供給他們的音樂，就不關乎他們日常的生活型態，或是和他們真正的社會經驗與文化傳統脫節。所以音樂就如同所有不同的大眾文化形式，成為一場有關於文化價值、意義和重要性的文化鬥爭對象，受到社會衝突的影響。藉由他們的生產過程，樂團和音樂家不停地以一介指涉的場域支持這場鬥爭，這場文化衝突的兩極在他們的歌曲中越靠近地具體化，他們就變得越成功。不順從體系、不在資本主義所定義的市場及行銷策略中作用的音樂，就沒辦法成為大眾文化的一部分。它會因為「沒有商業潛能」的基礎，而被排除在大眾生產發行的機制之外。但是在另一方面，不能同時連結到真正的社會利害、文化需求及群眾的經驗，而且不願意接納並傳承這些條件的音樂，同樣地也只有渺茫的成功機會。那麼把音樂歸類成為可以癱瘓群眾日常生活真實社會、建立「偽假」需求的一股力量，便成了一種純粹的理想主義，因為生命的現實總是身處於高度世俗化及明顯的物質關係之中。所以，搖滾樂既不是工人階級青年群眾的文化表達，也非他們賴以發聲的音樂工具。民俗論的後者觀

點，本質上同於音樂的社會和政治契合度解釋，完全地疏忽了透過媒體所傳達的文化大眾過程條件。媒體、大眾文化，以及整合到這兩者之內的流行藝術，並未在當代文化的過程中扮演著這樣一個重要的角色，只因為它們呼應了資本主義的經濟以及意識形態的利益。對於存在於日常的生活以及休閒的文化行為風格而言，科技媒體的吸引力也同樣地在存於大眾媒體的文化潛能中，擁有同等甚至更重要的起源。這些意指了音樂生產過程的聚合以及中央集權化，讓它以這個形式來超越地區性文化活動發展的限制。他們允許一種既是多多益善，卻又十分挑剔的發展，特別是那些可以在每日的生活過程之中作整合的文化外觀。工人階級在日常生活的限制底下，於是沒有了任何其他的文化發展。

藉著集中火力在媒體以及大眾文化上，即使它有著自主的能力，但是資本主義只不過使用了文化發展過程的正當性，就獲得了意識形態以及經濟上的利益，而這個過程，仍然保持著一種物質性生產的複製形式。而它如此成功地達成了，在這個場域中保持著不受到挑戰的狀態，因為根本就很少有其他需要被正經看待的替代選擇。順便提起一點：為了遠離透過媒體所傳達的現代大眾文化「惡魔」，再沒有比在過度理想化的社會主義國家中更痛苦的學習過程了，他們相信自主的文化法律。這變得不可能達成傳統文化演出的巨大效果，或者是一般的常識、國家的軍隊、限制和禁止手段。已經學會如何操縱最先進生產方式的工人階級，也就是指社會財富生產者的文化，既不

對科技，也不對媒體懷有敵意，更不能在這個前提下被發展。的確，就是因為這個階級的特徵，讓它發展出當代傳播體系和最先進生產力量的文化潛能。雖然說這些是被資本主義創造出來的，作為拿來剝削這個階級的工具；但只有當群眾將之整合，並且輸入他們自己的價值以後，它們的文化價值以及可能性才會對大眾開放。到那個時候，這就成了一種文化工業的商業剝削基礎。這並不是無法避免的。姑且不論一筆投資的經濟價值，有著足夠多的例子顯示，一種科技發展的文化使用之所以會失敗，是因為它對於群眾沒有文化上的價值。請回想四聲道音響沒落的下場，或者是影碟機企圖取代錄影機得到廣泛接受的不可能性，雖然說事實上前者比後者更要來得有賺頭。

　　但是，介於音樂家以及他的聽眾之間，媒體根據它們（工程、經濟和政治）的標準，不斷地在音樂家身上投射一種被解譯、詮釋過的需求，成為他音樂的一個指涉點，就好像他們尋求把聽者帶到一段音樂被同樣標準所決定的關係。在這裏面，藏有了他們政治與意識形態效果的真正基礎。但是這並沒有被理想的概念移轉工具給實現，沒有透過煽動或是說服，沒有直接地從某個個體的心中透過文字的或是非文字的溝通進入另外一個個體。相反地，它的實現是透過這個高度真實的行動母體，而文化行為是其中的一部分，也使得這樣的行為變成了一種複雜生活風格的元素——也許透過它和購買行為的搭上線，透過它在任意時刻和特定媒體的結合（請牢牢記住由MTV所主導的，將收聽音樂的優勢從收音機給渡換到電視），以及它

和其他活動的混雜。如此的一個行動母體，會開始一種個體認同的社會建構，造成一種看待世界的特殊角度；換句話說，就是一套特殊的意識形態，一種遠比純說服還要更有效的方法。

因此，以它們文化效果的觀點，媒體既是意識形態生產中的強大工具，以它們作為大眾媒體的觀點，也同時由於它們工程的和經濟的特質，而依附在大眾身上。在這個脈絡中，音樂是工人階級和音樂工業結合的產物，充滿了衝突和矛盾。在搖滾樂的例子裏，這在一種美學中發現了表達形式，它同時在工人階級青年的特定階級使用中開啟新的向度，並且允許一種奠基在最先進的音樂生產可能性的音樂發展。這造成了音樂作為沉思之客體特質的瓦解，也就是典型布爾喬亞演唱殿堂傳統的死亡。為了最多元豐富的文化活動，音樂遂成為開放的指涉場域。在這過程裏很大的一個程度，它失去了其文本的特質，反而陰錯陽差地得到了媒體的性質，它本身就成為一種大眾媒介——這兒用原始的、科學的意義，來看待「媒介」的概念：一位代理人，一種讓物理或化學過程於其中發生的物質成分。就如同物質成分的性質對發展其中的過程特質是有具有決定性的，媒介音樂的本質一樣對透過它而實現的文化過程也具有關鍵的決定性。當然，這並不是指音樂在這兒只成為社會和文化過程中可以被替換時所佈置的聲音背景，而與它本身作為音樂，作為以特殊方法所結構化的聲音物質毫無關係。這只是說，它結構的獨特性不應該只被理解為文本的具體化，它還得加上媒體的功能。藉著這一點，一個社會和文化的互動系統，

便伴隨了音樂而生，它是由特別樂迷所支持的，製造出了意義、價值、重要性和歡愉，而不是只作為一種單純的消費和接受的工具，把音樂當作是由外部運來的蜜糖，充滿訊息，提供了進入享樂的重要性和誘惑，卻只是為了實現這些「內容」。任何音樂或是藝術取向的方式，不論是在意義、價值和「內容」的生產中，或是到超越音樂的互動文化系統的面向上，都沒有辦法恢復這個一直被強調的改變。這個情況裏，最重要的似乎便是音樂的形式，它的些許差別、所表達及再現的特質，在這樣一個沉澱某些行為的計畫中，思想和感情以可以容忍的誤差，「指導」著聆聽的動作。這樣的觀點，忽略了搖滾歌曲一方面連結到大眾媒體高度化發展的生產和發行機器，另一方面是它們年輕樂迷特定階級的文化脈絡使用，這個社會衝突一定是循環不已的。

搖滾音樂的美學性格，對於任何政治性的涉入，都有著深遠的重要性。這音樂的背後，不只藏了一個非常矛盾以及社會化衝突的文化過程，而音樂本身也不被認為是文本的意識形態具體化，一組意識形態的文本，然而它卻深深地連接到了決定意識形態生產機器的脈絡。對於一個民主的及政治上進步的文化概念而言，這一定要有不會落入傳統習慣對於「另類文本生產」，強調政治活動的必然性，也就是說，以藝術為取向，用來思考及觀看世界的習慣，大部分都把這給化約成意識形態「正確」的歌詞問題。真正更重要的，是那些社會和文化的互動系統，以及他們的（政治）組織，也就是音樂被連結成為一

種特定的媒介，甚至是意識形態生產上的。其他所剩下的，充其量也是沒有效果的。但因爲存在這樣的一個理由，「另類的文化政治學」是需要的，而這幾乎沒辦法在書本之中被發展，只有在革命的實踐裏才有所可能。雖然，此刻看起來似乎是沒有未來，這樣的計畫也沒辦法仰賴遙遙無期的政治群眾運動，但時間是會變的。從歷史的角度來看，好多機會已經流失，因爲當下的和已經被用來應付大眾文化政治現實行動的必要概念和模式，都在關鍵的時刻裏不見了。所以，這一點的思考留下了一個仍然在運作的任務，甚至問題的形成會更多於所能作出的解答。

注 釋

1 'ROLL OVER BEETHOVEN': NEW EXPERIENCES IN ART

[1] Michael Lydon, *Rock Folk. Portraits from the Rock'n'Roll Pantheon* (Dutton) New York 1971, p. 171.

[2] Richard Buckle, in *The Sunday Times*, December 1963; quoted from Iain Chambers, *Urban Rhythms. Pop Music and Popular Culture* (Macmillan) Hampshire 1985, p. 63.

[3] Carl Belz, *The Story of Rock* (Oxford University Press) New York 1972, p. 3.

[4] Chuck Berry, 'Roll Over Beethoven', Chess 1626 (USA 1956); © 1956 by Arc Music Corporation, New York.

[5] Quoted from *Black Music & Jazz Review*, November 1978, p. 14.

[6] Quoted from Hunter Davies, *The Beatles* (revised edition, Dell Publishing) New York 1978, p. 283.

[7] Simon & Garfunkel, 'The Boxer', CBS Columbia 4-44785 (USA 1969).

[8] Quoted from Spencer Leigh, *Paul Simon. Now and Then* (Raven Books) Liverpool 1973, p. 54f.

[9] *The Blackboard Jungle*, Director: Richard Brooks, Warner Columbia, USA 1955.

[10] *Rock Around the Clock*, Director: Fred F. Sears, Warner Columbia, USA 1956.

[11] *Don't Knock the Rock*, Director: Fred F. Sears, Warner Columbia, USA 1957.

[12] Ian Whitcomb, *After the Ball. Pop Music from Rag to Rock* (Allen Lane) London 1972, p. 29.

[13] Kurt Blaukopf, *Neue musikalische Verhaltensweisen der Jugend* (*Musikpädagogik. Forschung und Lehre*, ed. S. Abel-Struth, V) (Schott) Mainz 1974, p. 11.

[14] David Riesman et al., *The Lonely Crowd. A Study of the Changing American Character* (revised edition, Yale) New Haven 1961, xlv.

[15] Simon Frith, *Sound Effects. Youth, Leisure and the Politics of Rock'n'Roll* (Pantheon) New York 1981, p. 201.

[16] Iain Chambers, *Urban Rhythms*, p. 5.

17 Quoted from Jon Pareles and Patricia Romanowski, *The Rolling Stone Encyclopedia of Rock & Roll* (Rolling Stone Press; Summit Books) New York 1983, p. 322.

18 Quoted from Ralph Denyer, 'Chris Tsangarides Interview. The Producer Series', *Studio Sound*, July 1985, p. 88.

19 The Eagles, *Desperado*, Asylum 1 C 062-94386 (USA 1973).

20 Quoted from Mike Wale, *Vox Pop. Profiles from the Pop Process* (Harrap) London 1971, p. 67.

21 Frankie Goes to Hollywood, 'Relax', ZTT 12 ZTAS 1 (GB 1983).

22 Quoted from *New Musical Express*, 22/29 December 1984, p. 53.

23 Pink Floyd, *The Dark Side of the Moon*, Harvest 11163 (GB 1973).

24 Michael Naumann and Boris Penth, 'I've always been looking for something I could never find', in *Living in a Rock'n'Roll Fantasy* (Asthetik und Kommunikation), eds. Naumann and Penth, West Berlin 1979, p. 38.

25 Chris Cutler, *File Under Popular. Theoretical and Critical Writings on Music* (November Books) London 1985, p. 145.

26 Elvis Presley, 'Hound Dog', RCA Victor 47-6604 (USA 1956).

27 Willie Mae Thornton, 'Hound Dog', Peacock 1612 (USA 1953).

28 Bill Haley, 'Shake, Rattle and Roll', Decca 29204 (USA 1954); Joe Turner, 'Shake, Rattle and Roll', Atlantic 45-1026 (USA 1954).

29 Peter McCabe and Robert D. Schonfield, *Apple to the Core. The Unmaking of the Beatles* (Sphere) London 1971, p. 79.

30 Simon Frith, *Sound Effects*, p. 18.

31 Chris Cutler, *File Under Popular*, p. 100.

32 Jon Landau, *It's too Late to Stop Now. A Rock'n'Roll Journal* (Straight Arrow Books) San Francisco 1972, p. 15.

33 Quoted from Nicholas Schaffner, *The Beatles Forever* (Pinnacle Books) New York 1978, p. 30. Lennon is referring here to the two books he wrote: John Lennon, *Spaniard in the Works* (Cape) London 1965; John Lennon, *In His Own Write* (Cape) London 1968.

34 Quoted from *John Lennon erinnert sich* (Release) Hamburg, pp. 37–8.

35 Paul Willis, *Profane Culture* (Routledge & Kegan Paul) London, Boston, Henley 1978, p. 6.

36 Henri Lefebvre, *Critique de la vie quotidienne* (L'Arche Editeur) Paris 1958 and 1961.

37 Iain Chambers, *Urban Rhythms*, p. 6.

38 Iain Chambers, 'Popular Culture, Popular Knowledge', *OneTwo-ThreeFour. A Rock'n'Roll Quarterly*, 2, Summer 1985, p. 18.

2 'ROCK AROUND THE CLOCK': EMERGENCE

1 David Pichaske, *A Generation in Motion. Popular Music and Culture in the Sixties* (Schirmer) New York 1979, p. 3.

2 Bernard Malamud, *A New Life* (Chatto & Windus) London 1980, p. 229.

3 Quoted from William L. O'Neill, *Coming Apart. An Informal History of America in the 1960's* (Times Books) Chicago 1977, p. 4.

4 Lloyd Grossman, *A Social History of Rock Music. From the Greasers to Glitter Rock* (David McKay) New York 1976, p. 62.

5 Quoted from David Pichaske, *A Generation in Motion*, p. 46.

6 Arthur Coleman, *The Adolescent Society* (Free Press Glencoe) Chicago 1961, p. 3.

7 Bernard Morse, *The Sexual Revolution* (Fawcett Publications) Derby, Conn., 1962.

8 Chuck Berry, 'School Day', Chess 1653 (USA 1957); © 1957 by Arc Music Corporation, New York.

9 Greil Marcus, *Mystery Train. Images of America in Rock'n'Roll* (Omnibus) London 1977, p. 166.

10 Patti Page, 'Tennessee Waltz', Mercury 5534 X 45 (USA 1950).

11 Fats Domino, *The Fat Man*, Imperial 5058 (USA 1950).

12 Champion Jack Dupree, *Junker Blues*, Atlantic 40526 (USA 1940).

13 Cf. *Anschläge. Zeitschrift des Archivs für Populäre Musik*, Bremen, I, 1978/2, p. 113.

14 Chuck Berry, 'Maybellene', Chess 1604 (USA 1955).

15 John Grissim, *Country Music. White Man's Blues* (Paperback Library) New York 1970.

16 Rudi Thiessen, *It's only rock'n'roll but I like it. Zu Kult und Mythos einer Protestbewegung* (Medusa) West Berlin 1981, pp. 22–3.

17 Bill C. Malone, *Country Music USA* (University of Texas Press) Austin, Tex., 1968, pp. 229–30.

18 Elvis Presley, 'That's All Right (Mama)' / 'Blue Moon of Kentucky', Sun 209 (USA 1954).

19 Paul Willis, *Profane Culture*, p. 71.

20 Quoted from Peter Guralnick, 'Elvis Presley', in *The Rolling Stone Illustrated History of Rock & Roll*, ed. J. Miller (Random House; Rolling Stone Press) New York 1980, pp. 19–20.

21 Mathias R. Schmidt, *Bob Dylan und die sechziger Jahre. Aufbruch und Abkehr* (Fischer) Frankfurt (Main) 1983, p. 156.

22 Greil Marcus, *Mystery Train*, pp. 142–3.

23 David Pichaske, *A Generation in Motion*, p. 44.

24 Bill Haley And His Comets, 'Rock Around the Clock', Decca 29124 (USA 1954); © 1953 by Myers Music Incorporation, New York.

25 Sonny Dae And His Knights, 'Rock Around the Clock', Arcade 123 (USA 1953).

26 Michael Naumann and Boris Penth, 'I've always been looking for something I could never find', p. 17 (emphasis in original).

27 Chuck Berry, 'Sweet Little Sixteen', Chess 1683 (USA 1958); © 1958 by Arc Music Corporation, New York.

3 'LOVE ME DO': THE AESTHETICS OF SENSUOUSNESS

1 Elvis Presley, 'Love Me Tender', RCA Victor 47-6643 (USA 1956).
2 David Pichaske, *A Generation in Motion*, p. 41; the comment about 'Aura Lee' refers to a song by the Norman Luboff Choir, a particularly sentimental number (The Norman Luboff Choir, 'Aura Lee', Columbia 5-2424 (USA 1951)).
3 Anthony Scaduto, *Bob Dylan. An Intimate Biography* (Grosset & Dunlap) New York 1972.
4 The Beatles, 'Love Me Do' / 'P.S. I Love You', Parlophone R 4949 (GB 1962).
5 Carl Perkins, 'Sure to Fall', Sun 5 (USA 1956).
6 Bruce Channel, 'Hey Baby', Smash 1731 (USA 1962).
7 George Melly, *Revolt into Style* (Penguin) Harmondsworth 1973, p. 26.
8 Dave Harker, *One For the Money. Politics and Popular Song* (Hutchinson) London, Melbourne, Sydney, Auckland, Johannesburg 1980, p. 86.
9 Cf. ibid.; cf. also Jürgen Seuss, Gerold Dommermuth and Hans Maier, *Beat in Liverpool* (Europäische Verlagsanstalt) Frankfurt (Main) 1965, p. 20.
10 Bill Harry, *Mersey Beat. The Beginnings of the Beatles* (Omnibus) London, New York, Cologne, Sydney 1977, p. 15.
11 Bram Dijkstra, 'Nichtrepressive rhythmische Strukturen in einigen Formen der afroamerikanischen und westindischen Musik', in *Die Zeichen. Neue Aspekte der musikalischen Asthetik II*, ed. Hans Werner Henze (Fischer) Frankfurt (Main) 1981, p. 75.
12 Dick Hebdige, *Subculture. The Meaning of Style* (Methuen) London, New York 1979, pp. 49–50.
13 William Haley, *The Responsibilities of Broadcasting* (BBC Publications) London 1948, p. 11.
14 Quoted from Dave Harker, *One For the Money*, p. 67.
15 Jeff Nuttal, *Bomb Culture* (Paladin) London 1969, p. 21.
16 Ian Whitcomb, *After the Ball*, p. 178; cf. also Dave Harker, *One For the Money*, p. 67.
17 Hunter Davies, *The Beatles*, p. 166.
18 Derek Johnson, *Beat Music* (Hansen) Copenhagen, (Chester) London 1969, p. 6.
19 Mark Abrams, *The Teenage Consumer* (London Press Exchange) London 1959, p. 13.
20 Dick Hebdige, 'Towards a Cartography of Taste, 1935–1962', in *Popular Culture: Past and Present*, eds. B. Waites, T. Bennett and G. Martin (Open University; Croom Helm) London 1982, p. 203.
21 Ian Whitcomb, *After the Ball*, p. 226.
22 Iain Chambers, *Urban Rhythms*, p. 4.

23 Quoted from Arthur Gamble, *The Conservative Nation* (Routledge & Kegan Paul) London, Boston, Henley 1974, p. 78.
24 Ian Birchall, 'The Decline and Fall of British Rhythm & Blues', *The Age of Rock. Sounds of the American Cultural Revolution*, ed. J. Eisen (Vintage) New York 1969, p. 97.
25 Dick Hebdige, *Subculture*, p. 74.
26 Dick Hebdige, *Subculture*, p. 50.
27 P. Johnson, 'The Menace of Beatleism', *New Statesman*, 28 February 1964, p. 17.
28 Quoted from Iain Chambers, *Urban Rhythms*, p. 38.
29 Quoted from Iain Chambers, *Urban Rhythms*, p. 60.
30 Bob Woller, 'Well Now – Dig This!', *Mersey Beat. Merseyside's Own Entertainment Paper*, I, no. 5, 31 August–14 September 1961, p. 2.
31 Richard Mabey, *The Pop Process* (Hutchinson) London 1969, p. 48.
32 Simon Frith, 'Popular Music 1950–1980', in *Making Music*, ed. G. Martin (Muller) London 1983, p. 32.
33 Rudi Thiessen, *It's only rock'n'roll but I like it*, p. 13.
34 Quoted from a tape transcript of a conversation the author conducted in Liverpool on 23 November 1984.
35 The Beatles, 'Roll Over Beethoven', EMI Electrola 1C 062-04 181 (GB 1963).
36 Roland Barthes, *Mythologies*, translated by Annette Lavers (Granada) London 1973, pp. 123–4.
37 Simon Frith, 'Popular Music 1950–1980', p. 35.
38 Quoted from Raoul Hoffmann, *Zwischen Galaxis & Underground. Die neue Popmusik* (Deutscher Taschenbuch Verlag) Munich 1971, p. 39.

4 'MY GENERATION': ROCK MUSIC AND SUBCULTURES

1 Simon Frith, *The Sociology of Rock* (Constable) London 1978, p. 198.
2 Graham Murdock and Robin McCron, 'Music Classes – Über klassenspezifische Rockbedürfnisse', in Rolf Lindner, *Punk Rock oder: Der vermarktete Aufruhr* (Fischer) Frankfurt (Main) 1977, p. 24.
3 Charlie Gillett, *The Sound of the City. The Rise of Rock and Roll* (revised edition, Souvenir) London 1983, p. 265.
4 Lawrence Grossberg, 'Another Boring Day in Paradise: Rock and Roll and the Empowerment of Everyday Life', in *Popular Music 4. Performers and Audiences*, eds. R. Middleton and D. Horn (Cambridge University Press) Cambridge, London, New York, New Rochelle, Melbourne, Sydney 1984, p. 225.
5 The Who, 'My Generation', Brunswick 05944 (GB 1965); © 1965 by Fabulous Music Ltd, London.
6 Quoted from Dave Marsh, *Before I Get Old. The Story of the Who* (Plexus) London 1983, p. 131.

7 John Clarke, 'Style', in *Resistance through Rituals. Youth Sub-cultures in Post-war Britain*, eds. S. Hall and T. Jefferson (Hutchinson) London 1976, p. 187.

8 Boris Penth and Günter Franzen, *Last Exit. Punk: Leben im toten Herz der Städte* (Rowohlt) Reinbek b. Hamburg 1982, p. 41.

9 Paul Corrigan and Simon Frith, 'The Politics of Youth Culture', in *Resistance through Rituals*, eds. Hall and Jefferson, p. 273.

10 Ibid.

11 Iain Chambers, 'Popular Culture, Popular Knowledge', p. 15.

12 John Muncie, *Pop Culture, Pop Music and Post-war Youth: Subcultures* (Popular Culture, Block 5, Unit 19, Politics, Ideology and Popular Culture 1) (Open University Press) Walton Hall, Milton Keynes 1982, p. 59.

13 Graham Murdock and Robin McCron, 'Consciousness of Class and Consciousness of Generation', in *Resistance through Rituals*, eds. Hall and Jefferson, p. 203.

14 John Clarke, Stuart Hall, Tony Jefferson and Brian Roberts, 'Subcultures, Cultures and Class', in *Resistance through Rituals*, eds. Hall and Jefferson, p. 47.

15 Mark Pinto-Duschinsky, 'Bread and Circuses. The Conservatives in Office, 1951–64', in *The Age of Affluence*, eds. V. Bogdanor and R. Skidelsky (Macmillan) London, New York 1970, p. 56.

16 Quoted from Mark Pinto-Duschinsky, 'Bread and Circuses', p. 57.

17 Charles Radcliffe, *Mods*; quoted from Dave Laing, *The Sound of Our Time* (Sheed & Ward) London 1969, p. 150.

18 Rolling Stones, '(I can't get no) Satisfaction', Decca F12220 (GB 1965); © 1965 by Essex Music International Ltd, London.

19 Iain Chambers, *Urban Rhythms*, p. 57.

20 John Clarke, 'Style', p. 151.

21 Iain Chambers, *Urban Rhythms*, p. 62. In November 1963 the Beatles appeared before the Royal Family in the Royal Variety Show, the most important event in the British show business calendar, and they received a similar honour later in the year when the film *A Hard Day's Night* (Director: Richard Lester) was given a Royal Premiere.

22 Gary Herman, *The Who* (Studio Vista) London 1971, p. 54.

23 Simon Frith, *Sound Effects*, pp. 219–20.

24 Lawrence Grossberg, 'Another Boring Day in Paradise', p. 244.

25 John Clarke and Tony Jefferson, 'The Politics of Popular Culture. Culture and Sub-culture', Stencilled Occasional Papers, Sub and Popular Culture Series, SP no. 14 (University of Birmingham, Centre for Contemporary Cultural Studies) Birmingham 1973, p. 9.

5 'REVOLUTION': THE IDEOLOGY OF ROCK

[1] Quoted from 'The Rolling Stone Interview: Pete Townshend', *Rolling Stone*, 28 September 1968, p. 14.

[2] The Beatles, *Sgt Pepper's Lonely Hearts Club Band*, Parlophone PCS 7027 (GB 1967).

[3] The Beatles, 'Hey Jude / Revolution', Apple R5722 (GB 1968).

[4] The Rolling Stones, *Beggars Banquet*, Decca 6.22157 (GB 1968).

[5] Pink Floyd, *A Saucerful of Secrets*, EMI Columbia 6258 (GB 1968).

[6] Simon Frith, 'Popular Music 1950–1980', p. 36.

[7] Quoted from Paul Willis, *Profane Culture*, p. 154.

[8] Quoted from Helmut Salzinger, *Rock Power oder Wie musikalisch ist die Revolution? Ein Essay über Pop-Musik und Gegenkultur* (Fischer) Frankfurt (Main) 1972, p. 124.

[9] Simon Frith and Howard Horne, 'Welcome to Bohemia!', Warwick Working Papers in Sociology (University of Warwick) Coventry 1984, p. 13.

[10] Quoted from 'The Pop Think-In: Pete Townshend', *Melody Maker*, 14 January 1967, p. 9.

[11] Quoted from 'The Rolling Stone Interview: Keith Richards', *Rolling Stone*, 19 August 1971, p. 24.

[12] Dave Marsh, *Before I Get Old*, p. 47.

[13] Simon Frith and Howard Horne, 'Doing the Art School Bob. Oder: Ein kleiner Ausflug an die wahren Quellen', in *Rock Session 6. Magazin der populären Musik*, eds. K. Humann and C.-L. Reichert (Rowohlt) Reinbek b. Hamburg 1983, p. 286.

[14] Quoted from Nick Jones, 'Well, What Is Pop Art?', *Melody Maker*, 3 July 1965, p. 11.

[15] Simon Frith, *Sound Effects*, p. 161.

[16] Jon Landau, *It's Too Late to Stop Now*, p. 130.

[17] Quoted from Raoul Hoffmann, *Zwischen Galaxis & Underground*, p. 128.

[18] Richard Neville, *Playpower* (Paladin) London 1970, p. 75.

[19] Bob Dylan, 'Blowin' in the Wind', on *The Freewheelin' Bob Dylan*, CBS Columbia CS 8786 (USA 1963).

[20] Anthony Scaduto, *Bob Dylan*, p. 360.

[21] Quoted from *Broadside*, no. 61, August 1965, p. 11.

[22] 'Working Class?', *Daily Worker*, 7 September 1963, p. 5.

[23] Quoted from Simon Frith, *The Sociology of Rock*, p. 193.

[24] Bob Dylan, 'The Times They Are A-Changin'', CBS Columbia CS 8905 (USA 1964).

[25] Quoted from David Pichaske, *A Generation in Motion*, xix.

[26] Robert S. Anson, *Gone Crazy and Back Again. The Rise and Fall of the Rolling Stones Generation* (Doubleday) New York 1981, p. 129.

[27] John Sinclair, 'Popmusik ist Revolution', *Sounds*, I, 1968/12, p. 106.
[28] Quoted from Ralph J. Gleason, 'Like a Rolling Stone', in *The Age of Rock*, ed. J. Eisen, pp. 72–3.
[29] Greil Marcus, *Mystery Train*, p. 115.
[30] Quoted from Tony Palmer, *Born Under a Bad Sign* (William Kimber) London 1970, p. 145.
[31] The Beatles, 'Revolution', Apple R5722 (GB 1968); © 1968 by Northern Songs Ltd, London.
[32] Quoted from Jon Wiener, *Come Together. John Lennon in His Time* (Random House) New York 1984, p. 8.
[33] Quoted from Raoul Hoffmann, *Zwischen Galaxis & Underground*, p. 77.
[34] Quoted from Raoul Hoffmann, *Zwischen Galaxis & Underground*, p. 152.
[35] John Hoyland, 'An Open Letter to John Lennon', *Black Dwarf*, 27 October 1968.
[36] John Lennon, 'A Very Open Letter to John Hoyland from John Lennon', *Black Dwarf*, 10 January 1969.
[37] *The Beatles*, Apple PCS 7067/8 (GB 1968).
[38] Quoted from Jon Wiener, *Come Together*, p. 61.
[39] John Lennon & Plastic Ono Band, 'Give Peace a Chance', Apple 1813 (GB 1969).
[40] Quoted from Jon Wiener, *Come Together*, p. 84.
[41] See the Rolling Stones, 'Street Fighting Man', on *Beggars Banquet*, Decca 6.22157 (GB 1968); © 1968 by Abkco Music Incorporation, New York.
[42] Jon Landau, 'Rock'n'Radical?', *Daily World*, 22 February 1969, p. 18.
[43] Ibid.
[44] Tony Sanchez, *Up and Down with The Rolling Stones* (Signet) New York 1980, pp. 127–8.
[45] Quoted from Barry Miles, *Beatles in Their Own Words* (Omnibus) London 1978, p. 62.
[46] Quoted from *New Musical Express*, 21 April 1984, p. 13.
[47] Ed Leimbacher, 'The Crash of the Jefferson Airplane', *Ramparts Magazine*, January 1970, p. 14.

6 'WE'RE ONLY IN IT FOR THE MONEY': THE ROCK BUSINESS

[1] Frank Zappa & The Mothers of Invention, 'We're Only In It For The Money', Verve V + V6 5045X (USA 1976).
[2] Michael Lydon, 'Rock for Sale', *The Age of Rock 2. Sights and Sounds of the American Cultural Revolution*, ed. J. Eisen (Vintage Books) New York 1970, p. 53.
[3] Simon Frith, *Sound Effects*, p. 260.
[4] Quoted from *The Village Voice*, 29 February 1979, p. 26.

[5] Quoted from David Pichaske, *A Generation in Motion*, p. 160.
[6] Quoted from David Pichaske, *A Generation in Motion*, p. 158.
[7] Quoted from Martti Soramäki and Jukka Haarma, *The International Music Industry* (OY, Yleisradio Ab., The Finnish Broadcasting Company, Planning and Research Department) Helsinki 1981, pp. 11 and 7.
[8] Quoted from Roger Wallis and Krister Malm, *Big Sounds from Small Peoples. The Music Industry in Small Countries* (Constable) London 1984, p. 74.
[9] Quoted from Phil Hardy, 'The British Record Industry', IASPM UK Working Paper 3 (IASPM British Branch Committee) London [1984], p. 9.
[10] Quoted from *Melody Maker*, 15 February 1986, p. 14.
[11] *EMI, World Record Markets* (Westerham Press) London 1971, p. 10.
[12] Quoted from Simon Frith, *The Sociology of Rock*, p. 117.
[13] Quoted from Martti Soramäki and Jukka Haarma, *The International Music Industry*, p. 11.
[14] Taken from Simon Frith, *Sound Effects*, p. 140.
[15] Dave Harker, *One For the Money*, p. 91.
[16] Quoted from *The Rolling Stone Interviews, Vol. II*, ed. Ben Fong-Torres (Warner Books) New York 1973, p. 292.
[17] Quoted from *Sound Engineer*, July 1985, p. 32.
[18] Quoted from Richard Lamont, 'Mixing the Media', *Studio Sound*, July 1985, p. 64.
[19] Larry Shore, 'The Crossroads of Business and Music. The Music Industry in the United States and Internationally', unpublished manuscript, p. 95.
[20] Steve Chapple and Reebee Garofalo, *Rock'n'Roll Is Here To Pay. The History & Politics of the Music Industry* (Nelson-Hall) Chicago 1977, p. 82.
[21] R. Serge Denisoff, *Solid Gold – The Popular Record Industry* (Transaction) New Brunswick, N.J., 1975, p. 97.
[22] Quoted from Roger Wallis and Krister Malm, *Big Sounds from Small Peoples*, p. 92.
[23] Quoted from a tape transcript of a conversation which the author conducted in Liverpool on 23 November 1984.
[24] George Melly, *Revolt into Style*, p. 41.
[25] Quoted from Roger Wallis and Krister Malm, *Big Sounds from Small Peoples*, p. 92.
[26] Cf. Peter Scaping, ed., *BPI Yearbook 1979* (British Phonographic Institute) London 1979, p. 140.
[27] Simon Frith, *Sound Effects*.
[28] Simon Frith, *The Sociology of Rock*, p. 76.
[29] Quoted from a tape transcript of a conversation which the author conducted in London on 20 November 1984.

30 Quoted from *New Musical Express*, 14 November 1985, p. 3.
31 Richard Middleton, *Pop Music & the Blues. A Study of the Relation-ship and its Significance* (Gollancz) London 1972, p. 128.
32 Alan Durant, *The Conditions of Music* (Macmillan) London 1984, p. 185.
33 Michael Jackson, *Thriller*, CBS Epic 50989 (USA 1983).
34 Quoted from information supplied by the CBS public relations department, New York.
35 Quoted from Peter Bernstein, 'The Record Business. Rocking to the Big Money Beat', *Fortune*, 23 April 1979, p. 60.
36 Cf. Paul Hirsch, *The Structure of the Popular Music Industry* (University of Michigan, Institute for Social Research) Ann Arbor, Mich., 1973, p. 32.
37 Quoted from Kurt Blaukopf, *The Strategies of the Record Industries* (Council for Cultural Co-operation) Strasbourg 1982, p. 17.
38 Quoted from *Sounds*, XI, 1979/8, p. 41.
39 Quoted from a tape transcript of a conversation which the author conducted in London on 26 November 1984.
40 Cf. Paul Hirsch, *The Structure of the Popular Music Industry*, p. 25.
41 Charlie Gillett, ed., *Rock File 2* (Panther Books) St Albans 1974, p. 41.
42 Jon Landau, 'Der Tod von Janis Joplin', in *Let It Rock. Eine Geschichte der Rockmusik von Chuck Berry und Elvis Presley bis zu den Rolling Stones und den Allman Brothers*, ed. F. Schöler (Carl Hanser) Munich, Vienna 1975, p. 177.

7 'ANARCHY IN THE UK': THE PUNK REBELLION

1 Derek Jarman, *Dancing Ledge* (Quartet) London 1984, p. 56.
2 Ulrich Hetscher, 'Schickt die verdammten King Kongs zurück oder macht sie alle', in *Rock gegen Rechts*, ed. Floh de Cologne (Weltkreis) Dortmund 1980, p. 160.
3 Patti Smith, 'Piss Factory/Hey Joe', Sire 1009 (USA 1974).
4 Mat Snow, 'Blitzkrieg Bob', *New Musical Express*, 15 February 1986, p. 11.
5 Quoted from *Sounds* X, 1978/3, p. 6.
6 Quoted from Mike Brake, *The Sociology of Youth Culture and Youth Subcultures. Sex and Drugs and Rock'n'Roll!* (Routledge & Kegan Paul) London, Boston, Henley 1980, pp. 161–2.
7 Sex Pistols, 'Anarchy in the UK', EMI 2506 (GB 1976); © 1976 by Jones, Rotten, Matlock, Cook and Warner Brothers Music Ltd, New York.
8 Quoted from Hollow Skai, *Punk* (Sounds) Hamburg 1981, p. 41.
9 Peter Marsh, 'Dole Queue Rock', *New Society*, 20 January 1977, p. 22.



[10] Simon Frith, 'The Punk Bohemians', *New Society*, 9 March 1978, p.536.

[11] Peter Weigelt, 'Langeweile', *Asthetik und Kommunikation*, 22–3 (1975), p.141.

[12] Dick Hebdige, *Subculture*, pp.106–7.

[13] Quoted from *New Musical Express*, 29 October 1977, p.25.

[14] Dick Hebdige, *Subculture*, p.66.

[15] Rudi Thiessen, *It's only rock'n'roll but I like it*, p.215.

[16] Simon Frith, 'Wir brauchen eine neue Sprache für den Rock der 80er Jahre', in *Rock Session 4. Magazin der populären Musik*, eds. K. Humann and C.-L. Reichert (Rowohlt) Reinbek b. Hamburg 1980, p.95.

[17] The Clash, 'Garageland', on *The Clash*, CBS Epic 36060 (GB 1977).

[18] The Clash, 'White Riot', on *The Clash*, CBS Epic 36060 (GB 1977); © 1977 by Strummer and Jones.

[19] Simon Frith, 'Post-punk Blues', *Marxism Today*, 27 March 1983, p.19.

[20] Quoted from *Sniffin' Glue 12*, August/September 1977.

[21] Quoted from Caroline Coon, *1988. The New Wave Punk Rock Explosion* (Omnibus) London, New York, Sydney and Cologne 1982, p.94.

[22] *Melody Maker*, 7 August 1976, front page.

[23] Quoted from Allan Jones, 'Punk – die verratene Revolution', in *Rock Session 2. Magazin der populären Musik*, eds. J. Gülden and K. Humann (Rowohlt) Reinbek b. Hamburg 1978, p.17.

[24] Quoted from *Sounds*, 16 October 1976, p.2.

[25] Quoted from Fred Vermorel and July Vermorel, *The Sex Pistols. The Inside Story* (Star Books) London 1981, p.112.

[26] Quoted from *Evening Standard*, 17 March 1977, p.2.

[27] Quoted from *New Musical Express*, 15 February 1986, p.12.

[28] Alan Durant, 'Rock Revolution or Time-No-Changes. Visions of Change and Continuity in Rock Music', in *Popular Music 5. Continuity and Change*, eds. R. Middleton and D. Horn (Cambridge University Press) Cambridge, London, New York, New Rochelle, Melbourne, Sydney 1985, pp.118–19.

8 'WILD BOYS': THE AESTHETIC OF THE SYNTHETIC

[1] Iain Chambers, *Urban Rhythms*, p.199.

[2] Quoted from *Sounds*, XI, 1979/9, p.43.

[3] Quoted from Dave Laing, 'The Music Industry in Crisis', *Marxism Today*, 25, July 1981, p.19.

[4] Quoted from Dave Laing, 'The Music Industry in Crisis'.

[5] *UNESCO-Report. Youth in the 1980s* (The UNESCO Press) Paris 1981, p.17.

6 Quoted from *New Musical Express*, 23 November 1985, p. 2.

7 John Howkins, 'New Technologies, New Politics?', in *BPI Yearbook 1982*, eds. P. Scaping and N. Hunter (British Phonographic Institute) 1982, p. 26.

8 Kevin d'Arcy, 'Wired for Sound and Visions', *Broadcast*, 28 March 1983, p. 32.

9 Andrew Goodwin, 'Popular Music, Video and Community Cable', Sheffield TV Group, *Cable & Community Programming*, Cable Working Papers, no. 3, Sheffield 1983, p. 69.

10 Quoted from Goodwin, 'Popular Music, Video and Community Cable', p. 70.

11 Don Watson, 'T.V.O.P.', *New Musical Express*, 12 October 1985, p. 20.

12 Paul Morley, 'Video and Pop', *Marxism Today*, 27, May 1983, p. 39.

13 Duran Duran, 'Wild Boys', Parlophone DURAN 2 (GB 1984); © 1984 by Duran Duran.

14 See Keith Roe, *Video and Youth. New Patterns of Media Use*, Media Panel Report, no. 18 (Lunds Universitet, Sociologiska Institutionen) Lund 1981.

15 Mark Hustwitt, 'Unsound Visions? Promotional Popular Music Videos in Britain' (paper presented at the Third International Conference on Popular Music Research, Montreal, July 1985) unpublished manuscript, p. 1.

16 Quoted from *New Musical Express*, 22 March 1986, p. 26.

17 Paul Morley, 'Video and Pop', p. 37.

18 Quoted from *New Musical Express*, 11 May 1985, pp. 2–3.

19 Quoted from *New Musical Express*, 30 March 1985, p. 15.

20 Quoted from *Radio Times*, 2–8 January 1982, p. 5.

21 Greil Marcus, 'Speaker to Speaker', *Artforum 11* (1985), p. 9.

22 Quoted from Mark Hustwitt, 'Unsound Visions?', p. 1.

9 POSTSCRIPT: 'THE TIMES THEY ARE A-CHANGING'

1 Bertolt Brecht, 'Der Dreigroschenprozess. Ein soziologisches Experiment', in *Schriften zur Literatur und Kunst*, I (Aufbau-Verlag) Berlin and Weimar 1966, p. 255.

參考書目

Abrams, Mark, *The Teenage Consumer* (London Press Exchange) London 1959

Ackerman, Paul and Lee Zhito, eds., *The Complete Report of the First International Music Industry Conference* (Billboard Publishing) New York 1969

Adler, Bill, *Love Letters to the Beatles* (Blond & Briggs) London 1964

Alberoni, Fred, 'The Powerless ''Elite''. Theory and Sociological Research on the Phenomenon of the Stars', in *Sociology of Mass Communication*, ed. D. McQuil (Faber & Faber) London 1972, 75–98

Anderson, Bruce, Peter Hesbacher, K. Peter Etzkorn and R. Serge Denisoff, 'Hit Record Trends 1940–1977', *Journal of Communication*, 32 (1980/2), 31–43

Anson, Robert S., *Gone Crazy and Back Again. The Rise and Fall of the Rolling Stones Generation* (Doubleday) New York 1981

Barnard, Jermone, 'Teen-age Culture. An Overview', *Annals*, no. 338, November 1961, 1–12

Barnes, Richard, *Mods!* (Eel Pie) London 1979

Barthes, Roland, *Mythologies* (Paladin) London, 1973

Bartnick, Norbert and Frieda Bordon, *Keep On Rockin'. Rockmusik zwischen Protest und Profit* (Beltz) Weinheim, Basel 1981

Beckett, Alan, 'Stones', *New Left Review*, 47 (1968), 24–9

Beishuizen, Piet, ed., *The Industry of Human Happiness* (International Federation of the Phonographic Industry) London 1959

Belsito, Peter and Bob Davis, *Hardcore California. A History of Punk and New Wave* (Last Grasp of San Francisco) Berkeley, Cal., 1983

Belz, Carl, *The Story of Rock* (Oxford University Press) New York 1972

Benson, Dennis C., *The Rock Generation* (Abington) Nashville, Tenn., 1976

Berman, Marshall, 'Sympathy for the Devil', *New American Review*, 19 (1974), 23–76

Bernstein, Peter, 'The Record Business. Rocking to the Big Money Beat', *Fortune*, 23 April 1979, 59–68

Bigsby, C.W.E., ed., *Superculture. American Popular Culture and Europe* (Paul Elek) London 1975

Approaches to Popular Culture (Edward Arnold) London 1976

Birch, Ian, 'Punk Rock', in *The Rock Primer*, ed. J. Collis (Penguin) Harmondsworth 1980, 274–80

Birchall, Ian, 'The Decline and Fall of British Rhythm & Blues', in *The Age of Rock. Sounds of the American Cultural Revolution*, ed. J. Eisen (Vintage Books) New York 1969, 94–102

Bird, Brian, *Skiffle*, (Robert Hale) London 1958

Blackburn, Robin and Tariq Ali, 'Lennon. The Working Class Hero Turns Red', *Ramparts Magazine*, July 1971, 43–9

Blackford, Andy, *Disco Dancing Tonight. Clubs, Dances, Fashion, Music* (Octopus Books) London 1979

Blacknell, Steve, *The Story of Top Of The Pops* (Patrick Stephens: BBC Publications) London 1985

Blair, Dike and Elizabeth Anscomb, *Punk. Punk Rock, Style, Stance, People, Stars* (Urizen) New York 1978

Blankertz, Stefan and Götz Alsmann, *Rock'n'Roll Subversiv* (Büchse der Pandora) Wetzlar 1979

Blaukopf, Kurt, *Neue musikalische Verhaltensweisen der Jugend* (*Musikpädagogik. Forschung und Lehre*, ed. S. Abel-Struth, V) (Schott) Mainz 1974

The Strategies of the Record Industries (Council for Cultural Co-operation) Strasbourg 1982

The Phonogram in Cultural Communication. A Report on a Research Project Undertaken by MEDIACULT (Springer) Vienna, New York 1982

Booth, Stanley, *Dance with the Devil. The Rolling Stones and Their Times* (Random House) New York 1984

Boston, Virginia, *Punk Rock* (Penguin) New York 1978

Brake, Mike, 'Hippies and Skinheads. Sociological Aspects of Sub-cultures', PhD thesis, London School of Economics 1977

'The Skinheads. An English Working Class Subculture', *Youth and Society*, 6 (1977/2), 24–36

The Sociology of Youth Culture and Youth Subcultures. Sex and Drugs and Rock'n'Roll (Routledge & Kegan Paul) London, Boston, Henley 1980

Comparative Youth Culture (Routledge & Kegan Paul) London, Boston, Henley 1985

Brecht, Bertolt, 'Der Dreigroschenprozess. Ein soziologisches Experiment', in *Schriften zur Literatur und Kunst*, I (Aufbau-Verlag) Berlin and Weimar 1966

Briggs, Asa, *The Birth of Broadcasting. The History of Broadcasting in the United Kingdom*, I (Oxford University Press) London 1961

The Golden Age of Wireless. The History of Broadcasting in the United Kingdom, II (Oxford University Press) London 1965

Governing the BBC (BBC Publications) London 1979

Brown, Peter and Steven Gaines, *The Love You Make. An Insider's Story of the Beatles* (McGraw Hill) New York 1983

Brown, Ray and Alison Ewbank, 'The British Music Industry 1984' (paper from XIV.IAMCR Conference, Prague, August 1984), unpublished manuscript

Burchill, Julie and Tony Parsons, *'The Boy Looked at Johnny'. The Obituary of Rock'n'Roll* (Pluto Press) London 1978

Bygrave, Mike, *Rock* (Watts) New York, 1978

Cable, Michael, *The Pop Industry Inside Out* (W.H. Allen) London 1977

Carey, James T., 'Changing Patterns in the Popular Song', *American Journal of Sociology*, 74 (1969), 720–31

Carter, Angela, 'Notes for a Theory of Sixties Style', *New Society*, 14 December 1967, 803–7

'Year of the Punk', *New Society*, 22 December 1977, 834–9

Castner, Thilo, 'Pop-Art und Beat-Kultur', *Wirtschaft und Erziehung*, 19 (1967/8), 357–61

Chambers, Iain, 'It's More Than a Song to Sing – Music, Cultural Analysis and the Blues', *Anglistica*, 22 (1979/1), 18–31

'Rethinking Popular Culture', *Screen Education*, 36 (1980), 113–17

'Some Critical Tracks', in *Popular Music 2. Theory and Method*, eds. R. Middleton and D. Horn (Cambridge University Press) Cambridge, London, New York, New Rochelle, Melbourne, Sydney 1982, 19–38

'Pop Music, Popular Culture and the Possible', in *Popular Music Perspectives 2. Papers from The Second International Conference on Popular Music Research, Reggio Emilia 1983*, ed. D. Horn (IASPM) Göteborg, Exeter, Ottawa, Reggio Emilia 1985, 445–50

Urban Rhythms. Pop Music and Popular Culture (Macmillan) Hampshire 1985

'Popular Culture, Popular Knowledge', *OneTwoThreeFour. A Rock'-n'Roll Quarterly*, no.2, Summer 1985, 9–19

Chapple, Steve and Reebee Garofalo, *Rock'n'Roll Is Here to Pay. The History & Politics of the Music Industry* (Nelson-Hall) Chicago, 1977

Chester, Andrew, 'For a Rock Aesthetic', *New Left Review*, 59 (1970), 83–7

'Second Thoughts on a Rock Aesthetic. The Band', *New Left Review*, 62 (1970), 75–82

Clarke, John, 'The Skinheads and the Study of Youth Culture', Stencilled Occasional Papers, Sub and Popular Culture Series, SP no.23 (University of Birmingham, Centre for Contemporary Cultural Studies) Birmingham 1974

'Style', in *Resistance through Rituals. Youth Subcultures in Post-war Britain*, eds. S. Hall and T. Jefferson (Hutchinson) London 1976, 175–191

Clarke, John et al., *Jugendkultur als Widerstand. Milieus, Rituale, Provokationen* (Syndicat) Frankfurt (Main) 1979

Clarke, John, Stuart Hall, Tony Jefferson and Brian Roberts, 'Subcultures, Cultures and Class', in *Resistance through Rituals. Youth Subcultures in Post-war Britain* eds. S. Hall and T. Jefferson (Hutchinson) London 1976, 9–74

Clarke, John and Tony Jefferson, 'The Politics of Popular Culture. Culture and Sub-culture', Stencilled Occasional Papers, Sub and Popular Culture Series, SP no. 14 (University of Birmingham, Centre for Contemporary Cultural Studies) Birmingham 1973

Clarke, Mike, 'On the Concept of Subculture', *British Journal of Sociology*, 25 (1974/4), 428–41

Clarke, Paul, '"A Magic Science". Rock Music as a Recording Art', in *Popular Music 3. Producers and Markets*, eds. R. Middleton and D. Horn (Cambridge University Press) Cambridge, London, New York, New Rochelle, Melbourne, Sydney 1985, 195–214

Coffman, James T., '"Everybody Knows This Is Nowhere". Role Conflict and the Rock Musician', *Popular Music and Society*, 1 (1971), 20–32

Cohen, Phil, 'Sub-cultural Conflict and Working Class Community', Working Papers in Cultural Studies, no. 2 (University of Birmingham, Centre for Contemporary Cultural Studies) Birmingham 1972

Cohen, Stanley, *Folk Devils and Moral Panics. The Creation of Mods and Rockers* (MacGibbon and Kee) London 1972, (Martin Robertson) Oxford 1980

Cohen, Stanley and Laurie Taylor, *Ausbruchsversuche. Identität und Widerstand in der modernen Lebenswelt* (Suhrkamp) Frankfurt (Main) 1977

Coleman, Arthur, *The Adolescent Society* (Free Press Glencoe) Chicago 1961

Collier, James L., *Making Music for Money* (Watts) New York 1976

Cook, Bruce, *The Beat Generation* (Charles Scribner's Sons) New York 1971

Cooke, Lez, 'Popular Culture and Rock Music', *Screen/Screen Education* 24 (1983), 46–58

Coon, Caroline, *1988. The New Wave Punk Rock Explosion* (Omnibus) London, New York, Sydney, Cologne 1982

Core, Peter, *Camp. The Lie That Tells the True* (Plexus) London 1984

Corrigan, Paul and Simon Frith, 'The Politics of Youth Culture', in *Resistance through Rituals. Youth Subcultures in Post-war Britain*, eds. S. Hall and T. Jefferson (Hutchinson) London 1976, 321–42

Cowan, Philip, *Behind the Beatles Songs* (Polyantric Press) London 1978

Cubitt, Sean, '"Maybellene". Meaning and the Listening Subject', in *Popular Music 4. Performers and Audiences*, eds. R. Middleton and D. Horn (Cambridge University Press) Cambridge, London, New York, New Rochelle, Melbourne, Sydney 1984, 207–24

Cutler, Chris, 'Technology, Politics and Contemporary Music. Necessity and Choice in Musical Forms', in *Popular Music 4. Performers and Audiences*, eds. R. Middleton and D. Horn (Cambridge University Press) Cambridge, London, New York, New Rochelle, Melbourne, Sydney 1984, 279–300

File Under Popular. Theoretical and Critical Writings on Music (November Books) London 1985

Dalton, David, *The Rolling Stones. The First Twenty Years* (Knopf) New York 1981

Dancis, Bernard, 'Safety Pins and Class Struggle. Punk Rock and the Left', *Socialist Review* 39 (1978), 58–83

Daney, Malcolm, *Summer in the City. Rock Music and Way of Life* (Lion Publishing) Berkhamsted 1978

D'Arcy, Kevin, 'Wired for Sound and Visions', *Broadcast*, 28 March 1983, 31–9

Davies, E., 'Psychological Characteristics of Beatle Mania', *Journal of the History of Ideas*, 30 (1969), 273–80

Davies, Hunter, *The Beatles* (Mayflower) London 1969, (revised edition, Dell Publishing) New York 1978

Davis, Clive, 'Creativity within the Corporation', in *The Music Industry. Markets and Methods for the Seventies* (Billboard Publishing) New York 1970, 285–91

Clive. Inside the Record Business (William Morrow) New York 1975

Davis, Julie, ed., *Punk* (Millington) London 1977

Denisoff, R. Serge, 'The Evolution of Pop Music Broadcasting 1920–1972', *Popular Music and Society*, 3 (1973), 202–26

Solid Gold. The Popular Record Industry (Transaction) New Brunswick, N.J., 1975

Denisoff, R. Serge and Mark H. Levine, 'The One-Dimensional Approach to Popular Music. A Research Note', *Journal of Popular Culture*, 6 (1971), 911–19

Denisoff, R. Serge and Richard Peterson, eds., *The Sounds of Social Change. Studies in Popular Culture* (Rand McNally) Chicago 1972

Denyer, Ralph, 'Chris Tsangarides Interview. The Producer Series', *Studio Sound* (July 1985), 82–8

Denzin, Norman K., 'Problems in Analysing Elements of Mass Culture. Notes on the Popular Song and Other Artistic Productions', *American Journal of Sociology*, 75 (1970), 1035–8

Dickstein, Morris, *Gates of Eden. American Culture in the Sixties* (Basic Books) New York 1977

Diederichsen, Diedrich, Dick Hebdige, and Olaph-Dante Marx, *Schocker. Stile und Moden der Subkultur* (Rowohlt) Reinbek b. Hamburg 1983

Dijkstra, Bram, 'Nichtrepressive rhythmische Strukturen in einigen Formen der afroamerikanischen und westindischen Musik', in *Die Zeichen. Neue Aspekte der musikalischen Asthetik II*, ed. H. W. Henze (Fischer) Frankfurt (Main) 1981, 60–97

Dimaggio, Paul, 'Market Structure, the Creative Process and Popular Culture. Toward an Organizational Reinterpretation of Mass Culture Theory', *Journal of Popular Culture*, 11 (1977), 436–52

Dollase, Rainer, Michael Rüsenberg and Hans J. Stollenwerk, *Rock People oder die befragte Szene* (Fischer) Frankfurt (Main) 1975
'Kommunikation zwischen Rockmusikern und Publikum', *jazzforschung/jazz research*, 9 (1977), 89–108
'Rockmusik und Massenkultur', *jazzforschung/jazz research*, 11 (1979), 197–208

Duncan, Robert, *The Noise. Notes from a Rock'n'Roll Era* (Ticknor & Fields) New York 1984

Durant, Alan, *The Conditions of Music* (Macmillan) London 1984
'Rock Revolution or Time-No-Changes. Visions of Change and Continuity in Rock Music', in *Popular Music 5. Continuity and Change*, eds. R. Middleton and D. Horn (Cambridge University Press) Cambridge, London, New York, New Rochelle, Melbourne, Sydney 1985, 97–122

Eberly, Philip K., *Music in the Air. America's Changing Tastes in Popular Music 1920–1980* (Hastings) New York 1982

Eisen, Jonathan, ed., *The Age of Rock. Sounds of the American Cultural Revolution* (Vintage Books) New York 1969
The Age of Rock 2. Sights and Sounds of the American Cultural Revolution (Vintage Books) New York 1970

Elliott, Dave, *The Rock Music Industry* (Popular Culture, Block 6, Unit 24, Science, Technology and Popular Culture 1) (Open University Press) Walton Hall, Milton Keynes 1982

EMI, World Record Markets (Westerham Press) London 1971

Epstein, Brian, *A Cellarful of Noise* (Pyramid) New York 1964, (Pierian Press) Ann Arbor, Mich., 1984

Eriksen, Norman, 'Popular Culture and Revolutionary Theory. Understanding Punk Rock', *Theoretical Review*, 18 (1980), 13–55

Ewbank, Alison, 'Youth and the Music Industry in Britain' (paper from Wingspread Conference on Youth and the International Music Industry, Racine, Wisc., 1983), unpublished manuscript

Fass, Pauline S., *The Damned and the Beautiful. American Youth in the 1900's* (Oxford University Press) New York 1977

Fiske, John, 'Videoclippings', *Australian Journal of Cultural Studies*, 2 (1984/1), 111–14

Fletcher, Colin L., 'Beats and Gangs on Merseyside', in *Youth in New Society*, ed. T. Raison (Hart-Davis) London 1964, 22–64

Fletcher, Peter, *Roll Over Rock* (Stainer & Bell) London 1981

Floh de Cologne, ed., *Rock gegen Rechts* (Weltkreis) Dortmund 1980

Fong-Torres, Ben, ed., *The Rolling Stone Interviews, Vol. II* (Warner Books) New York 1973

Frith, Simon, 'Rock and Popular Culture', *Socialist Revolution*, 31 (1977), 97–112

The Sociology of Rock, (Constable) London 1978

'The Punk Bohemians', *New Society*, 9 March 1978, 535–6

'Zur Ideologie des Punk', in *Rock Session 2. Magazin der populären Musik*, eds. J. Gülden and K. Humann (Rowohlt) Reinbek b. Hamburg 1978, 25–32

'Music for Pleasure', *Screen Education*, 34 (1980), 50–61

'Wir brauchen eine neue Sprache für den Rock der 80er Jahre', in *Rock Session 4. Magazin der populären Musik*, eds. K. Humann and C.-L. Reichert (Rowohlt) Reinbek b. Hamburg 1980, 94–104

Sounds Effects. Youth, Leisure and the Politics of Rock'n'Roll, (Pantheon) New York 1981

'The Art of Posing', *New Society*, 23 April 1981, 146–7

'"The Magic That Can Set You Free". The Ideology of Folk and the Myth of the Rock Community', in *Popular Music 1. Folk or Popular? Distinctions, Influences, Continuities*, eds. R. Middleton and D. Horn (Cambridge University Press) Cambridge, London, New York, New Rochelle, Melbourne, Sydney 1981, 159–68

'Youth in the Eighties. A Dispossessed Generation', *Marxism Today*, 25 (November 1981), 12–15

'John Lennon', *Marxism Today*, 25 (January 1981), 23–5

'The Sociology of Rock. Notes from Britain', in *Popular Music Perspectives. Papers from The First International Conference on Popular Music Research*, eds. D. Horn and Ph. Tagg, Amsterdam 1981 (IASPM) Göteborg, Exeter 1982, 142–54

'Post-punk Blues', *Marxism Today*, 27 (March 1983), 18–23

'Popular Music 1950–1980', in *Making Music*, ed. G. Martin (Muller) London 1983, 18–48

Frith, Simon and Howard Horne, 'Doing the Art School Bob. Oder: Ein kleiner Ausflug an die wahren Quellen', in *Rock Session 6. Magazin der populären Musik*, eds. K. Humann and C.-L. Reichert (Rowohlt) Reinbek b. Hamburg 1983, 279–96

'Welcome to Bohemia!', Warwick Working Papers in Sociology (University of Warwick) Coventry 1984

Frith, Simon and Angela McRobbie, 'Rock and Sexuality', *Screen Education*, 29 (1978), 3–19

Gamble, Arthur, *The Conservative Nation* (Routledge & Kegan Paul) London, Boston, Henley 1974
Britain in Decline (Macmillan) London 1981

Gans, Herbert J., *Popular Culture and High Culture. An Analysis and Evaluation of Taste* (Basic Books) New York 1974

Garbarini, Vic and Brian Cullman, *Strawberry Fields Forever. John Lennon Remembered* (Bantam) New York 1980

Garnham, Nicholas, 'A Contribution to the Political Economy of Mass Communications', *Media, Culture and Society*, 1 (1979/2), 123–46

Gayle, Addison, *The Black Aesthetic* (Doubleday) New York 1971

Gehr, Richard, 'The MTV Aesthetic', *Film Comment* (November 1983), 37–40

Gillett, Charlie, 'Big Noise from Across the Water – the American Influence on British Popular Music' (paper from Smithsonian Conference 'The United States in the World', Washington 1978), unpublished manuscript
The Sound of the City. The Rise of Rock and Roll (revised edition, Souvenir) London 1983

Gillett, Charlie, ed., *Rock File 2* (Panther Books) St Albans 1974

Gleason, Ralph J., 'Like A Rolling Stone', in *The Age of Rock. Sounds of the American Cultural Revolution*, ed. J. Eisen (Vintage Books) New York 1969, 64–81

Goodwin, Andrew, 'Popular Music, Video and Community Cable', Sheffield TV Group, *Cable & Community Programming*, Cable Working Papers, no. 3, Sheffield 1983, 54–100

Greene, Bob, *Million Dollar Baby* (New American Library) New York 1975

Griffin, Alistair, *On the Scene at the Cavern* (Hamish Hamilton) London 1964

Grissim, John, *Country Music. White Man's Blues* (Paperback Library) New York 1970

Gronow, Pekka, 'The Record Industry. The Growth of a Mass Medium', in *Popular Music 3. Producers and Markets*, eds. R. Middleton and D. Horn (Cambridge University Press) Cambridge, London, New York, New Rochelle, Melbourne, Sydney 1983, 53–76

Groschopp, Horst, 'Zur Kritik der Subkultur-Theorien in der BRD', *Weimarer Beiträge*, 23 (1977/12), 20–52

Gross, Michael and Maxim Jakubowski, 'Inside the Industry. The Art of Making Records Made Simple', in their *The Rock Year Book 1981* (Grove Press) New York 1981, 209–11

Grossberg, Lawrence, 'Experience, Signification and Reality. The Boundaries of Cultural Semiotics', *Semiotica*, 41 (1982), 73–106

'The Politics of Youth Culture. Some Observations on Rock and Roll in American Culture', *Social Text*, 8 (1983/4), 104–26

'The Social Meaning of Rock'n'Roll', *OneTwoThreeFour. A Rock-'n'Roll Quarterly*, 1 (Summer 1984), 13–21

'"I'd Rather Feel Bad Than Not Feel Anything At All"'. Rock and Roll, Pleasure and Power', *Enclitic*, 8 (1984/1–2), 95–111

'Another Boring Day in Paradise. Rock and Roll and the Empowerment of Everyday Life', in *Popular Music 4. Performers and Audiences*, eds. R. Middleton and D. Horn (Cambridge University Press) Cambridge, London, New York, New Rochelle, Melbourne, Sydney 1984, 225–60

'If Rock and Roll Communicates, Then Why Is It So Noisy? Pleasure and the Popular', in *Popular Music Perspectives 2. Papers from The Second International Conference on Popular Music Research. Reggio Emilia 1983*, ed. D. Horn (IASPM) Göteborg, Exeter, Ottawa, Reggio Emilia 1985, 451–63

'Is There Rock After Punk?', *Critical Studies in Mass Communication*, 3 (1986), 50–74

'Rock and Roll in Search of an Audience or Taking Fun (too?) Seriously', unpublished manuscript

A Social History of Rock Music. From the Greasers to Glitter Rock (David McKay) New York 1976

Guralnick, Peter, *Feel Like Going Home. Portraits in Blues and Rock-'n'Roll* (Vintage Books) New York 1981

Haberman, Jim, 'New York – No Wave', *Sounds*, 11 (1979/11), 36–42

Haley, William, *The Responsibilities of Broadcasting* (BBC Publications) London 1948

Hall, Stuart, 'The Hippies. An American Moment', Stencilled Occasional Papers, Sub and Popular Culture Series, SP no. 16, (University of Birmingham, Centre for Contemporary Cultural Studies) Birmingham 1968; also in *Student Power*, ed. J. Nagel (Merlin Press) London 1969, 112–28

'Cultural Studies. Two Paradigma', *Media, Culture and Society*, 4 (1982/2), 57–72

Hall, Stuart and Paddy Whannel, *The Popular Arts* (Hutchinson) London 1964

Hall, Stuart and Tony Jefferson, eds., *Resistance through Rituals. Youth Subcultures in Post-War Britain* (Hutchinson) London 1976

Hall, Stuart, Dorothy Hobston, Andrew Loure and Paul Willis, eds., *Culture, Media, Language. Working Papers in Cultural Studies, 1972–1979* (Hutchinson) London 1980

Hardy, Phil, 'The British Record Industry', IASPM UK Working Paper 3 (IASPM British Branch Committee) London [1984]

Harker, Dave, *One For the Money. Politics and Popular Song* (Hutchinson) London, Melbourne, Sydney, Auckland, Johannesburg 1980

Harmon, James E., 'Meaning in Rock Music. Notes Toward a Theory of Communication', *Popular Music and Society*, 2 (1972), 18–32

Harris, Maz, *Bikers* (Faber & Faber) London 1985

Harry, Bill, *Mersey Beat. The Beginnings of The Beatles* (Omnibus) London, New York, Cologne, Sydney 1977

Hartwig, Helmut, *Jugendkultur – Ästhetische Praxis in der Pubertät* (Rowohlt) Reinbek b. Hamburg 1980

Hatch, Tony, *So You Want to Be in the Music Business* (Everest Books) London 1976

Hebdige, Dick, 'The Style of the Mods', Stencilled Occasional Papers, Sub and Popular Culture Series, SP no. 20 (University of Birmingham, Centre for Contemporary Cultural Studies) Birmingham 1973

 Subculture. The Meaning of Style (Methuen) London, New York 1979

 'The Meaning of Mod', in *Resistance through Rituals. Youth Subcultures in Post-war Britain*, eds. S. Hall and T. Jefferson (Hutchinson) London 1977, 87–98

 'Object as Image. The Italian Scooter Cycle', *Block 5*, Middlesex Polytechnic 1981, 44–64

 'Towards a Cartography of Taste, 1935–1962', in *Popular Culture: Past and Present*, eds. B. Waites, T. Bennett and G. Martin (Open University Press / Croom Helm) London 1982, 194–218

 'In Poor Taste', *Block 8*, Middlesex Polytechnic 1983, 54–68

 'Posing ... Threats, Striking ... Poses. Youth, Surveillance and Display', *Substance* 37/38 (1983), 68–88

Hellman, Heikki and Martti Soramäki, 'Video-Commercial Structures and Cultural Changes' (paper from XIV. IAMCR Conference, Prague 1984), unpublished manuscript

Henderson, Bill, *How to Run Your Own Rock & Roll Band* (CBS Publications, Popular Library) New York 1977

Hennessey, Mike, 'PolyGram Restructures for the 1980s', *Billboard*, 12 July 1980, 4, 62

Hennion, Antoine, 'The Production of Success. An Anti-Musicology of the Pop Song', in *Popular Music 3. Producers and Markets*, eds. R. Middleton and D. Horn (Cambridge University Press) Cambridge, London, New York, New Rochelle, Melbourne, Sydney 1983, 159–94

Herman, Gary, *The Who* (Studio Vista) London 1971

Hetscher, Ulrich, 'Schickt die verdammten King Kongs zurück oder macht sie alle', in *Rock gegen Rechts*, ed. Floh de Cologne (Weltkreis) Dortmund 1980, 137–69

Heubner, Thomas, *Die Rebellion der Betrogenen. Rocker, Popper, Punks und Hippies – Modewellen und Protest in der westlichen Welt!* (Verlag Neues Leben) Berlin 1986

Hey, Ken, '"I'll Give It a 95"'. An Approach to the Study of Early Rock'n'Roll', *Popular Music and Society*, 3 (1974), 315–28

Hill, Leslie, 'An Insight into the Finances of the Record Industry', *The Three Banks Review* (National and Commercial Banking Group Ltd, London), 118 (June 1978), 28–42

Hirsch, Paul, 'Sociological Approaches to the Pop Music Phenomenon', *American Behaviour Scientist*, 14 (1971/3), 371–88

 The Structure of the Popular Music Industry (University of Michigan, Institute for Social Research) Ann Arbor, Mich., 1973

Hirsch, Paul and Jon Robinsohn, 'It's the Sound That Does It', *Psychology Today*, 3 (1969), 42–5

Hodge, Robert, 'Video Clips as a Revolutionary Form', *Australian Journal of Cultural Studies*, 2 (1984/1), 115–20

Hoffman, Abbie, *Woodstock Nation. A Talk-Rock Album* (Pocket) New York 1971

Hoffmann, Raoul, *Zwischen Galaxis & Underground. Die neue Popmusik* (Deutscher Taschenbuch Verlag) Munich 1971

Horowitz, David, Michael P. Lerner and Craig Pyes, eds., *Counterculture and Revolution* (Random House) New York 1973

Howkins, John, 'New Technologies, New Politics?', in *BPI Yearbook 1982*, eds. P. Scaping and N. Hunter (British Phonographic Institute) London 1982, 23–35

Howlett, Kevin, *The Beatles at the Beeb. The Story of Their Radio Career 1962–1965* (BBC Publications) London [1982]

Hoyland, John, 'An Open Letter to John Lennon', *Black Dwarf*, 27 October 1968

Hudson, Jan, *The Sex and Savagery of Hells Angels* (New American Library) New York 1967

Hustwitt, Mark, 'Rocker Boy Blues. The Writing on Pop', *Screen/Screen Education*, 25 (1984), 89–98

 'Unsound Visions? Promotional Popular Music Videos in Britain' (paper from III International Conference on Popular Music Research, Montreal, July 1985) unpublished manuscript

Jacobs, Norman, ed., *Culture for the Millions? Mass Media in Modern Society* (Beacon) Boston 1959

Jacques, Martin, 'Trends in Youth Culture. Some Aspects', *Marxism Today*, 17 (June 1973), 268–80

Jahn, Mike, *Rock. From Elvis Presley to the Rolling Stones* (Time Books) New York 1973

Jarman, Derek, *Dancing Ledge* (Quartet) London 1984

Jaspers, Tony, *Understanding Pop* (SCM Press) London 1972

Jefferson, Tony, 'The Teds. A Political Resurrection', Stencilled Occasional Papers, Sub and Popular Culture Series, SP no. 22 (University of Birmingham, Centre for Contemporary Cultural Studies) Birmingham 1973

Jefferson, Tony and John Clarke, 'Working Class Youth Cultures', Stencilled Occasional Papers, Sub and Popular Culture Series, SP no. 18 (University of Birmingham, Centre for Contemporary Cultural Studies) Birmingham 1973

Jenkinson, Phillip and Alan Warner, *Celluloid Rock. Twenty Years of Movie Rock* (Lorimer) London 1975

John Lennon erinnert sich (Release) Hamburg, no date

John, Mike, *Rock. A Social History of the Music, 1945–1972* (Quadrangle) New York 1973

Johnson, Derek, *Beat Music* (Hansen) Kopenhagen, (Chester) London 1969

Johnson, P., 'The Menace of Beatleism', *New Statesman* 28 (February 1964), 17

Jones, Allan, 'Punk – die verratene Revolution', in *Rock Session 2. Magazin der populären Musik*, eds. J. Gülden and K. Humann (Rowohlt) Reinbek b. Hamburg 1978, 5–24

Jones, Bryan, 'The Politics of Popular Culture', Stencilled Occasional Papers, Sub and Popular Culture Series, SP no. 12 (University of Birmingham, Centre for Contemporary Cultural Studies) Birmingham 1972

Jones, Nick, 'Well, What Is Pop Art?', *Melody Maker*, 3 July 1965, 11

Kalkkinen, Marja-Leena and Raija Sarkkinen, 'The International Entertainment Industry and the New Media' (paper from XIV. IAMCR Conference; Prague 1984), unpublished manuscript

Kneif, Tibor, *Rockmusik. Ein Handbuch zum kritischen Verständnis* (Rowohlt) Reinbek b. Hamburg 1982

Kozak, Roman, 'CBS Redirecting A&R Emphasis', *Billboard* (17 December 1977), 8, 93

'Yetnikoff Vows CBS Records to Up Profits', *Billboard* (17 March 1979), 3, 9

Laing, Dave, *The Sound of Our Time* (Sheed & Ward) London 1969

'Interpreting Punk Rock', *Marxism Today*, 22 (April 1978), 123–8

'Music Video: The Music Industry in Crisis', *Marxism Today*, 25 (July 1981), 19–21

'Industrial Product or Cultural Form', *Screen/Screen Education*, 26 (1985), 78–83

One Chord Wonders. Power and Meaning in Punk Rock (Open University Press) Milton Keynes, Philadelphia 1985

Laing, Dave, Karl Dallas, Robin Denselow and Robert Shelton, *The Electric Muse. The Story of Folk into Rock* (Eyre Methuen) London 1975

Lamont, Richard, 'Mixing the Media', *Studio Sound* (July 1985), 64–70

Landau, Jon, 'Rock'n'Radical?', *Daily World* (22 February 1969), 18

'Rock 1970 – It's too Late to Stop Now', in *American Music. From Storyville to Woodstock*, ed. Ch. Nanry (Rutgers University Press) New Brunswick, N.J., 1972, 238–66

It's too Late to Stop Now. A Rock'n'Roll Journal (Straight Arrow Books) San Francisco 1972

'Der Tod von Janis Joplin', in *Let It Rock. Eine Geschichte der Rockmusik von Chuck Berry und Elvis Presley bis zu den Rolling Stones und den Allman Brothers*, ed. F. Schöler (Carl Hanser) Munich, Vienna 1975, 177–80

Lasch, Christopher, *The Culture of Narcissism* (Pantheon) New York 1979

Laurie, Peter, *Teenage Revolution* (Blond & Briggs) London 1965

Lefébvre, Henri, *Critique de la vie quotidienne, Fondements d'une sociologie de la quotidienneté*, II (L'Arche Editeur) Paris 1961

Leigh, Spencer, *Paul Simon. Now and Then* (Raven Books) Liverpool 1973

Let's Go Down the Cavern. The Story of Liverpool's Merseybeat (Vermilion) London 1984

Leimbacher, Ed, 'The Crash of The Jefferson Airplane', *Ramparts Magazine* (January 1970), 8–21

Lennon, John, *Spaniard in the Works* (Cape) London 1965

In His Own Write (Cape) London 1968

'A Very Open Letter to John Hoyland from John Lennon', *Black Dwarf* (10 January 1969)

Lewis, George, 'Popular Music and Research Design. Methodological Alternatives', *Popular Music and Society*, I (1972), 108–15

Lindner, Rolf, *Punk Rock oder: Der vermarktete Aufruhr* (Fischer) Frankfurt (Main) 1977

Lipsitz, George, *Class and Culture in Cold War America. 'A Rainbow at Midnight'* (Bergin & Garvey) South Hadley, Mass.; 1982

London, Herbert J., *Closing the Circle. A Cultural History of the Rock Revolution* (Nelson-Hall) Chicago 1984

Lull, James, 'Popular Music. Resistance to New Wave', *Journal of Communication*, 32 (1982/1), 121–31

'Thrashing in the Pit. A Ethnography of San Francisco Punk Sub-culture', in Th. R. Lindlof, *Natural Audiences* (Abley Publishing) Norwood, N.J., 1986, 32–79

Luthe, Heinz O., 'Recorded Music and the Music Industry', *International Social Science Journal*, 20 (1968), 656–65

Lydon, Michael, 'Rock for Sale', in *The Age of Rock 2. Sights and Sounds of the American Cultural Revolution*, ed. J. Eisen (Vintage Books) New York 1970, 55–71

 Rock Folk. Portraits from the Rock'n'Roll Pantheon (Dutton) New
 York 1971
Mabey, Richard, *Behind the Scene* (Penguin) Harmondsworth 1968
 The Pop Process (Hutchinson) London 1969
Malamud, Bernard, *A New Life* (Chatto & Windus) London 1980
Malone, Bill C., *Country Music USA* (University of Texas Press)
 Austin, Tex., 1968
Marcus, Greil, *Rock and Roll Will Stand* (Beacon) New York 1969
 Mystery Train. Images of America in Rock'n'Roll (Omnibus) London
 1977
 'Speaker to Speaker', *Artforum 11* (1985), 9
Marks, James and Linda Eastman, *Rock* (Bantam Books) New York
 1968
Marsh, Dave, *Before I Get Old. The Story of The Who* (Plexus) London
 1983
Marsh, Peter; 'Dole Queue Rock', *New Society*, 20 January 1977, 22–9
Martin, Bernice, *A Sociology of Contemporary Cultural Change* (Black-
 well) Oxford 1981
 'Pop Music and Youth', *Media Development*, 29 (1982/1), 32–41
Martin, George, *All You Need is Ears* (St Martin's Press) New York 1979
Martin, George, ed., *Making Music* (Muller) London 1983
Masters, Brian, *The Swinging Sixties* (Constable) London 1985
Mattelart, Armand, *Multinational Corporations and the Control of
 Culture. The Ideological Apparatuses of Imperialism* (Harvester
 Press) London 1979
May, Chris, *Rock'n'Roll* (Socion Books) London, no date
May, Chris and Ian Phillips, *British Beat* (Socion Books) London, no date
McCabe, Peter and Robert D. Schonfield, *Apple to the Core. The
 Unmaking of The Beatles* (Sphere) London 1971
McRobbie, Angela, 'Settling Accounts with Subcultures. A Feminist
 Critique', *Screen Education*, 34 (1980), 37–49
Mellers, Wilfried, *Twilight of the Gods. The Beatles in Retrospect*
 (Faber) London 1973
 A Darker Shade of Pale. A Backdrop to Bob Dylan (Oxford University
 Press) New York 1985
Melly, George, *Revolt into Style* (Penguin) Harmondsworth 1973
Meltzer, Richard, *The Aesthetics of Rock* (Something Else Press) New
 York 1970
Meyer, Gust De, 'Minimal and Repetitive Aspects in Pop Music', in
 *Popular Music Perspectives 2. Papers from The Second Inter-
 national Conference on Popular Music Research, Reggio Emilia
 1983*, ed. D. Horn (IASPM), Göteborg, Exeter, Ottawa, Reggio
 Emilia 1985, 387–96
Middleton, Richard, *Pop Music & The Blues. A Study of the Relationship
 and Its Significance* (Gollancz) London 1972

Miles, Barry, *Beatles in Their Own Words* (Omnibus) London 1978

Miller, Jim, ed., *The Rolling Stone Illustrated History of Rock'n'Roll* (Random House and Rolling Stone Press) New York 1980

Morley, Dave, 'Industrial Conflict and the Mass Media', Stencilled Occasional Papers, Media Series, SP no. 8 (University of Birmingham, Centre for Contemporary Cultural Studies) Birmingham 1974

'Reconceptualizing the Media Audience. Towards an Ethnography of Audiences', Stencilled Occasional Papers, Media Series, SP no. 9 (University of Birmingham, Centre for Contemporary Cultural Studies) Birmingham 1974

Morley, Paul, 'Video and Pop', *Marxism Today*, 27 (May 1983), 37–9

Morse, Bernard, *The Sexual Revolution* (Fawcett Publications) Derby, Conn., 1962

Muldoon, Roland, 'Subculture. The Street-Fighting Pop Group', in *Black Dwarf* (15 October 1968)

Muncie, John, *Pop Culture, Pop Music and Post-war Youth: Subcultures* (Popular Culture, Block 5, Unit 19, Politics, Ideology and Popular Culture 1) (Open University Press) Walton Hall, Milton Keynes 1982

Mungham, Geoff and Geoff Pearson, *Working Class Youth Cultures* (Routledge & Kegan Paul) London, Boston, Henley 1976

Murdock, Graham, 'Besitz und Kontrolle der Massenmedien in Großbritannien heute. Strukturen und Konsequenzen', in *Massenkommunikationsforschung* 1, ed. D. Prokop (Suhrkamp) Frankfurt (Main) 1972, 36–63

'Adolescent Culture and the Mass Media', Stencilled Occasional Papers (University of Leicester, Centre for Mass Communication Research) Leicester 1979

Murdock, Graham and Robin McCron, 'Scoobies, Skins and Contemporary Pop', *New Society* (29 March 1973), 129–31

'Consciousness of Class and Consciousness of Generation', in *Resistance through Rituals. Youth Subcultures in Post-war Britain*, eds. S. Hall and T. Jefferson (Hutchinson) London 1976, 192–208

'Music Classes – Über klassenspezifische Rockbedürfnisse', in R. Lindner, *Punk Rock oder: Der vermarktete Aufruhr* (Fischer) Frankfurt (Main) 1977, 18–30

Murdock, Graham and Guy Phelps, 'Responding to Popular Music. Criteria of Classification and Choice Among English Teenagers', *Popular Music and Society*, 1 (1972), 144–51

Naison, Mark, 'Youth Culture. A Critical View', *Radical America* (September/October 1970), 14–23

Nanry, Charles, ed., *American Music. From Storyville to Woodstock* (Rutgers University Press) New Brunswick, N.J., 1972

Naumann, Michael and Penth, Boris, eds., *Living in a Rock'n'Roll Fantasy* (Asthetik und Kommunikation) Berlin (West) 1979

Neville, Richard, *Playpower* (Paladin) London 1970

Norman, Phillip, *Shout! The Beatles in Their Generation* (Simon & Schuster) New York 1981

Nuttal, Jeff, *Bomb Culture* (Paladin) London 1969

Nye, Russel, *The Unembarrassed Muse. The Popular Arts in America* (Dial) New York 1970

O'Brien, Patrick, 'MTV: Just Like Life', (paper from the International Sociological Association Meeting 'Communication and Life Styles', Ljubljana 1985), unpublished manuscript

O'Neill, William L., *Coming Apart. An Informal History of America in the 1960's* (Times Books) Chicago 1977

Orman, John M., *The Politics of Rock Music* (Nelson-Hall) Chicago 1984

Palmer, Tony, *Born Under a Bad Sign* (William Kimber) London 1970

Pareles, Jon and Patricia Romanowski, *The Rolling Stone Encyclopedia of Rock & Roll* (Rolling Stone Press and Summit Books) New York 1983

Partridge, Richard, 'Merseybeat Memories', *Melody Maker* (25 August 1973), 33, 49

Partridge, William L., *The Hippy Ghetto. The Story of a Subculture* (Holt, Rinehart & Winston) New York 1973

Penth, Boris and Günter Franzen, *Last Exit. Punk: Leben im toten Herz der Städte* (Rowohlt) Reinbek b. Hamburg 1982

Peron, René, 'The Record Industry', in *Communication and Class Struggle*, eds. A. Mattelart and S. Sieglaub, I (International-General) New York 1979, 121–58

Peterson, Richard A. and David G. Berger, 'Entrepreneurship in Organizations. Evidence from the Popular Music Industry', *Administrative Science Quarterly*, 16 (1971/3), 97–106

'Cycles in Symbol Production. The Case of Popular Music', *American Sociological Review*, 40 (1975/2), 158–73

Petrie, Gavin, *Pop Today* (Hamlyn) London 1974

Pichaske, David, *A Generation in Motion. Popular Music and Culture in the Sixties* (Schirmer) New York 1979

Pinto-Duschinsky, Mark, 'Bread and Circuses. The Conservatives in Office, 1951–1964', in *The Age of Affluence*, eds. V. Bodganor and R. Skidelsky (Macmillan) London, New York 1970, 54–67

Pollock, Bruce and John Wagman, *The Face of Rock and Roll. Images of a Generation* (Holt, Rinehart & Winston) New York 1978

Qualen, John, *The Music Industry. The End of Vinyl?* (Comedia) London 1985

Račič, Ladislav, 'On the Aesthetics of Rock-Music', *International Review of the Aesthetics and Sociology of Music*, 12 (1981/2), 199–202

Randle, Bill, 'Theory of Popular Culture', Working Paper (Case-Western Reserve University) 1969

Real, Michael R., 'Popular Music and Cultural Change', *Media Development*, 29 (1982/1), 52–61

Rebstock, André, *Imperialistische Massen-Kultur und 'Pop-Musik'* (Spartakus MSB, Fachgruppe Gestaltung) Hamburg 1972

Rieger, Jon H., 'The Coming Crisis in the Youth Market', *Popular Music and Society*, 4 (1975), 19–35

Riesman, David et al., *The Lonely Crowd. A Study of the Changing American Character* (Yale) New Haven 1961, revised edition

Robinson, Richard, *Rock Revolution* (CBS Publications, Popular Library) New York 1976

Rock, Paul and Stanley Cohen, 'The Teddy Boy', in *The Age of Affluence*, eds. V. Bodganor and R. Skidelsky (Macmillan) London, New York 1970, 122–53

Roe, Keith, *Video and Youth. New Patterns of Media Use*, Media Panel Report no. 18 (Lunds Universitet, Sociologiska Institutionen) Lund 1981

 The Influence of Video Technology in Adolescence, Media Panel Report no. 27 (Lunds Universitet, Sociologiska Institutionen) Lund 1983

Rogers, Dave, *Rock'n'Roll* (Routledge & Kegan Paul) London, Boston, Henley 1982

Röhrling, Helmut, *Wir sind die, vor denen uns unsere Eltern gewarnt haben. Szenen und Personen aus den amerikanischen Sechzigern* (Clemens Zerling) Berlin (West) 1980

Rothenbuhler, Eric W. and John W. Dimmick, 'Popular Music. Contradiction and Diversity in the Industry 1974–1980', *Journal of Communication*, 32 (1982), 143–9

Salzinger, Helmut, *Rock Power oder Wie musikalisch ist die Revolution! Ein Essay über Pop-Musik und Gegenkultur* (Fischer) Frankfurt (Main) 1972

Sanchez, Tony, *Up and Down with The Rolling Stones* (Signet) New York 1980

Sandner, Wolfgang, ed., *Rockmusik. Aspekte zur Geschichte, Ästhetik, Produktion* (Schott) Mainz 1977

Sarlin, Bob, *Turn It Up! (I can't hear the words)* (Coronet) London 1975

Savage, Jon, 'The Punk Process', *The Face* (November 1981), 48–51

Savary, Louis M., *Popular Song & Youth Today* (Association) New York 1971

Scaduto, Anthony, *Bob Dylan. An Intimate Biography*, Grosset & Dunlap) New York 1972

Scaping, Peter, ed., *BPI Yearbook 1979* (British Phonographic Institute) London 1979

Scaping, Peter and Norman Hunter, eds., *BPI Yearbook 1982* (British Phonographic Institute) London 1982

Schafe, William J., *Rock Music. Where It's Been, What It Means, Where It's Going* (Augsburg) Minneapolis, Minn., 1972

Schaffner, Nicholas, *The Beatles Forever* (Pinnacle Books) New York 1978

Schaumburg, Ron, *Growing Up With The Beatles* (Pyramid) New York 1976

Schicke, Charles, *Revolution in Sound. A Biography of the Recording Industry* (Little Brown) Boston 1974

Schmidt, Mathias R., *Bob Dylan und die sechziger Jahre. Aufbruch und Abkehr* (Fischer) Frankfurt (Main) 1983

Sculatti, Gene and Davin Seay, *San Francisco Nights. The Psyche-delic Music Trips 1965–1968* (Sidgwick & Jackson) London 1985

Seuss, Jürgen, Gerold Dommermuth and Hans Maier, *Beat in Liverpool* (Europäische Verlagsanstalt) Frankfurt (Main) 1965

Shaw, Arnold, *The Rock Revolution* (Macmillan) London 1969

Shemel, Sidney and M. William Krasilovsky, *The Business of Music* (Watson-Guptill) New York 1971

Shore, Larry, 'The Crossroads of Business and Music. The Music Industry in the United States and Internationally', unpublished manuscript

Shore, Michael, *The Rolling Stone Book of Rock Video* (Quill) New York 1985

Shore, Michael and Dick Clark, *The History of American Bandstand* (Ballantine) New York 1985

Sinclair, John, 'Popmusik ist Revolution', *Sounds*, 1 (1968/12), 106–15 *Music and Politics* (World) New York 1971

Skai, Hollow, *Punk* (Sounds) Hamburg 1981

Sklar, Rick, *Rocking America* (St Martin's Press) New York 1984

Sladek, Isabella, 'Gebrauchsgrafik als Massenkommunikation. Zur Ästhetik der visuellen Rhetorik der kommerziellen Gebrauchsgrafik im Imperialismus', *Bildende Kunst*, I (1985/9), 414–16; II (1985/10), 465–7; III (1985/12), 546–9

Snow, Mat, 'Blitzkrieg Bob', *New Musical Express*, 15 (February 1986), 11

Solothurmann, Jürg, 'Zur Ästhetik der afroamerikanischen Musik', *jazzforschung/jazz research*, 9 (1977), 69–88

Soramäki, Martti and Jukka Haarma, *The International Music Industry* (OY, Yleisradio Ab., The Finnish Broadcasting Company, Planning and Research Department) Helsinki 1981

Spitz, Robert S., *The Making of Superstars. The Artists and Executives of the Rock Music World* (Doubleday) New York 1978

Stark, Jürgen and Michael Kurzawa, *Der große Schwindel? Punk – New Wave – Neue Welle* (Verlag Freie Gesellschaft) Frankfurt (Main) 1981

Steele-Perkins, Chris and Richard Smith, *The Teds* (Travelling Light/ Exit) London 1979

Stokes, Geoffrey, *Star Making Machinery. Inside the Business of Rock'n'Roll* (Random House) New York 1977

Stratton, Jon, 'Between Two Worlds. Arts and Commerce in the Record Industry', *Sociological Review*, 30 (1982), 267–85

'Capitalism and Romantic Ideology in the Record Business', in *Popular Music 3. Producers and Markets*, eds. R. Middleton and D. Horn (Cambridge University Press) Cambridge, London, New York, New Rochelle, Melbourne, Sydney 1983, 143–58

Struck, Jürgen, *Rock Around the Cinema. Die Geschichte des Rockfilms* (Verlag Monika Nüchtern) Munich 1979

Sutcliffe, Kevin, 'Video Killed the Radio Star', *Camerawork*, 30 (1984), 26–32

Swingewood, Arthur, *The Myth of Mass Culture* (Macmillan) London 1977

Tagg, Philip, *Kojak – 50 Seconds of Television Music. Towards the Analysis of Affect in Popular Music* (Studies from the Department of Musicology, University of Gothenburg) Göteborg 1980

Taylor, Jon and Dave Laing, 'Disco-Pleasure Discourse. On "Rock and Sexuality"', *Screen Education*, 31 (1979), 43–8

Taylor, Ken, *Rock Generation* (Sun Books) Melbourne 1970

The Music Industry. Markets and Methods for the Seventies (Billboard Publishing) New York 1970

Thiessen, Rudi, *It's only rock'n'roll but I like it. Zu Kult und Mythos einer Protestbewegung* (Medusa) West Berlin 1981

Thomson, David, *England in the Twentieth Century* (Pelican) Harmondsworth 1981

Toll, Robert C., *The Entertainment Machine. American Show Business in the Twentieth Century* (Oxford University Press) New York, London 1982

Trow, Mike, *The Pulse of '64. The Mersey Beat* (Vintage Books) New York 1978

Turner, Graeme, 'Video Clips and Popular Music', *Australian Journal of Cultural Studies* I (May 1983), 105–11

UNESCO-Report. Youth in the 1980's (The UNESCO Press) Paris 1981

van der Plas, Wim, 'Can Rock Be Art?', in *Popular Music Perspectives 2. Papers from The Second International Conference on Popular Music Research, Reggio Emilia 1983*, ed. D. Horn (IASPM), Göteborg, Exeter, Ottawa, Reggio Emilia 1985, 397–404

van der Wal, Harm, *The Impact of New Technologies on the Strategies of the Music Industries* (Council for Cultural Co-operation) Strasbourg 1985

Vermorel, Fred and July Vermorel, *The Sex Pistols. The Inside Story* (Star Books) London 1981

Vignolle, Jean Pierre, 'Mixing Genres and Reaching the Public. The Production of Popular Music', *Social Science Information*, 19 (1980/1), 75–105

Vulliamy, Graham, 'A Re-assessment of the Mass Culture Controversy. The Case of Rock Music', *Popular Music and Society*, 4 (1975), 130–55

Waites, Bernard, Tony Bennett and Graham Martin, eds., *Popular Culture: Past and Present* (Open University Press / Croom Helm) London 1982

Wale, Michael, *Vox Pop. Profiles of the Pop Process* (Harrap) London 1971

Wallis, Roger and Krister Malm, *Big Sounds from Small Peoples. The Music Industry in Small Countries* (Constable) London 1984

Watson, Don, 'T.V.O.P.', *New Musical Express* (12 October 1985), 20

Weigelt, Peter, 'Langeweile', *Asthetik und Kommunikation*, 22–3 (1975), 141–56

Whitcomb, Ian, *After the Ball. Pop Music from Rag to Rock* (Allen Lane) London 1972

White, Adam, 'WEA International's Sales to New Peak', *Billboard* (26 April 1980), 56

Wicke, Peter, 'Rockmusik – Aspekte einer Faszination', *Weimarer Beiträge*, 27 (1981/9), 98–126

'Rock Music. A Musical Aesthetic Study', in *Popular Music 2. Theory and Method*, eds. R. Middleton and D. Horn (Cambridge University Press) Cambridge, London, New York, New Rochelle, Melbourne, Sydney 1982, 219–44

'Von der Aura der technisch produzierten Klanggestalt', in *Wegzeichen. Studien zur Musikwissenschaft*, eds. J. Mainka and P. Wicke (Verlag Neue Musik) Berlin 1985, 276–88

'Rock'n'Revolution. Sul significato della musica rock in una cultura di massa progressista', *Musica/Realtà*, 6 (1985/17), 5–12

Wiener, Jon, *Come Together. John Lennon in His Time* (Random House) New York 1984

Williamson, Judith, *Decoding Advertisements. Ideology and Meaning in Advertising* (Marion Boyars) London, New York 1978

Willis, Paul, 'Subcultural Meaning of the Motor Bike', Working Papers in Cultural Studies, no. 1 (University of Birmingham, Centre for Contemporary Cultural Studies) Birmingham 1970

'Symbolism and Practice. The Social Meaning of Pop Music', Stencilled Occasional Papers, Sub and Popular Culture Series, SP no. 13 (University of Birmingham, Centre for Contemporary Cultural Studies) Birmingham 1974

Profane Culture (Routledge & Kegan Paul) London, Boston, Henley 1978

Willmott, Peter, *Adolescent Boys of East London* (Penguin) Harmonds-
 worth 1969
Winkler, Peter, 'Wild Boys – Girls Fun' (Paper from International
 Conference on Popular Music Research III, Montreal, July 1985),
 unpublished manuscript
Wolfe, Arnold S., 'Pop on Video. Narrative Modes in the Visualisation
 of Popular Music on "Your Hit Parade" and "Solid Gold"', in
 *Popular Music Perspectives 2. Papers from The Second International
 Conference on Popular Music Research, Reggio Emilia 1983*,
 ed. D. Horn (IASPM), Göteborg, Exeter, Ottawa, Reggio Emilia
 1985, 428–44
 'Rock on Cable. On MTV: Music Television, the First Video Music
 Channel', *Popular Music and Society*, 9 (1983), 41–50
Wooler, Bob, 'Well Now – Dig This!', *Mersey Beat. Merseyside's Own
 Entertainment Paper*, 1, no. 5 (31 August–14 September 1961), 2
York, Peter, *Style Wars* (Sidgwick & Jackson) London 1980
Zimmer, Jochen, *Rocksoziologie. Theorie und Sozialgeschichte der
 Rock-Musik* (VSA) Hamburg 1981

音樂參考資料

Antologie Blues/2. Dokumentární nahrávky vybral Paul Oliver, CBS/Supraphon 1015 3801-02 ZD (ČSSR 1983)

Beatles, The
 'Love Me Do' / 'P.S. I Love You', Parlophone R 4949 (GB 1962)
 'Roll Over Beethoven', EMI Electrola 1 C 062-04 181 (GB 1963)
 Sgt Pepper's Lonely Hearts Club Band, Parlophone PCS 7027 (GB 1967)
 'Hey Jude' / 'Revolution', Apple R 5722 (GB 1968)
 The Beatles [*White Album*], Apple PCS 7067/8 (GB 1968)

Berry, Chuck
 'Maybellene', Chess 1604 (USA 1955)
 'Roll Over Beethoven', Chess 1626 (USA 1956)
 'School Day', Chess 1653 (USA 1957)
 'Sweet Little Sixteen', Chess 1693 (USA 1958)
 Chuck Berry, Amiga 855835 (DDR 1981)

Channel, Bruce
 'Hey Baby', Smash 1731 (USA 1962)

Clash, The
 The Clash, CBS Epic 36060 (GB 1977)

Dae, Sonny, and his Knights
 'Rock Around the Clock', Arcade 123 (USA 1953)

Domino, Fats
 'The Fat Man', Imperial 5058 (USA 1950)

Dupree, Champion Jack
 'Junker Blues', Atlantic 40526 (USA 1940)

Duran Duran
 'Wild Boys', Parlophone DURAN 2 (GB 1984)

Dylan, Bob
 The Freewheelin' Bob Dylan, CBS Columbia CS 8786 (USA 1963)
 'The Times They Are A-Changin'', CBS Columbia CS 8905 (USA 1964)
 Greatest Hits, Amiga 855680 (DDR 1979)

Eagles, The
 Desperado, Asylum 1 C 062-94 386 (USA 1973)

Frankie Goes to Hollywood
 'Relax', ZTT 12 ZTAS 1 (GB 1983)
Haley, Bill, and his Comets
 'Rock Around the Clock', Decca 29124 (USA 1954)
 'Shake, Rattle and Roll', Decca 29204 (USA 1954)
 Bill Haley And His Comets, Amiga 844784 (DDR 1980)
Jackson, Michael
 Thriller, CBS Epic 50989 (USA 1983); Amiga 856105 (DDR 1984)
Lennon, John & Plastic Ono Band
 'Give Peace a Chance', Apple 1813 (GB 1969)
Page, Patti
 'Tennessee Waltz', Mercury 5534 X 45 (USA 1950)
Perkins, Carl
 'Sure to Fall', Sun 5 (USA 1956)
Pink Floyd
 A Saucerful of Secrets, EMI Columbia 6258 (GB 1968)
 The Dark Side of the Moon, Harvest 11163 (GB 1973); Amiga 855667
 (DDR 1979)
Presley, Elvis
 'That's All Right (Mama)' / 'Blue Moon of Kentucky', Sun 209
 (USA 1954)
 'Hound Dog', RCA Victor 47-6604 (USA 1956)
 'Love Me Tender', RCA Victor 47-6643 (USA 1956)
 Elvis Presley, Amiga 855630 (DDR 1978)
Rolling Stones, The
 '(I can't get no) Satisfaction', Decca F 12220 (GB 1965)
 Beggars Banquet, Decca 6.22157 (GB 1968)
 The Rolling Stones, Amiga 855885 (DDR 1982)
Sex Pistols
 'Anarchy in the UK', EMI 2506 (GB 1976)
Simon & Garfunkel
 'The Boxer', CBS Columbia 4-44785 (USA 1969)
 Simon & Garfunkel's Greatest Hits, Amiga 855684 (DDR 1979)
Smith, Patti
 'Piss Factory' / 'Hey Joe', Sire 1009 (USA 1974)
Thornton, Willie Mae
 'Hound Dog', Peacock 1612 (USA 1953)
Turner, Joe
 'Shake, Rattle and Roll', Atlantic 45-1026 (USA 1954)
Who, The
 'My Generation', Brunswick 05944 (GB 1965)
 The Who, Amiga 855803 (DDR 1981)
Zappa, Frank & The Mothers of Invention
 We're Only in It for the Money, Verve V + V6 5045 X (USA 1968)

搖滾樂的再思考　　　　　　　揚智音樂廳 8

著　　　者／Peter Wicke
譯　　　者／郭政倫
出 版 者／揚智文化事業股份有限公司
發 行 人／葉忠賢
總 編 輯／孟　樊
執行編輯／鄭美珠
登 記 證／局版北市業字第 1117 號
地　　　址／台北市新生南路三段 88 號 5 樓之 6
電　　　話／(02)2366-0309　2366-0313
傳　　　真／(02)2366-0310
E - m a i l／tn605547@ms6.tisnet.net.tw
網　　　址／http://www.ycrc.com.tw
印　　　刷／偉勵彩色印刷股份有限公司
法律顧問／北辰著作權事務所　蕭雄淋律師
初版一刷／2000 年 3 月
I S B N／957-818-093-4
定　　　價／新台幣 250 元
郵政劃撥／14534976
原著書名／Rock Music: Culture, Aesthetics and Sociology
Copyright © 1987 by Peter Wicke
Translation ©1999 by Yang-Chih Book Co., Ltd.
ALL RIGHTS RESERVED

南區總經銷／昱泓圖書有限公司
地　　　址／嘉義市通化四街 45 號
電　　　話／(05)231-1949　231-1572
傳　　　真／(05)231-1002

國家圖書館出版品預行編目資料

搖滾樂的再思考 / Peter Wicke 著；郭政倫譯. --
　初版. -- 台北市：揚智文化，2000 [民 89]
　　面；　公分. -- （揚智音樂廳；8）
　參考書目：面
　譯自：Rock Music: Culture, Aesthetics and
Sociology
　ISBN　957-818-093-4（平裝）

1. 搖滾樂 - 歷史與批評

911.6　　　　　　　　　　　　　88018199

106-□□

台北市新生南路3段88號5F之6

揚智文化事業股份有限公司　收

地址：

市　　　鄉鎮
縣　　　市區

路（街）　段　巷　弄　號　樓

（請用阿拉伯數字
書寫郵遞區號）

□揚智文化事業股份有限公司 □生智文化事業有限公司

謝謝您購買這本書。

為加強對讀者的服務，請您詳細填寫本卡各欄資料，投入郵筒寄回給我們(免貼郵票)。

E-mail:tn605541@ms6.tisnet.net.tw

網 址:http://www.ycrc.com.tw

（歡迎上網查詢新書資訊，免費加入會員享受購書優惠折扣）

您購買的書名：＿＿＿＿＿＿＿＿＿＿＿＿＿＿＿＿＿＿＿＿＿

姓　　名：＿＿＿＿＿＿＿＿＿

性　　別：□男　　□女

生　　日：西元＿＿＿＿年＿＿月＿＿日

TEL：(＿＿)＿＿＿＿＿＿＿　FAX：(＿＿)＿＿＿＿

E-mail： 請填寫以方便提供最新書訊

＿＿＿＿＿＿＿＿＿＿＿＿＿＿＿＿＿＿＿＿＿

專業領域：＿＿＿＿＿＿＿＿＿＿＿＿＿＿＿＿＿

職　　業：□製造業　□銷售業　　□金融業　□資訊業

　　　　　□學生　　□大眾傳播　□自由業　□服務業

　　　　　□軍警　　□公　　　　□教　　　□其他＿＿＿

您通常以何種方式購書?

　　　　　□逛 書 店　□劃撥郵購　□電話訂購　□傳真訂購

　　　　　□團體訂購　□網路訂購　□其他＿＿＿

　✎對我們的建議：